藝術心理學
新論

新思潮叢書①

藝術心理學新論

著者／魯道夫·阿恩海姆
譯者／郭小平 翟 燦

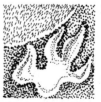

臺灣商務印書館 發行

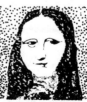

目　錄

藝術心理學新論

巻

一

1

任何人要用一篇分析性的文章去談論某個
具有真正表現力的藝術作品時，都不免產生擔
憂。人們會覺得，惟有藝術才有與藝術對話的
權利。如果人們考察一個實際的事例，比如里
爾克受畢加索《賣藝人》（1905年）一畫啓發而創
作的《哀歌第五首》，他們無論如何會認識到，
一位詩人或者一位音樂家，確實可以在我們身
上喚起某些本來是由繪畫或雕塑傳達的經驗，
可是這種喚起僅僅是通過詩歌或音樂的語言本
身，而不是通過直接借助原作自己的媒介進行
的。一首詩可以配合一幅畫，但它只能間接地
幫助繪畫表現自身。

歷史學家和批評家們，不需要涉及一件作
品的藝術特徵，也可以對一幅繪畫講出許多有
用的東西。他們能夠對作品的象徵意義進行分
析，指出作品主題的哲學來源或神學來源，指
出作品形式取自過去的哪一種模式；他們還
能夠把作品當作一種社會文獻或一種精神態度

的體現。然而，所有這些作法，都可能是把這幅畫局限爲事實性信息的傳遞者，而不需要涉及在形式和主題中表現出藝術家的陳述的那種傳導力量。因此，許多敏感的歷史學家或批評家會贊同 H. 西德爾梅（Hans Sedlmayr），斷定這樣的態度對那些只能作爲藝術特質解釋的因素是無能爲力的。這等於說，除非分析家們直覺地把握一幅繪畫的審美信息，否則他們就別想理智地把這幅畫作爲藝術作品來作探討。

在博物館或者藝術畫廊裏，我們都體會過偶然令人沮喪的時刻。這種時候，周圍那些豎立着和懸掛着的展品，好像昨天晚上戲散後遍地委棄的戲裝，荒唐地處於沉默之中。觀看者沒有被引到使他可以對藝術品的形與色的"動力"性質產生反響的位置上，所以，他在這裏見到的是單調地陳列着的物理對象而不是藝術品。或者，換一個例子來說，如果想把某一幅畫那些在我們眼裏顯然可見的完美以及內涵的豐富性向另一位不曾察覺這些特質的朋友進行轉述，這種企圖的失敗是可想而知的。

老派的藝術教員只以指出作品的主題爲己任，他的新派後繼者則向兒童提這種問題：一幅畫裏有多少個圓形、多少個紅斑點，等等。這兩者的作法都只不過是鼓勵兒童去觀察。使作品活動起來可是另一回事。爲達到這樣的目的，人們必須對承載了方向、關係和表現的視覺力的形狀和顏色等等因素，具有系統的又是直覺的意識，因爲這些視覺力提供了進入藝術作品的象徵意義的根本途徑。

這樣的要求在實踐中相當於甚麼呢？我願意從那些不大爲觀眾所注意的繪畫裏面，選取一幅進行說明。這幅畫就是喬萬尼‧蒂保羅的小幅作品《博士朝拜》（圖1），現存華盛頓國立美術館。像它的這一類作品，早幾代的鑒賞家在討論它們時，慣於帶着屈尊的笑容，隨便用上一些流麗的辭藻。一位批評家在1914年曾把這幅作品的作者說成：一個好脾氣的畫家，他那些令人愉快的、親切的喋喋不休，有時夾雜着一些悅耳的歌聲。蒂保羅實在是被他忽略了。

對一件藝術作品的任何有根據的介紹，一般地說就是對藝術本質的一個揭示，但只有在能够傳達出作品的偉大感時才是如此。不同的藝術作品會向不同的人傳達這種感覺。因此，解釋者必須使他本人的抉擇以這種希望爲出發點：他在自己的例子中加以描述的那些準則，其它人在他們所偏愛的別的藝術品當中也能够察覺到。

圖1 喬萬尼‧蒂保羅：《博士朝拜》，約1450年，華盛頓（D.C.）國立美術館藏

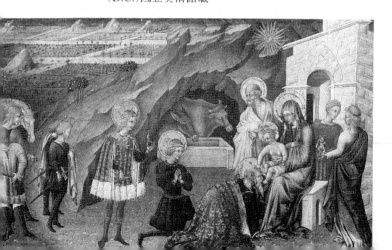

在《馬太福音》的第二章，我們可以讀到我們畫家所了解的那個傳說：

> 他們聽完希律王的話，就啟程上路了。先前在東方看見的那顆明星，在前面引領着他們，一直來到聖嬰所在的地方才停下來。當他們看到那顆星星時，歡天喜地，十分高興。他們進入屋內，看到了小孩子和瑪麗亞，就伏地跪拜。他們打開寶盒，就把黃金、乳香和沒藥等禮物獻上。

用語言講述時，這段故事有許多個表示時間的用語。一件事跟着另一件事，發生在時間順序中。然而在這張畫裏，人物形象展現出的是活動和靜態之間的對比均衡：那就是經過一番跋涉而已經到達的東方三博士，運行而後停下的那顆星星，正在頂禮膜拜的三博士和正在休息的姿態自如的聖家族。由於這幅畫不是文學作品，不是戲劇也不是影片，它是處於時間之外的。它所表現的，遠遠不止是這個傳說的一個短暫的片斷。畫家提供的不是一幅快照，而是整個傳說的對等物，他綜合了所有重要場面：朝聖、到達、致意、跪拜和祈福，並把活動和靜止分別用它們的圖像相應物加以表現。

正像這幅畫沒有簡單地在時間尺度裏壓縮故事的情節那樣，它也沒有把故事廣闊的空間像風琴那樣疊壓起來。三博士及其扈從在這幅畫的構圖中隨意地逶迤而行，他們既在洞室之外又在洞室之內。福音書上說約瑟一家都在屋裏，而從天文學的角度說，那顆指示的星星本應該停在高出所有這一切許多里之上的天空上。但是，決不能以為畫家縮減了物理的高度或者拆掉了房屋

的正牆。相反，他是在這塊極小的畫板上重新開始，給每個元素以相應的位置，使它們成爲可見的，並且確定它們在整體中的作用。他在一個正面的平面中安排整個場景。如果我們對於圖畫平面的感覺（它是兒童和其他單純的人們自發地具有的感覺，也是我們世紀的畫家們重新建立的感覺）還沒有受到破壞，我們就不會把這種正面的展示體驗爲人爲的一種窒礙，而是體驗爲二維空間中的自然的活動。我們對於平面的覺察並不比一條游在水中的魚對水的覺察更多一些。媒介的這種恒定的狀態不會被直接感知到，它們是繪畫遊戲的一些不被覺察的規則。

從適於媒介的安排中產生出來的，是一種秩序井然的感覺。在這樣一種安排之下，每一個故事成分在空間上都是自由的，而且都按照各自的功能而行動。由於故事是從一個特別的視點進行表現的，它具有一種建立在突出性之上的等級秩序：人物的活動置於前景。洞室和建築位於人物背後，風景放到遠處的背景上。這一秩序不是透視的偶然結果，好像新聞記者憑一架相機也可攝取的那樣，而是這個被描繪事件本身的邏輯所固有的秩序。這種疊加的手法不是任意的。人的形象遮擋着景致，聖嬰遮擋着他的母親，聖母瑪麗亞又遮擋着聖約瑟。跪拜的三博士遮擋了馬槽和驢子，只有聖嬰的手可以伸進朝拜隊伍中爲首的人額頭上的光環裏。

這幅畫的色彩對於創造秩序感也有所幫助。它把紅色這種有強烈突進感覺的顏色，專用於前面的活動場

景，兩個主要的藍色塊，把從畫面左邊的馬夫到畫面右邊的聖母這樣廣闊展示的人物羣，統一在一個巨大的跨越當中。聖約瑟、聖母和朝拜者的長袍，把幼小的基督緊緊包圍在黃、藍、紅三原色構成的三角形的中心之內。

　　這樣的結合是必需的，因爲場景包含的成分種類極多。故事從左至右逐漸開展（這種方向上的順序對於視線的移動極其自然），它使我們隨着朝聖的隊伍一起，進入那個神聖家庭的人物羣。圖左邊一羣人的頭部和馬匹好像一首曲調的音符那樣有起有落，呈現着一種線性的順序。這曲調在站立的朝聖者（他是較高的世俗權力的化身）那裏升起來，到跪着的和跪拜的朝聖者那裏轉爲降落——這是一個整體動作的三個分解狀態，然後又陡然上升到聖母瑪麗亞頭部那裏。

　　畫面的交叉聯接對線性順列又有所補足。那位站立的朝聖者與聖母瑪麗亞所處的高度是同樣的，他們隔着洞開的穴室相互對峙，正像吉伯林派和歸爾甫派那樣塵世的最高權力與教會的最高權力相互對峙。這種對峙的結果則由那種臣服的表現刻畫了出來：這三個傑出的世俗統治者，都在聖母瑪麗亞腳下摘下了自己的王冠。

　　安排在前景上的人物的動力感極強。這些人物形象與一部樂譜中代表着各種各樣的緊張力進程的音符不一樣，音符不能僅僅憑借自己的外觀產生這種緊張力，而我們這位錫耶納的畫家所創造的人物，卻飽含了有方向性的能量。馬匹從場景後部進來，以及左邊的人物擠在

一處，都必須作爲事件去體會。三個馬夫構成的人物
羣，好像一股凝聚力，這股力的傳遞首先在兩個侍童那
裏放射出來，然後又躍進到站立的朝聖者那裏。到了這
裏，運動似乎突然間被一種突然的、帶着敬畏之情的猶
疑止住了：下降到跪拜的朝聖者那裏的一級階梯是較短
的，好像經過了壓縮一樣。另一個長遠的、切分音節奏
式的跳躍到達蓄鬚的長者頭上。現在人物的序列又一次
集結爲一組，即神聖家庭這一組，它只是在兩個侍女的
頭部構成的傾斜滑落的斜坡上才減弱下去。除非這種動
力的序列以音樂的直接性行進，否則這幅繪畫就無法發
生它的影響。

　　我們的描述暗示了形的樣式是不可能與其主題相分
離的。也許，藝術的闡釋者們喜歡用來揭示基本構圖樣
式的簡圖也是有效的，但是只有在這些簡圖能够揭示出
活生生的形象時才行。在我們這個特定的例子裏，人物
形象的安排受到了某些因素很深的影響，比方說，它們
受到了畫中人物正在注視的方向的限制。那兩個向後望
着看不見的後來者的馬夫，說明故事的發展超出了畫面
之外。一個由人物的面目（侍童、朝聖者及動物）組成的
"合唱"，直接在相對的方向上與神聖家庭這個"三和弦"
產生呼應。如果一個人從來沒有見過人的面孔，他是沒
有辦法理解這一意義的，也沒有辦法感知由人物的眼睛
產生出來的强有力的動力。聖嬰與聖母的視線高於他們
腳下發生的朝拜活動，劃出了更廣泛的作爲整體的事
件，它們是最首要的構圖軸線，每一分都像由可捉摸的

形狀傳達出來的那樣生動。聖約瑟的面孔在旁邊，卻像一幕垂落的百葉窗那樣，阻斷了兩組人物之間的其中一條關係通道。

從一個更寬泛的意義上說，有關一幅畫的表現內容的一切信息及細節，不僅增加了我們所了解的東西，而且改變了我們所看的東西。如果說，斷定我們所看的，只是刺激着視網膜的東西，這在心理學上是錯誤的。我們只需要把同樣呈現在眼前的兩幅畫，比如一幅講述我們所熟知的故事的繪畫，與另一幅波斯細密畫所提供的視覺經驗比較一下，就可以明白這個道理了；如果我們對那幅波斯細密畫面上所發生的事情一無所知，這幅畫對我們來說就大體起不了甚麼作用。所謂眞正的藝術欣賞是忽視主題的這種糊塗觀念，以及同樣過分狹隘的只討論主題的藝術形象研究，已經使得一代學生與眞正關乎重要的審美理解與審美體驗發生了疏離。

在成功的藝術作品中，最突出的、總的結構，無論如何總傾向於象徵地表現出基本主題，這倒是眞的。蒂保羅對於人物形象的安排，直接傳達了體現在到達、相遇和跪拜當中的視覺力的活動。這幅作品的所有描述性細節都歸結爲一個高度抽象和簡潔的樣式，這使作品看上去極其雄偉，無論我們看的是複製品，是大幅的投影，還是看它的10.25英寸乘17.75英寸的木板油畫原作，情況都是如此。這種構圖手法使得這幅小型畫作給人以巨大的感覺，這是它達到了形式與內容內在關係的完全協調的緣故，也是它把豐富的視覺世界按照有組織

性的想法加以表現的緣故。

在提出了主導樣式的抽象性之後，我們就可以進一步考慮這幅畫裏面那個最引人注目的構圖特徵，也就是朝拜場景後面的山洞的岩石的結構。這裏，問題不在於這些岩石的形狀不像眞正的岩石，而在於它們對這幅畫的視覺主題起着決定性的作用。這些形狀從畫面的左邊起，呈一組重合在一起的波浪線條像賦格曲一樣快速地上升到耶穌誕生地伯利恆的星星那裏──這顆星正處在聖嬰頭頂上的天空上。這個如現代藝術一樣抽象的純形式的漸強音，又一次講述了這個故事。但是，這個象徵在此甚至超越了前景上人物所構成的視覺主調。它省卻了情節性敘述，省卻了那些世俗與宗教力量之間複雜關係的表現，只展示了從人世的地面到以星星的金色光芒來表現的拯救人世的天堂的飛躍。這個簡要而有力的歷程，只能用管風琴演奏的序曲來比擬，它正是整個作品所有豐富曲調的潛在主旋律。我們於是發現，這一故事的兩種處理手法相互完善。山洞那個上昇的拱形恰好被主要人物形象序列的一個下降所抵銷。即使是背景的田野上那些傾斜的格狀的圖案，也以自己的等角透視線條，配合了衝向那顆星星的主導動力。

現在，如果我的上述分析都是恰如其分的，這幅畫就已經開始說明問題了。在這種情況下，假如人們希望，他們可以脫離開個別作品的限制，把它放到有關的背景中去看它。這幅畫約於十五世紀中葉，也即畫家年約五十歲時創作的，是一幅很成熟的繪畫；把它與畫家

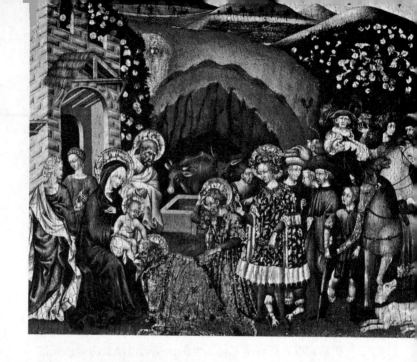

圖2　喬萬尼·蒂保羅:《博士朝拜》，1423年後，克里夫蘭美術館藏

本人早年間同一主題的一幅畫，即現存克里夫蘭美術館的那一幅（圖2）作一個比較，可以發現克里夫蘭那幅作品基本上是根蒂勒·達法布里亞諾1423年為佛羅倫薩聖三一教堂所作的那幅有名的《博士朝拜》（圖3）的翻版。這給人的深刻印象是，一位尚在成長當中的藝術家，由於一位權威大師的影響，想象力的發揮受到了何等的限制，此時蒂保羅不但缺乏達法布里亞諾的那種貫徹的風格，而且還未能實現自己應有的風格。看過克里夫蘭收藏的那幅作品後，我們在華盛頓國立美術館的那幅朝拜圖中，看見了一個藝術家的解放，他已經找到了

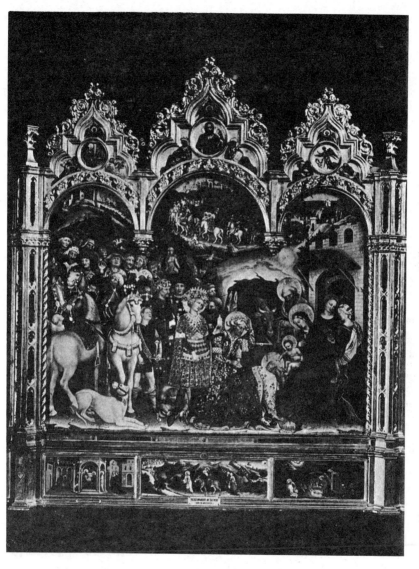

圖3　達法布里亞諾：《博士朝拜》，1423年，佛羅倫薩烏菲
齊畫廊藏

自己，因此能以自己的風格，爲他想要進行表現的故事，找到一個最爲適當的形式。人們從這裏，可以更進一步追尋這位藝術家的發展，他的現存芝加哥美術學院的《施洗約翰》系列畫，已經被一些人認定爲代表了蒂保羅的最高藝術成就。

人們還可通過許多其它的途徑，比如歷史的、審美的或社會學的途徑去追溯蒂保羅的這幅朝聖畫。但是，我想再强調一次，除非這幅繪畫已經把自己首先揭示爲一幅藝術作品，否則所有這些引申都不能證明自己是眞正恰當的。由藝術作品的一個偉大範例得到的藝術體驗，必須成爲所有這類藝術探索的開端和終點。

藝術心理學新論

參 考 書 目

1. Breck, Joseph. "Some Paintings by Giovanni di Paolo." *Art in America*, vol. 2 (1914), pp. 177ff.
2. Francis, Henry Sayles. "A New Giovanni di Paolo." *Art Quarterly*. vol. 5 (1942), pp. 313—22.
3. Sedlmayr, Hans. *Kunst und Wahrheit*. Hamburg: Rowohlt, 1958.

巻

二

2

我有充分理由認為，有這樣一些教育者，他們對於直覺沒有給予足夠的重視，甚至對之抱有輕蔑的態度。他們斷定，獲得穩固和有用知識的唯一途徑是理智的途徑，理智在其中得到訓練和運用的唯一領域是文字和數學語言的領域。不僅如此，他們確信，學習的主要訓練完全建立在理智思維活動的基礎上，而直覺則是視覺和表演藝術、詩歌或音樂所專有的。直覺被認為是一種由上帝或遺傳授與少數個人的神秘天賦，因此是很難通過教育獲得的。基於同樣理由，他們不期望直覺活動需要甚麼嚴肅的智力能耐。由此，在制定教學課表時，教授"穩固"知識的課程被放到了突出的位置，但卻給予藝術以不應有的待遇。

在下面的篇幅裏，我將就我最好的理解來證明，為甚麼這種對學習的見解從心理學上來說是不正確的，從教育上來說則是有害的。我將表明，直覺並不是超人和藝術家才有的特

質，而是認識之基本的和不可或缺的兩方面之一。這兩方面支撐着一切知識領域中全部富有成效的學習活動，沒有一方的幫助，另一方也就不是完滿的。那些要為精神活動在物理世界中找到棲息地才感到踏實的讀者或許願意將直覺歸諸右半腦，正如理智屬於左半腦一樣，它們在大腦中同樣佔有一席之地，同樣受到尊重。

直覺和理智是兩種認識過程。在這裏我所說的認識指最廣意義上的知識獲得。這樣來理解的認識，既包括最初步的感覺記錄，也包括對人類經驗最為精緻的解釋——既包括聞到空氣中傳來的一種芬芳，看到一隻鳥飛過，也包括對法國革命的歷史研究，對哺乳類動物內分泌系統的生理學分析，甚至還包括一個畫家或音樂家所具有的在不協調中追求和諧的觀念。

在傳統見解裏，知識的獲得被認為是通過兩種精神能力的合作而實現的：通過感覺對原始信息的搜集，和通過大腦中樞系統對信息的加工整理。從這種觀點來看，感知只限於為更尊貴的思維效力，做一些低級工作。即使如此，顯然從一開始知覺材料的搜集也不可能完全是機械性的。思維並不擁有人們所歸於它的那種至上特權。我在《視覺思維》一書中曾指出過，知覺與思維並不能各自分離地行使其職能。通常相信思維所具有的那些能力——區別、比較、選擇等等——在最初的知覺中也行使着作用；同時一切思維都要求一個感性基礎。因此，我將致力於探索從直接知覺到最高理論建構的這一整個認識的連續體。如果同意這一點，我就可以

着手本文的討論了。對於知識的獲得來說，我能對兩種可行的心智過程作出說明，並且我能指出它們有着極為密切的相互依賴關係。

直覺與理智和知覺與思維之間有着某種複雜的關係。直覺可以適當地定義為知覺的一種特殊性質，即其直接領悟發生於某個 "場" 或者 "格式塔"（Gestalt）情境中的相互作用之後果的能力。由於在認識中，只有知覺是通過 "場" 的一系列變化而活動，所以直覺也只限於知覺。不過，既然知覺從不與思維相分離，在每一認識活動中都會有直覺的參與，不管這種認識活動更接近於知覺還是更接近於理性過程。同樣，理智也在認識的一切層次上行使其作用。

我們的這兩個概念絕不是新的。它們貫穿於哲學心理學的整個歷史之中，曾被給予過各種各樣的定義和評價。尤其是直覺，曾作為除了理智以外的其餘全部精神能力的名稱。懷爾德（K. W. Wild）曾列舉過直覺的三十一種定義，他並沒有讓人覺得在故弄玄虛。即使如此，有一個基本的特徵似乎是無所不在的。十七世紀，笛卡爾（René Descartes）在他的《心靈的指導規則》一書中聲稱，我們通過兩種活動達到對事物的理解，他稱之直觀和演繹，或用不那麼專門的術語來說，穎悟和明智。"我所理解的'直覺'不是指感覺之動搖不定的證據，亦非從想象之胡亂堆砌而導致的錯誤判斷，而是毫無屏障的和專注的心靈給與我們的，這種給與十分明白曉人，以至於我們對所理解的東西沒有任何懷疑。" 因

此，笛卡爾並不把直覺視作較不可靠的東西，而是認作一種更可靠的精神能力。他稱直覺比演繹更簡單，因而也更確定。"因此每個人對於他存在和他在思維此等事實都具備直覺；對於三角形是由三條邊構成的，球體是由一個表面圍成的這一類事實，也同樣具備直覺。這些事實遠比人們所想象的要多得多，而人們則對將注意力放在如此簡單的事情上表示輕蔑。"另一方面，通過"演繹"，"我們可以從那些已確知的事實獲得種種必然的推斷"，那些"已確知的事實"就是從直覺得來的。

在我們的直接經驗裏，我們對理智要更爲熟悉一些，因爲理智活動是由邏輯的推理之鏈構成的，它們的連結和區別在意識中常常是一目瞭然的。數學證明的步驟便是一個明白的例證。理智的技巧顯然是可教授的。對它的使用有些類似於對機器的使用；事實上，今天高度複雜化的理智活動正是通過數字計算機來完成的。①

對直覺的瞭解就沒有那麼容易了，因爲我們至多只是通過它的成就而知道它，它的活動方式則是難以把握的。它像一種不知從何處來的天賦，因而有時被歸結爲超人才具有的靈感；近來，又有人視之爲一種由遺傳而來的本能。柏拉圖認爲，直覺是人類智慧的最高層次，因爲它達到了對先驗本質的直接把握，而我們經驗中一

①機器能否進行理智的思維，意識到下述之點將有助於這一爭論得到解決，那就是，我們目前的計算機能完成理智的認知所需要的那類活動，但不能完成直覺所要求的活動。因此它們對思維心靈的幫助是有限的。

切事物之呈現正是由於這些先驗本質。在本世紀裏，胡塞爾（Edmund Husserl）學派的現象學家們又聲稱，本質直觀（Wesensschau）是通向眞理的可靠之路。

隨着時代的不同，人們時而認爲理智與直覺是相互需要對方的合作者，時而又認爲它們是相互干擾對方的對立物。這後一主張是浪漫主義的產物，維柯（Giambattista Vico）就極力鼓吹這種見解，維柯的觀點在克羅齊（Benedetto Croce）所著《美學史》一書有清晰的闡述。維柯認爲理智與哲學是一致的，直覺是與詩一致的，他宣稱"哲學與詩從本性上說是相互對立的"。形而上學抵制感覺判斷，而詩則以之爲主要的引示——由這一見解引申出了那句具有鮮明特點的陳述：理性愈弱，詩的力量愈强。

在十九世紀浪漫主義者那裏，直覺與理智的分裂導致了崇拜直覺的人與高揚理性的人之間的一場衝突，前者鄙視科學家和邏輯學家們遵守的理智規範，後者將直覺的非理性特徵視作"反理性的"。這一關於人類認識的兩種片面性見解的衝突對抗，至今還伴隨着我們。正如我在本文開頭所提到的，直覺在教育實踐中一直被視作一種不可以靠訓練獲得的藝術特質，一種奢侈品，一種在運用有用技巧之後供臨時消遣的雕蟲小技；而那些有用技巧被認爲完全是屬於理智的。

現在是將直覺從所謂"詩意"靈感的神秘意味中拯救出來並將之確定爲一種精確的心理學現象的時候了——這種現象還迫切需要有一個名字來稱謂。我在前

面曾提到過，直覺是一種為感性活動所專有的認識能力，因為它是通過"場"的一系列變化而活動，而唯有感性知覺才可以通過"場"的一系列變化而提供知識。以日常視覺為例，從生理學上來說，視覺始於投射到視網膜上的光刺激，視網膜上有數以百萬計的感受器。這許許多多的點狀記錄還需在一個統一的意象中組織起來，這個意象最終由在空間中據有不同位置的，形狀、大小、顏色各異的視覺對象所組成。格式塔心理學家曾對支配這一組織的法則進行過廣泛研究，他們的主要發現是，視覺是作為一個"場"作用而活動的，這意味着每一部分的位置和功能是由作為一個整體的結構所決定的。在這個展現於時空中的總體結構裏，一切部分都相互依賴。例如我們所感知到的一特定對象的顏色是依賴於它周圍對象的顏色的。因此，我用"直覺"來指謂知覺之"場"或它的格式塔層面。

通常說來，一知覺意象的連接是在很短時間裏完成並且是在意識水平之下完成的。我們一張開眼睛，發現世界已經給與了。只有某些特殊的情景才使我們意識到，形成一個意象有一內在的過程。當刺激物的情景複雜、不清晰或模棱兩可的時候，我們就會自覺努力去達到一個穩定的組織，它對每一部分和每一關係都作出規定，從而建立起一個終極狀態。在日常的實際取向中，對這一穩定組織的需要並不明顯，在這方面我們一般至多不過需要一個關於環境之相關特徵的大致清單：門在什麼地方？它是開着的還是關着的？當我們試圖觀賞一

幅作爲藝術作品的油畫時，就需要一種更爲精確的意象了。這需要對構成整體的各種關係進行透徹的考察，因爲一件藝術作品的部分並不只是識別性的標籤（"這是一匹馬！"），而是要通過視覺特徵傳達出作品的意義來。面臨着這樣一個任務的觀察者，無論他是一個藝術家還是一個普通觀賞者，都得對代表着作品各個部分特徵的重力和張力之知覺性質進行探討。由此，觀察者經驗到的意象是一個力的系統，這些力像任何力"場"中的構成者一樣活動，即它們趨向於達到一種平衡狀態。在這裏引起我們關注的是，這一平衡狀態完全是由直接的知覺經驗來予之以檢驗、評價和修正的，正如同一個人在自行車上根據身體的動覺來保持平衡一樣。

毋需贅言，審美意義上的知覺是一種非常特殊的情形。我在這裏提到藝術僅僅是因爲它們能向我們提供一種對正活動着的直覺進行觀察的體驗。在音樂的作曲和表演中，也能直接感受到對平衡秩序的追求。騎自行車的人的平衡動覺支配與舞蹈演員、戲劇演員和雜技演員支配自己身體的活動方式如出一轍。就此而言，幼兒學步時所表現出的百折不撓正是直覺具有原動支配力的一個來自人生早期的給人印象頗深的證明。

直覺認識之更爲基本的視覺產物是規定了的對象，人物與背景之間的差別，各部分間的關係，以及知覺組織的其它方面。給與我們並得到我們認可的那個世界，並非單單是物理環境所恩賜的一個現成禮物。它是觀察者在意識閾值以下的神經系統中產生的複雜作用的產

物。

　　那麼，在每一個人的成長過程中，對於環境的知識和在環境中的定向是隨着對為知覺所給與的東西之直覺地利用開始的。在生命開始之時情形正是如此，而在對由感覺所提供的事實之理解而引發出的每一認識活動中，它又不斷重複自身。為了公正地評判這一任務的複雜性，我們必須指出精神活動並不只限於處理從外界所接收的信息。認識之生物學意義上的發生就在於有機體要借助認識而達到它的目標。認識在對立的目標中辨別出自己所喜好的東西來，將注意力集中在那些生存所必需的方面。它將那些重要的東西篩選出來，從而對意象進行重構以服從感知者的需要。一個獵人眼中的世界不同於植物學家或詩人眼中的世界。各種認識的和意向的決定力量的加入，由我們稱之為直覺的這種精神能力鑄造成一個統一的知覺意象。因此直覺是這一切的基礎；因此它應受到最高的尊敬。

　　不過，單單直覺是不夠的。它提供給我們有關一個情境的一般結構，並確定了每一成分在整體中的位置和功能。但這一重要成就的獲得也付出了代價。如果每一被給與的全體承擔着每一次在不同情境中出現都各各相異的風險，通過概括得出一般也就是困難的，甚至是不可能的。然而，通過概括得出一般還是認識的一個主要支柱。它使我們認識到我們以前感知到了些什麼，我們就能夠將我們以前學到的東西運用於現在。它容許分類，即在一共同題目下對不同的項進行歸類。分類也就

創造出了一般化概念；而沒有這些概念也就不會有富有成效的認識。這樣一種以統一的精神內容為基礎的活動屬於理智的領域。

因此，在認識的兩種基本傾向之間存在着一種永久的競爭，一種傾向是將每一特定情境視作相互作用力量的統一整體，另一種傾向是建造一個由穩定實體構成的世界，其性質通過時間而被認知。離開對方，每一傾向都帶有不可克服的片面性。例如，如果我們認為某人的"個性"是恒定的，它不為一特定情形中作用於他的力量所影響，那我們不過是在玩一個沒有新意的老套子，它沒有考慮到人在一特定情景中的實際行為。另一方面，如果我們不能從特定情景的關係中抽取出關於一個人的恒定意象來，那麼所剩下的就只是特徵之不斷重複地提取，它們各各不同，我們從中得不到我們試圖把握的內在統一。我們都知道小孩會有這樣的經歷，他們在雜貨店裏碰見自己的老師卻認不出來。

因此，這兩種認識的方式自始至終都必須結合起來。最初給與的東西正是知覺場的總體，其中有最高程度的相互作用。這樣的場絕不是同質的。它由以不同方式連結起來的單元所組成，構成為一個組織，不論周圍關係發生甚麼變化，這一組織制約着每一單元的作用和特徵。投射到這一場中也就需要認定相關的因素，將之從周圍關係中孤立出來，並賦之以穩定性，這樣它們也就能在千變萬化的環境中保持自身。把我們的例子再重複一遍：教師的形象在小孩的心目中是與一特定環境即

教室緊密聯繫在一起的，這一形象最終會被理解成一個與任何特定環境都可分開的、爲確定的不變特性所規定的自足存在。這種分離不僅容許小孩不依賴於周圍關係便能確定教師的身分，而且還容許他在共同的概念"教師"之名義下將在不同場合中碰到的教師歸爲一類。對於理智的活動來說，這種固定化的概念單位正是所需要的。

以上對於認識過程的描述很容易引起誤會，還需要作一些說明性的注釋。首先，我說的爲一般化所需要的穩定的存在或許會同"圖式"相混淆，對於某些心理學家來說，後者正是視覺對象的知覺的必要前提。我在這裏談到的並不是使知覺成爲可能的原始圖式，而是第二性的東西，通過它知覺的存在與其直覺的周圍關係分離開來。第二，我並不是說理智提供一種更高層次的作用，在精神的進展中它高於更爲基本的直觀表象。毋寧說，爲了避免我在前面所提到的片面性，必須將總場的部分旣作爲整體關係中不可分的成員，又作爲恒久的規範化的要素來感知。第三，我並不是說場的組成部分形成爲分離的單元使認識過程離開了直覺的領域，從而使知識單單具有理智的內容。恰恰相反，這樣一種自己容納自己的單元之形成本身即是一相當典型的直覺過程，由之一存在的各個方面及其顯現以及同一存在的各種例證被鍛鑄成一個表象結構。"貓"的一般概念可以通過直觀中將經驗中遇到的貓的許多方面和許多貓的各種特徵結合在一起而形成。這樣一種直覺概念的形成，重新

組織和協調了個別事例的總結構，這種形成過程從根本上說來不同於傳統邏輯的理智程序，後者在分類時並不根據共同成分 。

現在我們可以來澄清直覺認識和理智認識之間的不同之處了。理智處理統一的單元之間的連結。因此它限於一種線性關係。從理智上來看，a＋b＝c 這一陳述是三個要素通過兩種關係而連結起來的線性鏈，其中一個關係是相加，另一個關係是等於。它可以從兩個方向來理解，既可以將之視作關於部分的陳述，也可以將它作為關於整體的陳述。不過在兩種情形中它都是有序的。但在同一個時候只能作出一種理解。誠然，一切相關的陳述都可以按照相對位置、交叉和連續等關係在一圖表中集合起來並得到安置。這樣一種集合體現了我所說的理智網絡。雖然構成這一網絡的關係可以一起顯示出來，但理智卻只能對它們一個接一個地單獨考察。因此對於理智地描述場過程來說，有一個從根本上看來不可解決的問題：怎麼將同時（同步地）作用的一總體（格式塔）中的成分解釋為延續的（相繼的）？例如，一個歷史學家如何能描述出導致第二次世界大戰的一大堆事件來？一個藝術理論家如何能理智地描述一幅油畫中的各種成分的相互作用，從而構成一個整體的方式？由統一的單元構成線性鏈條的命題語言是作為理智的產物而產生的；但是，雖然語言完滿地符合了理智的需要，它在處理場過程、意象、物理及社會叢集事件、氣候、人的個性、藝術作品和音樂等問題時，就顯得困窘

了。

　　文字語言如何解決在線性媒介中對概要性構造的處理問題呢？其實，語言雖然具有文字上的線性特徵，但也能觸引出具有意象從而服從於直覺綜合的指謂對象。隨意挑選一句詩便能說明上述之點："苔草叢生的石頭上，姓名已隨風雨逝去"。讀者或聽者的心為語詞之鏈所指引，語詞觸引起它們的所指，這一所指組織起統一的意象：生滿青苔的墓碑，墓碑上隨歲月流逝已依稀莫辨的字迹。通過將語詞轉譯為意象，理智之鏈又回到了最初導致文字陳述的直覺概念。毋庸贅言，這一從語詞向意象的轉換並不是詩歌才獨具的，當人們試圖通過文字描述來了解一個企業組織的流程表或者人體的內分泌系統時，這種轉換同樣是不可或缺的。語詞盡量提供出一些合適的意象來，而意象則提供出一般結構的直覺概觀來。

　　概觀並不是理解一有組織整體的唯一不可或缺的條件。結構的層次也具有同樣的重要性。我們必須得知道在一整體中每一組成部分被置於何處。它是在頂端還是在底部？是在中心還是在邊緣？它是唯一的還是與許多別的組成部分共存的？理智可以通過探查各單個子項之間的線性關係、將這各個子項相加、將各種聯結組織為一個廣泛的網絡、最後得出一個結論來對這類問題作出回答。直覺通過同時把握整個結構並在總的系統中明白各居其位的每一組成部分，從而有助於上述過程的完

成。用一個簡單的例子來說明這一區別。看一眼下圖可以得到一個大致的正方形排列次序的印象來：一個正方形在頂部，一個正方形在底部，其餘各在它們之間佔據一個位置。獨立的理智將通過一環扣一環的思維在每一元素與其它元素的關係裏來確定其高度、位置。從這些線性連結的總和裏理智方得出一個作爲整體的模型來。這種方式還如同一個盲人通過一個拐杖來量丈出一個物體的形狀一樣。如果富有成效的思維要拒絕直覺的幫助，這就是它必須付出的代價。

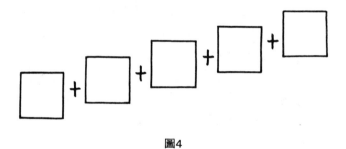

圖4

在這裏，一些實際的例子將有助於說明直覺與理智之間密不可分的合作關係。我們假定一個班的中學生正在學習西西里的地理和歷史。教師和教科書給他們提供了一些確定的知識：西西里是地中海上的一個島嶼，屬於義大利共和國，由墨西那海峽與大陸相隔。從地圖上可以找到該島的位置。學生們還被告知它的面積大小、人口多少、農業狀況以及火山等諸方面情況。他們還得到一列各單，上面列舉了先後在這個島嶼擁有政治權力

的民族：希臘人、羅馬人、撒拉遜人、諾曼人、日耳曼人和法蘭西人。無論這些事實有趣與否，除非它們在一個主題之下得到連結和組織，並產生出一種使人覺得身臨其境的生活體驗來，否則難於為學生所記住。這樣的主題最好是由某種意象來提供，在我們所提到的例子裏即是由兩種意象之令人覺得困惑的矛盾來提供的。一個意象是從義大利地圖裏得來的，地圖表明長長的海岬如同一只碩大的靴子，而西西里島看起來與它的腳趾部位幾乎沒有明顯的連接，似乎讓人覺得西西里島並不是它的一部分。它是義大利與中歐相距最遠的一部分，而義大利與中歐從文化、政治、經濟諸方面來說都是緊密聯繫在一起的。從地圖上看西西里島使學生們在直覺上產生了一個難以忘懷的意象，使他們傾向於否認該島從屬於“現實的”義大利及其政府而欲將其孤立出來。

　　但是還有另一個意象。這個意象主要是關於地中海的，它是西方文化的搖籃，是東方和西方、伊斯蘭教和基督教、北部的歐洲和南部的非洲頻繁交流的場所。這第二張地圖上也標明了西西里島，但這一次它不再是一個無關緊要的點綴。相反，它居於一個文化氛圍的中心。當學生將注意力從第一張地圖轉向第二張地圖時，他們經歷了一次在解決問題的心理學中稱作具象情景重構的體驗。西西里島從居於歐洲大陸邊緣無關緊要的位置一下又成了整個西方世界的中心，從地理上來說正適合於作統治者的活動中心。在這一直覺啟示的影響下，教師和學生們現在能夠記起來，在西元一二○○年前後

的一段重要時期裏，巴勒莫（Palermo）事實上正是西方世界的首府，弗雷德里克二世（Frederick Ⅱ）的登基所在地。弗雷德里克二世是一個主張世界主義的精靈，他講各種語言，他集北方和南方、基督教和伊斯蘭教的精神於一身。任何稍算得上敏銳的學習者都會意識到西西里島歷史上的那個帶有悲劇色彩的對比，即這個島似乎注定將成爲甚麼和當西方文化的中心從地中海移向歐洲北部時，它實際上成爲了甚麼之間的對比。對於地理結構的這一直覺領悟即刻使得歷史成了活生生的東西，而僅僅將單個的史實及關係並列在一起是遠遠做不到這一點的。

並非所有的地圖都如此易於通過視覺形象來反映出政治或文化的顯突處境。但是，無論從事甚麼樣的研究和爲着甚麼樣的目的，意象總可以提供一種對於認識情景的直覺把握，不管這些意象是通過圖表還是通過隱喻，或是通過攝影、漫畫或儀式提供出來的；而且不難看出，在每一實際的情形中，這樣一種對於總情景的直覺領悟並不只是有趣的描述，而且還是整個認識過程的一個根本基礎。

下面我舉一個數學證明的例子，這一領域被認爲正是那種通過有序進展的理智方式而獲得的知識的典範。數學家從問題開始，通過揭示隸屬的關係而前進。每一種關係都得到來自直觀的證據或先前的證明的確認，並且每一個證明都邏輯地連結着下一個環節，直到最後一個證明提供出最終的證實來。每一個證明都直接或間接

地將自己的可靠性建立在公理（axioms）之上，至少在歐幾里德原來的意義上，公理是自明的直觀事實。我們還記得笛卡爾的斷言，"人類除了自明的直覺和必然的推論而外，找不到別的通向確定知識之路"。笛卡爾還主張，任何直覺命題"都必須是同時地而不是相繼地把握其全體"。這指出了在有序證明中所產生的一個嚴重困難。在邏輯之鏈上的每一環節，儘管其本身或許從直觀上說來是自明的，但仍然是獨立的，並且在結構上與相鄰環節相分離，因此與其說整個序列像一首樂曲，還莫如說它像一列貨運列車。學生儘管能就每一單個的事實作出理解，卻對於一個環節如何與下一個環節發生關聯不大了了；對於序列的原理他實在未能掌握。正是出於這種理由，叔本華將歐幾里德的證明比作魔術師的把戲，"眞理幾乎總是從後門進來的，它是從某種次要的儀式中偶然地導引出來的"。他特別提到了在證明畢達哥拉斯定理時普遍使用的輔助線。

　　人們所熟知的畢達哥拉斯圖形在下述意義上是優美的，即它將要考察的關係清楚地呈現了出來：一個三角形在中央，在其三個邊上各附着一個正方形（圖5a）。這一表明了問題之解決情境的圖形，必須直接呈現於學生心中，並且，如果學生要理解證明的進行，他還必須一直與作用的每一步驟都保持直接的聯繫。所發生的情形正與此相反。像一塊磚頭扔向窗戶一樣，三條為人們普遍採用的輔助線破壞了問題情景的結構；（圖5b）或者更恰當地說，它抹去了學生所打算考察的原型。通

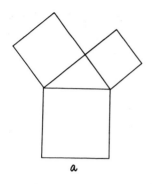

<div align="center">

a *b*

圖5

</div>

過輔助線的引入，直角三角形的每一條邊都不規範地與
正方形的一條邊連結，從而形成一個新三角形的頂角，
這與畢達哥拉斯原型的本性是相抵觸的。由於這一新的
令人困惑的形狀之影響，原有的圖形消失了，只是在證
明結束才又出人意料地從魔術師的口袋裏掏了出來。這
一證明是機敏的但卻並不優美。

　　這種對有利於直觀之條件的破壞或許是不可避免
的，不過教師應該意識到片面依賴理智之有序活動所不
得不付出的代價。實際上，還有一些通過單一的、連貫
的圖形轉換來證明畢達哥拉斯定理的途徑。我們可以在
圖6a的正方形中畫出四個相等的三角形。這樣，中心餘
下的部分所構成的正方形正是處於三角形斜邊上的正方
形。如果我們將四個三角形剪下來，我們可以很容易地
將它們按照圖6b的樣子重新拼起來。現在由四個三角
形劃開的兩個較小的正方形顯然正是建立於三角形的其
它兩個邊之上的；同樣十分清楚的是，爲兩個較小的正

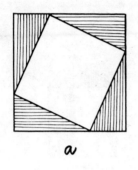 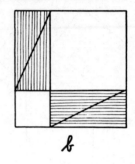

圖6

方形所佔的面積恰好等於剛才較大的正方形所佔的面積。畢達哥拉斯定理就一目瞭然了。

在這裏，重構也改變了原來的問題情景，不過重新安排涉及到了作爲總體的結構，並且在新的總體中原來的樣式仍是可直接找到的，這樣它們之間的比較便可以通過直接的直觀來完成。這正是數學家所說的"優美的"證明。（"數學家的模式正如同畫家或詩人的模式一樣，必須是優美的"，哈蒂 [G.H.Hardy] 寫道，"意念正如同色彩或語詞一樣，必須以一種和諧的方式結合在一起。優美是第一個考驗；在世界上沒有可供醜陋的數學棲身之處。"）

那些相信只有通過理智的方式才能獲得知識的人以懷疑的態度來對待直覺，其中的一個原因，正如我前面所評論過的，是由於直覺的結果像上帝的恩賜或靈感的啓示一樣似乎是從天而降的。除此而外還有一種將人引入歧途的信念，即認爲一情景被作爲一全體來把握時，

它是作爲一個不可分的統一體、一個整體論意義上的總體、像一道閃電或一絲單單的情愫一樣似有似無地發生的。按照這種信念，直覺的洞見是不可分析的，也是不需要分析的。所以，萊布尼茨在他的《人類理智新論》一書中舉出了一個具有一千條邊的多邊形的例子。從理智上說，人們能在這一圖形中發現它的所有性質；但在直觀中，人們卻不能將它與另一個具有九百九十九條邊的多邊形區分開來。萊布尼茨將這種景象稱爲"混沌的"，他是在這個詞的拉丁語原意上來使用這個詞的；即，一切原素在一不可分的全體中融合在一起。即使這樣，他還提到了能準確地說出一件行李重量的搬運工。這種能力具有實際用途，它建立在一種明確的意象基礎之上。不過萊布尼茨指出，儘管這一意象是明確的，但同時也是"混沌的"，而不是清晰的。因爲它既沒有指出對象的"本性"，也沒有指出對象的"性質"。顯然，如果有這種限制存在，直覺就沒有多大的認識價值了。

果眞如此嗎？康德在《人類學》一書中提出了不同於萊布尼茨的主張。萊布尼茨認爲，感知僅僅是由於某種缺陷而與理智相區別，即前者在認識部分時缺少明晰性。康德反駁道，"如果要得到眞知灼見，對於理智來說，（感知）是一種具有完全積極意義的和不可或缺的補充。"毋庸置疑，認識或描述的某些活動完全建立在對象之最一般的特徵之上。我們在一定的距離之外說出，這是一架直升機，那是一隻金翅雀，那是一幅馬蒂

塞的畫。一個藝術家可以通過最簡單的圖形勾劃出一個人的形象來。在這裏，細節的缺少並不是由於直觀認識的缺陷造成的，而是由有益的節約原則所導致的，這一原則貫穿於認識和表象之中。認識並不以一種照相式的機械完整性來複製一個知覺情景。這是一個優點而不是一個缺陷。毋寧說，意象的結構層次通過理智的駕馭而服從於認識活動的目的。對於僅僅在兩個對象之間作出區分來說，只把觀察限於那些最相關的特徵是很有好處的，不用說，對於理智還是對於直覺來說都是如此。不僅如此，如果認識任務需要的話，直觀知覺可以像理智一樣細緻謹嚴。

凡不帶偏見的觀察者在觀察周圍的世界時都不會無視直觀意象的精切的結構。在任何一刻裏，還有甚麼東西會比展示在我們面前的視覺對象更為豐富、更為精確和更為明白呢？心理學家伽爾納（W. R. Garner）在"對不可分析的知覺之分析"一文中的一段話是很容易引起誤解的：

　　因此我打算承認下述事實，即許多知覺都完全沒有由感知的生物有機體作出分析，被感知的形式都是統一的全體，屬性在某些條件下也可被感知為完整的，優美圖形、對稱、韻律乃至運動這種種使人興奮的性質都是以一種完全不可分析的方式被感知的。同時我還想說明，對於我們這些作為科學家的人來說，每一個完整的和不可分析的現象都可以

得到認眞的和富有成效的分析，這樣我們通過研究就可以達到對現象之眞實本性的瞭解。

伽爾納在指出直觀意象不可分析這一點時，似乎犯上了跟傳統見解一樣的錯誤，即否認統一不可分的整體還是具有結構的。他所要做的是將結構組織之直觀知覺與特定的理智過程相區別，這種過程把部分及各部分的關係從全體中離析出來。

這一區分是明白曉人且很有用處的。不過在我看來十分重要的問題在於要避免這樣一種假定，即認爲伽爾納所說的“普通人”的知覺完全是直覺的，而科學家則完全仰仗於理智的分析。如果果眞那樣的話，科學家在建造他的概念之網時，就會忽略掉那些構形的因素，而正是這些因素決定了任何一個“場”的處境的特性。格式塔心理學家們已顯明地確證了這樣的忽略造成了怎樣的缺陷。實際上，每一對於場作用的成功的科學考察都是從構形組織的直覺把握開始的。理智成分和關係之網必須通過不斷努力以盡可能達到與構形組織相對應。另一方面，通常的知覺完全是由十分確定的部分構成的，很難指出這些成分在何時是與周圍關係相分離而只服從於理智的分析。舉我們關於因果性的概念爲例。休謨（David Hume）在《人性論》中寫道：“當我們從原因中推出結果時，我們必須建立這些原因的存在；我們只有通過兩條途徑來達到這一點，即通過我們的記憶或感官的直接知覺，或者通過從其它原因而來的推論。”

假定有一紅色的枱球擊中了一白色的枱球並使之運動，我們從直觀上觀察到兩個顯然有別的個體———一紅一白的兩個枱球——通過這一個能量轉移的過程而不可分地結合到一起。通過理智分析來考察這一現象時，人們就會將之還原到處於暫時聯繫的兩個個體；如果把因果活動的直觀知覺也考慮在內，或許還會加上一個使能量轉移的力來作二者連結的環節，這是第三個要素。

從以上這些我們會得出甚麼樣的結論來呢？我們認識到，實際上我們所打算研究、教授或學習的一切精神的或物理的對象都是一個場或一個格式塔過程。對於生物學、生理學、心理學和藝術來說是如此，對於社會科學和許多自然科學來說也是如此。不論是從理論上說來完全的相互作用還是完全獨立的部分之總和，這一過程都貫穿於其中。一般來說，構形組織裏往往散佈着一些"僵化"成分，這些僵化成分是作為強制因素而起作用的，因為它們不為整體的結構所影響。洛倫茲（Konrad Lorenz）把這種情況稱為"單程因果"，舉例來說，它就有如骨骼之於肌肉和跟腱，或美國憲法條款的強制性之於美國歷史的曲折進程一樣。人們將弈棋理解為某種直覺的構形活動，在其中每個棋子的性質是不變的。同樣，無論是在沒有任何次一級劃分的全體，還是在相互間幾乎不存在相互作用的部分那裏，其中都包含着次一級全體之間的關係。

為了容納這各種各樣的結構，人類心靈被賦與了兩種認識程序，即直觀知覺和理智分析。這兩種能力具有

同樣的價值，同樣是不可或缺的。對於特定的人類活動來說，哪一種能力都不是唯一的。它們是一切人類活動所共有的。直覺用於感知具體情態的總體結構，理智分析用於從個別的情景中將實體與事件的特性抽象出來並對之作出定義。直覺與理智並不各自分離地行使其作用，幾乎在每一情形中兩者都需要相互配合。因此在教育中，偏重某一面而忽略另外一面或將兩者割裂開來都只會讓我們試圖使之完滿的心靈變得殘缺不全。

參 考 書 目

1 . Arnheim, Rudolf. *Art and Visual Perception*. New version. Berkeley and Los Angeles: University of California Press, 1974.
2 . ——*Visual Thinking*. Berkeley and Los Angeles: University of California Press, 1969.
3 . Croce, Benedetto. *Aesthetic as Science of Expression and General Linguistic*. New York: Noonday, 1953.
4 . Descartes, René. "Rules for the Direction of the Mind." In *Philosophical Works of Descartes*. New York: Dover, 1955.
5 . Eisner, Elliot W. *Cognition and Curriculum*. New York: Longman, 1982.
6 . Garner, W. R. "The Analysis of Unanalyzed Perceptions." In Kubovy and Pomerantz (12).
7 . Gottmann, Jean, ed. *Center and Periphery: Spatial Variation in Politics*. Beverly Hills, Calif: Sage Publications, 1980.
8 . Hardy, G. H. *A Mathematician's Apology*. Cambridge: Cambridge University Press, 1967.
9 . Henrikson, Allan K. "America's Changing Place in the World: From Periphery to Center." In Gottman (7).
10. Kant, Immanuel. *Anthropology from a Pragmatic Point of View*.

心靈的兩個方面：理智與直覺

11. Köhler, Wolfgang. *Gestalt Psychology.* New York : Liveright, 1947.

12. Kubovy, Michael, and James B. Pomerantz, eds. *Perceptual Organization.* Hillsdale, N. J. : Erlbaum, 1981.

13. Leibniz, Gottfried Wilhelm. *New Essays Concerning Human Understanding.*

14. Lorenz, Konrad. *The Role of Gestalt Perception in Animal and Human Behavior.* In Whyte (23).

15. Michotte, Albert. *The Perception of Causality.* New York: Basic Books, 1963.

16. Neisser, Ulric. *Cognition and Reality.* San Francisco: Freeman, 1976.

17. ——. "The Multiplicity of Thought." *British Journal of Psychology*, vol. 54(1963).

18. Schopenhauer, Arthur. *Die Welt als Wille und Vorstellung.*

19. Thevenaz, Pierre. *What Is Phenomenology?* Chicago: Quadrangle, 1962.

20. Thomas, Dylan. "In the White Giant's Thigh." In *In country Sleep.* New York: New Directions, 1952.

21. Vico, Giambattista. *The New Science.* Ithaca, N. Y.: Cornell University Press, 1948.

22. Wertheimer, Max. "A Girl Describes Her Office." In *Productive Thinking.* Chicago: University of Chicago Press, 1982.

23. Whyte, Lancelot L., ed. *Aspects of Form.* Bloomington: Indiana University Press, 1951.

24. Wild, K. W. *Intuition.* Cambridge: Cambridge University Press, 1938.

藝術心理學新論

3

馬克斯・韋特海默（Max Wertheimer）
是本世紀三十年代前期作爲一個引人注目的活
躍人物登上美國心理學研究舞台的。那時候新
一代的心理學家的研究態度和觀念顯然正在發
生根本的改變。這些新一代的科學工作者對他
們的設備、測試手段以及計算公式的精確性都
深信不疑，他們對於所面臨任務顯而易見的無
窮無盡、對於自然的複雜性、對於有機體作用
的精巧性、對於心靈之令人敬畏的深不可測，
似乎都無動於衷。他們被訓練成按照一種有條
不紊，同時又是平淡無味的方式進行工作。他
們提出一些特殊的問題，這些問題是按照可對
照情境的可測試度而提出來的；他們作出實
驗，計算其結果，將它們出版，然後又轉向下
一個課題。這並不是說他們對於前輩同行工作
的令人陶醉之處毫無感觸，只不過這些前輩看
來像是高深莫測。他們看到的是對他們充滿自
信的判斷表示讚賞的平靜微笑，當部門領導人

引經據典的時候，他們則像小孩聽神話故事一樣樂於聆聽。他們感覺到了，這其中有某種具有奇異美的東西，但不過是以一種古雅和過時了的方式與他們自己的工作發生關連。這正是他們所缺乏但對於幽思來說又需加以保留的東西。

所以，韋特海默在美國的十年間對於數百名學生和同行的強烈影響與他本人有直接關係。他是一位鼓吹要有更豐富的想象力和較少機械程序的人，這不是有如夢幻的一個要求，而是對於要直接付諸應用和實踐的技術研究的要求。留着帶有點反叛意味的尼采式的小鬍子，帶有幾分浪漫和傷感情調，他在紐約市社會研究新學院的研究生部用他那即興發揮的英語講課。他描述了心靈

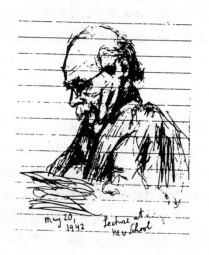

圖7 韋特海默在新學院，一九四二年五月（本文作者素描）。

的各個方面，這在聽眾中產生了震動，它似乎超出了對已經接受了的程序的把握。它包含的見解是仁慈溫和的，但它的運用要求未曾預見到的原則，一種學生沒有受過該種訓練的嚴格論證和論據。因此他們專注，他們焦躁，他們失望。

韋特海默是來到美國的三個倡導格式塔心理學的主要學者中的一個。正是由於他們的到來，這一具有奇怪名稱的新理論才逐漸為美國心理學家熟悉起來；不過，這一新觀念究竟對理論和實踐產生了多大的影響呢？科勒（Wolfgang Köhler）——他到了史瓦斯摩（Swarthmore）——以其對黑猩猩理智的實驗而著稱於世。但儘管他的結果是確實可靠的，然而他在對之進行解釋時所使用的那些概念——例如"洞見"——聽起來卻不那麼恰當。人們也沒有意識到他對問題解決的特殊心理所作的研究正是對於一般心理學的一種全新的和整全的研究方式之一。科勒早期論述物理學中的格式塔現象的著作從未被翻譯過來，他後來關於視知覺後象的實驗也被理解為一種有趣的特殊情形，而並不具有更多的意蘊。格式塔三巨頭中的另外一位是史密斯學院的考夫卡（Kurt Koffka）。他寫出了關於格式塔心理學的典範論著，在這部書裏有大量具有價值的材料和觀點，但它又是如此地艱深難懂，讓哲學家而不是心理學家來閱讀它或許還更為合適一些。

心理學教科書關於格式塔心理學和韋特海默說了些什麼呢？學生們從中得知，按照格式塔理論，整體大於

或不同於部分之和——這是一個聽起來無關痛癢的陳
述，似乎不會使學生們覺得具有革命性意義或者關乎實
用。他們在教科書上讀到的關於韋特海默的部分是這樣
的，他進行了關於運動錯覺和形狀視知覺的早期研究。
不過正如在科勒那裏的情形一樣，教科書沒有指出這些
研究與格式塔理論的基本學說之間的聯繫。

教科書描述了韋特海默提出的關於知覺羣集的規
則：當一個人注視一組圖形時，只要它們在大小、形
狀、顏色或別的知覺特徵方面具有相似之處，它們看起
來就是相互關聯的。這樣一種元素的集合似乎並不能作
爲格式塔過程的例證。事實上，羣集的規則只構成韋特
海默從傳統見解走向革命性轉變那篇論文的第一部分，
它指出了感知模式不能僅僅從下而上來考慮，即追溯元
素之間的關係，正如羣集的規則所要求的那樣。這樣一
種考察還需要從上而下來進行：只有通過描述該模式的
整體結構才能夠確定每一部分的位置和功能及其與別的
部分之關係。這種對於習慣的科學研究途徑的顚倒——
它要求完全不同的方法——這一點在學生們被告知關於
韋特海默對於形狀知覺的研究時卻通常被省略了。

無論關於知覺羣集的規則是多麼不完整和只是初步
的，卻也可以看出，它們包含着格式塔立場的基本特
徵，即對於觀察者所面對的情境之內在本性的重視。韋
特海默認爲，羣集的規則並不是感知者武斷地強加於沒
有一統性的形狀集合之上的。毋寧說，是元素自身的羣
集，它們的客觀性質影響了由觀察者的心靈所作出的知

覺羣集。

格式塔心理學家強調物理世界的結構對於神經系統的影響，他們以此來自覺地反對英國經驗論哲學中的主觀主義——許多美國的心理學家正是以這種哲學爲基礎成長起來的。按照這一傳統，一個人或一個動物由之而得到關於外部世界的信息的感覺刺激質料本身是無定形的，是一種元素的累積。正是接受者的心靈借助過去建立起來的聯繫將它們連結到一起。由此一來，通過在主觀的時間和空間不斷地達到一致而形成的聯想，成了美國實驗心理學佔主導地位的說明原則。

毋庸贅言，兩種敵對的理論各自建立在兩種對立的世界觀之基礎上：其中的一種自豪地肯定個人見解與判斷主宰着環境；而另一種則對這種自我中心觀點抱有本能的反感，聲稱人的任務在於找到自己在這個世界上的卑微地位，從世界的秩序中獲得自己行爲與領悟的暗示。在社會領域裏，格式塔理論要求公民從客觀確定的功能和社會需要出發來得出自己的權利和義務。在這裏，盎格魯－撒克遜傳統中根深柢固的個人至上，對於中央集權和自上而下的計劃體制的懷疑，受到了一種科學態度的挑戰，人們在被它所激怒的時候，甚至斥之爲極權主義。

韋特海默所喜歡使用的一個貶義詞是"盲目的"。它指那種自我中心的、帶有偏見的、麻木的行爲，它對情境的"要求"——這也是格式塔理論中的一個關鍵詞匯——缺乏開放性。這才是韋特海默那些看來互不相關

的興趣的共同主題所在，這才是他自己對知覺結構和創造思維的探索和他的學生在新學院（New School）致力於解決的研究問題。在這些學生中，我將提到三個人。他的助手S.E.阿什（Solomon E. Asch）提出了一種旨在以社會交互作用及其內在動力的整體觀點來取代個人和羣體之二分的社會心理學理論。他的一位中國學生李廣雲（音譯），將道家的"無爲"思想作爲一種哲學學說來加以探討，以表明人是如何使自己達到與內在於宇宙和社會的力量相一致。他的第三位學生A.S.盧金斯（Abraham S. Luchins）在對行爲固定化的實驗性研究中，證明了一個預先建立起來的心理定勢對一個人爲達到某一特定問題情境所要求的解決而對該情境作出自由探討會有多人妨礙。

韋特海默本人在他一生的最後幾篇論文裏致力於倫理學、價值、自由和民主諸問題的哲學討論，他指出在每一種情形中都存在着意願、個人選擇和情境的客觀要求之間的差異。不過，這些客觀成分不僅需從物理世界外部獲得，而且也可從每個人之心理的和精神的功能中找到。神經系統與意識作爲人之世界的一部分，有其自身的作用和需要——這與個人的單純主觀意向並不能混爲一談。例如，一特定的視見原型被看見的方式依賴於㈠刺激物的構造和㈡神經系統的構成趨向，從而與觀察者的特殊興趣所導致的結果、過去的經驗或變幻莫定的選擇有所區別。

在這裏人們會察覺到一種對個體之間的差異的厭

煩；這確實正是格式塔心理學家們的一個特點。這並不致引起行為主義者的抗議，但它容易引起那樣一些美國心理學家的不滿，他們關注於人格中那些遺傳的、社會的和臨床的方面，在實踐上尤其強調個性和個人的需要。而格式塔心理學更多地是關注於"人類本性"——作為感知的人、作為成長的人、作為領悟的人之本性。韋特海默是以一個純粹科學家的身分來探討心理學的，因此他對一般作用的法則發生興趣，同時他又像一位詩人，要為人類立言。

我們將會看到，韋特海默心理學的一個基本動力是對自然本性的尊崇，無論是人類的自然本性還是有機生物或無生命物體的自然本性。從而也就導致了他對"原子主義"方法的抗議，這種方法將完整統一的存在割裂開來。他還反對從部分的總和來構成整體的觀點。只有將這些工整、方便的分析方法放置一邊的時候，本質的存在才表明它們並非不可把握的東西，而是擁有自身的結構、內在的動力趨向，而且還具有一種客觀的美。因此韋特海默提出了"出色的格式塔法則"來反對主觀聯想的學說。

格式塔心理學的基本法則描述了內在於物理和精神存在中的一種趨向，即力求達到在一特定情境中所能獲得的最簡單，最規範和最對稱的結構。這一趨向在視知覺中得到了最明白不過的證明。不過它也作為動機裏趨於緊張減弱的內驅力而表現出來。格式塔心理學家認為，這一基本的心靈癖好反映出在神經系統中起作用的

同樣趨向。正如科勒已經指出過的,這也適用於物理學的場作用。從歷史角度來看,它是與熱力學中的熵法則相關的,儘管格式塔法則被描述為一種通向有序的趨向,而熵原理則是走向無序的描述。

走向"出色格式塔"的驅力作為一種自然法則說起來先就是一種可觀察的事實;不過在一系統中實現最大的有序狀態還有着一些顯明的優越之處。譬如在視知覺中,一旦達到了對某一範式的最簡單的理解,它就會顯得更穩定、具有更多意義、更易於的掌握。同樣,對於人的心靈狀態、一支隊伍或一個社會來說,達到某種平衡有序的狀態便能更好地行使其功能。這正是韋特海默作為一個人所極力強調的價值。他在自然中發現了走向平衡、有序和完美的趨向。他發現這正是人之基本的衝動,文化的扭曲和思想之並無實效的複雜化還不致完全遏止了這種衝動。人在本質上是極有條理的,因而是出色的(即處於充分行使其功能的適當情形中),因為良好的組織是一切自然系統所追求的。正因為如此,韋特海默不喜歡工於心計的油滑之徒。他嚴厲指責那些聲稱損人利己是人類本性的主要動機的哲學家和心理學家。他對心理分析的憎惡顯然夾雜有個人的情感因素,儘管或許可以說在某些方面韋特海默與弗洛伊德追求的目標是相似的,他們一個期望矯正那些來自本能的偏誤,從而建立起理性的領域;另一個則力圖恢復人類生而有之卻未曾得到很好發揮的和諧感。

因此,韋特海默作為一個心理學家所說的那些話出

於一種樂觀主義立場，他對此深信不疑，並當作一種教義反覆向學生們宣示。他堅持認為，這個世界上的東西即它們所顯現的方式，內與外、裏與表是相互一致的，因此要說出真理，感覺是可信賴的，要是人們能清除那些在說明感覺時帶來的複雜和歪曲就好了。所以，他熱愛音樂與藝術，在那裏感性的智慧佔主導地位。

我還記得，四十年代一次在紐約新羅歇爾的韋特海默家中，他與他的一位老朋友、藝術史學家弗朗克（Paul Frankl）展開了一場熱烈的辯論。弗朗克認為，——其實這是很正確的——要看懂典型的西方油畫作品就必須考慮到它正平面的投影。這一斷言激怒了韋特海默，他的立場使他相信，人本來只具有三維深度的自然知覺。假使以為人們除了依其本性去觀察世界以外，又注意到了某種不自然的光學投射，這是對人類本性的污染。這一憤怒的反應類似於歌德對牛頓的發現所作的攻擊；牛頓發現了，與眼睛的感知情形相反，白色光包含着光譜中的各種顏色。

在韋特海默的思想裏，包含着一個完美人的形象，一個有如巴西法爾①老實人②、簡樸的傢伙、梅什金公爵、好兵帥克等一般的歐洲文學傳統中為我們所熟知的類型——一個具有孩子氣、天真無邪的毫不造作的英雄，他的這些素質直透人心，叫人尷尬，使人逗樂，與

①瓦格納歌劇《Parsifal》中天真無邪的浪子。——譯註
②伏爾泰小說《老實人或樂觀主義》中的主人公。——譯註

一種隱藏不見的儀軌相呼應。韋特海默在一篇論自由本性（"三天的故事"）的文章中寫到：

> 人在面臨一個反對陳述或在新的事實面前會表現出多麼大的不同啊！有的人無拘無束、坦然、開放地正視它們，以一種誠實的態度來對待它們，以一種得體的方式來處理它們。另一些人則完全做不到這一點：他們或多或少有些盲目、僵化；他們囿於自己的教條，從而不去面對反駁和事實；或者即使他們在這樣做的時候，也不過是試圖通過某種途徑來逃避或擺脫那些反對陳述或事實。──他們不能正視這些東西。他們不能像自由人那樣來對待這些東西；他們受到了自己所處地位的限制和奴役。

　　肯定會有人對他的文章做出像陀斯妥也夫斯基筆下的伊萬諾娃那樣的反應。──她把梅什金公爵的信放進她的《唐吉訶德》書中。

　　然而，韋特海默絕不是一個夢想家。他在精神上師承了斯賓諾莎和歌德。這樣一個觀念是斯賓諾莎主義的，即認為秩序和智慧不是強加給自然而是自然所內在固有的；斯賓諾莎的下述思想對他也有很大影響：精神的和物理的存在是同一實在的不同方面，因此它們互相在自身中反映對方。韋特海默和歌德一樣，信奉知覺與概念、觀察與意念、詩意的洞察與科學的審慎的統一。他還像歌德那樣，為自己獻身於不屈不撓的實驗活動感到自豪。

他常常以接近於幾何學論證的方式———在斯賓諾莎所說的幾何學意義上——進行他的論證。他喜歡代數方程；他在研究中記下了許多力求以最簡潔的語言來表述的筆記。對最終的措詞形式的責任感常使他陷入痛苦之中。他所出版的那一部涵蓋廣泛的著作《創造思維》，是經過約二十年醞釀之後，在1943年他逝世前的幾個星期裏一蹴而蹴的。儘管他常常提及自然中事物的豐富多彩和優美，這似乎容許了懶惰的人從科學的謹嚴中逃脫出來，但其實他對同行中對問題作似是而非的解釋和以一種漫不經心、虛假詩意的態度來對待證明都絕不留情。他嚴格要求自己，就像對待自己的學生一樣。

　　韋特海默熱愛美國。作為一個古代布拉格人的後裔，他在這一新世界的年輕文化之中找到了他所崇揚的創造活力。他喜歡年輕小伙子天生的機敏和姑娘們無邪的幻想。他對自私的政治和社會不公正永遠持憎惡的態度，因為這些東西不僅給為他提供了一個家園的國家——而且也給他之被視為一個科學家和一個人的那些理想——抹上了一層灰暗的色彩。

費克納的另一面

在一般學生的心目中，古斯塔夫·西奧多·費克納（Gustav Theodor Fechner）作為過去的一個偉大人物，他的名字是與某幾個觀念或事實聯繫在一起的。這些觀念或事實在虛空中飄浮，它們由那些權威人物命名，但卻不是通過他們來得到闡釋的。孕育這些觀念或發現這些事實的具體情境已經不復存在了，由是這些觀念和事實的眞實意義也隨之而消散了。同樣也消逝了的，是那一個我們從他那裏獲得這些觀念和事實的强者；他是一個具有眞正思想家的豐富性和創造性的人物；我們又怎麼可以痛失了他給我們提供的模範呢！

在心理學敎科書裏費克納是作為這樣一個人物而為人們所知的：他將韋伯的定律推而廣之從而建立了心理物理學，這種學說指出，知覺反應中的算術級增加，要求物理刺激的幾何級增加。或許學生還會被告知，費克納探討了人們對長方形某些特殊比例的偏愛，這樣不僅

開創了實驗美學，而且還作爲一個訓練有素的數學家探討了一般統計學分佈的各種測量途徑。當伍德沃斯（Robert S. Woodworth）在他的《實驗心理學》（1938年版）一書論美學的那一章裏放進了統計學材料時，人們看到的是心理學家對這兩個領域作出的令人尷尬的連結。

如果不去接觸別的更多的材料，就不能弄清費克納的兩個值得注意的研究成果是不是相互關聯的，也不能知道爲甚麼它們會出自同一個人。由於我只打算主要討論費克納思想中與藝術心理學有關的那些方面，我只能在側面觸及上述見解的起源。不過費克納對美學的關注直接源於他那些基本概念的核心，所以我這種出於特殊方面的考察還算不得歪曲了他的觀點。無論如何，有必要在追溯這些概念之於美學的應用之前對這些概念本身作一番簡單的考察。

費克納的實驗研究有幸被教科書作者們收錄了進去，因爲這些研究符合於心理學中那些被人們認爲恰如其分的和值得尊重的標準。事實上費克納在很大程度上是一個經驗主義者。他打算以一種"自下而上"的美學來補充"自上而下"論證的哲學美學，從而爲後者提供一個它所缺乏的事實根基。他在1871年所寫的《論實驗美學》一文中，稱讚他的前輩 E. H. 韋伯（Ernst Heinrich Weber）是自伽利略以來使精確研究超出了原來設想的界限的第一人，這正是費克納本人所致力於追求的方向。在整篇文章中，他都堅持認爲，要有相當多的觀

察者才能得出可靠的實驗結果。他還認為，美學永遠不會有像物理學那樣的精確性，它和生理學一樣具有不完滿性。他說，人盡其所能而為而已。

更值得注意的是，這同一個人還是一個神秘的具有極大煽動力量的空想家，又是一位幽默的諷刺大師。還是一個青年人的時候，他用筆名發表過一篇對天使作出比較剖析的逗樂文章。1851年他在以一個瑣羅亞斯德①信徒的名字發表的一篇文章中斷言，宇宙間一切生物與非生物，包括地球本身和別的星球，都具有一個靈魂。上述這些還有別的一些著述的精神都是與他的《心理物理學原理》一書分不開的。這樣一位具有很深宗教情感的泛神論者以及給我們寫出過最具詩意的生態學著述的人居然在二十二個藝術博物館裏對大約兩萬幅繪畫作品逐一測量，以得出關於它們的比例的統計學數字。

主宰費克納思想的有兩個觀念：㈠構成我們世界的事物與經驗並不單單是在不同的領域內相互協作和遞繫的，而是形成了一個流動的進化等級，從存在的最低層次走向存在的最高層次。㈡身與心的相輔相成貫穿於整個宇宙之中，沒有甚麼精神的東西不具有物質的基質，反之，許多物理發生的事件都在心靈經驗中得到相應的反應。

第一個原則使費克納站到了十九世紀進化論者的立場上。儘管他極力反對達爾文主義者盲目選擇的思想，

①公元前七世紀波斯宗教領袖，拜火教創始人。──譯註

較諸傳統的生物學分類法他還是比較偏向於進化觀。從柏拉圖和亞里士多德時代以來，傳統的分類學者就主張，"任何更高的種都是從原始的沼澤中生成而來的"。費克納與他的同輩人不同之處是他具有一種廣博宏大的宇宙學見解，它"從本質上說來不過是從心理物理學基礎出發而達到的完成和得出的更高結論。"他相信，這些宇宙學觀點構成"心理物理學植根於知識的直接性而生長出來的鮮花和果實。"事實上，正是這些見解給人以對處於經驗之最遠端事物進行研究的動力。在實驗中可以探測到的最小量的知覺反應被看作在上帝無所不在的意識中對從海藻到太陽系的巨大範圍的一個微小表示。在這裏，我們與巴克萊（Bishop Berkeley）的唯心主義立場，與馮特（Wilhelm Wundt）在萊比錫的實驗室一樣相距不遠。

費克納的第二個原則直接來自斯賓諾莎，斯賓諾莎提出心靈和物體是同一不可知的無限實體所具有的兩個方面。這一假設的實體通過思想的無限屬性顯現爲心靈，通過空間廣延的無限屬性顯現爲物體。費克納堅持從不同的觀點來解釋這一具有雙重性的方面，從而使這一立場帶有了更多的心理學意義。他舉了一個人在看一個圓柱體（他稱之爲一個圓）時所得到的知覺例子，他所處的位置先是在圓柱體的內部，然後是在圓柱體的外部，第一個印象是一個凹形，第二個印象是凸形的，這兩個印象是不相容的；它們不能同時成立。他還提到，從地球上看太陽系和從太陽上看太陽系是不同的。事實

上，費克納堅持上述觀點表明他屬於從哥白尼到愛因斯坦的相對主義傳統，並且屬於玻爾（Niels Bohr）提出互補性原理的那一傳統。他提出了下述理由，既然產生直接心靈經驗的東西只能為一個人自己所佔有和運用，並且既然我們由此來假定其它人（或許還有別的動物）擁有和我們自己一樣的心靈這一點本身還只是一個猜測，那麼就沒有合法理由來反對人們將假說進一步推而廣之，從而假定物質世界中任何事物都被賦與了一個心靈。他甚至於去考察植物的靈魂，還熱衷於從細節方面去解釋地球和別的星球作為不具神經系統的意識存在是如何行使其功能的。

與此相關，費克納對於臨界心理物理學的關注並不是基本的，而只是一種權宜之計，這一點從心理學研究的角度來說，是饒有興味的。他之所以要訴諸於此，是因為在他那個時代，意識經驗的生理對應物還是無法研究的。只有外部物理刺激才是可接受的。因此他假定，在物理刺激與生理反應之間有着直接的對應。這一假定容許他以一個方面來代替另一個方面。他所稱之為外部心理物理學的東西，也即物理刺激與知覺反應之間的關係，不得不權充作他所真正追求的內在心理物理學——即精神與其直接的身體平行物（即神經系統）之間的關係——的替代物。

雖然內在心理物理學不再需要從事實驗的人，費克納忍不住還要去思考其本性，他自然而然地就在今天人們從格式塔心理學中得知的同型論（Isomorphism）的

條貫下作出思考。他在那篇對天使作比較剖析的文章中說道，一個人的思維不得與"大腦運動"所容許的相異，反過來說，大腦運動也不能脫離與之相聯結的思想。在《心理物理學》中他更明確地告訴我們，雖然我們不能從通過直接感知所認知的東西中推出任何關於生理基質過程及本質的諸種結論來，但是我們能對機能的兩個層次所共有的結構特徵有所言說。如果這些作為背景、延續、異同、強弱的特徵為心靈所體驗，它們在神經系統中必定有其對應物。費克納稱這種同型的對應為"機能原理"。

承認物質普遍地都賦有一個心靈使得費克納得以避免他稱之為黑暗觀的結論。所謂黑暗觀即這樣一種科學論斷，認為光和顏色僅僅對於意識的心靈來說才是存在的，而物理世界本身則完全處於令人恐怖的黑暗之中。儘管作為一個機敏的觀察者，他知道對黑暗的正面知覺與物理空間中光的缺乏是不同的，他仍然需要他那種怪誕的生物學，這種生物學斷言星球是具有超人類力量的球形眼睛，從而使他相信視見世界的光芒是客觀存在的。他晚期提出了一種與黑暗觀正好相反的白晝觀，他指出，一切存在事物的表面都是上帝的視網膜，人和動物的視網膜也包含於其中。費克納以一種不可動搖的激情來反對科學的黑暗觀，也正是這種激情促使歌德在他關於顏色的理論中捍衛白色光彩之不容分割的純潔性，以此反對牛頓所斷言的光是由於光譜上的色彩或隱或顯而構成的。費克納與歌德一樣，認為最終的真理存在於

直接的感覺經驗之中。

當然，這一見解正是全部藝術的信條和公理。我以為，費克納以藝術家的眼光來看待世界的方式構成了他對美學的主要貢獻。它說明了為甚麼費克納晚年那一部主要著作是跟美學有關的。這比他本人在《美學入門》一書前言中的說法要更令人信服，那裏他提到了他早年從事過的一些顯然是關於藝術的較次要研究。事實上，我們不得不面對着一個令人困惑的矛盾，那就是他後期花費了巨大精力完成的洋洋六百頁的著作——這是一部集費克納全部思想之大成的最後成果——卻未能夠體現出他關於藝術同類媒介的主導思想。（要明白其間的區別，人們只需回顧一下青年時代的叔本華是如何在《意志與表象的世界》第三卷考察同樣的問題的。）有迹象表明，費克納在決定要完成一部美學方面的重要著作時，就感到有必要去考察這一領域內的一些主要論文的主題。因此他討論了內容與形式、統一與複多、唯心論和實在論、藝術與自然的關係；他追問是在小的東西裏還是在大的東西裏包含着更多的美；他提出雕塑應該着色看起來才更為真實；很多時候他還是很有見地的，甚或偶爾憑着他那特有的靈感而提出上述見解的，他提出了一些有用的原則和方法；可是卻幾乎沒有甚麼大膽的創見能使我們將他的著作與當時出版的哲學教授們關於同一主題所寫的著作——這類著作至今仍在出版——區分開來。

例如，在《入門》中很難找到與費克納在看到池塘

中一朵在陽光下綻開的荷花時所得到的靈感相比擬的東西。他在他所寫的論植物靈魂的著作中提到了上述經驗，他認爲荷花由其形狀能充分地享受到陽光的沐浴和溫暖。這一例子蘊涵着下述一般化的引申：一視覺對象就憑着其形式和行爲的顯現，也就能傳達出藝術家在其創作物中經過淨化而表現出來的那種感知和衝動。在這裏要注意，儘管費克納在他的著述中提到了聲音和音樂，但在絕大多數場合，他所說的知覺都是視覺意義上的。貫穿於他的全部作品和整個一生的是對光和視覺的迷戀。他在三十九歲的時候，他經歷了一次深刻的精神危機。這一期間，他那宗教的和詩意的本性反叛了他早年在萊比錫大學學醫和作物理學敎授時所建立起的唯物主義和無神論立場。他變得對光不能忍受，有三年幾乎完全生活在黑暗之中，與之相件的厭食症使他瀕於死亡。他覺得，他所曾背棄的世界對他的報復來自光的力量。他曾以不敬的精神進行光學實驗，由是公然蔑視了那一種力量；因此他受到了他最害怕的黑暗的懲罰。正是在他從折磨中突然康復之後，他提出了他的帶有夢幻色彩的宇宙論，這一立場導致了他在心理物理學和美學方面的研究成果。

費克納的另外一個富有特色之處是他習慣於將幾何學上完美的象徵——即球形——與眼睛視爲等同的。星球是有生命的存在，它們所具有的球形證明了它們的優越之處。它們的圓形比之於人體形狀的笨拙和不對稱要更爲優美。由於它們的活動在冥思中得到了昇華，它們

成爲了眼睛。費克納在他寫的論天使的體形的文章中爲了描述動物的頭是如何轉變爲天使的身體的，以帶點兒調侃的方式借用了我們今天在格式塔心理學中稱作最簡單結構趨向的觀點。在進化過程中，前額和下巴趨於前移，它們和顴骨的凸出部分以眼睛之間爲中心。由於眼球內移從而佔據了球形結構的中心，最終凝聚爲一個單一的器官，這樣它們就成了一個不斷趨於透明的對稱球形的核心和焦點。有機生命物成爲了純粹視覺的生物。費克納還認爲天使之間是通過人類所知道的最高程度的感覺來交流的：它們用色彩——在它們的表面產生出各種美麗的圖畫——而不是用聲音進行交談。

不過，對於視覺的這種神化絕不是《入門》一書的基本主題。相反，費克納向傳統美學作出的一個主要讓步即是將他的論述建立在一種動機研究之上，建立在享樂主義的信條之上。這種學說主張，人類行爲是受趨利避害的努力所支配的。這裏我們回憶起，在古典哲學中，享樂主義被認爲在一切人類行爲中都是合理的，而在現代，它僅僅在藝術哲學中還作爲一個充分的說明原則而繼續行使其作用。其所以如此，有着一個很好的理由。在文藝復興時期，隨着藝術的日益世俗化，對於批評觀察家們來說，藝術之唯一明顯的現實目的是它們提供了一種娛樂方式。這導致了那種視藝術爲歡樂之源的枯燥無味和毫無成效的美學觀念；在我們所處的這個世紀裏，這種理解爲某些心理學家所歡迎，他們試圖在實驗條件下來測量人們的藝術感受。這就容許了他們將人

們在感知、組織和理解藝術作品時還原爲一個可測的變量——即科學方法最爲青睞的條件。例如，正像在知覺心理物理學中，對光之感受的強弱提供了測量閾値的方式，同樣，反應的愉悅與否爲審美的心理物理學提供了條件。費克納對人們喜歡何種長方形比例的調查成了他工作的一個具有歷史意義的典型。

因此，下面事情的發生就是順理成章的了，那就是，直到現在，實驗美學整個兒被拋進了享樂主義心理物理學的簡便模式之中。由此一來，研究者越是嚴格地信守個人喜好這一標準，他們所得出的結論就越是忽略了一件藝術品給人帶來的愉悅和一碟冰淇淋給人帶來的愉悅之間的差別。正如同費克納的研究沒有告訴我們爲甚麼人們會偏愛黃金分割率一樣，費克納以後的許許多多關於愛好的研究也很少告訴我們，當人們在觀看一個審美客體時，他們看見了甚麼；當他們說他們喜歡或者不喜歡它時，這又意味着甚麼；爲甚麼他們會喜歡上他們所偏愛的東西。

此外，任何靠得住的實驗裝置都要求刺激目標可以還原爲一單一的變量。與此相應，美學中的這類研究或者遵照費克納提供的範例，將刺激限制爲非常簡單的模式或維度，或者處理那些實際的藝術對象——這些對象的有效性質卻沒有得到探討。因此，所得出的結論或者是對與藝術沒甚麼關聯的對象的考察，或者是對未經考察的刺激僅僅就其反應作出報告。

費克納心理物理學所導致的一個不那麼明顯的後果

是，人們對我稱之爲客觀知覺的東西而不是對作爲感知者而行動的個人發生了極大的興趣。費克納極其明白地解釋說，由於他不擁有直接測度愉悅反應強弱的工具，所以他不得不以計數來替代測度，或如他本人所說的，以廣延的測度來替代強弱的測度。通過對大量觀察者的考察，他得以把人們對於一特定刺激作出反應的數量來作爲它引起人類或一般人愉悅反應的強弱的一種指示。今天，藝術批評正處於相對主義學說的強大影響之下，在這種觀點中不存在任何途徑可以假定一件藝術品擁有一客觀的顯現，更不待說它有客觀價值了；在這情形下，令人感興趣的是費克納將個人的差異考慮爲"不規則的機會波動"。在研究目標方面，費克納主要瞄準了他稱之爲"集合對象的合法測量關係"（集合對象，即由無窮多數量標本所組成的對象，其變化服從於概率法則，在極端不同的領域裏也都能找到）。在近來的實踐中，人們通過實驗來比較按性別、受敎育程度或處事態度來區分的不同被試者羣體對於諸如藝術作品一類複雜和意義豐富的刺激所作出的反應。不過美學還得確定一個終止點，在其上審美的刺激不再是客觀的知覺，而成了個人或社會偏見的反映。

使用極其簡單和中性的刺激，還依賴於數學平均數，所得出的結論，就不可避免地與人們對實際藝術作品的真實反應有所不同。例如，費克納認爲典型發現十分重要，這種研究至今仍主宰着科學美學實驗室。他稱之爲"美學中項原理"；人們"對某一確定刺激的適中

程度有着最經常和最長時間的忍受力，對之他們既不感到受到了過度刺激，也不由於缺乏足够的充實而感到不滿"。對於日常生活中的平凡行爲來說，這一規則肯定是適用的。在藝術中，它至多不過恰當地反映出了新古典主義者的趣味。

　　在本章的餘下部分我將討論費克納別的一些更具普遍意義的見解與美學的關係。我指出過，他認爲審美體驗依賴於它所激起的快感。不過，他拒不承認快感僅僅依賴於物理刺激量上的强弱。恰恰相反，他在《入門》一書中有一段極其重要的論述，在那裏他堅持認爲，審美的效果是通過刺激形式的形式關係———一種被他稱作和諧的條件———而產生的。他所說的和諧是甚麼意思呢？有時候他提出和諧存在於緊張消退這種普通的感覺之中，如同在音樂的和弦效果中所發現的那樣。不過，他還更爲大膽地將和諧與他研究中的一個關鍵思想，即穩定趨向的原則聯繫起來。這裏我願意再一次提到費克納早期對天使的本性和行爲的奇異想法。那時他比較了各種感覺模式的高低貴賤，他提出對重力的感覺甚至比視覺還要高級。最高的知覺形式是"對一般重力的感受，它使一切物體相互發生關聯，並爲它們的生命中心所感知。"在這裏，重力———我們的重量知覺之物理對應者———在費克納看來是由於穩定趨向才產生的。它是一種平衡和緊張消退的狀態，它與熱力學第二法則和我們所說的趨於最簡單結構的格式塔趨向的設想是相似的。當然，對一物理系統（如宇宙）在平衡狀態中存在

的力要有直接的知覺意識確實是天使才具有的特長。但是，一類似的生理系統在知覺經驗中也可有其對應物。對藝術作品的組織佈局的知覺便是一個基本例子。在一幅繪畫作品中形狀和顏色的複多性、或者一首音樂中聲音的複多性是通過神經系統中所產生的力的結構而組合到一起，並且在藝術家和每一作品的感知者的意識中反映出來。這正是費克納在講和諧時所提到的最重要的審美經驗。

作為最後一個例子，我想提到費克納在《關於有機體的產生與進化史的一些見解》中所提出的一個意念。由於費克納通常是一個狂熱的唯心主義者，他拒絕承認生命源於無機物的生物學理論。他認為情形正好相反。他斷言，一切存在的原始狀態是一個包羅萬象的原始生物所具有的狀態；一切存在事物的複雜聯繫和運動，其端緒都已蘊含於此一原始生物中，它們在混沌的生長狀態中唯有通過重力才聯合起來。區別明顯的有機生命和無機物正是通過一種不同於通常的細胞分裂的過程——費克納稱之為關係區分原理——而從這一原始母體中產生出來的。它在每一水平上都創造出對立的實體以互為補充——譬如，雄性與雌性。經過拉馬克理論意義上的相互適應和可變性的逐漸減少，也就達到了某種穩定狀態。一旦完全達到了那樣一種最終狀態，"每一部分由其力的作用使別的部分從而也使全體進入一種持續——這意味着穩定——狀態，並使其保持在這一狀態中。"

費克納怪誕的生物學見解如他別的充滿神秘色彩的

見解一樣，不可能得到嚴格科學的賞識。不過，儘管它與我們所瞭解的自然界的事實相違悖，但還是有力地提醒我們注意到我們關於心理學意義上的發生知道些甚麼，尤其注意到藝術中的創造過程，在那裏的確相當典型地是通過一進行區別的過程從一總體的原始觀念達到不斷清晰的形象。這樣一種原始觀念的各部分逐漸表明它們自身的形象，尋找自己在整體中的位置，它們的最後組成處於部分間相互作用的強烈影響之下。

從幼兒的手工和其它早期藝術形式中形式概念的發展可以找到一個尤其明顯的例子。這裏在成長着的心靈中各種潛藏着的形狀首先出現的具體形式是球的形狀，如圓形。在別的地方我曾經指出過，這類手工活動通過某種進行區分的過程而越來越複雜，由上述進行區分的過程每一個想法都成爲整個變化系列的一部分。復次，每一種這樣的變化都可進一步區分爲一個更爲豐富的視象表達的寶庫。

好的藝術將各各不同且常常各不相關的部分之複多性鍛造爲一個饒有新意的整體，這種能力具有道德行爲的蘊意；費克納並沒有忽略了這一點。他將藝術作品視爲成功地處理社會和個人衝突的象徵。由於費克納在內心裏對人類存在中所包含的愉悅和痛苦之比率作過權衡，他並不打算低估罪惡和不和諧的力量；但他依然相信，作爲一個整體的個人生命和世界生命是從痛苦的狀態進展到愉悅不斷增加的狀態。他從藝術作品（如一首音樂作品）中看到了人類交往所期望的狀態。他在後期

名爲《與黑暗觀相對立的白晝觀》的著作中說道："我以人們熟悉的交響樂的意境來刻畫出了世界的全部進程，當然它比之於我們在音樂廳裏聽到的交響樂要有更多和更厲害的不諧和音產生出來。不過它同樣也是走向消解，對於整體和對於每一個體來說皆是如此。"在費克納看來，人類的冀望唯有通過追求藝術作品的完美才能得到最高的實現。

參 考 書 目

1. Arnheim, Rudolf. *Entropy and Art.* Berkeley and Los Angeles: University of California Press, 1971.
2. ——. *Art and Visual Perception.* New version. Berkeley and Los Angeles: University of California Press, 1974.
3. Fechner, Gustav Theodor. *Zur experimentalen Aesthetik.* Abhandlungen der Königl. Sächsischen Gesellschaft der Wissenschaften, XiV. Leipzig: Hirzel, 1871.
4. ——. *Einige Ideen zur Schöpfungs-und Entwicklungsgeschichte der Organismen.* Leipzig: Breitkopf & Härtel, 1873.
5. ——. *Die Tagesansicht gegenüber der Nachtansicht.* Berlin: Deutsche Bibliothek, 1918.
6. ——. *Zend-Avesta.* Leipzig: Insel, 1919.
7. ——. *Elemente der Psychophysik.* Leipzig; Breitkopf & Härtel, 1889.
8. ——. *Vorschule der Aesthetik.* Hildesheim: Georg Holms, 1978.
9. ——. "Vergleichende Anatomie der Engel." In *Kleine Schriften von Dr. Mises.* Leipzig: Breitkopf & Härtel, 1875.
10. ——. *Nanna oder Ueber das Seelenleben der Pflanzen.* Leipzig: Voss, 1848.
11. Hermann, Imre. "Gustav Theodor Fechner: Eine psychoanalytische Studie." *Imago,* vol. 11. Leipzig: Intern. Psychoanal. Verlag, 1926.

藝術心理學新論

5

1906年，一個二十五歲的藝術史學生威廉·沃林格（Wilhelm Worringer）寫成了一篇論文；兩年後，這篇論文以《抽象與移情：風格心理學論稿》為標題成書出版。這一"對於風格心理學"所做出的學術貢獻後來被證明是新世紀最有影響的藝術理論文獻。它對於現代藝術將要採取的新態度提供了美學的和心理學的基礎。同時，它提出了兩個心理學概念之間的重要連結：一個概念是抽象，兩千年來它一直是理解人類認識活動的工具；另一個概念是移情，比較而言，這是一個近來才從浪漫主義哲學中產生出來的概念。沃林格將這兩個概念描述為相互對立的，這樣，他使這兩個概念的意義受到限制，同時也更突出了它們各自的意義，使它們至今仍然適用於心理學和美學的討論。

在歷史的長流中，一切的劃分都是虛假的，就此而言，現代藝術沒有開端。對現代藝

術之源的追溯可以延伸到人們願意的任何地方。不過，
倘若有人願意去確定一個起始點，那它就應該是這樣一
個時刻，從這個時刻起視覺藝術的意向和目的就不能再
說成是模仿自然了。這一見解一直貫穿於整個西方藝術
史過程中。不管各個時代的藝術家怎樣偏離了他們通過
眼睛所感知的物理世界，理論家和批評家們還是認為，
一旦某個藝術家成功地欺騙了人類觀察者甚或動物，使
他們將他提供的形象和背景當作與實在並無二致的東西
而接受，那他就達到了自己藝術的頂峯。當然柏拉圖正
是出於這個理由而貶低視覺藝術，而且追求人體的完美
和理想化在古代和文藝復興時期都被認為是藝術家的又
一個任務；但「理想」的具體實現始終沒有改變藝術家
對自然主義標準的忠誠。

　　在十九世紀末，人們仍持有這樣的標準。例如，人
們拒不接受塞尚（Paul Cézanne），他們的理由是他
無論從物質方面還是從精神方面都不能做到他試圖要做
的東西，即模仿自然。法國作家休斯曼思（J.K.
Huysmans）稱他為「患眼病的藝術家」。塞尚死於
1906年。同年，畢加索創作了兩幅再也不能對它們從傳
統立場誠實地作出指責的畫。不管畢加索能否實現自然
主義的傳統理想，毫無疑問的是他不願意去實現它。這
樣，問題就變得不同了：這種對「自然」的背離能否被
證明為正當呢？1906年，畢加索完成了著名的斯坦因肖
像，同時他已着手進行後來以《亞威農的少女》的名字
而為世人所知的羣像畫的創作。並不是說這兩件作品脫

離自然的程度是絕無僅有的；它們之所以堪稱爲里程碑是因爲這種背離發生在按照傳統規範處理的形象的有限部分：美國詩人斯坦因面具式的面孔，五位"少女"中有兩位鼻子和眼睛由非有機結構的幾何圖形構成。顯然，藝術家在這裏拒絕遵從傳統的標準。然而他試圖以甚麼來取而代之呢？

沃林格的論文只有一次簡短地提到他自己所處那個時代的藝術。他遨遊於各個時代之中。他一反常規，提到了美洲的前哥倫比亞藝術和非洲藝術。不過，正如塞爾茲（P. Selz）所指出過的，儘管他知道在慕尼黑的康定斯基（Wassily Kandinsky），他在書中只提到了一個現代藝術家——霍德勒（Ferdinand Hodler），後者是一位轟動一時的瑞士現實主義者，他所創作的裝飾裸體畫曾在十九世紀九十年代引起了一場軒然大波。然而沃林格的論文對於現代運動的影響卻是迅速而又深刻的。1911年，表現主義畫派的一位領袖人物馬克（Franz Marc）曾稱《抽象與移情》是一本"值得最廣泛注意的書，在書中，一顆具有嚴格歷史感的心靈記錄了一連串會令對現代運動感到煩惱的反對者不舒服的思想"。

爲甚麼沃林格有可能在四十二年之後以職業學者所特有的含蓄這樣談及他的論文呢："我不打算故作謙虛地假裝沒有意識到一位不知名的青年學生所寫的論文出版後對於別人的個人生活及整個時代的理智生活所帶來的歷史性影響。"他指出，他個人在某些問題上的立場

出乎意料地與整個時代從根本上重新確定審美價值標準
的趨向合上拍了。"僅僅用於歷史闡釋的理論直接轉移
到了這個時代激進的藝術運動之中。"甚麼是沃林格提
出的富有革命性的論題呢？

作為最初的研究，可以作如下表述：在西方文明的
整個進程中，理論家和批評家都是從前面提到過的標
準，即試圖忠實地複製自然來對藝術作出評價的。這一
理想之最為成功的實現是在古典希臘時代和文藝復興的
鼎盛時期。任何與這一模式不相符的藝術都被認為是有
缺陷的，背離這一模式被說成或者是由於早期或野蠻人
的能力低下，或者是由於藝術家所採用的物質手段所帶
來的障礙。沃林格指出，這種片面的研究態度使得人們
不能對整個大陸和許多時期的藝術予以公正的評判，因
為它們是從另一個完全不同的原則出發的。創造這些藝
術的人並不信任和崇拜自然，而是為自然的不合理性所
震驚，因此試圖在理性確定的範圍內尋找一個人工建造
的避難所。這樣，就不得不承認審美感受性具有兩極。
通過這種兩極性的建立，沃林格為畢加索同一年的創作
提供了理論上的基礎：現代藝術正如同其它時代的非現
實主義風格一樣，並不是拙劣蹩腳的自然主義藝術，而
是從另一前提出發的另一種類型的藝術。

沃林格還從另一個立場出發來反對傳統的藝術理
論。他拒絕承認西方藝術的特徵在於對自然的模仿。他
帶點激情地主張，模仿的衝動無處不在，但它是與被他
稱為自然主義的風格迥然不同的。從對自然事物的有趣

複製中所產生的愉悅與藝術沒有甚麼相干。相反，自然主義是對藝術的古典態度，它源自從有機體和有生命的東西那裏發現的快感；它並不是要模仿自然的對象，而是要"將本來有生命的線條和形式向外投射……達致理想的獨立性和完滿性，從而在每一創造中爲藝術家本人的生命感受之自由無礙的激發而提供階梯"。這樣將生命感受投射到藝術媒介之上被說成是通過沃林格的所謂移情而發生的——這與十九世紀的心理學美學是相一致的。

首先我們注意到了在模仿自然和自然主義藝術之間所作出的言過其實的區分。二者之間確實有着不同，但只有在藝術發展後期的某些階段上這種不同才是值得注意和成問題的。例如，在希臘文化的某些方面和文藝復興之中和之後的一段時期裏作爲副產品而出現的東西之中。唯有通過削弱與生俱來的形式感覺，才有可能創造出刻板機械地服從於模仿理論的繪畫和雕塑來，從而產生對藝術的威脅。我們看看十九世紀的藝術作品，就可以知道那種威脅是實實在在的；不過，我們不是從那些幸存下來的偉大作品中獲知這一點的，而是通過這個時代的平庸作品及繪畫教師的實踐所表現出的具有代表性的態度而認識到這一點的。——沃林格對二者區別的強調並非出於史家之冷靜的審慎，而是一種辯護行動。爲了對面臨的危險作出反應，他自覺或不自覺地發動了一場現代藝術之戰。"是的，那是一種恰如其分的模仿！"當一些朋友在塞尚面前對夏凡納（Puvis de

Chavannes）所創作的《貧窮的漁夫》發出讚歎時，塞尚就這樣不無譏諷意味地嘟嚷道。沃林格在自然主義藝術中也能找到有組織的形式，並且他堅持認爲形式是不可或缺的。不過，在當時心理學理論的特定背景之下，這一洞見由於受到移情概念的污染而竟被掩蓋起來了。因此，有必要暫時離開沃林格而對移情概念作些更爲一般的考察。

在今天的臨床心理學家和社會心理學家那裏，移情概念佔有重要地位。克拉克（K.B. Clark）在最近發表的一篇文章裏注意到，單單在1978年，在心理學領域內以此爲主題的文章就有八十六篇之多。克拉克將移情定義爲"一個人體驗他人的需要、熱望、失望、歡欣、憂愁、焦慮、傷害和飢渴的能力，好像這些感受是他自己的一樣"。移情是怎樣產生的呢？在克拉克的定義裏，移情被描述爲感知他人體驗的能力，這種感知是與他本人的情感相關的。一般地說來，移情知覺並不被理解爲一個人的自身經驗與他對他人行爲的觀察而作出的單單理智的類推，而是被理解爲對他人的外貌和行動特徵的直接知覺的開放性。倘若運用格式塔同型論的見解（這種見解假定外部行爲及與之相應的精神過程有着可直接感知的結構上的相似性），那麼行爲的表達能被知覺和理解就不是甚麼神秘莫測的事了。沙利文（H.S. Sullivan）是弗洛伊德信徒中具有超人洞察力的一個，同時還是移情理論的支持者，他認爲這一能力的基本理據是"極爲模糊的"："有時我在具有某種教育經歷的

人面前會感到極棘手；這是因爲他們不能將移情與視覺、聽覺或別的特殊的感性接受能力聯繫起來，同時還因爲他們不知道它是否在以太波或空氣波或其他怎樣的媒體中傳播，所以他們認爲移情的觀念很難接受。"他在斷定能夠證明移情的存在以後寫道："儘管移情聽起來帶有神秘色彩，但要記住，在宇宙中有許許多多聽起來離奇的事情，只不過我們對之已習以爲常罷了；或許你今後也會對移情習以爲常的。"不管神秘與否，只要人們願意將移情與其它更適用於別的名稱的精神過程區別開來，這種直覺反應的出現就是一個不可或缺的條件。只要人們願意對審美經驗作出描述，這種反應的出現就是不可缺少的，而移情概念從起源上是與之不可分割的。它尤其有助於將審美經驗從對視見或聯想事實的考察中區分開來，人們也可以通過這種考察來描述甚至理解某件藝術作品。

假如說，移情要求一種通過一個人的外貌和行爲而解讀出他的心靈狀態的直覺能力，那麼問題仍舊在於，在甚麼程度上這種能力依賴於"投射"的作用過程。"投射"在十九世紀九十年代被弗洛伊德首次定義爲"一種將自己的衝動、情感和情緒，歸之於別人或外部世界的過程，通過這一過程而產生一種防衛作用，容許自己並不意識到自身中這種'不受歡迎'的現象"。李普斯（T. Lipps）奠定了Einfühlung一詞（蒂奇納[E. Titchener]將之譯成英文Empathy，移情）的理論基礎，他在這方面的表述卻是相當含混的。他就這一主題所作的著述

很是豐富，其中的論述也很精妙，但也充滿着矛盾。他常常持極端的主觀主義見解，認爲即使是從他人臉上覺察到的喜怒哀樂表情也不過是觀察者所强加的。"這全都是移情，是從我自身向他人的傳遞。我所知道的外在個體是我自身的客觀化了的繁殖。"假若我看見一塊下落的石頭朝地上運動，按李普斯的觀點，我不過是將我自己的類似經驗强加給了在恆常靜止中的對象。知覺本身並不包含有力量、活動性和因果關係。在這裏，移情被完全歸結爲投射。

一旦人們接受這種態度並將之付諸實際運用，它的片面性就變得明顯起來。1817年，歌德在旅行意大利三十年之後，編纂出版了他的《義大利之行》，他在一封給朋友策爾塔（Zelter）的信中不無幾分玩笑地解釋了他爲甚麼要在書的扉頁上題詞"我也在阿卡迪亞"，他寫道，"義大利是一個如此平凡的國度，如果我不能在其中如同在使人返老還童的鏡中那樣看見我自己，我將不願與之發生任何聯繫。"歌德故意裝出，就他自己的能力而言，他必須爲他的旅行經驗提供一些並不包含在那些經驗之中的生活氣息。我們願意接受這種可悲的情境作爲審美態度的範式嗎？難道任何與藝術作品的眞實遭際不正恰恰相反嗎？——即作品流溢出生機而其生命的影響施加於觀者之上。這裏仍有一個極端的例子能說明其中的重要之點。當錫耶納的卡瑟琳娜看到羅馬聖彼得大教堂中喬托所作的鑲嵌畫"扁舟"時（這幅畫通過表現基督將彼得從一隻被風暴摧毀的小舟上救起來象徵

基督拯救受難者），"突然覺得小船壓在了自己的肩上面，她癱倒在地板上，完全為不可承受的重量所壓倒"。不可否認，這樣一種遭際的實質並不在於卡瑟琳娜對船做了些甚麼，而恰恰相反，在於船對於卡瑟琳娜所起的作用。

心理學家通過羅沙克（H. Rorschach）寫的《心理診斷法》一書而熟悉了主觀主義的研究態度。該書於1921年出版，作為其依據的實驗可追溯到1911年。羅沙克是一位繪畫教師的兒子，他本人也是一位熱心的業餘藝術家。他按照對移情理論的一種極端理解，以墨迹測驗來闡釋"運動反應"。在運動中所看到的圖形被說成只有在觀察者體內喚起大量動覺流時才獲得直接的動力學性質。心理學家也知道在對投射的臨床討論中，人們幾乎無例外地將注意力集中在決定將甚麼施加於外部世界的主觀因素方面。除了泛泛的和值得懷疑的見解而外（刺激物越不具有結構且越含糊，則投射就越強烈），知覺場的哪些特徵容許了怎麼樣的投射作用，我們對此似乎沒有甚麼有系統的研究，關於刺激我們在說過一些隨便交待的話以後，常常以這樣的口吻來談論，似乎觀察者只是從空無中產生出一些幻夢來。

因此值得注意的是，李普斯本人太嚴格了，他不能讓他所喜愛的理論與他的觀察不一致。事實上，很容易從他的著述中發現與他所主張的觀點恰恰相反的論述來。在他1906年出版的《美學》第二卷的第一部分中尤其如此；那裏他堅持認為，表達內在於知覺表現中。例

如，某種色彩的"力"並非存在於感知者所賦與的統覺的力量之中，而是內在地固存於色彩本身的性質中。李普斯認為，表達的因素（他稱之爲"情感"）如同星宿的軌道一樣是不服從於感知者的隨意支配的。他不同意費克納試圖通過聯想的因素來解釋表達的內在性，堅持主張形式的感覺表現與其所傳遞的內容之不可分的統一性。在動覺流問題上，李普斯以一章的篇幅嘲笑了"器官感覺流行病"，提出人們應該停止談論"這些想象出來的審美快感因素，除非是爲了揭露它們本來包藏着的荒謬。"

李普斯認為，如果一個對象充滿活力，那它就是美的；否則它就是醜的，因此得逐出藝術領域之外。正是在這裏沃林格覺察到了一個至關重要的片面之處。他指出，在任何時代裏，廣大的人類羣體都不能够帶着充滿信任的親近感去接近自然，這種親近感按李普斯的見解，來自人與世界在生物學上的親緣關係，同時它還是希臘時期和文藝復興時期藝術中古典自然主義觀點的基礎。尤其在人類發展的早期，從能激發起人的信任感的觸覺向令人眼花繚亂的視覺的轉移引導初民去創造一個合乎幾何學法則的圖形世界以作爲避難地；這些圖形被認爲是美的，正因爲它們通過秩序和規則性來否認生活，這些秩序和規則性代替了自然的雜亂無章。是焦慮而不是信任的順從處於偉大藝術之根底中。沃林格進一步指出，在發展的較高級階段，在"具有東方文化的民族中"，發現了類似取向的態度：

只有這些民族能看得出世界的外在表現不過是閃爍的面紗，也只有他們仍能意識到一切生命現象是深不可測地糾纏在一起的。……他們對空間的精神敬畏，他們對一切存在的相對性那種出自本能的領悟，並不像在早期人那樣是先於認識的，而是高於認識的。

沃林格把創作反機體藝術的心理機制稱作"抽象"。藝術作品之兩種相互對立的區別被斷定在心靈中與兩種相互對立的動力相應——那就是移情與抽象。

由此，沃林格在1906年宣佈，焦慮是藝術的一個主要推動力，同時是藝術之所以偉大的一個主要緣由。焦慮在現代精神病學理論裏被認爲是人類行爲的一個主要動機，它還成爲了二十世紀許許多多詩歌和散文的主題。考慮到沃林格爲着闡明藝術史中那些相距遙遠的領域，而提到了對空間的敬畏之情，另一位藝術史學家哈夫特曼（W. Haftmann），在五十年後對畢加索的流浪藝人組畫作出了下述描述，那就眞的有點不可思議了。這些畫的創作比立體主義的早期躁動和沃倫格爾論文的寫作還要早一年。

畢加索在其上畫出行走着的藝人的色彩背景，就好像是一個空洞的精神形式。它是一個經常出現的現代生存主題的圖畫式表達——生活被視爲在不確定的虛無中無助的暴露。人們給它以各種各樣的命名——對空無的畏懼（海德格爾），上帝的不可

理解性（巴思Karl Barth），非存在（瓦勒里
Paul Valéry）。畢加索畫中的小醜將現代人的最基
本的情感和理智體驗、人之存在的無家可歸和令人
沮喪的自由具體地描述了出來。

我們被訓練成把抽象思維視為一種倒退活動。即使
在簡單的認知過程中，一個人被認為只有脫離被給與的
特殊情境之直接性，才能達到一般性。然而，這一見解
在知覺與思維之間製造了一條有害的理論鴻溝。它深深
植根於西方傳統之中，並且直到今天還沒有從心理學理
論中排除掉。抽象的認知模式總的說來與人的某種態度
有着牢固的聯繫，即帶着畏懼、憎惡甚或一種哲思，從
令人感到威脅的、混亂的甚或是罪惡的環境中脫身出
來。在沃林格心目中的早期人類和東方人那裏，抽象被
認為是對非理性世界之生疏感的一種反應。在與沃林格
同輩的歐洲畫家和雕塑家那裏，抽象常被解釋為表達了
對社會的格格不入或異化，社會對於藝術家無論從社
會、經濟還是從文化上來說都造成了損害。或許還可以
加上恐懼和拒斥等個人方面的原因，例如，從塞尚和康
定斯基那裏表現出的對女性身體的恐懼和拒斥；蒙德里
安（Piet Mondrian）在他的畫室中放有一枝人造的鬱
金香，意味着女性的在場，他將葉子畫成白色以避免想
起他覺得不可忍受的綠色。從以上這些，我們對於克利
（Paul Klee）在1915年的日記有過很好表述的那種態
度便有所體會了：“一個人離開此時此地而建造起一個

彼岸世界，這是一個能提供全部肯定的東西的世界。抽象——這種冷靜的、毫無誇誇其談的浪漫主義風格，不再被聽到。這個世界越是可怕（正有如今天那樣），它的藝術就越抽象，而一個幸福的世界則帶來一種此時此地的藝術"。

總括而言，沃林格關於抽象的理論可視作爲反映了時代情緒的有代表性的測想，而算不上是歷史探討而得出的結論，因此某些同時代的人只是由於它所具有的雄辯和權威性的理論證實才急於接受這種理論的。

不管怎麼說，這種說法具有片面性。我們或許可以問，更早一代的抽象派和立體派畫家是否的確相信，他們所做的是社會心理分析會從他們的無意識動機中發現的那類事情。援引的克利所寫的那段話或許可以顯示他們的確是那樣想的。但總的說來，回答必須是否定的。蒙德里安在他的著述中將藝術說成是內在現實的建立。他指出，抽象藝術追求客觀的、不變的、普遍的表達；它使實際存在的和主觀的特殊個人所擁有關於世界的意象得到了淨化——正是這些東西弱化了模仿藝術的意念。抽象並不是爲了出世而恰恰是爲了進入到世界的本質之中而進行的實踐。說到立體派畫家，我們正好有布拉克（Georges Braque）在1908年所作的聲明，顯然這是"1914年以前布拉克或畢加索所作出的唯一得到援引和記錄的聲明"。據記載，布拉克這樣說道："我畫不出一個帶有她的全部天然的可愛之處的女士來，……我沒有這種技藝。沒人有這種技藝。因此，我必須創造

一種新的美，它以體積、線條、團塊、重感的形式顯現於我，通過這種美我的主觀印象得到闡釋。……我想揭示出絕對，而不單單是展現實際的婦女。"康韋勒爾（D－H. Kahnweiler），立體派的同路人和理論家，提出畢加索絕對沒有由於任何畏懼而被迫脫離空間，而是認爲他的重要任務是在畫布的平面上，區分出三維事物的形狀和空間位置來。而在遵從文藝復興傳統的繪畫，造成幻覺的透視法使得上述形狀和位置難以理解。"在拉斐爾的畫中，不可能證實鼻尖與嘴之間的距離。我則願意創作有可能做到這一點的畫。"在康韋勒爾本人的理論中，還表現出一個外部實在的闡釋者對藝術充滿激情的關注。他稱自己的理論爲新康德主義美學，他在這一理論中談到了幾何圖形，"它們爲我們提供了堅實的裝置，我們可以將我們由視網膜被激發和保存起來的意象所構成的意象活動的產物固定於其上。它們是我們所擁有的'視覺範疇'。我們在觀望外部世界時，要求世界具有這些圖形，儘管它給我們提供的從來不是純粹形態上的"。他還說道，"沒有正立方體，我們就得不到一般對象具有第三維度的印象。沒有球形和圓柱形，我們也就不會有對象之變化的印象。我們關於這些圖形的先天知識正是我們視覺的條件，也是物體世界對我們來說具有的存在的條件。"這些話是在1914年或1915年寫成的。

沃林格也認爲，幾何圖形是通過"自然法則"的作用而進入到早期藝術風格之中的。它不僅內在於無生命

的事物而且也內在於人類心靈之中。早期人不需要通過觀察晶體以理解這些圖形。幾何學抽象是一種"從人類機體狀態中產生出來的一種純粹自我創造"。不過，沃林格從沒想過我們今天會堅持的一種觀點，即在其抽象被認為是出於對有機生命的逃避的那些藝術風格中，也明顯有着對生命的強烈表達，例如非洲和羅馬建築的雕塑就是如此。就東方人而言——沃林格以之為從生活毫無理性的混亂中脫身出來的基本例子，我們只需注意到公元500年左右南朝謝赫提出的關於中國繪畫"六法"中的第一條也是最重要的一條便是"氣韻生動"，即生命之氣迴蕩於其中。通過這種可以由筆觸中察覺得到的性質，上天的呼吸"賦與自然中一切事物以生命，並一直支持着運動和變化的永恆進程……如果藝術作品包含'氣'於其中，它必然反映出一種精神的活力，這種活力正是生命的本質之所在"。至於現代藝術，我們可以提到抽象派畫家中最注重幾何學圖形的蒙德里安，他認為一件藝術作品"只有在它將生命建立在不可變更的方面之中，亦即純粹的生命力之中時"，它才是"藝術"。

我們要感激沃林格，因為他指出了，在特定條件下抽象的形式可以是逃避生命的象徵，但現在我們明白了，從基本的和典型的意義上說，它之被採用是出於相反的目的。抽象是將一切可見形象感知、確定和發現為具有一般性和象徵意義時所使用的必不可少的手段。或許我可以將康德的論斷作另一種表述：視覺沒有抽象是盲目的；抽象沒有視覺是空洞的。

沃林格關於抽象和抽象圖形的觀點在他的下述信念中也體現出來，即他認為只有有機生命物的圖形才適合於審美移情。這一見解來源於李普斯的一個觀點：當一個人感受到生命在一外在對象那裏產生共振的時候，審美體驗就會出現。不過沃林格的論證很難站得住腳。誠然，我們可以將某些特定的曲線圖形稱作具有典型有機生命特徵的，以區別於那些無生命的直線，棱形等等。但是這種有機生命的性質僅與軀體相關，至多只與對四肢和軀幹所得來的動覺相關。在藝術中對人之特性的反映無疑要超出人的物理特徵。它必須反映人的心靈。那麼為甚麼我們可以假定特定的有機生命圖形讓心靈覺得適合呢？畢竟，直線和能適應變化的曲率一樣是我們精神活動的一種性向，而且秩序的簡單明瞭也被沃林格本人描述為心靈所追求的一種狀態。我們必須得出這樣的結論，即各種各樣的可感知圖形，無論是直的還是曲線的，無論是規則的還是不規則的，都反映出心靈的複雜性。事實上，一件完全依據有生命形狀的曲線而創作出來的藝術品令人厭惡，正如同一件由完全無生命的形狀所構成的作品使人覺得枯燥無味一樣。對移情的狹隘理解應為人對於擬想一個適於其本性的世界的基本渴望所替代，因為儘管這一個世界也包含着醜陋、神秘和無生命的事物，但它畢竟是與人同一屬類的。

沃林格的主張的歷史性貢獻在於，他聲稱非現實主義的形式是人類心靈的積極創造，人類心靈願意也能夠創造出合乎法則的視覺秩序來。不過，他主張中自然主

義和非自然主義的兩極不僅加劇了藝術歷史中出現的人爲分裂，而且還同樣加劇了人對自然的關注和其創造有條理形式的能力之間有害的心理對抗。我們這個世紀的理論思維仍爲感知藝術和概念藝術、模式藝術和寫實藝術、描述所見所聞的藝術家和立足於所知的藝術家、說明"怎樣"的藝術和說明"甚麼"的藝術這些區別所纏繞，儘管它們之間的對立或多或少有些被掩蓋起來，這是一種兩極分化狀態。沃林格本人並沒有後來的學者那麼教條主義，所以他還能說出儘管抽象和移情"從原則上說是相互排斥的對立物，而藝術史實際上是這兩種傾向之間不斷進行相互作用的交流過程"。我們自己的思維還得去迎接對一個更大的範圍作出說明的挑戰，在這個範圍裏，藝術通過組織起來的形式的幫助，表現出人類經驗的世界。

參 考 書 目

1 . Abt, Lawrence Edwin, and Leonard Bellak, eds.*Projective Psychology.* New York: Grove, 1959.

2 . Arnheim, Rudolf. *ToWard a Psychology of Art.* Berkeley and Los Angeles: University of California Press, 1966.

3 . ——. *Visual Thinking.* Berkeley and Los Angeles: University of California Press, 1969.

4 . Badt, Kurt. *The Art of Cézanne.* Berkeley and Los Angeles: University of California Press, 1965.

5 . Chipp, Herschel B. *Theories of Modern Art.* Berkeley and Los Angeles: University of California Press, 1968.

6 . Clark, Kenneth B. "Empathy, A Neglected Topic in Psychological Research." *American Psychologist,* vol. 35, no.2 (Feb. 1980), pp. 187−90.

7 . Fry, E.F. "Cubism 1907−1908." *Art Bulletin,* vol. 48 (1966), pp. 70−73.

8 . Haftmann, Werner. *Painting in the Twentieth Century.* New York: Praeger, 1960.

9 . Jung, Carl Gustav. *Psychological Types.* New York: Harcourt Brace, 1926.

10. Kahnweiler, Daniel − Henry. *Confessions esthétiques.* Paris: Gallimard, 1963.

11. Klee, Paul. *Tagebücher.* Cologne: Dumont, 1957. Eng.: Berkeley and Los Angeles: University of California Press, 1964.

12. Langfeld, Herbert S. *The Aesthetic Attitude.* New York: Harcourt Brace, 1920.

13. Lipps, Theodor. *Aesthetik: Psychologie des Schönen in der Kunst,* part II. Hamburg: Voss, 1906.

14. Meiss, Millard. *Painting in Florence and Siena after the Black Death.* New York: Harper & Row, 1964.

15. Mondrian, Piet. *Plastic Art and Pure Plastic Art.* New York: Wittenborn, 1945.

16. Moos, Paul. *Die deutsche Aesthetik der Gegenwart,* vol. 1. Berlin :Schuster & Loeffler, 1914.

17. Nash, J.M. "The Nature of Cubism." *Art History,* vol. 3, no. 4 (Dec. 1980), pp. 435−47.

18. Panofsky, Erwin. *Idea: A Concept in Art Theory.* Columbia: University of South Carolina Press, 1968.

19. Rorschach , Hermann. *Psychodiagnostics.* New York: Grune & Stratton, 1952.

20. Schachtel, Ernest G. "Projection and Its Relation to Character Attitudes, etc." *Psychiatry,* vol. 13 (1950), pp. 69−100.

21. Selz, Peter. "The Aesthetic Theories of Wassily Kandinsky." *Art Bulletin,* vol. 39 (1957), pp. 127−136.

22. ──. *German Expressionist Painting.* Berkeley and Los Angeles: University of California Press, 1957.

23. Seuphor, Michel. *Piet Mondrian: Life and Work.* New York: Abrams, 1956.

24. Sirén, Osvald. *The Chinese on the Art of Painting.* New York: Schocken, 1963.

25. Stern, Paul. *Einfühlung und Association in der neueren Aes-*

藝術心理學新論

thetik. Hamburg: voss, 1898.

26. Sullivan, Harry Stack. *The Interpersonal Theory of Psychiatry*. New York: Norton, 1953.

27. Sze, Mai — mai. *The Way of Chinese Painting*. New York: Modern Library, 1959.

28. Vollard, Antoine. *Paul Cézanne*. Paris: Crès, 1924.

29. Worringer, Wilhelm. *Abstraktion und Einfühlung*. Munich: Piper, 1911 Eng.: *Abstraction and Empathy*. New York: International Universities Press, 1953.

沃林格論抽象與移情

巻

三

6

藝術的統一性與多樣性

有些人對於使一事物與別事物區別開來的那些性質最感興趣。另一些人則強調多樣性中的統一。這兩種研究方式來源於根深蒂固的個人和文化立場。引申到極端來說，它們一方面產生出近乎瘋狂地酷愛原子化和分離化的人來，另一方面又產生出天眞地、不加區分地對任何事物都從總體上來加以把握的人。如果這些人願意相互傾聽對方的意見，我們離眞理就會更近一步。

理智有一種基本的需要，即通過區分來確定事物。而直接的感性經驗首先是通過事物如何結成一個整體來給我們以印象的。因此，訴諸直接體驗的藝術，就更爲強調超越了風格、媒介和文化之差別的共同性。視覺意象帶着它所具有的信息穿越了歷史的時間和地理的空間。具有良好音樂素養的人能够學會從一種模式系統轉向另一種模式系統。不管我們走到甚麼地方，詩意的基本主題都會同樣反覆出現。

不同的手段能表現相類似的風格。它們在複合作品中可以相互借用，輕而易舉地結合在一起：舞蹈與音樂相結合，雕塑與建築相結合，插圖與小說相結合，詩歌與畫卷相結合。當波多雷（Charles Baudelaire）穿行於他那些象徵符號的叢林之間時，他在芬芳、色彩和聲音之間找到了某些相應之處。相似性和統一性問題被強有力地提了出來。

當我們帶有生物學意味地將藝術理解為感覺的延伸的時候，也就暗示出媒介的統一性了。感覺的統一性天生便會顯示出來。在其中各種形式——視覺的、聽覺的、觸覺的等等——都可以說成是通過從本來要遠為統一得多的器官之不斷地分化而進化來的。L. E. 馬克斯（Lawrence E. Marks）在近來對這一題目的綜合探討中寫道：

> 通常人們相信，一切感覺都是從一單一的原始感覺而開始它們的進化歷史的。這種原始感覺是對外部刺激的簡單無差別的反應。不難想象，生命的某種早期形式，某種相對說來十分簡單的細胞凝集體，在受到無論甚麼強刺激的時候，不管這種刺激是機械性的、放射性的還是化學性的，都會產生蠕動或後縮。（《感覺的統一性》，紐約，1978年，182頁）

統一性表現在不同感覺形態都具有的基本結構性質中。感覺的統一性以及與之相應的藝術的統一性在本世

紀二十年代便爲音樂理論家霍恩伯斯特（E.M.von Hornbostel）在一篇不長但卻很有影響的文章中提出來了。在文中他寫道："在可感知的東西中，其本質的方面不是使各種感覺分離開來的、而是將它們統一起來的那個方面；它使它們在自身中統一起來；將它們與我們所有的全部經驗（甚至那些非感覺的經驗）統一起來；並且將它們與要被經驗到的全部外在世界統一起來。"

藝術之間的比較建立在某些基本尺度基礎之上，其對於感性知覺的一切形態都是共通的，由此引申它對於審美體驗的一切形態也都是共通的。藝術家所運用的手段表明了他們選擇和採用這些尺度之特殊途徑的差別。這些尺度被採用的方式直接與人們的世界觀、立場和行爲相關。在一個藝術家所採用的手段之特徵與運用這一手段的藝術家之間進行類比看看特定的手段如何滿足了藝術家的特殊需要，這樣的一種分析容或是很有吸引力的；但它不足以解釋爲甚麼一特定的個人成了詩人而不是成了畫家，或者說某個人喜歡聽音樂而不是觀賞建築。任何特定個人或某一類型的人所作出的選擇都是由強有力的外在動因──文化的、社會的和心理的──所決定的。不過某些特定種類知覺經驗的親緣關係和與之相應的處理人類存在所面臨任務的傾向，此二者間的聯繫肯定是有意義和有影響的。

試以本質上從時間的角度來理解世界和本質上從空間的角度來理解世界二者之間的差別爲例。譬如尼采就曾在《權力意志》中聲稱："連續的轉移使得'個體'一

藝術的統一性與多樣性

類的談論成爲不可能，存在的‘數目’本身就處於流變之中；如果我們不是草率地相信，我們在正運動着的東西旁邊看見另一些事物‘處於靜止中’，我們對時間和運動就會一無所知。”就時間取向的觀點來說，存在是由事件編織而成的，通過戲劇、記敍文學、舞蹈、音樂和電影等時間性的媒介而在藝術中得到闡釋。儘管絕大多數這類媒介都利用物件和人物來作爲其表現的場所和班底，但正如勒辛（Lessing）在《拉奧孔》（*Laocoön*）中所顯示的那樣，當它們通過行爲來表現自己的特徵並在事件過程中給描述出來時，它們的運用是極爲成功的。

極端地說，音樂的全部成分就是純粹行動。人們不得不求助於眼睛這一輔助渠道來發現演奏者和歌唱者在時間中持存着。一個音樂主題不是一個事物而是一個發生。一般地說，這與聽覺經驗是一致的，後者單單告訴事物的所作所爲，而對事物是甚麼卻保持沉默。一隻鳥、一台鐘、一個人只有在啼鳴、運行、說話、哭泣或咳嗽時才具有聽覺意義上的存在；而這種存在唯有以這些狀語所表示的性質爲特徵，亦唯有當這些性質存在時它們才存在。我在一篇關於以無線電廣播作爲一種聽覺藝術的論文中（它的標題叫做“對不見的稱讚”），指出了純粹聽覺表演所具有的高雅的實惠，在這種表演中樂師、歌唱家或演員只有在其所扮演的角色要求他們起作用時才進入存在。交響樂隊沒有坐在旁邊等待，親朋好友只有在該作出反應的時候，才會在旁邊傾聽，也沒

有設備或佈景閒置在一邊。在純粹音響的世界裏，因果關係僅限於序列的延續：一件事情以一種線性方式跟隨在另一件事情後面。在一件音樂作品、一部小說和一場舞蹈中，觀者參與了對一個情景、一個建構的探討和揭示之中，或者參與到對一結構的解析、一問題的解決中去。從本質上說來它們是純粹行動。

在時間藝術中，聽者或觀者能够進入到行動的載體之中，與正在展開的事件渾然一體。空間背景或者像電台上的表演一樣完全不復存在，或者像任何情節安排得很好的電影一樣爲事件的過程所湮沒。在一部好的電影中，尼采所設想的情景變成了現實：一切存在的事物都被納入到時間之維中，它們在其中進進出出，它們的意象時刻都在變換以與角色的需要保持一致。它們全都是演員而不是道具。

空間中的持續被重新確定爲對變化之流的抵抗；例如，就好像將靜態的照片放到一活動的場景中去一樣。事物越是完全轉化爲行動，電影就越接近於視覺音樂。只有在那些爲對白電影所推動而出現戲劇化電影的笨拙手法中，銀幕上的形象才顯得被強加了一些呆滯的場景和旁觀者，它們對於視覺活動過程起着阻礙作用。

但是，觀者也可以在典型地受時間限制的藝術中不追隨情節的起伏，而確定一個沒有時間性的場景。這種情景可以出現在劇場中，劇場是一種在兩種態度之間含糊不定的媒介。觀者可以隨着情節在一種時間性的心態中活動，同時承認舞台不過是一個事件在其中發生的框

架；或者他可以把自己置身於一空間性的氛圍中，舞台正是這一氛圍的一部分，他像一個站在台上的觀者那樣，看着情節像一列特快列車奔馳而過。當他被禁錮在一個空間框架中時，他傾向於按照只在當前時刻所感知的東西來領會表演。情節來自未來，進入過去而消失，它在消失之前只有瞬間閃爍的存在，它與在先的或隨後的事件只有粗疏的連結。在音樂中，這種態度可以在那些從空間上進入而在時間中卻很難說在場的人那裏發現，他們所感知到的只是一種經歷了有如萬花筒般的轉化過程的音響畫面。

一個不成功的音樂會欣賞者所面臨的兩難處境，形象地說明了內在於觀看事件之過程中的一個更為普遍的問題。一首音樂作品的表演是連續的活動，在任何時刻只有它的一個片斷被直接感知到。嚴格地說來，當前的一刻只等於一個無窮短暫的時間微分。不過，在心靈的活動中，記憶拓展了知覺，使知覺滲出了原來的界限。埃倫菲爾斯（C. von Ehrenfels）在1890年的一篇論文中首先討論了這個現象，正是在這篇論文中出現了格式塔心理學這個名字。他指出，當一個人在觀察一個行走着的人時，每一步被作為一個完整的運動被感知，但是心靈對一聲音序列賦予當前一刻的整體存在較諸賦予一視覺序列同樣的存在還要容易。一個延續幾小節的旋律仍然可以被感知為一個統一的整體。根據埃倫菲爾斯的見解，媒介之間的在感知上的差別對於記憶也有着某種影響。"隨着旋律起舞的舞蹈者……他的動作具有與那

一旋律相類似的結構和複雜性，對許多人來說即使只聽過一遍也可能使那個旋律在記憶中重現出來，而幾乎沒有人能夠使舞蹈演員的動作完全再現出來。」

事情可能正是如此，也可能並不盡然。但是不論在任何場合，當前一刻的長短依賴於被感知情景的結構。一道閃電所造成的當前一刻是短暫的，而雷鳴所造成的當前一刻則要長一些。在一個更高的層次上，閃電和雷鳴能夠一體化而造成更長的一個當前一刻；因此對當前一刻的經驗能達到一個等級結構的一個比一個高的單位，這取決於人的意識能力。一個水平有限的觀者所能把握的可能僅僅是舞蹈演員表演中做出的單個動作；如果他的悟性高一些，他就能理解一個完整的段落；而一個專家就能同時領會整個作品。難怪人們要說掌管藝術的繆斯女神是記憶女神的女兒。

既然只有視覺才使從持續性到同時性的必然轉換成為可能，那麼這種轉換就帶來一些特殊問題。嚴格說來，音樂中的同時性不能夠超出一單獨和弦的樂音。將任何聲音的持續壓縮到一瞬間會產生出不具形狀的噪音來。由此可見，為了完整地考察一件音樂作品，就必須將其結構想象為一種視覺形象——當然是一種指向單一方向的形象。不過關於這種必然轉換的思想仍是叫人覺得有點彆扭的。

文學也是一種持續性的表現手段，在其中，同樣的要求導致了下述問題，即一個較長的文字敍述在讀者或聽者的心中有多少內容能在同一刻內起着作用。在諾瓦

利斯（Novalis）所寫的一部小說中，探險者進入了一個遍佈史前動物骸骨的洞穴之中，他們遇到了一位將洞穴作爲自己的棲身之所的隱居者，隱居者所講的故事很快就抓住了讀者的所有注意力。散佈在洞穴之中的蠻荒時代的遺物爲洞穴中的珍籍、雕刻藝術品及縈繞在隱居者四周的歌聲提供了必要的映對；不過由於讀者所關注的是前景故事，所以它們在讀者的心靈中只是一閃即逝。假如讀者的注意力並不是十分廣泛的，那麼爲了保持他心中的完整形象，或許需要不斷重複地提到那些骸骨。從嚴格意義上來說，如果一個整體藝術作品的全部要素不是相伴輸入，就不能瞭解其中的任何一個要素。不過由於許多作品的複雜性超出了人類頭腦注意力的範圍，因此，它們只能得到近似的理解——不僅感知者是如此，我懷疑，這些作品的創造者也會是如此。

有機生命體中的信息傳遞接受過程從本質上說來是持續性的。甚至視網膜——它具有一個二維度的盤狀接受器——在較高等動物那裏經過進化產生了一中央小凹，它是敏銳視力的中心。它像狹窄的光束迅速地向物象世界作出掃描。儘管從某個能使一幅畫在觀者視覺範圍內完全顯現的距離能夠最爲滿意地欣賞這幅畫，但相互連接而成的知覺在任何時刻都只局限於一個狹小的區域，並且只能通過掃視來把握整幅畫。因此，相繼的知覺作用於一切審美媒介的經驗中，不論這些媒介是空間性的還是時間性的。所不同的只在於在音樂、文學、電影等媒介中，持續性是其表現形式所內在固有的，因此

它是作爲一種限制強加於欣賞者的。在無時間性的繪畫、雕塑或建築藝術中，相繼性只屬於理解過程：它是主觀的，獨斷的，處於作品的結構和特徵之外。

勒辛認爲，在繪畫中，行動是通過對象的相互作用而直接表現出來的。因此，當我們從時間性的媒介轉向無時間的媒介時，我們並不是簡單地以動詞所表示的領域去交換名詞所代表的領域，即以充滿活力的行動去交換惰性的事物。倘若由繪成或雕成的圖形所達到的行動之表現僅僅依賴於觀賞者的知識——如在與之相應的自然情景中，騎手會策馬急馳或天使會騰空而去，那麼這種表現就完全不能發生效用。在這樣的情形中，抽象派繪畫或雕塑，由於不能聯繫上過去曾經驗的事物，就無法激發起動感來。無可置疑，正是視覺動態、正是內在於一切形象中的導向性的緊張，創造出了繪畫、雕刻或建築中的動感來。

這種動力學還表明了圖形中各種成分之間的因果關係。在一個空間聚合體之中，因果關係並不局限於線性序列，相反，它在由二維或三維媒介所提供的許多方向上同時發生。例如，一幅繪畫作品中各成分之間產生的吸引和排斥就創造出一種必須對之作概觀式理解的交互作用。只有當掃視的眼睛已經將這些成分盡納入其中並使它們相互連結起來之後，對整個動態的恰當概念才能出現。這種動態是作品所內在固有的，它在很大程度上可以說是不依賴於主觀探究的。譬如，即使一個人是從右向左掃視一幅畫面的，他仍可以發現作品內容的主要

走向是從左向右的。對稱、平衡還有別的空間特性都可以通過相繼性的觀察而顯現出來，但它們絕不可以按線性因果的方式進入經驗。

一幅油畫、一件雕塑品或一座建築的構成只有在各成分之間的複雜關係被概觀式地把握時才會被感知。正如我前面提出過的，對於時間性的媒介來說也是如此。當然，從物理的意義上來說，音樂的演奏是一個音符接一個音符進行的，文字描述是一個字接一個字來完成的，但這些物質的東西只構成交流的通道。它們所傳達出來的審美結構——樂曲和詩中的形象——卻不限於一單程的走向序列。在聽音樂的時候，欣賞者來回不斷地編織其中的關係，甚至將某些樂段配成雙對；例如，在三重奏之後小步舞曲又回復出現，雖則在表演中它們是一個接一個分別演奏的。在時間性藝術中重複的大量運用有助於在時間中相繼出現的部分之間建立起呼應，從而對表演的單程結構有所裨補。當然，在時間性的媒介中，這種呼應絕不會展示出類似於分列在大門石級兩側的石獅那樣的完美對稱來。在時間延續過程中所出現的位置差別是受到承認的，例如當音樂中某個主題在不同的調值上重複出現或者通過增長、倒轉或類似變化來修飾時便是如此。甚至詩歌重複的疊句所表達出的情緒和意義上也會受到不同段落間差別的影響。

在音樂中，重複似乎會產生兩種不同的效果。它既可以當作一種樂句的重複來體驗，也可以當作回到原來的出現來體驗。在前一情形中，音樂進程的時間序列並

未被打亂，但提供了與過去聽到的樂句相類似的東西。而在後一種情形中，聽者打斷了時間序列，使樂句回到了它原來在作品中的"恰當地方"。我以為，當重複出現的樂句在新的地方與音樂的結構格格不入時，這種情況就會發生。它與其作為重複來感知時所起的作用是相反的（圖8a），因而它是返回到與其相適合的唯一地方（圖8b）。這種選擇意味着音樂時間序列的破壞重組。

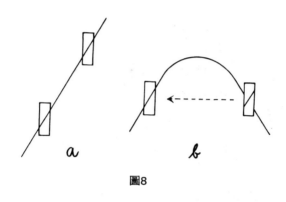

圖8

所謂相繼性的藝術與概觀性的藝術二者之間的分別其實是站不住腳的，我們應察覺到，二者都不外是由相繼有序的信息傳遞達致於某種不限於線性方式的結構。建立在單向通路概念上的信息論並不能解釋作品的結構，因為它只涉及信息傳遞的操作過程而不涉及由傳遞所產生的具有多維性的意象。一幅圖像中所包含的關係網絡不能夠通過線性的掃描光束來予以解釋，儘管從技術上說確實可以通過這種方法來產生圖像——例如電視

屏幕上的圖像或編織出來的圖像就是這樣產生的，但絕不能通過這種方法來描述圖像的結構。

通過文學描述而浮現在讀者心中的意象以其多維性與實際知覺經驗的空間複雜性堪相匹敵。即使如此，一個時間性的作品在揭示出它意圖中的結構時所採取的序列安排對於知覺經驗的結果有着決定性的影響。當狄金森（Emily Dickinson）在一首由一句話組成的詩中作這樣的描述：

> 周圍一片銀色，
> 砂礫做成的繩索
> 使那稱作陸地的迹轍
> 不致給抹掉。

她是從外而內向着小島的中心逐步接近它的——這樣的動態並不是由意象所規定的，而是由觀看的序列——這裏當然也有語詞述說之序——加之於意象的。狄金森在另一首詩的開頭又引導我們反過來從中心向四周移動：

> 高山端坐在平原上面
> 他坐在那永恆的椅子上
> 他的觀察洞悉一切，
> 他的訊問無所不及。

或者舉另一個例子來說：如果一位語言學家試圖說服我們，"那個小孩在追趕那隻貓"和"那隻貓被那個小孩

所追趕"這兩句話包含着同一信息，這不過暴露出了他的無知。

對藝術的空間性或許還可以從距離方面來進行考察。"距離"這個用語具有幾種涵義。首先，是一個人和一個藝術對象之間存在着的物理距離。這個距離引起我們關注是因爲它決定了這個人是否能直接觸摸該對象。並且，物理距離還影響着感知距離，即一件藝術作品被經驗爲距離有多遠。不過，在物理距離和感知距離之間並不存在着簡單的對應關係：一對象看起來可以比實際距離更近或更遠。在物理距離和感知距離之外，還有一種我將稱之爲個人距離，它表示的是個人與藝術對象相互作用或親密關係的程度。

近年來，表演藝術試圖打破近幾個世紀以來由於劇場和音樂廳的使用而造成的處於舞台一隅的演奏者、演唱者和舞蹈者與聚集在大廳裏的觀衆之間的分離狀態，由此看來物理距離的作用是很明顯的。誠然，傳統的舞台佈置的確通過某些方式而使之適合於觀衆所在的大廳的空間框架，正如同許多繪畫作品中都隱含着一個在觀賞者所處的物理空間中的一個合適視點。即使如此，舞台所提供的仍是一個遙遠的世界，戲中的事情是一個孤立的、自足的事件。在一場歌劇或芭蕾舞劇中，獨唱者或獨舞者在前台的表演只是在它在爲觀衆進行表演這個意義上承認了觀衆的存在，但表演者對觀衆從不置一詞——莎士比亞戲劇中的開場白和收場白當歸諸例外之列，也不要求觀衆作出積極反應。

不過，消除舞台和觀衆之間距離的嘗試表明，要是仍然固守着舊的分離的表演技巧，單單對空間背景作出重新安排是不夠的。演員走入觀衆席的走道或者在一"全方位的劇場"中坐在第一排的傢伙們與契訶夫筆下的三姊妹大吵大鬧所導致的效果不過是演員和觀衆原來各得其所的地方出現了無序狀態。顯然，重新組合所要求的是回到演員和觀衆之間一種不同的社會關係中去；即是說，回到一種集體相聚的狀態，在這種狀態中，演員和觀衆都是他們置身於其中的儀式的參與者。這樣一種變化在單純藝術事件的有限範圍內並不能達到使人信服的完成；它要求社會整體作出轉變。

　　在一個較小的範圍內，物理距離導致了從遠處看的雕像和諸如墜子那樣的木製的和牙雕的小像之間的主要差別。這種小像"三百年來每一個衣冠楚楚的日本人都掛在和服的腰帶上，作爲錢包、口袋或漆盒上的附屬物"。對這類袖珍雕像作出撫弄不僅被認可，而且還以此作爲一種賞玩的本質方式而看待；與此同時，對較大的東西的同樣對待則被人嗤之以鼻。因此，黑格爾在《美學》中曾宣稱，"藝術的感性只涉及視聽兩種認識性的感覺，至於嗅覺、味覺和觸覺則完全與藝術欣賞無關"。他還警告說，"一位同行美學家所提議的用手摸女神雕像的滑潤的大理石並不能算是藝術的觀照或欣賞"。

　　除了這一禁忌的淸規戒律的方面而外，使用者必須保持其距離的這一要求反映了古典主義的觀念，即審美

態度，為了達到其純潔性，需要一種超脫的冥思，其中沒有佔有的衝動。視覺是一種卓越的距離感覺，它比之於身體的接觸更加為人所喜歡。

最近出現的一種態度變化有助於修正純潔性鼓吹者的超脫主張——這種變化不僅是指在諸如梅洛－龐蒂（M. Merleau-Ponty）這樣的現象學哲學家所提出時髦見解的指引下，要求身體與身體相接觸一類知覺經驗的充實，而且還指出藝術作品和觀賞者之間自然的功能相互作用的重要性。在美學意義上，視覺經驗和觸覺體驗之間的區別，所相關的並不是下述一個從心理學角度來說錯誤的觀念，即認為視見只給我們一個對象的意象，而觸摸則給了我們對象"本身"（其實一切知覺都是意象）。毋寧說，所相關的是對象與人之間所感知到的相互作用之不同程度以及與此相應的"實在呈現"的程度。對於偏愛雕刻的人來說，只有物質材料的堅實阻力才傳達出下述感受，即對象及其形狀與質地等形式特徵是"實實在在地在那裏的"。

由於其物理呈現，雕刻被用於家具和其它出於實用目的而存在的東西之上。不過，人們在絕大多數場合中只是從實用的目的出發來察看這些對象的。只有在例外的場合人們才認為是值得對它們作一番思索的。或許這正是為甚麼許多到藝術館參觀的人往往只注意牆上的畫像，而對雕刻則難得一顧。一個人不會對一把椅子或一把雨傘作一番冥思；他或者使用它，或者將它棄置一邊。

同時，雕刻作為一種具有重量和三度空間體積的對象之物理呈現使得它比之於圖象從知覺上說來要“更為實在”。一個具有宗教意義的雕像比一幅祭壇上的畫像具有更大的神奇力量。雕像能引起信眾更多的崇拜，更大的奉獻意願。難怪主張掃除意象的人覺得雕刻的形象比繪畫的形象更不能容忍。前者的呈現會引發直接的偶像崇拜，而後者比較像是要認識的事物的描述。

　　將塗滿顏料的畫布與它所承載的意象相比較，便可以很鮮明地看得出一件藝術品在物理空間中的呈現與其純粹的視覺表現的區別。前者是博物館管理人員可以隨意在上面亂摸亂動的物理對象；而對於後者卻只能指點一番。對於作為一個物理對象的塗滿顏料的畫布，人們觀看它時是就真正的物理距離來觀看的；而對畫中所描繪的遠處風景進行觀賞則會讓眼光貫透到了畫面的無限深處。只是在近來，畫家們不再致力於創造幻覺的空間，而是在畫板上鋪現出顏色塊面，這一區別才因而泯滅；這些顏色塊面也不再在原則上與雕刻有甚麼區別了。

　　當然，通過文學敘述和詩歌所產生的心中的意象比之於畫出來的遠處景象要更難於把握。至少畫出來的遠景與觀賞者通過一共同的物理空間而有所聯繫，但在讀者和他心中的意象之間就沒有這樣一種空間連續性的聯結。這些意象出現在讀者自己的現象世界中，它們是超然自處的，但並不是在一可指明的距離之內。

　　不過，這樣一種感知橋樑的缺少可以通過使讀者與

所描述的景色溶爲一體的強烈共鳴而得到補償。以這樣一種方式，我前面提到過的"個人距離"便可減少到最小量。個人參與的程度還對知覺本體有相當大的影響。例如這裏須注意，眞正的審美經驗並不只限於來自遠處的藝術對象之被動的接受，而是還包含着藝術家的作品和讀者、聽者或觀賞者的反應兩者間積極的相互作用。對一幅繪畫作品或音樂作品的探討是一種對感知對象積極塑造的經驗；反過來，對象又施加其形象的影響來限制探討者的自由："我只讓你這樣做，而不是那樣做！"

這裏還可以加上兩個側面的觀察。首先，對諸如泥土或顏料一類藝術原材料的直接接觸處理增強了人們對於甚麼適合於或者不適合於一特定媒介的感覺。這種客觀支配能力是很難通過想象而提供出來的。因此一個被人不友善和不公正地稱作退化了的工匠的建築師或許會發現，他所設計的形狀在紙上行得通，但卻與那一建築結構所選擇的材料格格不入。像電影劇本作者一樣，這個建築師也是一個沒有手的拉斐爾。

其次，製作者與他的作品之間的必要分離並非總是要求兩者間保持一定的物理距離。它們可以處於同一有機體中，縱或它們相互之間並不像舞蹈與舞蹈表演者的體形之間那樣配合得十分自然。一個令人瞠目的例子是關於日本歌舞伎演出中的旦角或者說扮演女性的人。一個成年男人對一個擧止優雅的少女的動作和聲音的模仿，不是通過讓自己裝得柔弱女氣，或者單單去學少女的行爲擧止，而是借助他自己的身體來塑造一個關於少

女外在特徵的典型形象，他的男性身體在戲裝和面具的遮蓋下，仍是可以辨認出來的。這一個極端的例證正好說明藝術家具有通過他自己的心身來創造一個與他有着本質區別的形象這樣一種令人敬畏的能力。試想想一個老人——馬約爾（A. Maillol）、雷諾阿（P. A. Renoir）、馬蒂斯（H. Matisse）——用泥土或在畫布上創造出一個年輕女子來，他將自己的性格注入其中，卻居然不失那女子的本性。

誠然，舞蹈表演者或戲劇演員的日常技藝與旦角歌舞伎的精采表演只有程度上的差別。雖然表演者所創造的形象通常更接近於他本人，但他還是將自己的本性輸入到臆想的形象中，從而創造出一個人物來，它並不將表演者本人的人格吸納於其中，而是將他置於遙遠的控制之下。

不過，作家或詩人極其深刻地證實了想象的力量，因爲他的創造活動沒有借助任何身體媒介。下面引一段諾瓦利斯在前面提到的故事中提出的一個見解：

> 在詩人的藝術中通過外在的手段找不到任何東西。它也不通過工具和手來創造任何東西。眼睛和耳朵對之不能感受到任何東西，因爲單純聽到一些語詞並不是這一神秘藝術的眞實效應。任何東西都是內在的。正如別的藝術家通過愉悅的感受來充實外部感官一樣，詩人通過新穎、奇詭和令人愉快的思想來充實心靈之內部殿堂。

參 考 書 目

1 . Arnheim, Rudolf. *Radio, An Art of Sound.* New York: Da Capo, 1972.

2 . Bushell, Raymond. *An Introduction to Netsuke.* Rutland, Vt.: Tuttle, 1971.

3 . Dickinson, Emily. *Selected Poems.* New York: Modern Library.

4 . Ehrenfels, Christian von. "Ueber 'Gestaltqualitäten.'" In Ferdinand Wein-handl, ed., *Gestalthaftes Sehen.* Darmstadt: Wissensch. Buchgesellschaft, 1960.

5 . Hegel, Georg Wilhelm Friedrich. *Vorlesungen über die Aesthetik.*Introd. Ⅲ,2, and Part Ⅲ : "Das System der einzelnen Künste, Einteilung."

6 . Hornbostel, Erich Maria von. "The Unity of the Senses." In Willis D. Ellis, ed., *A Source Book of Gestalt Psychology.* New York:Harcourt Brace, 1939.

7 . Kramer, Jonathan D. "Multiple and Non-Linear Time in Beethoven's Opus 135." *Perspectives of New Music,* vol. Ⅱ, (Spring/Summer 1973),pp.122-45.

8 . Marks, Lawrence E. *The Unity of the Senses. New York: Academic Press, 1978.*

9 . Nietzsche, Friedrich. *Der Wille Zur Macht* (The will to Power). 1886.

10. Novalis. *Heinrich von Ofterdingen.* Frankfurt: Fischer, 1963.

藝
術
的
統
一
性
與
多
樣
性

對空間與時間的一個規限

藝術心理學新論

這一探討是由下述觀察的啓發而產生的，在許多情形中，時間觀念並不像通常爲人所接受的見解所主張的那樣是普通經驗的一個要素。我在別的地方曾舉過一個舞蹈演員跳躍穿過舞台的例子。我問道："在跳躍過程中的時間流逝確實是我們體驗中的一個方面嗎（姑且不論是否是最有意義的一個方面了）？難道她來自將來，通過現在然後跳到從前去了嗎？"顯然不是。然而跳躍這一事件，正如同任何別的爲物理學家所描述的事件一樣，是在時間之維中發生的。難道這樣我們就必須意識到，對於共同知覺經驗的描述來說，必須要在一種予以更多限制的特殊意義上來使用時間觀念嗎？

我上面給出的那類例子並不只限於像舞蹈演員的跳躍那麼簡短的事件。整個舞蹈編排，甚或是一整場舞蹈表演，都可以無需我們感受到其中具有某種惟有與時間相關才能得到說明的成分，便能够表現出來。我們不過是看到一

個在可感覺的序列中打開、伸展的事件。與此相類似，一場熱烈活躍的辯論可以持續兩個小時而在場的任何人都不會有時間流逝的感受，一直到某人察覺到"時間到了！"每一個人都會感到驚訝。當我觀望一個瀑布時，心裏沒有任何時間先後的感覺，而只是不斷產生出一種開懷充溢的感覺來；而當我站在機場行李認領區等候取我的箱子的時候，時間卻顯然是我感受的一部分。不耐煩、膩味和恐懼是召喚時間作為一種知覺構成的條件，這種知覺構成是特殊的、相當異常的①。時間經驗的原始模型是一個候車室，尼莫羅夫（Howard Nemerov）對之作過這樣的描述：

> 一個在空間中被隔絕起來而又充滿了時間的立方體，
>
> 純粹是時間，經過精煉的、被蒸餾出來的、改變了本性的時間，
>
> 沒有任何特性，甚至連塵埃也沒有……

幸好這種經驗不是時常出現的。

　　將日常事件之更為典型的知覺闡釋為"從時間知覺向空間知覺的自發轉換"是頗有誘人之處的。事實上這正是弗萊塞（Paul Fraisse）提出的假說。在他的思考

①用楚克（Wolfgang Zucker）的表述來說，"當我的存在不再與我相一致時，時間便是對我的存在形成威脅的經驗條件。"本文在很多地方得益於與已故的楚克博士的交流。

中，空間性是與視知覺相應的，這種知覺作為一種"最為精確的"感覺形態，較之於其它感覺形態（其中也包括時間性的形態）有着生物學上的優先性。在甚麼意義上空間比時間更為精確呢？或許說明空間性之生物學上優越性最為令人信服的理由是，通常說來，物件是活動的載體，因此在知覺中物件先於它們的活動，物件是處身於空間中的，時間則適用於活動。

不僅如此，空間之同時性使得概觀的把握更為便利，從而也使得理解更為便利。因此關於事物世界的理論觀念通常都起源於某種穩定狀態，或者更精確地說，起源於空間中某個靜止的點。這一原始的點"生長"出空間維度來，直到它具有三維性為止。對於完全成熟的對象來說，運動性可以作為時間———一個可分離的第四維———加之於其上。因此空間是在先的。

確實可以肯定，從時間形態向空間形態的轉換會發生。尤其在視之為以同時性來替代歷時性時是如此。這種情形的發生並不僅僅是為了方便起見，而是當心靈從參與態度轉變為冥思態度時必然要出現的。為了將一個事件作為一個整體來理解，必須對它作同時性的概觀，這意味着通過空間和視覺來進行。相繼性從其本性來說，是將注意力局限在每一時、每一刻，局限在時間的區分之上。概觀如其字面意義所表示的，是視覺的。觸覺作為達於空間組織形式的另外一種形態，其適用範圍太有限了，因此不能對意象的空間方面有所進益。巴切拉爾（Gaston Bachelard）提醒過我們，記憶不是靠時

間激發起來的。"記憶———一個難以捉摸的東西！——並不指示出具體的綿延,柏格森（Henri Bergson）意義上的綿延。一旦綿延達到一個不能再復生的終點,它們就只能被思維,沿着不具實在性的抽象時間性的路線被思維。只有通過空間,只有在空間中,我們才發現通過悠長停頓而得到具體化的綿延之色彩斑爛的化石。"這種從歷時性向同時性的轉換導致了如下一個饒有趣味的矛盾表述,如果一曲音樂、一場戲劇、一篇小說或一個舞蹈要作為一個結構上的整體來予以理解,那它就必須作為某種視覺意象的東西來被感知。繪畫和雕塑是沉思態度的顯現。它們表明了轉變為同時性的行動世界。不過這不是我當前關注的主題。

就眼前研究的目的而言,上面提到的轉換使歷時性變成了同時性；但在這一過程中時間和空間所起的作用仍尚待考察。不僅如此,諸如我以之作為出發點的舞蹈演員的跳躍這類例子,並不包含從最初的時間體驗向空間體驗的轉換,而是從一開始就是空間的。並且,空間也可得見是帶有我就時間所指出的同樣的問題。空間與時間一樣,只有在特定條件下才在知覺中顯現出來。因此,我將先討論空間,然後再回到時間問題上來。

空間和時間這類範疇是人類心靈為了瞭解把握物理學和心理學領域中的事實而創造出來的,因此只有當需要用這些範疇來描述和解釋這些事實的時候,它們才成為適當的東西。一旦人們想到這一點,我的主張就不會看起來是荒謬的了。出於某種實踐的和科學的目的,有

必要預先建立起一個空間共處和時間行進的框架來，一切事實都自動地與這個框架相適合。一張地圖上由經緯線構成的格子使得它有可能將地球上任何地點的位置表述出來。同時標準鐘和由歷法來表示的時間使我們得以在世界歷史的進程中建立事件，這些事件從而有了先於、後於或同時發生諸種關係。

　　儘管這種預先建立的結構對於特定的協調目的來說是必不可少的，但它仍是德國人稱作"結構異在"的那種東西，即與他們所關涉的結構是相外在的。笛卡爾式的空間給每一個進入其領域的事物都賦與一個座標，不論由此來度量的事物之組成部分是如何結成一體的或是如何相互分離的。經緯線以無情的冷漠切斷海岸線、山脈和城市範圍，標準時間帶着一種特權打斷日夜的本來節奏，以至於為了對本地人的需要作出讓步，還必須作出時區的劃分。

　　就實踐的和科學的目的而言，或者例如在解析幾何中，這些對於事物生命結構的外在強加是不可避免的；而在日常知覺中，它們就不是必然要這麼做的了。處於活動中的事物最初是在同時性的知覺中給與的。知覺既不能夠也不願意通過對四個維度作出區分來分析行為。想一想舞譜為了分解這種統一而作出的巨大努力吧！在實際經驗中，舞蹈演員的表演並不容許進行這種還原。相反，她直立或彎腰、左轉或右轉、曲身或打開、運動或停止，都是在完整統一的行動中完成的。

　　正如同複雜的行為難以根據空間三座標來作出知覺

上的還原一樣，任何對於靜止物體形象和運動形象的區分也都是人為的。舞蹈演員在表演一個投動動作的時候，沒有甚麼感覺途徑可以從演員的弓腿、直腰或前刺等運動中說出手臂、軀干和腿形狀各自的意味是甚麼。在繪畫或雕塑一類圖形藝術那裏這一點甚至更為明顯。在這一類藝術裏，物體形狀（例如一棵樹或一座金字塔的形狀）的視覺動態是以與一匹奔騰着的馬或大海波濤的運動相同的方式來表現的。視覺動態是一不可分的統一體，它不會瓦解為空間與時間。這樣我們得出的結論就是，只有當我們放棄了預先建立的空間與時間框架，而用不帶任何偏見的眼睛去看待世界，去尋找那些知覺經驗所需的範疇時，我們才會公正地對待知覺經驗。

與我們當前的目的最為相關的是，外表和行動的各種維度被感知為表演對象本身的特性，而不是某種歸之於其下的框架或代理人。正是舞蹈者在動、轉、停；烏雲越積越多、越來越逼近；傾斜的塔偏離了它被感知為內在於塔本身的"真正"位置或它在周圍建築羣中實際被給予的位置的垂直。

出於同樣原因，這些維度或性質止於對象本身之中。亞里士多德曾指出立體與其所佔據的空間是等同的，這是饒有興味的。在對象的形狀和在對象之外的異在區域——對象自己的維度並不適用於它——之間有一種雙邊聯繫建立了起來。

用來描述剛才所提到過的那些例子的維度和範疇顯然是空間。不僅大小和朝向，而且運動的方向和速度都

被經驗爲空間的。不過它們所涉及的空間標準卻不是由外在給與的框架提供的。對象自身提供了框架，這一框架支配着我所說的對象之本性的或固有的空間。同時我們完全喪失了時間，在我們的例子中，時間既不內在地也不外在地出現。後面我將要着手尋找時間。

不過，首先我們還得應付在我們斷定對象提供它自己的空間框架時所產生的問題。既然我們知道諸如形狀、方向、速度一類知覺特徵是相對的，也即依賴於它們所處的境遇，那麼上述斷定如何還會正確呢？爲了對此作出回答，我們必須看一看所謂對象的範圍究竟意味着甚麼。

由於我們談論的是知覺，因此不能單單依靠物理的或實用的標準來建立對象的界限。問題在於，對象在知覺上的所及究竟有多遠呢。我正在看一幅哥雅創作的描述鬥牛的油畫作品。（圖9）在場景的中央有一鬥牛士騎在馬背上，他正對着一匹衝過來的牛。騎士是通過人

圖9　哥雅：《鬥牛》，1822年，紐約大都會博物館藏。

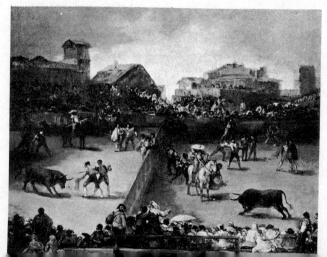

與獸之間對稱圖形中一條向前指的軸線來得到知覺上的確定的。這一對稱軸線超出人的形象進入到周圍環境中，那裏它與一條由衝過來的牛之同樣對稱的圖形引出的類似定向線相交。騎士的矛和牛角相交成一夾角，使上述兩條定向線得到了加強。

這兩條定向線都各屬於其對象，但它們的相交卻可以說不屬於任何一方。從知覺上說來它可以是不存在的，有點類似於溶解在膠片上的重疊部分。在該場合中兩個箭頭互不相干。它們之間沒有任何關係。它們的相交談不上是甚麼。它們是兩個根本不同體系的代表，每一個只關心自己的事情。又或者相交的確作爲一種感知到的關係而存在。在此情形中，它又屬於哪一方呢？有兩種解決方式。

第一，當爭鬥的雙方（在我們的例子裏是騎士與牛）保持它們作爲自成的和完整的體系所具有的獨立性。它們軸線的相交屬於另一個體系，其不由它們自己的對象所表現，而完全是由別的體系之間的關係構成的。這需要另外一個知覺成分，我將稱之爲非固有的空間。非固有的知覺空間最接近於牛頓物理學中的客觀空間或者說絕對空間。儘管它不是宇宙範圍意義上的，但它是一個特殊空間系統居於其中的綜合性的空間系統。

非固有的空間支配着獨立對象系統之間的關係，並爲它們提供知覺形貌的定位標準。或許可以說騎士和牛是在非固有的空間中相交的。哥雅的畫中提供了許多系統之間的遭際。有表演者的人羣，也有觀衆的人羣。有

一個正方形的競技場，在上面進行着搏鬥，還有一些建築物。這些單位中的每一個都構成一個感知力量的系統，它所具有的力量超出自身對象的界限之外而進入到周圍環境之中。幾個相鄰系統之間力量的交互作用可創造出一個獨立的空間場來，它與其它這樣的場是分離的。在建築佈局中，這種情形是經常出現的。或許可以通過周圍建築物的大小和形狀特徵在知覺上創造出一個圍攏着的小廣場來。它是由它自己的非固有外在空間系統所構成的，與相鄰的街道相分離。

不過，這種看法把特定的知覺對象納入一個附加的非固有空間系統之中，似乎違背了藝術作品的一個主要本性。它從那些自足的成分出發來拼湊作品，而忽視了它本身的統一性。要獲得這種統一性，部分的位置和功能必須置於整體結構的支配之下。如果我要理解哥雅的畫，我必須將之視為一個整體。我們所討論的這種方式是對所謂圖畫空間的一種不無益處的探討。但它是"自下"而來的，還必須以一種"自上"而來的考察作為補充。

，第二，這就引申出我前面提到的觀看圖畫處境的第二種方式。我們從下面的問題開始：如果將鬥牛士和牛看作屬於同一個綜合系統而不是兩個在非固有的空間中相遇的獨立系統，那不是更為自然和更為合適一些嗎？然而，這一不同見解包含了一個對知覺處境的深刻重構。非固有的空間消失了，它僅僅成了一個更為廣泛的單一"對象"的兩個成分間的間隔。它只是一個內部的

空白，像一個空罐的內部一樣，不再屬於一個外在的空間。或者再舉一個關於藝術的例子，像里奇（George Rickey）所創作的一個動態雕刻品上兩個不斷作往復運動的鋼棒之間變化着的距離。

用這種改變了的態度來看待作爲一個整體的藝術作品，那你就達到了將作品視爲一個單一"對象"的新理解，其內在固有的空間由各成分之間的關係構成，這些成分受着總體結構的支配。這並不是說我們將非固有的空間概念視爲不正確的了。相反，我們主張有兩種方式來分析圖畫空間，在一切情形中兩種方式都可以予以考慮。從將作品作爲一個整體入手，我們看到的是一個由單元和間隔交織而成的一個組織，它們都屬於一個不可分割的總體系，由一內在固有的空間而結合在一起。然而，一旦我們從單元出發，我們就會看到各個子系統間相接、相交、相互排斥或相互平行，而這都是在一個非固有的空間系統範圍內發生的。藝術作品的意義需要對兩種結構描述的領悟：整體的本性及其部分的行爲。

當對着重強調某一方面或另一方面的作品進行比較時，這兩種態度之間的差異就變得明顯了。在十九世紀的歐洲繪畫中有一種日趨增長的傾向，它在莫奈（C. Monet）的後期作品中達到頂點，即將畫面的範圍作爲一不可分割的整體來對待。內部的空間不是屬於一超越於其外的背景，而是取得它們自己的形象特徵。任何東西都是前景，並且只有經過某種感知的努力——當然這並不是沒有回報的——才得以成功地確定次一級的整

體並將它們相互對立地安置起來。比較起來，如果看傳統描繪一組形象或者單個人的傳統油畫作品，從對象而來的定向動力系統與這些力注入其中的背景之間，常常有着明顯的區別。非固有空間的反作用通常是很微弱的，以至於對象的定向動力顯得只有一個中空的場景，這個場景看起來是作爲一個延展至框架之外的、沒有任何自身結構關係形式的無定形質。對待圖畫空間的這第二種方式是一種簡單的方式。它類似於日常生活中的實際知覺，在那裏非固有的空間被歸結爲中性的襯墊，因此完全是可以忽略的——這種視野像業餘攝影者所拍的快照一樣，焦點所對準的只是前景。

<div align="center">＊　　　＊　　　＊</div>

　　非固有空間和固有空間的區分也可施諸時間嗎？似乎只有當時間屬於非固有系統時，它才在一知覺情境中顯現出來。而內在固有時間的功能則被內在固有空間接管了。

　　在一開始我曾說過，時間並不通常是事件知覺中的一個成分，儘管在自然科學中和出於某些實踐需要的時候（譬如作日程安排），一切事件都自動地在一獨立的時間框架中被指定了一個位置。舞蹈演員跳躍的例子表明，這類行爲通常被感知爲是涉及空間而不是時間的。我從椅子中起身，走向書架，拿出一本書，再走回書桌邊。這樣一個行動包含着主觀意向、運動肌肉活動、位置的改變等等。它是一事件的序列，但絕非一切序列都是時間性的。字母表的序列就不包含時間於其中，數字

的序列也是如此。人的臉部特徵須以一種正確的順序想象出來：額、眼、鼻、口、腮。在經驗中所涉及的是事物的順序，而與這種序列是同時出現還是相繼出現無關。當然，這種差異還是有意義的，而且也被注意到了。但它是作為一種對象本身中性質之間或維度之間的差異而被感知的。要從知覺上描述出對象的特徵，不與時間相關實在沒有甚麼不可以的。與一人在注視一個包含時間的情境相比，這一點就變得更明顯了。

先舉一個人向某目的地行走的簡單例子。現在我們知道了，當行走着的人和目的地被感知為屬於兩個不同的系統，而兩者之間不斷縮短的距離不屬於兩者中的任何一方面時，對這一事件的知覺中所包含的是非固有空間。隨着人的運動，人與目的地在非固有空間中達到空間上的重合。我們的這一事件也消耗了時間，假設是二十秒鐘吧。但在知覺裏只有我們詢問"他及時到達了目標了嗎？"這一問題時，這一事件才包含時間於其中。讓我們假定一個人正向一列地鐵列車跑去，他希望在車門關上以前趕到。在此情形中，可見的空間目的地便有了第二種涵義。奔跑者成功的條件不僅是兩者在空間中的重合，而且還有在時間序列中的一特定關係：他必須在車門關上以前到達。在這種條件下，時間是知覺情景的一個積極特徵，因此有必要對它作出描述。

這樣一個時間事件並不必然要求一個空間中的相應行動為伴隨。在電影中，常常通過保持靜止的視覺情景與時間依然向最後的時刻走去這之間的不一致來製造懸

念。火箭發射之前的倒報數或一壺水令人心煩地老不沸騰，就屬於這種情形。在期待其爆炸但視覺上還保持靜止的系統與作爲目標系統預期爆炸的精神表象之間出現一種緊張關係，此中時間顯然在起着作用。這樣一種帶有緊張感的不一致不一定要與一視覺情景相關。時鐘無情的、平穩單調的滴嗒聲，與時間在一充滿懸念情景中將"消耗殆盡"形成一個令人焦慮的對比。不過須注意，一旦這一事件是在一統一的時間系統中而不是作爲各自獨立系統的關係而出現時，時間知覺就讓空間知覺取而代之了。兩個人走到一塊兒握手。通常我們看到他們是在空間中而不是在時間中做這件事的。內在固有的時間不會被感知，或許這是因爲時間維度不具有任何自己的感覺中介。

在音樂中，事情似乎也是如此。只有當一件作品中的部分作爲一個分離的系統而被感知時，例如，在一首賦格曲中聲部相繼進入而重複，非固有的外在時間才會被體驗到。而這一條件並不是那麼容易具備的。音樂與繪畫不同，在繪畫中我們可以不費力氣地將鬥牛士與牛區別開來，而音樂則是作爲一個統一的流動而給人以強烈感染的，它的各成分與其說是自足的次一級整體，還莫如說是整體的進一步細分。賦格曲的各個聲部在音樂之流中渾成一體，猶如房頂上的瓦一樣，它們不容被分解。音樂像瀑布一樣飛流直瀉，因此漸慢和漸快被感知爲內在於音樂進行之中的。人們通常不是將標準速度作爲一種外在標準而是作爲內在於音樂自身中的結構規範

（就像是心跳一樣）來加以感知的。跟標準速度比較，人們就感到了漸快和漸慢（正如跟規則的拍子比較起來切分音才產生它的作用）。音樂的這種性質正如同傾斜的塔離開作爲本來的位置的垂直線，後者是作爲塔本身的性質而被感知的。

不過把這些音樂事件說成是在內在固有的時間中發生的，似乎並不恰當。當然，它們被經驗爲一個序列，可是它並不比舞蹈演員的跳躍更具有時間性。音樂像舞蹈演員的行爲一樣，不能說是出自將來，經過現在，進入過去。它在“音樂空間”中發生，這種“音樂空間”是一種媒介，它特有的知覺性質在有關音樂心理學的著述中已有討論。在這裏，內在固有的時間似乎還是不存在。

包含着外在非固有時間的音樂體驗顯然是另一回事。最突出的例子可以在某些現代音樂作品中找到。在那裏，曲調流動的連續性刻意被打斷，即使短暫的停頓也強烈到足以使這一要素轉變爲自足的、常常是顯突得像一個點的系統。這就需要時間來作爲把各個片斷組織起來的唯一根據。與此相應，聽衆也就體驗到了“等待下一個樂音”。

更常見的是，當一部作品的旋律和和聲結構表示高潮（譬如終曲）將要出現時，外在非固有的時間就能夠被觀察到了。在聽衆的意識中一個目標也就建立了起來，這個目標作爲音樂所努力實現的獨立系統而起作用。大多數別的例子是超音樂的，即是說，它們是由於

音樂與外在於音樂的東西發生關聯而造成的。有的聽眾沒有進入到音樂事件之流動中而只是停留在其外，他像站在旁觀者的立場觀看一支遊行隊伍一樣對待一個又一個樂句的到來和離去。這樣的聽眾使自己置身於一個分離的時間系統中，這一個系統與音樂本身的關係正是處於時間的統轄之下。又或有如，電台上的表演須事先安排以保證按時結束，還可設想一下一個急於趕晚上十一點廿分的市郊列車回家的人出席音樂會時的心態。

和音樂一樣，文學叙述也易於被感知爲一種不停的流動。對於相繼的行爲之描述來說，與時間作出繫聯是不適當的。內容不斷進展，各種活動都在內在固有的空間中展開。不過一旦連續性的中斷導致了統一性被破壞，譬如一個人物重新出現時與他早先的形象不相符合，兩種表現或許會作爲分離的系統而被體驗到。在這情形下，能在鴻溝之間搭起一座橋樑的媒介就大抵只有時間了，這兩個系統都可以納入其中。這通常被認爲是一種創作上的瑕疵。一個水平高的敍述者通過提供某種將過去和現在的表現聯結起來的線索來避免那樣的中斷。心理學家們稱這種聯結爲“變形的”，即是說，即使在一列火車進入隧道消失了蹤影的那段時刻，它的前進仍被視爲沒有中斷，這種聯結便是變形的。

文學作品中的懸念也利用外在非固有的時間。當讀者等待得知司湯達（Stendhal）筆下的法布里斯（Fabrice）是否能趕在敵人毒死他以前成功地逃離牢獄的時候，兩條行動的線索——逃跑的準備和敵人計劃

的實施——分別作爲獨立的系統而進展，它們在時間中的相遇正是關鍵所在。一旦時間體現爲確實的文學角色，例如莎士比亞第十九首十四行詩中的"饕餮的時光"，它磨鈍了雄獅的爪，還拔掉了猛虎的牙，如此一來它也就成爲了一個屬於它本身的積極系統，從而值得冠以專名了。

我們的發現有助於我們理解新浪潮派小說或電影的複雜結構的特徵。叙述順序的支離破碎向試圖重建事件的客觀次序的讀者或觀衆提出了挑戰。他們在這種努力的嘗試中，傾向於將各片斷在一由空間和時間所提供的系統中指定其位置。不過，如果讀者或觀衆將自己的努力局限在客觀實在性的重建上，那他就無法把握住作品結構的關鍵之處。儘管作品的結構是非連續的因而就其客觀實在性而言是混亂無序的，但還是必須將這種表現方式理解和接受爲它自身的合法連續，一種不相類的片斷的流動，這些片斷之間有着某種複雜的和荒誕的連結。一俟這種"立體主義的"秩序被感知爲一個統一的整體，無論是時間還是空間也都不能進入文學經驗的這個方面了。

本文的主題還仍然面對着一種反對見解。我對於空間和時間所提出的規限似乎爲描述藝術作品所需要的語言設置了不可容忍的限制。如果批評家和歷史學家不再被容許談及空間和時間，他們還有甚麼可做呢？其實這種限制實屬莫須有。我不過是主張，當空間是隱含的時候，它不會像知覺的一個成分那樣出現在知覺中。當我

們描述一幅畫是由藍色和綠色兩種色彩組成時，我們不必引用色彩的概念也就可以作出我們的描述。藍色和綠色被感知爲畫中對象的特性。而"色彩"則不是這樣的特性。不過我們進行普遍抽象時就需要"色彩"概念了。出於分門別類的目的而要求的集合名詞在一高於個別知覺的層次上徘徊。同樣，我們在談到進與退、直與曲、快與慢時，並不提及作爲一個附加知覺成分的空間。對於知覺描述來說，"空間"這個術語必須限制在"外在非固有的空間"這種情形之下。在這裏空間是作爲分離體系的相交的媒介而起作用的。但是一本論"繪畫中的空間"的著作則應該正確地使用這個詞以包含兩類現象。同樣，時間只在我前面提到的一些例子裏出現。但假如有人問我所寫的內容是甚麼，我將給他一個恰如其分的回答："我所寫的內容是關於時間與空間的。"

藝術心理學新論

參 考 書 目

1 . Arnheim, Rudolf. *Art and Visual Perception.*New version. Berkeley and Los Angeles: University of California Press,1974.

2 . Bachelard, Gaston. *The Poetics of Space. Boston: Beacon Press,*1964.

3 . Bergson, Henri. *Time and Free Will: An Essay on the Immediate Data of Consciousness.* London:1959.

4 . Fraisse, Paul.*The Psychology of Time.*New York: Harper, 1966.

5 . Koffka, Kurt. *Principles of Gestalt Psychology.*New York: Harcourt Brace, 1935.

6 . Merleau-Ponty, Maurice.*Phénoménologie de la perception*. Paris: Gallimard, 1945.

7 . Nemerov, Howard. "Waiting Rooms." In *The Western Approaches*. Chicago: University of Chicago Press, 1975.

125 •

對空間與時間的一個規限

語言、形象和具體詩

　　我們的時代很少為理論家和評論家評價自己時代的偉大作品提供機會。相反地，藝術作品的媒介產生了很大的波動——這不是一種有利於最高級的藝術作品產生的狀況，但對實驗者來說這卻是很有吸引力的，對分析學家來說是很有興味的。所有的感覺表達媒介都在發生相互的滲透，儘管每一種媒介在依靠自身最獨特的性質時傾向於發揮得最好，它們又都可以通過與自己的鄰者偶然連袂為自己灌注新的活力。活動藝術與靜止藝術的對抗，二維藝術與三維藝術的對抗，黑白藝術與彩飾藝術的對抗，聽覺藝術與視覺藝術的對抗，都提醒觀察者對一些被認為是理所當然的藝術特質給予注意，要是這些特質在某種表現形式的領地之內一直享有支配權，它們就會被看作是理應如此的。具體詩為書面形式的語言與圖畫性的形象所提供的際遇是富於啟發性的。

　　儘管形象創造和書寫是不可分離地共同產

生的，也未曾徹底地分離過，但近來，它們之間的相互吸引又似乎表明，曾經使它們不健康地分裂爲兩部分的那種創傷已經康復了。十八世紀和十九世紀工業革命帶來的書寫和印刷的廣泛流播，公立學校傳授給人們的快速書寫技術，速記與打字的發展，還有最近個人計算機的推廣，這一切加上對快速閱讀、瀏覽和摘要的相應要求，導致了語言作爲一種視覺、聽覺以及句法表現形式前所未有的貶值。不斷地吞咽大量的倉卒產生的語詞材料，把頭腦局限於"信息"的吸收，也就是有關事實的原始的材料的接收。所以詩人和評論家弗朗茨·蒙（Franz Mon）在阿姆斯特丹市立博物館舉辦的一次藝術與文字展覽時曾指出，"我們所擁有的文字材料從未如此之多。同時，書面語言本身給我們提供的東西又從未如此之少。它就像霉斑那樣附在我們的一切生活上面。"

這種對語言所發生的情況的判斷分析，涉及了文化的主要趨勢。假如我們用概觀的眼光去考查文藝復興時代以來圖畫性形象所產生的東西，我們會發現，繪畫中有一種不斷加強的寫實傾向，它使得形與色的形式特性變得不明顯。觀察者的注意力被主題佔據，這種態度又被攝影技術及其在新聞業中的應用大大加強了。隨着對形式的這種貶低，發生了一種緩慢的轉移：由表現體現理念的主題，轉到寫實的、討人喜悅的風景、靜物、動物和人體的表現上。對於宗教、君主政治或人文主義理想進行象徵性表現的作品，演變成了像歷史插圖和風物

圖景一類的東西。

簡而言之，語言和圖畫性形象這兩者，作為形式的表現媒介都需要更新。可以說，現代美術和現代詩歌風格發展的目的，正在於尋求這種更新。視覺媒介也需要回到思維以求豐富自己。也許具體詩（concrete poetry）可以在一定程度上為這樣的目的服務。它更新了作為一種視覺表現工具的語言意識，而且把語詞富於意義的思維成分引入了視覺形式。

在最初級的水平上，很難把符號與形象區別開。利希滕貝格（G. C. Lichtenberg）曾提到腓特烈大帝的一個守門人（其職責是登記出入的年輕王子和公主）用"I"標記進出的男孩，用"O"標記進出的女孩。這些標記是符號還是人像寫照呢？無論如何，顯白的形象在史前時期必定很早就有所發展。這類形象更多地代表事物的類，而不表示個體。它們描述野豬和鹿等種種類別的動物，以及自然的力量、男人和女人。這種普遍性的意義對於這些形象後來發展成表意符號以及概念的標誌很有益處。

文字的歷史已經告訴我們，把形象標準化和簡化的要求，促使文字變成了某種具有簡單明瞭的視覺外觀和易於書寫的樣式。但是，即使在千百年之後，文字仍然閃爍着自己的圖像意味。所以，一個現代的日本人在某個沉思默想的時刻，看到漢字符號"東京"一詞的"東"字時，還能看到樹梢後面太陽升起的景象。而且，即使這個詞的視覺詞源湮滅以後，這個詞中至少還會保留着一

個特定的概念和一個特定的符號之間的那種對應。

當表意文字被音節或字母的書寫所替代時，這種記號與所意味者之間一對一的寶貴聯繫就似乎不可挽救地遭到了破壞。講話的聲音使得對象與視覺符號間的直接聯繫發生了偏差。更糟的是，書寫促使每一個詞的獨一無二的語音結構分解成一些小的發音成分，以致給我們剩下的只是這樣一套符號，它們的部件及結合絲毫不反映它們所代表的對象。然而，無論如何，我們從這樣建立在語詞成分（即概念成分）上的相似又相區別的複雜系統中，的確也得到了許多益處。因為這一系統創造了一個幾乎完全與事物世界相脫離的關係世界，即一個寓言般的幻想世界，它是文學家和詩人留連的地方。

語言把對象描述成自我包含的事物。它也把同樣的自主性給予物體的部分。於是，"手"或"皮膚"或"血液"，都像完整的軀體一樣，似乎成了獨立的統一體。語言甚至把性質和活動也轉變爲事物，把它們與自己的所有者和體現者分離開來。"一顆草莓"是語詞描述的一件東西，它的顏色則是語詞描述的另一件東西；假如我們聽見一句話"謀殺阿貝爾"，在這兒，"謀殺"一詞是作爲與受害者同等的又是分離着的對象表達的。時間及空間聯繫和邏輯關係也同樣可以具體化。這意味着，言語就是爲了交流的目的而分解一個一體的形象，好像人們爲裝運把機器拆開一樣；而理解講話就是從拆開的零件中把形象重新組織起來。

語言借以重新組織形象的一個基本手段，就是語詞

之間的空間關係；而適於這個目的的基本的空間關係是線性的關係。但是，直線性並不是語言所固有的本質。如果這一點是有必要提醒我們的，那麼具體詩可以完成這個任務。語言只是在用來轉達線性的事件時才是線性的，比如用講述的形式報告外界發生的事件，或者用給出邏輯論證的方法報告思想領域的事件。視覺形象較少依賴線性。它概括並組織我們在三維空間中知覺到的東西，還能像一幅刻畫了一故事概要的油畫那樣，把聚集在時間維度上的行為綜合起來。不管怎麼說，假如我們希望通過推理去理解這種聯繫，我們就必須經過同時性的知覺領域去追溯直線性的聯繫。這就是當我們稱一事物大於或平行於另一事物時發生的情況，或者說，是當我們觀賞月亮時，說月亮升起來了，照亮了海洋時的情況。

語言在用來講述故事或進行論證時，必須成為線性的。對眼睛來說，這種線性由一串詞匯（其長度與故事本身相等）最充分地表現出來了。為了便利起見，我們把這樣的一串詞分割為一些長度合乎標準的部分，就像我們把紙卷截成一頁一頁時的作法一樣。經過這樣分裝的文字的視覺面貌，與文章的結構是不相干的，也就是說，字行的中斷或者一頁的完結，都不表示這故事相應地打斷了。

可是，一般地說，手寫的和印刷的散文都包含有能反映文章的結構性質的那些細節部分。語詞之間有一個空處隔開，句子之間也是如此。段落標誌着事件或思考

的結束。人們根據對所包含的內容結構所作的這種更深入的視覺描述，就可以區別詩歌與散文。這種視覺描述不是一種表面的描述。把文章的整體分化為一些較小的部分，使我們回到了語言的最初的形態——那些一個字的陳述或那些短語上。假如我們拿一篇典型的散文與一篇典型的詩歌作比較（從而忽略不提綜合了散文與詩歌性質的文學形式的整個領域），我們也許能冒昧地說，這兩種敘述方式，與人類認識的兩種基本成分是相應的。也就是說，一種認識是通過知覺範圍去追溯因果順序；一種認識是對統整經驗的察知，這是相對地自我包含並外在於時間過程的。在這兩種認識方式中，後者顯然在心理學角度上是在先的。

較早的心智容易接受的影響是一種相對有限的狀態，或是情節，或是引人注目的外觀，或是願望、焦慮，以及限定的事件等等。這些固定的經驗單位，同未成熟頭腦的有限的組織能力範圍相應，同時反映在諸如兒童的基本語言當中。但是，即便在人類意識的最高階段上，把握限定的、概要的狀態，仍然是心智功能的基本成分之一。這種把握在繪畫、雕塑，建築等等永恒的形象中以視覺形式表現了自己，同樣在抒情詩中以語言形式表現了自己。

詩歌按照本身的典範形式是簡短的，因為它像圖畫一樣是概要式的，它的內容要求人們把它作為事態的單一描述去理解。從傳統上看，這種情況沒有使詩歌喪失它的有關變化、事件和發展的內容，相反，所有這些都

可包容於一個可概括的情況。一首詩如同一幅畫那樣基本上是不受時間限制的；同時，也正像一幅畫決不可以分成兩個互不相關的部分，如果一首詩轉到下一頁上，我們就會感到惱火。

對於詩的整體來說是正確的東西，對於詩的局部也是正確的。每一行詩句的視覺自主性似乎使它從總的序列的成分中分離出來，並使它表現為情境之內的一種情境。從日本的"俳句"這種極端的例子中，這一點可以看得很清楚。與記事的散文一樣的時間連續，從詩的開頭直貫到結尾。但是這種時間連續，被同樣重要的第二位的結構樣式遮蓋着——這種結構樣式與其說是要素的順序，不如說是要素的配合。細讀一首詩正像細看一幅畫，它要求大量地反覆，因為詩歌只是在它所有部分同時展現中才揭示自己。

詩歌的各個部分之間的這種非時間上的聯繫通過重複和交錯（具體詩偏愛的兩種方法）得到了加強（具體詩把非時間性聯繫發展到了極限）。重複打破了古希臘哲學赫拉克利特學派對時間之流的斷言。人們可以再次踏入時間之流。而且，由於同一事物的關係之間沒有先與後的限定，正如音樂的情況一樣，詩的重複就在於半諧音、韻腳或者疊句中，在時間連續之外把事物緊密聯結起來，強調了整部作品的同時性。那種包含着重複的交錯手法，通過把同一段落的另一序列性表現為與原有序列性同樣重要而從根本上切斷了詩歌的總的順序。某些具體詩詩人對詩句或詞所作的系統性序列重整最徹底地

實現了這樣的目的。

奧根・戈姆林格(Eugen Gomringer)的一首詩，可以說是正處在比較傳統的詩歌與具體詩之間的界限上：[原詩為西班牙文]：

> 大街
> 大街和花朵
>
> 花朵
> 花朵和婦女
>
> 大街
> 大街和婦女
>
> 大街和花朵和婦女
> 和嘆賞者

樸素而輕鬆，從形式和內容的線性順序講，這首詩是傳統的。詩人運用時間尺度，把他詩中的三個基本組成成分引到他打算為讀者建立的形象舞台上。他從街道的景致入手，先以花朵烘托它們，又使婦女們進入了畫面，再突然間按照傳統的手段，用戲劇性的最後一筆點出欣賞的人。從語句上看，這首詩是一個逐漸擴大的漸強音，而在最後一個妙句之前有一個戲劇性的、出其不意的停頓。

然而，與此同時，這首詩從整體上看又是一個場

景，能使我們聯想到大畫家戈雅（Francisco de Goya [1746－1828]）的作品。這四個除了用連接詞連起來之外不涉及任何東西的名詞，都是自我滿足的經驗構件。而且，它們之間的三種所有可能結合的連續展現，抵銷了全詩的行進步伐。所有的關係都有同等的分量。我們看到的是一種"存在"狀態，而"衍變"狀態則只體現於作為展現者的詩歌本身。

在一些更為極端的形式中，具體詩用兩種根本手段，取消了語詞之間的限定關係。首先它減少或者排除了連接成分，使得詩歌中留下的語詞"凝練如鑽石"。"語詞是元素。語詞是原料。語詞就是物體！"其次，具體詩或則徹底排斥那種從頭至尾的順序，或則以另一種互不支配的順序有力地與之抗衡。

設想一下，一些表示一幅風景畫的關鍵性字眼——天空、湖泊、小船、樹木等等，散佈在一張紙上。讀者的頭腦由於力圖把這些材料組織起來，會創造出一幅統一的、具有任何視知覺基本性質的圖畫：所有要素都融合在一個有機的整體中，而且所有的關係也結合在一個統一的樣式中，以創造這樣的圖像反應為目的的具體詩是存在的，只是為數不多。大多數具體詩展示的是關係的網絡。

關係網絡是頭腦用來進行推理的東西，這些關係不能像在知覺中那樣融合，但為了能讓人理解，它們必須按照等級或順序組織起來。一張商業組織的圖表就是這樣的一個網絡，一種數學證明步驟則是另一類的網絡。

爲服務於推理的目的，關係的整體必須總括起來成爲一種明確的表述。如若其中存在着矛盾，就要求思考者用進一步的工作排除它們。

具體詩也使用網絡，但是不採用邏輯學家們的合法性標準。它在那些懸而未決的關係復合中展其所長。

<div align="center">

我

思考　　　存在

某物

</div>

<div align="center">圖10</div>

圖10那首馬克斯·本塞(Max Bense)的詩給了我們一個富於啓示的例子，他從一個哲學命題中引出了一首具體詩。笛卡爾的"我思故我在"，展示的是一個清晰的邏輯結論。本塞把這四個詞——"我"、"思考"、"存在"、"某物"（"我思考，〔故〕存在着〔思考的這〕某物"）——排列成這樣的形式，使它們之間任何兩方、三方或四方的組合，都不會發生對對方的支配。如果讀者選擇了這種非語法的自由，並且不拘泥於把兩個動詞的意義分別局限於第一或第三單數人稱〔原詩爲德文〕，同時如果他在存在和範疇歸屬的雙重意義上承認"存在"的概念，他就能讀出一大堆這樣的陳述：我思考；我存在；某物存在；我思考某物；某物思考我的存在；思考是某物等等。

這裏有一個可能循兩種途徑去對付的挑戰。作為一個推論者，讀者可能要嘗試去區分出所有這些材料，然後提出一個組織好的論證，讀起來像笛卡爾在《沉思錄》中講的一樣。實際上，對於這樣的讀者，本塞的詩所表現的東西，有幾分類似笛卡爾開始思考時必須面對的原始材料。但是，讀者也可以把這四個字看作一首詩。那樣一來，這張紙上的這個陳述就表現了自己的目的；同時，這個懸而未決的命題的複雜性就轉達出了意識體驗的複雜性意義、人類思維的豐富，或者還有那種對賦予這一切以意義的無望感覺。這裏所發生的，不是按照這些語詞的理性意義的思維，寧可說是推理的懸置。知覺在注視着推理，好像注視着變幻的雷雲或者驚飛的鳥羣。

如果我們將語言看作理智的原始材料，我們就可以妄猜一個為什麼具體詩的媒介方式今天具有某種吸引力。它不僅是對語言迷信的一種擺脫，不僅是從語詞手段到視覺手段的一個轉移。如果僅僅如此，我們就可以全部拋棄語詞，因為視覺藝術的媒介已經適用於這種要求。具體詩的一種特殊魅力在於，它提供了這樣的機會，使我們能使用並割裂推理的語言，而不必承擔連續的推理工作。

對於連續推理的反感，無法表現在繪畫和雕塑這樣的媒介中。因為非時間性的形象不陳述這樣的連續。形象的推理是在同時性中處理事實和事件的。在一種圖畫形象中，正像我在前面提到的，所有個別的關係都融合

於一個統一的樣式中。這意味着，所有對任一原素產生作用的影響相互抵銷，從而給那個原素建立起一個明確的視覺定義。假如形狀A被因素B推到左邊，又被因素C推到右邊，它就會在這些動力的合量中找到自己獨特的動力性質。在一件圓滿的視覺藝術品中，不存在構成動力方面的懸而未決的含糊的東西，它們已經在作用力的相互作用中被解決了。

當形象是由語詞材料構成時，事情就不同了。儘管總的順序可能已經減弱，或者根本沒有，語詞還是出現在一些微小順序中，或是由自己的並列提示出這樣的順序。"我 某物"不可避免地會被加工爲"我是某物"，或者"我有（想要）某物"，再就是"我在這裏而且這裏有某物"。正像本塞的詩所揭示的，這樣的語詞羣在自由進入同時的可能性以及進行各種結合的時候，保持着它們獨特的自主性。

具體詩是不是近來的一代人對於那種在概念之間運用線性環節、特別是因果關係推理作出的一種對抗反應？按照具體詩的特有性質，它既無所謂開端又無所謂結尾。它不但總是回到任何一個故事的發生之先，而且它的探索還超出了結尾從而預測未來。通過回想和預測，它這樣提問：這是怎樣發生的？如果不是這樣又會發生些什麼？還有，對未來能做些什麼？它適合於一種行動主義者的態度，而且意味着對人的理解及解決問題的能力的信任。這種立場正是小說、戲劇、叙事影片的基礎，也是醫療病例研究和對於作用程序的科學描述的

基礎。抵制這種立場的則是那些不信任精神分析法的人們(精神分析法是線性程序的極致表現)以及某些機械地解釋歷史並鼓吹改變的政治學說。

我們可以假定靜止的形象也能夠表現聯繫因果關聯，但是這些形象並沒提示超出有限的展現狀態之外的環節。藝術家們曾經表現猶滴(Judith)把荷洛弗尼斯(Holofernes)的頭砍下來這個場景；但是他們無法讓觀眾轉而提問，是什麼原因促使她這樣做，這一行動又會引起些什麼。順序的線性性質並不存在於形象化媒介的本質中。後者處理的是存在狀態，並使"衍變"也轉為"存在"。

通過以非順序的程式安排語詞和短語，具體詩尖銳地指出了推理的缺乏說服力。它提示我們，不存在開端與結尾，因此，也就沒有越出矛盾之外的途徑。在一種積極的意義上，它表現出對於複雜關係的容忍，而且把多義性和矛盾性都作為能夠由沉思的頭腦加以利用的經驗貯存庫認可下來。

與此同時，必須承認這一點，即抵制分析性的頭腦所發出的挑戰也一樣會局限了一件藝術作品的廣度和深度，假如一件作品一整個人的反映，它必然要調動人類頭腦的一切能力。任何優秀的繪畫形象都會滿足這種要求。也許，一從莎士比亞或者但丁轉移到視覺藝術，人們會對德拉克洛瓦(Eugène Delacroix)所畫的緘默的哈姆雷特感到困惑，或者不明白畫家為什麼不在卡隆的小舟上表現但丁與維吉爾之間的爭論。但是，一旦人們拋

掉了圖畫"應當"言說的荒謬要求，這一點就是顯而易見的：在把性質及其內在聯繫結合起來的時候，形象同樣運用了我們可以在文字敘述方式中見到的敏銳的理智。

傳統的詩歌要求人們的頭腦整體的投入。它們在傳達情緒之外，還包含着如萊奧帕蒂（Giacomo Leopardi）、迪金森（Emily Dickinson）或耶茨（William Butler Yeats）的詩歌中那種感人至深的思想寶藏。相形之下，也許我們要抱怨典型的具體詩的過分簡單。我們會把它們比作近年來可以在繪畫和雕塑中見到的"至簡藝術"，（minimal art），而且會得出這種結論，即回到元素本身或許是對特定歷史狀態的一種治療，但我們必須對給予這樣的省之又省的作品完足的地位有所警惕。這一反對意見不能等閑視之。可是它可能導致我們忽視那些目前尚在萌芽階段，對於未來將會很有意義的風格的趨勢。我指的是，在我要稱作"紀念物"和"信息"之間所涉及的重要區分。

普桑（Nicolas Poussin）給我們留下了這樣一幅作品：一些牧羊人無憂無慮地置身於田園景色之中，他們偶然發現了一座墓碑，上面鐫刻着"我曾住在阿爾卡狄亞"。作為一條消息，一切地方都有死亡存在這個事實是一件平常事。作為一首詩，這幾個詞並不能有多大意義。但是，這句銘文不是新聞標題，不是信息，相反，不如說它是一種"紀念物"。不是它為了傳遞交流信息而找到我們，而是我們發現它與一個地點有關，發現它與一個背景不可分割。假如我們正在思考，這段銘文會讓

我們陷入冥想，就像我們對放大鏡下一隻果蠅的複雜軀體也會陷入冥想一樣。

在許多種文化的早期階段，視覺藝術作品都傾向於作爲"紀念物"起作用。它們是一些能够對自己所處環境提供存在意義的紀念物。雕像是一個很明顯的例子。壁畫、浮雕或掛毯，都是洞窟、陵墓、城堡和教堂的不可分割的部分。我們也像考察風景中的草木或石崖那樣考察它們。作爲一種紀念物，這類的人工製品具有某種典型性質。由於某些原因，它們在範圍上有限，而且常常相當原始，作爲環境的一部分，它們的作用僅限於作一種局部描述。它們對於從風景本身中轉達出來的無論什麼東西，只能增加一種成分。此外，由於它們是服務於人類活動(包括工作、休息、旅遊、參觀、傳達、供給、崇拜等等)的工具，它們與在行動中的人們配合，所以它們必須相當簡潔，適於"消費者"的往來和變化。

復活節島上的巨石頭像與帕尼尼所作的大理石雕像"阿波羅追求達芙妮"之間有一種區別。這種區別不僅是歷史風格方面的，而且是功能方面的。巨石頭像是一些紀念物，據推測是某種崇拜對象、朝聖的目標和神的化身。而展覽在陳列館中的帕尼尼的作品，傳遞的是一種信息，它們與環境或公共職責沒有關係，只是作爲關於人本質的陳述呈現在我們面前。因此，它們必須講述，必須值得我們注意；同時，由於時空隔離的緣故，它們所講述的故事還必須完整。它們是思想的轉達者，而復活節島上那些儀式用的巨石頭像，則是爲思想準備的場

所。

對語言作品來說，同樣的區別也適用。陵墓上的鐫刻是一種紀念物，應該把它們看成跟表示"出口"和"沉默"那一類符號一樣。這個紀念物憑借自己獨特的功能，可以發出指令、規定、行為、指引方向。語詞的紀念物也必須十分簡明，能够引起人們的思想活動。正像不能把祭壇上的青銅十字架與魯本斯（Peter Paul Rubens）的基督蒙難圖在複雜性上進行比較一樣（因為前者對於教徒的作用重在成為宗教觀念的注意中心和觸引物），清真寺牆上用作裝飾用的《可蘭經》也是一種紀念物，從根本上不同於一篇哲學論文中進行的學術探討。在佛教寺院的殿堂上，我們也見過只書寫着一個巨大的寫意文字的條幅，有時前面還擺着一支插在瓶中的花。這個字和這朵花都引起我們的思想活動。

這類紀念物與我所說的信息有清楚的區別。語詞信息的典型代表就是郵遞的信件，它給送來並要求接受者的注意。它使談話得以進行，使用於閱讀的時間得到回報，它轉達和報告了思想活動。從古代的石頭書寫板到現代的平裝本，書籍的發展正是從紀念物到信息的發展。所以，人們當然不會用對一篇暢銷小說提出的"令人意外"這種要求對待石板書。

具體派詩歌的創作意圖之一，就是要把詩歌引離書本，使詩歌從信息成為紀念物。一本詩集就像書信、小說、論文那樣負載着信息，只是它負載的不那麼明顯。它不從某一特定面邀引讀者，意在使讀者在自己所選擇

的地方上得到思想和感情的滿足。它值得讀者花費時間，而且能夠引起"消費者"的判斷態度（這些消費者如果聽從貝特·布萊希特［Bert Brecht］的勸告，就會把時間用於吸雪茄）。由這樣的標準來衡量，典型的具體派詩歌不具備作為信息的資格。我們必須認識到，它的目的在於成為一種紀念物。

eyeleveleye

圖11

作為一個極端的例子，羅納爾德·約翰遜（Ronald Johnson）的詩作（圖11）或者正切中我們的要點。看上去，它像是一個詞，但當我們按常規去讀時，它就呈現為串連在一起的三個詞，第一個和末一個相同。"eye level"（視平線）提示讀者他在面對這一串字母時的情況，"level eye"則會引起一些模糊的聯想。"eye"字在字串中的重複出現，提醒我們拋開從左至右的順序，從它的對稱性上觀察這個字型。這樣一調整立刻有了後果：兩對"眼睛"現在好像從一張面孔上對着我們。一旦對這個視覺樣式看得諧協以後，我們就會發現把字串緊密結合起來的六個字母"e"的規則的排列，以及兩個站立得十分牢固的字母"y"與兩個直立的支柱般的字母"l"所體現出的均衡感。在兩個字母"l"包圍中顯現出來的是一個"eve"（夜），又是一個"Eve"（夏娃），整個字型強調了這個"eve"的清晰的對稱性，並且讓我們默想起"eye"（眼睛）與"Eve"（夏娃）兩詞間的關係。當頭

腦處於半清醒狀態，願意接納所接觸到的一切時，這種
"閱讀"方法就最有效了。推理放鬆了戒備，或者至少是
比較微弱，不會損害意象的游動。

顯然，這個例子所要求的態度，並不是我們閱讀一
首好詩時習慣上可以得到激發的那種活躍性，它要求的
態度倒是與我們注視夏日空中變幻的浮雲時很相像，在
那種情況下，我們的頭腦處於休息狀態。實際上，最適
合於具體詩的氛圍是書本以外的、我們實際生活上的環
境。它在那種環境裏或會引起一位受了一些吸引的讀者
的注意，使他逗留片刻，思考這個難以理解的神奇現
象，而後在他若有所思地離去時，思想受到或深刻或輕
微的激動。M. E. 薩勒特（Mary Ellen Solt）談到F. 克
里維特（Ferdinand Kriwet）的詩時，指出它們具有——
至少第一眼看上去時具有"符號的性質，好像佈告板、
房屋正面、貯藏物、標誌牌、貨車、道路以及機場跑道
等等東西上面的文字所具有的性質那樣"。

具體派詩歌的創作者也懷有他們的藝術家同伴們那
種擺脫社會隔膜的願望。這種社會的隔膜，自從藝術在
文藝復興中脫離開自己的留繫之處，成為流動的產物以
來，就一直縈繞着這些藝術家。在文藝復興之後，藝術
不為特定的某個人而創作，不屬於任何地方，而且可以
為任何一份賞錢而折腰。正如畫家們避開畫廊和博物館
的白牆那樣，詩人們也不再迷信白紙的中立性，轉而夢
想着他們的作品是日常的市場交易、是朝聖活動、是娛
樂消遣活動的一個符號，或者是一種召示、一種偶像。

同時，正如雕塑家在一片沙漠中犁出溝壑，或者用塑料布包裹建築物這一類的舉動本身看來不過是孩子氣的表現，詩人們的希望是在一種重建的語言脈絡當中，使他們的言辭意象能夠展示出一種與他們的目的相稱的雄辯力。

參 考 書 目

1. Lichtenberg, Georg Christoph. " Sudelbücher. Section J. 298." In Wolfgang Promies, ed., *Schriften und Briefe*, vol. 1. Munich: Holle, 1968.
2. Mon, Franz *Schrift und Bild*. Staatilche Kunsthalle, Baden-Baden, 1963. Solt, Mary Ellen. *Concrete Poetry: A World View*. Bloomington: Indiana University Press, 1971.
3. Williams, Emmett, ed. *An Anthology of Concrete Poetry*. New York：Something Else Press, 1967.

論攝影的性質

我們這一派的理論家在考察攝影時，更多地是關心這種藝術媒介的特點，而不是個別藝術家的個別作品。我們希望了解，這種造像術滿足了人們的哪一些需求，以及是哪一種性質使得這一藝術媒介能夠滿足這種需求。理論家出自他的目的，選取的是媒介表現得最好的一面。它們的潛在可能性比它們所達致的實際成就要更徹底地吸引住這些理論家的注意，使他們樂觀而忍耐，就像我們對待小孩子一樣——小孩子有權要求我們對他們的將來付出信任。按照這種方式去分析媒介，比起去分析人們對於這些媒介的使用，要求的是一種極其不同的脾性。由於我們的文明那種可悲的處境，後面這種研究（對於使用媒介的研究）讀起來經常令人沮喪。

抱着憤恨和非難態度的社會批評家，對每天在社會上出現或發生的事情不能置身道外，而像我們這樣的媒介分析者則可以表現得不偏

不倚。媒介分析者懷着一種偶然獲得的希望，仔細察看着日常生活裏一堆一堆流逝過去的事情；在這其中，一些不顯眼的事例或者正能指引出媒介的眞實性質，甚至指引出那種媒介在最佳表現能力之下的不尋常的、令人歎爲觀止的體現。由於他不是一位批評家，他把照片更多地看作樣本，而不是看作個別的創作，因此他不一定對最晚近的那些前途遠大的新人有所知悉。也許攝影師能夠對這種疏離的態度給予某種同情，因爲照我看來，攝影師也要以一種超脫的立場從事他的工作，儘管那是在一種不同的意義上。

說到一種媒介如此不可擺脫地牽涉到實踐者的活動與環境，這似乎顯得很奇特。使用相機的男男女女（最典型的就是新聞攝影師），侵入了個人和私人的領地，同時，即使是最富於想象力的攝影師，除了親臨那個可以實現他的設想的場所之外，也找不到別的替代方式。但是，恰恰是這種與題材的密切牽涉，使得我所說的那種不偏不倚的態度成爲必要的。

在過去的年代，當一位畫家在某個角落裏支起他的畫架，勾畫一幅集市市場的景象時，他是一個抱着好奇心和敬畏態度，也許還有消遣態度的局外人。這種陌生人的特權是以凝思的態度對待事物而不是直接處理那些事物。除了有時是實際置身於那些事物之間，畫家從不干預在他身邊的羣體的那些個人的生活。而人們除非是恰好靜坐在一條長凳上，否則也不會發現畫家正在仔細打量或觀察他們。因爲，畫家正在尋找和捕捉的東西顯

然不同於這一瞬間的事實。只有這一瞬間是隱秘的，而畫家正是着眼於眼前的紛繁事物之中的某個永遠在這裏存在着的而不僅僅是某一特定時刻在此存在的事物。繪畫從不指斥任何特定的個體。

在畫家的畫室裏，保護着參與者雙方的是另一種不同的社會準則。坐待畫像的人失去了他的自然狀態，擺出他最好的樣子，請求畫家仔細觀察推敲。愉快的交往被取消，這裏沒有會談的需求。一方獲得了充分的許可去凝視另一方，好像他只是一件東西。這種情況也發生在早期的攝影當中。那時攝影工具過於巨大，使對象無法不察覺，而且曝光時間長得足以讓人們把臉部或姿勢上種種瞬間的表現排除掉。因此早期攝影有着令人羨慕的那種不受時間限制的特性。當一切瞬間的運動在攝影底片上消失的時候，一種超脫的智慧就象徵性地出現了。

後來，當攝影因爲快速曝光技術的出現而在風格上獲得了新的表現時，它開始用一種在視覺藝術史上全新的方式確定自己的表現對象。不論藝術的風格和意圖如何，一直以來它的目標總是對事物和活動的持久性質進行表現。即使是在表現運動的時候，藝術家所刻畫的也是那個運動的持續性質。這一特點對於十九世紀的繪畫仍然是正確的，儘管我們都習慣於談論印象主義繪畫開拓了對於飛逝的瞬間的表現。如果人們仔細地觀察，他就會認識到，與第一代攝影師同時代的這些印象派畫家從根本上並不想用飛速掠過的東西去取代某些永恒的場

景。他們也不想阻止運動。不如說他們用日常活動中更加外在的姿勢，補充了傳統繪畫中對於人類的心靈和形體的基本看法——那些對於思考、憂傷、思慮、愛情、安寧、攻擊的表現，並從中發現了新的重大的意義。他們常常用那些漫不經心的懶散動作如伸懶腰、打呵欠之類，取代傳統的古典的繪畫要求擺的姿勢，或者用一個瞬間場景去取代對一個穩定不變的場景的刻畫。但是，如果人們把印象派繪畫中這些洗衣婦、女店員或街頭女郎，那些烟霧騰騰的鐵路車場、磨坊街上的人羣與攝影的"快照"比較一下，就會發現，甚至那些"瞬間"的姿態（圖12），一般也不像取自時間背景的一秒鐘的片斷那樣

圖12　E.德加：《四舞蹈者》，約1899年，華盛頓國立美術館（C.戴爾）藏

圖13 哈佛大學卡彭特視覺藝術中心提供

不完整（圖13）。德加（E. Degas）的那些正在整理肩帶的芭蕾舞演員，就時間的表現來說，其聚集與佇立都極其穩定，好似古代雅典之石浮雕上那些張着翅膀的正在脫去鞋子的勝利女神一般。

由於速拍相機携帶方便，攝影術作爲一個侵犯者進入了世界並且造成了騷擾，正像在光的物理研究當中，光子在原子水平上攪亂了它所報告的事實一樣。攝影師對於不留痕迹地捕捉生活的自然流動的一面，有一種像獵人一般的自豪。新聞記者樂於拍攝一位公衆人物的那

些未經掩飾的疲憊和窘態，攝影指南則不厭其煩地警告業餘攝影愛好者，要注意避免那種在風景勝地一家人排作一排合影留念的僵死姿態。動物和幼兒作為對自我渾然不覺的典範，是攝影者心愛的題材。但是，對於防避和欺騙這兩者的需要，正好突出了攝影與生俱來的問題：攝影師不可避免地是他所表現的場景的一部分。要叫他離去，有時甚至要採取法律行動。攝影師隱身和令人驚訝的手法越高明，他所引起的社會問題就越嚴重。我們正是應該在這一點上考慮攝影、電影及電視對今天的年輕一代的不可抗拒的吸引力。

在這裏，我不打算去解釋這種吸引力的一切方面。假使強調說，攝影提供了這樣的誘惑的機會，即不需要多少訓練、辛苦和天分就可以拍出過得去的照片，這似乎有些刻薄。如果指出，通過選擇相機作為工具，一些年輕人也許會表現出對於形式的違背，這也許更切近問題。形式的突出是傳統藝術的典型特點。年輕的一代懷疑形式是為既有的制度服務，懷疑形式在心理上削弱了激情與夢想的原始影響，更懷疑形式在政治上和社會上造成了不公平、殘忍和剝奪。

但是，這樣一種對於形式的譴責當然會誤入歧途。形式是使視覺信息成為頭腦可理解的對象的唯一途徑，它絕不是對視覺信息進行了閹割。我們只需看一下那些偉大的社會攝影家——例如 D. 朗格（Dorothea Lange）——的作品，就可以體會那些形式的雄辯有力。反過來，時下電視節目製作的那些在透視、燈光和

相機移位方面沒有充分控制的關於會見、辯論和其它事件的記錄，從反面證明了這種不介入意象的消極的逃避破壞了交流。

形式是必不可少的。然而，攝影的吸引力還有另一個來源，這來自於攝影師對其所記錄的場景的多重關係。在其它藝術種類當中，這個問題的發生只是間接的。寫作革命贊歌的詩人應該呆在家裏還是應該爬上路障親自參戰？進行攝影的，卻不能在空間上脫離戰陣。攝影師必須在現場。誠然，在戰鬥中、毀滅中和悲劇中僅僅進行觀察和記錄，也許要求攝影師有着與實際行動參與者同樣多的勇氣。可是，一個人在攝影時，他已經把生命與死亡轉變爲一種可以用中立的態度去觀察的景象。這就是我在前面想要提示的：在攝影媒介當中，藝術家不偏不倚的立場越來越成爲問題，恰恰是因爲攝影媒介使攝影師實質地陷入了那種要求人們同心同德的處境當中。當然，攝影一產生出來，就能夠成爲行動主義者的一個有效工具，但是與此同時，攝影作爲一種職業還使人們能夠置身於事物之中從事自己的工作，而不需要參與這些事物。攝影師切實地戰勝了疏離，又沒有放棄精神的中立。在這種兩可的狀態下，自欺行爲很容易被誘發出來。

到現在爲止，我已經提到了攝影技術發展的兩個階段：在早期階段中，由於曝光時間的長度和攝影工具的笨重，形象可說是超出了所描述對象的瞬間表現；在第二階段中，人們開拓了在時間片斷中捕捉運動的技術可

能性。我提到過，瞬間攝影的抱負是保持住行爲的自發性，竭力避免因攝影者的存在對他所表現的東西產生了影響。但是，我們的世紀正是在人爲狀態的攝影中發現了一種新的吸引力，而且故意地用攝影對一個失去了天眞的時代進行象徵的表現，這是非常明顯的特點。這種藝術風格上的趨向有兩個主要方面，即引入超現實主義手法並坦率承認攝影是一種暴露手段。

超現實主義繪畫從它的根本性質說，依賴於它所表現的背景的逼眞效果。在這一點上，畫家現在有了一個攝影領域中的強勁對手。因爲，雖然那些寫實地畫出來的形象達到的深刻表現非照像機所輕易可比，一張照片卻具有一種確然性質，它是繪畫與生俱來就不具備的。時裝攝影在某些眞實的場景中表現對象，也許由此開啓了這種傾向：我們看見那些有着古怪的固定形象的模特兒，她們的身體像是被還原成了一個框架，她們的臉還原成爲面具，她們刻意地擺出屈折橫斜的姿勢，在風景勝地利維耶拉的旅館陽台上，要不就是在羅馬的西班牙台階這樣的環境裏出現。這些幻象在公衆中引起的震驚是暫時的，因爲它們看上去明顯地是人工製品，無法實際地引起極度眞實的感覺。它們更像是惡作劇而不像是眞實世界裏的創造，而且幻象只是作爲現實的一種副產品才能產生它的吸引力。最近的裸體攝影實踐創造了一種更加有力的超現實主義震撼，它拍的是林中的裸體、起居室裏的裸體以及廢棄的茅舍中的裸體。它們不容置疑地是眞正的人類軀體，但是由於這些裸體的形象只有

在畫家的眼光中才可以遇得上，場景的眞實性就轉變爲夢幻——它也許令人愉快，但是也令人恐怖，因爲它作爲一種幻覺侵入了心靈。

最近人們探索出來的另一種使用攝影媒介的人爲手段的方式，可以從新聞報導裏找到。其中給人印象最深的是D.阿爾布斯(Diane Arbus)怪誕的攝影實錄。在這些作品裏，人們不是在無知無覺的情況下被拍進來的，不論是對攝影師作出歡樂和莊重的表示，還是抱着懷疑注意地盯着她，他們似乎都認同攝影師的存在。我們在這裏看到的，好像是剛剛吃過知識樹果實的男人和女人；《創世紀》說："他們的眼睛都亮了，知道他們原來都赤裸着。"這些受到觀察的人們，正要求索一個人的角色，顧慮着自己的形象，僅僅是由於被觀看而或趨於吉，或趨於凶。

所有這些應用，根本上來自於攝影媒介的基本特徵：物理對象本身通過光線的光學和化學的作用方式使自己的形象表現出來。這個事實一直以來是人們所認識的，但是作家論述這個課題時卻有多種不同的看法。我正在考慮回到我本人在1932年出版的一本書裏對電影所採取的心理學和審美的處理方式上去。在早年那本書裏，我曾試圖駁倒那種認爲攝影不過是自然的機械複製的譴責。我的取向是對於那個自博德萊爾(Baudelaire)以來就流行的狹隘觀點的反動。博德萊爾在他1859年的著名論述中，曾預言攝影可以作爲視覺的和科學的事實的忠實文獻，但也把它斥爲一種"復仇之神"的活動，這

位復仇之神，差遣達蓋爾（L. J. M. Daguerre）①為救世主，以此回應了那一羣提倡藝術應準確模仿自然的庸俗大衆的祈求。在博德萊爾的時代，由於被認為是工業用大量印製的廉價照片取代藝術家的手工製品的一種嘗試，攝影技術的機械程序受到了加倍的懷疑。我在決定對電影作出辯護時，這種批判的呼聲儘管不夠雄辯，仍然很有影響。所以我的戰略是闡述我們觀察物理對象時所看到的形象與我們在電影屏幕上所感知的形象之間的差別。這些差別於是可以展現為藝術表現的一種源泉。

從某種意義上講，這是一種非正面的取向。因為在為新媒介進行辯護時，我採取來衡量媒介的標準是傳統的，即，我指出儘管攝影具有機械性質，它為藝術家所提供的解釋範圍，仍然與繪畫和雕塑極其接近。攝影的長處恰恰源於其形象的機械性質，但我對這一正面優點的關注卻僅僅是次要的。即使如此，這個論證在當時是必要的，也許現在還值得重提。因為，我們至少可以從一個最著名、同時也是近來較混亂的陳述——R.巴爾特（Roland Barthes）的《論攝影的信息》一文中，看到這個論證還是需要提出的。巴爾特把攝影稱為一種完美的、絕對的通過縮減而不是改變物理對象所獲得的類似物。如果說這種說法有甚麼意義的話，其意義必定是：最根本的攝影形象不過是對於對象的忠實複製，任何加工或闡釋都是次要的。而對我來說，堅持認為一個形象除非

①達蓋爾（1787－1851）是法國風景畫畫家，在1839年發明了一種早期的照相術。——譯註

在其基本水平上得到其形式，否則便不可能傳遞信息，這似乎是必要的。

的確，我們不把攝影的景觀看作由人所創造發明的東西，而是看作某個在時間和空間中存在和發生的事物和活動的複製品。照片是照像機產生的而不是人手製造的這種信念，極大地影響着我們看待和使用圖片的方式。這個觀點是電影評論家A.巴贊（André Bazin）已經強調過的。

巴贊在1945年指出，攝影術受益於這些事實：“以前從沒有試過，在原物和它的複製品之間插進的媒介，就僅僅是一種無機的代理人。……攝影對我們產生的影響，類似自然現象對我們的影響。好像一朵花或一片雪花，其植物的或土壤的起源完全是它們的美的不可分割的一部分”。當我們在博物館裏觀賞一幅弗蘭德畫家作的小酒館的繪畫時，我們注意的是畫家選取了哪些物件作素材，畫中的人物正在做的是甚麼。我們只間接地把他的畫當作十七世紀的生活場面的紀實證明。這與我們探討一張表現快餐店的照片時的態度有多麼大的分別！在後一種情況下我們要知道“這是在哪裏拍的？”從背景的菜譜上看到的“熱的”（caliente）這個字，提示了一種西班牙成分，但是門口那位大腹便便的警察、圖中的熱狗和橙汁飲料，使我們確信這是在美國。我們帶着旅遊者式的愉快的好奇心探查這個場景。比如廢紙籃附近的手套，一定是某位顧客失落的，它並不是藝術家作為構圖的一筆而安置在那兒的。我們在這兒不考慮人為改

造。對於時間的不同態度也是有代表性的。問"這幅畫是甚麼時候創作的？"主要是指我們想知道這幅作品屬於藝術家生命的哪一個階段。"這是甚麼時候拍的？"則典型地表明我們對照片主題的歷史軌迹表示關心。我們會問，一張個別的照片可以提供芝加哥城在大火之前的面貌嗎？或者，從1871年以後，芝加哥城看上去還是那樣嗎？

為估價一張照片的文獻價值時，我們問三個問題：它可靠與否？準確與否？真實與否？由特定的特點和圖片的使用所保證的可靠性，要求場景不受篡改：正從銀行走出來的蒙面劫匪不是一個演員，雲彩不是從另一張底片上挪用過來的，獅子不是臥在畫出來的綠洲前。準確性是另一個問題，它要求我們有把握說照片與攝影機拍攝的場景是一致的，即顏色沒有改變，鏡頭也沒有歪曲對象的比例。最後，真實性並不意味着把照片當作對於在鏡頭前呈現的事物的一種陳述，而是指把被表現的場景作為照片想要傳達的有關事物的陳述。我們關心的是照片對於它要展示的東西是否典型。一幅照片可能是可靠的然而卻不真實，或者儘管是不可靠的卻很真實。在J.熱內(Jean Genét)的話劇《陽台》中，皇后的攝影師支使一位被捕的革命者為他去買香烟，然後僱用一位警官去射殺這個人。那張叛逆者逃跑時被殺的圖畫是不可靠的，但按照它所展現的東西看可能是準確的，而且不一定不真實。"真可怕！"皇后說。攝影師答道，"這是出於習慣，陛下。"的確，當涉及真實性時，問題

也就不再是單純的攝影問題了。

人們可以理解巴贊為甚麼提示說，攝影的實質"不存在於得到的結果中，而存在於達到這個結果的過程裏"。然而，考慮一下機械的記錄過程為攝影形象的視覺性質提供了一些甚麼，這也同樣重要。在這一點上我們可以從S. 克拉考爾（Siegfried Kracauer）那裏得到幫助，他本人的著作《電影理論》，就是以這樣的考察為基礎的：攝影形象是自身的視覺形象投射到膠卷上的物理實在與攝影師選取、塑造和組織原始材料的能力之間的合作的產物。克拉考爾指出，視覺投射的影像，是由世界上的偶然的可見事物所表現的，而這個世界又不是為了攝影師的便利而創造的；所以，強迫這些難以操縱的現實材料進入攝影構圖的束縛之中，會是一種錯誤的作法。應該把模糊性，無窮性和隨意的分佈，視作作為攝影的產物的電影的合法而且確然必須的特質。因為它們是從這種媒介獨一無二的狀態中按照邏輯唯一地獲得的特質，而且它們由此創造了一種其它媒介無法提供的現實的景象。如果接受克拉考爾的這個考察，我們在專注地觀察一個典型的影像的結構時，就會發現，也許是吃驚地發現，主題主要是由視覺暗示和近似手法表現的。在一幅成功的油畫或素描當中，每一條鉛筆筆觸，每一塊顏色都是畫家對形狀、空間、體積、結合、分離、明暗等等的一種有一定意向的陳述，而且也應該照這樣去理解它們。圖畫形象的結構總合為一種明確的信息的樣式。假如我們在探討攝影時懷着的期待，是由對於手繪

形象的仔細體會所逐漸培養起來的，我們就會發現，攝影作品使我們感到彷徨。形狀在模糊的昏暗中漸趨消失，體積難以捉摸，看不到光源，並列的各部分的聯接或分別都不清晰，細節也不能綜合起來。當然，這是我們的過錯，因爲我們在這兒看攝影的方式，就好像它是由人創造並由人控制的，而不是光的機械的沉積。一旦我們把照片看作它本然如此的東西，它們就能夠綜合起來，甚至看上去是美的。

但是，這裏的確存在一個問題。假如我前面的斷言是正確的，一張能夠解讀的照片就需要一個明確的形式。然而，一大堆模糊的近似物如何傳遞本身的信息呢？說"讀"一幅畫是恰當的，同時又是危險的，因爲它暗示着與語詞的語言的比較；儘管語言的類比很流行，它卻在一切地方把我們對於知覺的理解極大地複雜化了。我願意在這裏再一次提到巴爾特的論文，它把攝影的形象描繪成旣是符號又非符號的東西，其隱含的前提就是，一信息只有在其內容被加工成非連續的、標準化的語言部件時才能被理解；這種部件的例子包括書寫用的字詞、純粹的符號以及音樂使用的記譜法等等。繪畫的畫面是連續的，它的元素又是非標準化的，所以是非符號的，這就意味着畫是不能讀的。（這個對繪畫的考察當然也適用於攝影。）那麼，我們是怎樣獲得了進入繪畫的途徑呢？巴爾特說，我們是通過把主題轉變爲另一種類型的符號而理解繪畫的。這另一種類型的符號不是繪畫所固有的，而是被社會作爲一套標準化的意義强

加給一定的對象和活動的。巴爾特舉了一個例子，是一張表現一位作家的書房的照片：打開的窗口裏看得見傾斜的屋頂和一片葡萄園，窗前的桌子上放着一本相冊、一柄放大鏡、一瓶花。巴爾特宣稱，物體的這種安排，正好像概念的語彙一樣，可以讓人們像理解語言描述的東西那樣讀出它們的標準意義。

很明顯，這樣的解釋否定了視覺形象的眞正本質，也就是視覺形象以圓滿的知覺經驗傳達出意義的能力。因爲對於事物作標準化的指定只不過是信息的外殼。由於把信息還原爲貧乏的概念原料，人們把街上的現代人那種日益枯竭的實際反應當成了人類的視野的原型。爲了反對這種態度，我們必須堅持，那種採用攝影或繪畫手段、藝術或信息手段的造型的藝術，只有在超出一套標準化的符號，把自己外觀的永不枯竭的個性充分地最大限度地發揮出來時，才能完成自己獨一無二的功能。②

無論如何，如果我們在斷定照片所傳達的信息不可以還原爲一種信號語言這一點上是正確的，那麼，我們

②具有諷刺意味的是，甚至一種語詞的信息都不是符號性的，只有傳達信息的工具才是符號性的。語詞是一些非連續的符號，其標準化非常合理，但是它們所傳達的信息只存在於這種形象當中——它引起了傳達者的語詞活動，而且可以由信息接收者頭腦中的語詞重新喚起。這種形象，不論其具體性質如何，總是如一切繪畫式攝影那樣是"連續的"。一個人在聽到"開火！開火！"的呼聲時，他遇見的東西旣不存在於兩個語詞單位中，也不傳達一種標準化的形象。

還有一個如何去理解它們的問題。我們在這裏首先要認識的就是，只有當我們用光度計機械地掃描一張照片時，它才是"連續的"。然而人的知覺並不是這樣的工具。視知覺是一種型知覺，它把眼睛的視覺投射所提供的形狀組織起來、結合起來。這些並非按照傳統的表意文字那樣組織的形狀，能夠產生出使照片可以理解的視覺概念。它們是我們得以接近形象的豐富的複雜性的關鍵所在。

一個觀察者在考察他周圍的世界時，這些形狀完全是外界的物理對象傳遞給他的。而處在一張照片當中的形狀，卻是選擇過的或部分地作了修改的和受到攝影師及其光學和化學設備的處理的。因此，為了使照片具有意義，人們必須把它們看成物理現實與人的創造性心靈之間的一種遭遇，它不僅是現實在人的頭腦中的反映，而且是一個中間地帶，在這上面人與世界這兩股構建力量作為勢均力敵的對手和伙伴，各自貢獻出自己獨特的資源。我在上文用否定的語氣談到攝影媒介缺乏形式的精確性，這問題必須從這種媒介作為真實的物理實體的明顯表現這一積極的視點上進行估價。這種真實的物理實體的不合理、不完全確定的方面，對於形象創造者那種對視覺上的確切形式，渴求，實在是一種挑戰。視覺的原始材料的這種性質，不僅影響着觀察者從照片中對那些以攝影方式投射的對象進行識別，而且在那些高度抽象的攝影作品中實際上表現得更明顯，雖然在後者當中對象已經減削成了純粹的形狀。

即使如此，一種物質材料對心靈的創造造成強有力的限制的媒介，一定有其相應的局限性。實際上，當人們把從D.O.希爾（David O. Hill）的時代一直到我們時代的偉大攝影家的攝影藝術的發展，與從馬奈到波洛克（Jackson Pollock）的繪畫領域中的藝術發展，或者與從門德爾松到巴托克（Bartók）或貝格（Berg）的音樂領域中的藝術發展比較一下，也許會得出這個結論說，的確存在着高質量的攝影作品，但是攝影藝術始終在它的表現範圍以及察識的深度上受到局限。當然，顯微鏡、望遠鏡和飛機，已經爲我們打開了新的題材範圍。然而，我們使用這些工具去觀察時的態度，卻很難說與早期開拓者們的態度有所不同。那些改變了形象的外觀的技巧，以及正片蒙太奇和負片組合的各種技術，的確使照片看上去相當不一樣。但是，它們對那種攝影藝術從中獲得自己獨一無二效果的基本寫實主義背叛到這種程度，使它們很快就成了昨日黃花。至於它們的意義深度，看起來攝影雖然富有意義、引人注目並具有揭示性，卻很少是深刻的。

　　攝影媒介的活動似乎發生在一個明確的限度下面。當然，每一種藝術媒介的成功表現都有着範圍上的局限，它們也需要這種局限。但是，在一種通過把陳述局限在幾個形式尺度中而加強陳述的建設性的限制與一個把表現自由狹窄化在特定媒介領域裏的限制之間，顯然存在着一種區別。

　　如果上面這個判斷是正確的，我認爲這種區別不是

產生於攝影藝術的相對年輕，而是起因於它與人類生活行為的密切的物質聯繫。我還要提出，如果從畫家、音樂家、詩人的立場去考慮時，這種聯繫是一種負累，但當我們從人類社會角度上考慮它的功能時，它們是一種令人羨慕的特權。讓我們來看一下另一種藝術表現媒介——舞蹈，它要古老得多，但也同樣繫於物質條件。正如攝影藝術依賴於它所表現的物質對象的光學投射那樣，舞蹈受着人類軀體的結構和運動能力的支配。我們在觀看有關舞蹈歷史的記錄時，也似乎從中發現，在久遠的時代和地點中產生的舞蹈，與我們自己的時代的舞蹈之間的那種相似性，遠勝過於它們的相互區別。它們所傳達的視象儘管美麗、令人印象深刻，卻仍然保持在一個相對樸素的階段上。我相信，情況之所以如此，是因為舞蹈從根本上是由人類軀體的表現運動和節律運動發展而來的儀式的擴展，這些運動根源於人們的日常生活活動、人類的精神表露和交往。由於這個原因，舞蹈缺少其它媒介具有的那種幾乎是無限的自由想象力。但是，它也不具備把偉大的詩人、音樂家、畫家的個人視野與社會存在的交往割裂開的那種疏遠。

也許這一點對於攝影藝術來說同樣正確。由於關係到風景與人類居落的物質性、動物與人的物質性，由於與我們的開拓、痛苦以及歡樂交織在一起，攝影藝術有特權幫助人們觀察自己，擴展和維護他們的體驗，進行生命的交往。這是一種忠實的工具，它所觸及的範圍，無需超出它所反映的生活的限度。

參 考 書 目

1. Arnheim, Rudolf. *Film as Art.* Berkeley and Los Angeles: University of California Press, 1957.

2. Barthes, Roland. "Le message photographique." *Communications*, no. 1(1961).

3. Baudelaire, Charles. "Salon de 1859, ll: Le Public moderne et la photographie." In *Oeuvres complètes.* Paris: Gallimard, 1968.

4. Bazin, André. "The Ontology of the Photographic Image." In *What Is Cinema?* Berkeley and Los Angeles: University of California Press, 1967.

5. Kracauer, Siegfried. *Theory of Film.* New York: Oxford University Press, 1960.

6. Sontag, Susan. *On Photography.* New York: Farrar, Straus, 1977.

163

論攝影的性質

攝影師的成就和遺憾

　　把繪畫和雕塑這些傳統的視覺藝術挑選出來而集中考察它們的本質，從一開始就與爲同樣的目的而對攝影藝術採取同樣的作法有所不同。把視覺藝術品從它們的環境中移開不是一件太困難的事，只要關閉博物館和美術畫廊，把繪畫從牆上搞掉，把公衆地方的雕塑推走，也就庶幾可以了。在此之後，世界看上去也許並沒有甚麼明顯的變化，許多人可能根本沒發現有甚麼東西不見了。但是，且讓我們試試，把攝影從它今天爲之服務的世界中抽出去。沒有照片的報紙和雜誌會是甚麼樣的？沒有照片的廣告、商品包裝、護照、家庭相册、字典、目錄册子又會是甚麼樣的？這對於最根本的秩序將是一種粗暴的踐踏和徹底的洗劫。

　　進一步來看，我們發現，正如傳統的藝術可以很容易地與它們每日的環境分開那樣，它們也並不源於它們所表現的視覺世界。儘管根據我們的了解，沒有那個視覺世界的促動，繪

畫與雕塑可能根本不會產生，但是它們的本質首先並不是來自於它們的主題，而是來自於人們創造它們時所運用的媒介——紙張、畫布、石料、工具和材料等等。從這些選擇過的媒介產生的知覺狀態，激發並決定了藝術家的構想。在一個小得多的程度上，這一點對於攝影也同樣正確。攝影最初是從它不可解脫地陷入其中的環境裏生長起來的。人們對攝影的理解是通過這些考察得到的：即物質對象的外觀如何通過光學規律投射到膠片上，形象如何經過化學變化和固化，如何得到印製處理。繪畫和雕塑從內部顯現出來，攝影卻從外部產生。

因此，我將首先從三方面去考慮攝影藝術：它產生自己的實際效用的方式；時間片斷的關聯；視覺外表的關聯。

攝影在記錄和保存可見事物方面的用處，從它的搖籃時期起就為人們所認識，在這裏不必多費筆墨。作為代替，參照一些不及手繪形象有用的攝影例子，從側面概括一下攝影的實用性，也許不無好處。讓我們拿一張警方畫師所畫的嫌疑犯的速寫來看看。對於刻畫出嫌疑犯，所提供的就只有那些概括的印象。因此這幅圖畫必須堅持一般原則——面部和頭髮的總的形狀、最接近的顏色等等。這種梗概對繪圖者來說很容易達到。他的筆觸和明暗很自然地傾向於從高度抽象的水平上開始，而勾勒一個個別的人只有通過特別的苦心經營才能做到。相反，攝影在表現一張概括的面孔時，會發生很大困難。它不得不從一個個別的例子入手。為了達到概括，

它也許不得不去模糊或者竟要部分地隱藏這一個體的那些明顯的細部。與積極的抽象陳述相反，它只能用刪除一些原初材料的辦法消極地達到這個目的。

由於相關的原因，攝影本身對自己借用於官場人物肖像的製作，也很勉強。因爲這種肖像打算表現的是人們的崇高地位。在規模宏大的皇朝及宗教等級中，例如古代埃及的王朝和宗教等級裏，要求表現統治者的雕像強調他的權柄和超人的完美，犧牲掉他的個性。即使在我們的時代，攝影師在對總統或企業領導人的肖像進行獨特的表現時，人們也要求他們用不誇張作品藝術性的方法去篡改眞實。攝影術通過阻止一切損害眞實的昇華作用，表現了它對於自己發生於其中的那種現實性的忠誠。

但是，即使在"現實性"一詞最嚴格的意義上，它也要求攝影很難提供的一種能力。讓我們考慮一下攝影在科學目的上的使用，它可信、快捷、眞實、完整，因而在紀實方面有很高的價值。但是，它不大適於闡述或解釋被揭示內容的相關方面。這是一個嚴重的缺點。插圖在很大程度上是爲了使空間關係明瞭顯著，爲了把所統屬、所分離的關係轉述出來，或爲了加強個別的形狀和顏色的特別性質。訓練有素的繪圖人員常常可以有效地完成這個要求，因爲他的繪畫，可以把他對於主題的理解轉變成視覺的式樣。然而，照相機不能夠進行理解活動，它只能記錄。所以攝影師僅僅使用控制光線、修正底片、噴霧法或者其它對底片和照片的處置方法，想要

導引出在科學上或科技上關乎重要的知覺特徵，會非常困難。這種複製的媒介與形式的確切性無關，因為我們的世界大體看來有大部分並不是為了給人們提供有啓導意義的視覺形象而存在的。

從最嚴格的意義上說，一個物理對象的現實性，包含着它在時間中的存在的整個過程。要在繪畫這樣永恒的媒介中表現它，藝術家必須發明一種等價物，它能夠把時間順序綜合為一個恰如其分的靜態形象。對這個目的來講，攝影師受到了從這個時間順序中選擇瞬間片斷的局限。當然，在個別情況下，攝影師能超出某一時刻。如果鏡頭能夠在延長的一段時間內一直開放着，就會造成許多瞬間的疊合，使之累積為一個更大的整體，比如，星宿顯示出來的轉動軌迹會產生出一道美麗的同心弦的樣式。延長曝光時間，也能補救一個被拍照的人的一時的不自在和緊張狀態，從而得到一種處於時間以外的宏偉感，就像D.O.希爾（David O. Hill）的肖像攝影似的。但是，這樣的加強對許多主題都不合適。攝影師必須作一個選擇，或者截斷自然的生活之流（這種手段可以用早期攝影裏所用的金屬夾來象徵，它用來固定攝影對象的頭部，使它持久不動），或者寄希望於時間片斷有其重大意義。然而，這樣富有重大意義的瞬間並不是輕易能夠得到的。舞蹈和戲劇表演這類藝術作品，在組織它的動作時常常使動作在一些極點上達到極致，這些極點上的動作把外部活動綜合起來，正適合於拍攝。例如，在日本傳統的歌舞伎表演中，領舞演員的表演在

"亮相"時達到了高潮。伴隨着木拍板的擺動和觀眾的熱烈喝采，演員在某種程式的姿態中凝然不動。然而，攝影師的現實世界，無論如何不會停下來爲人們擺出這種"亮相"式的姿勢。雖然如此，奇怪的是，攝影術卻敎導我們，日常生活中那些不期而遇的事件造成的富於意義的時間片斷，要比人們所料想的多得多。不僅如此，在那些過程短促的事件中包含着某些隱藏的片刻，一旦把這些時刻片段孤立出來並固定下來，可以揭示出新的且完全不同的意義。

這些獨一無二的攝影發現，其存在可歸因於兩個心理學原理：首先，頭腦適合於作把握全體的理解，而需要時間去領會細部；第二，一種從自己的前後關聯中抽取出來的成分能够使特徵產生變化並揭示出新的特徵。驟眼看下去，這似乎不怎麼可能，一個進行過程的單獨片斷，怎麼能够適合優秀的攝影師對於構圖和象徵意義的要求。但是，攝影師好比一個漁夫或者獵人，在那些未必會發生的事件上下了賭注，他們得勝的時候看起來比應有的還要多一些。

攝影術與其它視覺藝術所共同具有的另一種局限性，就是攝影師的意象被限制在他所表現的對象的外部方面上。在特別的情況下，畫家和雕塑家並不遵從寫實主義風格的法則，他們可以自由地把對象內部和外部都表現出來。澳大利亞的土著就用這種方式畫出一隻大袋鼠及其內臟，畢加索也用這種方法刻畫一把同時是閉合又是開敞的吉他。可是，一位攝影師爲得到類似的自由

則不得不求助於某種帶有風險的技巧。因此，他必須顧慮，到底外部特徵在甚麼程度上能體現出內部特徵。在這方面，最重要的幫助就是文藝復興時期的神秘主義者 J. 伯默（Jakob Böhme）稱爲"事物標誌"的東西，外在形象可以通過它揭示內在本質。如果人類、動物和植物的可見外形與它們內部的主宰力沒有取得結構上的一致的話，攝影師怎麼能去表現它們呢？如果人們的心態沒有直接反映在他們的面部肌肉和四肢的活動上，人像照又能記下些甚麼呢？

幸運的是，視覺世界憑借它們外觀的直接性已經傳達了許多事件的性質。它用外在反應表現了愉快或痛苦，也把以往創傷留下的傷痕保持下來。然而，與此同時，照片既不解釋它們展示的東西，也沒有告訴我們如何去判斷它們。在我們的世紀，攝影、電影和電視這整個新聞的報導範圍，已經給我們提供了重大的遠見。完善的瞬間攝影技術，伴隨着我們西方文明中逐漸增多的表現自由，用公開的形式表現了那些在過去時代一直用倫理、節制和所謂"優雅趣味"爲理由加以掩蓋的東西。關於暴力行爲、虐待、毀滅及性開放的攝影，提供了令人震驚的對抗效果。公民們置身於事件的視覺表現中，對於這些事件，語詞的描述只能通過讀者的想象間接地引出形象。但是，近年的實踐也告訴我們，這些視覺方面的驚人影響消失得很快，而且，它們無論如何並非必然地承載着信息，或者說，它們並沒有承載着一個可以控制住的信息。今天，孩子們已經對犯罪、戰爭和意外

事故的恐怖場面司空見慣，並沒有感受到他們本應該感受到的災難的折磨。這部分地是由於兒童面對這類場面時正處於這樣的年齡，此時他們還無法區別真實的暴力事件與發生在卡通片或滑稽劇當中的那些形貌類似的擊碎、爆炸和搗毀行動。

要為圖畫所觸動，就不僅要求視力。因為圖畫在大多數情況下不能作自我解釋，它們的意義由它們作為一部分而隸屬其中的那個整體的上下關係所決定。它們取決於人們的描繪態度及描述動機，而這些東西在照片中常常不很明顯；它們還取決於觀看者對於生死、人世幸福、正義、自由、個人利益等等的估價。在這方面，傳統的視覺藝術更具有優勢，因為一幅油畫或素描中的任何事物，在人們看來都是出自一定的目的放在那裏的。所以，當"行動派"畫家喬治·克羅茲（George Grosz）用便便大腹表現一個富有的紳士時，我們明白他是在使用變形的解剖去概括資本主義社會的畸型。但是，如果一個新聞攝影師拍攝了一個會議當中某位類似的胖子，我們也許就會把這種肥胖看成偶然的特徵，而不是社會立場或社會角色的必然象徵。在這種意義上說，照片超出了善與惡這種分別。

的確，攝影術把觀看者置於有關事實的直接表現中。因此，它使觀看者直接面對着事件的原始影響，面對着由直接給出的對象造成的衝擊。如果觀看者能夠完全地感受他所看到的東西，這種衝擊就會引起他的思想活動。但是，一個觀看者在觀看政治遊行、體育活動或

者某個煤礦的好鏡頭時會想些甚麼，是由他本人的理智傾向決定的，照片會迎合這些傾向。一幅照片也許富有吸引力，但也許被某人看作令人反感的頹廢表現。它也許像一幅挨餓的兒童的照片那樣摧人心肺，也可以僅僅被認為是表現了政府的無能或者表現了對於拒絕信奉符合一般準則的宗教的懲罰那樣，不引起人們的思考。因而，如果攝影術希望傳達某個信息，它必然要把那個展示在因果的前後關聯中的徵兆安排好。通常，這還要輔以書面的文字或口頭的表達。

也許攝影師願意承認這種依賴性。但是，我們不能夠責備他作為一個藝術家對於自我完足的攝影的那種特別的關注。許多繪畫和雕塑在不借助多少外界幫助而表達自己的意義時，都處於這種堅持自我完足的方式中，似乎它們可自足地處在展覽會的空牆上，或是在某種社會真空中。所以，現在我準備借助兩個特有的主題——裸體和靜物，探討一下攝影術作為視覺媒介的一些獨特性質。

在古希臘羅馬的傳統中，裸體人像曾作為重要的主題出現。中世紀時期，裸體畫大部分局限在那些有關失樂園的悲慘處境的表現上。在文藝復興時期的世俗藝術及它的近代延續中，裸體畫重新獲得了自己的權利。文藝復興時期的藝術家按照古希臘傳統刻畫的裸體，在性愛的感染力以外，還展示了美與善；這些裸體所投入的那種純潔和普遍的狀態，是不能容許人物的衣著來限制的。

為了堅持裸體畫的這種象徵作用，藝術家們所表現的人體，是從不完美的和個別的偶然的人當中提煉出來的。這些人體的外形有時是由標準的數字比例決定的，曲線的平滑幾乎近於幾何學的簡明。我在早些時候觀察到，形式的這種普遍性很容易出現於"手工的"藝術，因為根據它們的性質本身，它們是從最基本的形狀與顏色的結集開始的。它們是逐漸接近物質對象的個別性的，而且是在文化及風格的需要所許可的程度上接近這種個別性的。當形式感和作為理念的具體表現的藝術構想讓位給純粹的寫實摹仿，我們所看到的作品，其形式與目的意義間的矛盾就會造成一種突兀的和荒謬的效果。例如，希特勒最欣賞的一位畫家齊格勒（Ziegler）教授，曾因為他在塑造一個真人大小的、象徵所謂"藝術女神"的女性雕像時使用了大量無聊的細節，而在某些隱秘圈子中被叫作"陰私大師"。這個例子今天已經不那麼能引起人們注意了，因為近年來，我們時代的一些畫家和雕塑家也暴露出類似的愚蠢，甚至還因此受到了評論界的讚揚。

在攝影當中，對於個別的人體的細緻表現，並不是某種獨特風格在發展時難以達到的頂點；相反，它正是媒介通常由之出發的基點。一幅焦點準確的人體照片，展示了這個獨特樣本的一切不完美之處，比如，從裸體營拍到的那些照片的效果，令人十分沮喪。媒介的這種特質，使得攝影師作為一個藝術家有下述的幾種選擇。他可以強調他所表現的形狀和結構，把它們理解成"預

期的"生物類型與外部發生的損耗之間的相互作用的結果。一位老農夫的皮膚，或者一棵樹的堅韌的樹皮，都是這種處理的範例。它們可以作爲自然狀態的一種極其動人的象徵。

或者，攝影師可以去搜索那些少有的完美樣本，用一位年輕女性充溢的生命力，一位運動員訓練有素的強壯，或者一位年老的思想家那種幾乎是非物質化了的精神性去展示人體。這些形象如同它們的繪畫和雕塑模本一樣是理想的；但是，由於表現在不同的媒介當中，其聯想不復等同。攝影記錄不是理想化的創造物，也不以一種美的夢幻彌補不完的現實。反之，對那些在實存的世界上尋找不尋常的事物，並且發現了某些罕見的美好事物的"獵人"，它們是一種獎勵。就像偶然發現的一塊格外規則和巨大的鑽石一樣。在這種照片裏，攝影師把這種感覺信息提供給我們：某種超人的優美可以在我們之間找到，它們體現在某個同類造物身上，而不是體現在柏拉圖的"理形"上面。因此，他的照片在某種特別的意義上是非凡的，它讓我們感到自豪而不是讓我們謙卑。

但是，攝影師也可能選擇通過光線的有如魔術的作用把平凡的理想化爲崇高的，也就是取消了一些結構紋理，或把結構紋理隱藏在暗部當中。他可以運用光學和化學的技巧，把攝影的影像變換到繪圖的領域中去。但是，攝影在這裏激發起觀看者的那個構想，仍然應該從根本上與平版畫及蝕刻畫所提供的構想不同。如果它要

維持自己作爲一幅攝影藝術作品的性質，照片就應該看作對於原型實在的藝術僞裝。它在變化的背後作爲一個整體的和世間的現實持續地潛存着。儘管成功地實現這些變化需要攝影師的眞正的想象力，其結果也許很類似日本的"盆栽"的效果，就是說，如果人們不把這種藝術創造理解爲一種對自然的實際創造物的一種像魔咒似的改造的話，他們將很難把握住作品的大義。

讓我用對於另一個主題即靜物的幾個觀察報告來結束討論。靜物或許可以說是繪畫當中最富人工色彩的主題，也就是說，在所有其它的繪畫表現類型中，圖像述說的故事都解釋它們本身所包含的東西。肖像畫、風景畫、風俗畫甚至寓意畫都是這樣的。然而，靜物的安排卻不管怎麼說也常常僅由其構圖要求和本身的象徵意義所決定。一般地說，這些可以在世界上任何地方見到的水果、瓶子、死去的野禽以及帷幕等等，沒有甚麼東西曾有類似它們的安置。然而在這種人爲狀態中卻沒有甚麼不對頭的東西，因爲繪畫作爲媒介，並不承擔"忠實記載"的義務。

在攝影當中，受了傳統繪畫影響，偶爾也能見到以靜物作題材的作品。但是，一旦攝影媒介顯示了自己的特性，靜物看上去都像是對環境的某個角落的客觀記錄，它們像是居民爲自己的實際需要而提供的，保留着人類存在的影響的特徵，或者猶如我們觀看一個由植物、動物或人的介入所造成的自然的一個片段。由藝術家所安排的繪畫的構圖，展示的是一個封閉在自己的框

架之內的一個自我包含的世界，可是攝影眞實地表現的靜物，卻是一個在各個方向上的延續都超出了照片界限的世界的開放的部分。同時，觀看者也不僅僅讚賞藝術家的創造而已，他還要像一個探索者那樣行動，像一個貿然闖進自然與人的活動領地的人那樣，他們對於那些留有自身痕迹的生活的性質十分好奇，努力尋找着那些洩露眞情的事物的線索。

由未經改動的現實和攝影師的敏銳的形式感匯合而成的一個天才橫溢的機緣組合，造成了一幅成功的攝影作品——它是從原型與藝術家、被標誌物與標誌者的積極合作當中產生的。攝影師所面對的難以駕馭的主題，造成了這一種藝術創作的許多遺憾，因爲這種難以駕馭的主題寧可放棄本身的生命力，也不要遭受攝影師的笨拙的強制。但是，投入者雙方在本身性格上和需要上實現的成功結合，卻會放射出一種極其獨特的光彩。

攝影師的成就和遺憾

11

　　將我們歷史的最近幾個世紀稱作技術時代
是合情合理的，從實踐上來說也是有益的。我
們將這一時代的開端定在機器作為工具（在這
個詞較為古老的意義上）的補充而出現的時
期。機器是這樣一種工具，它不再需要人類操
作者來提供活動的動力和對生產過程的控制，
相反全部的動力和大部分的控制都是由它們自
身完成的。毋庸置疑，由工業化進程所帶來的
心理、經濟、政治諸方面的變化是根本性的。
技術時代使我們擁有了大規模的生產、高速的
交通，以及用電來產生的光、熱和冷。它以更
快、更精密的工廠勞動代替了大量的人工勞
作。它斬斷了人與其手工活動及基本的自然資
源之間的親密聯繫。正由於上述原因，技術時
代與早先的時期有着根本的差異。同樣也正是
由於上述原因，人們有充分理由去尋找那些使
生活帶上現代技術色彩的文化特徵，去尋找它
對人類所珍愛的價值所帶來的特殊益處和威

脅。

　　但是，沒有甚麼新出現的東西是全新的。作爲人造和人享的東西，它們也必須像舊東西一樣仰仗着同樣的基本原理、同樣的資源和同樣的需求。如果我們將那些建立在更爲一般條件之上的性質視作新東西所獨有的，那我們注定會曲解它的本性。以一個曾經十分流行的見解爲例，這種見解認爲印刷術的發明使得我們的文化轉向了線性思維方式。事實上，思想的直線性並不一定要等待古騰堡的近代印刷術。書寫下來的言談從一開始便是線性的。但即使將我們的見解作這樣的引申仍是不充分的。我們必須意識到，序列性的言談和書寫並不是序列性思維的原因，而只是後者的顯現。進行序列性思維的能力在人類發展的初期階段就已有了。只有在我們考慮到心靈的這一古代成就的時候，我們才有希望從根本上說明那樣一種心理學現象，它自文藝復興以來一直通過印刷語言的大量產生所支撐着，但肯定不是作爲近來一個文化時期的特有表徵而出現的。

　　一旦我們將技術放到人與其工具的關係這樣一個更爲普遍的境遇中來考察，我們就不會那麼片面地面對聲言反對機器的質疑。這種疑慮最爲動人的表達見於里爾克（R. M. Rilke）的"給奧菲斯（Orpheus）的十四行詩"中。它是以這樣一個斷言作爲開頭的："機器威脅着人類所得到的一切東西。"因爲它蠻橫地宣稱要成爲"激動人心的引導"而不是約束自己居於服從的地位。它毫不猶豫地"發號施令、進行創造和作出毀滅"。我

們承認這些抱怨，但我們還要意識到，在西方歷史上，現代技術的肇始與浪漫主義時期正好一致，浪漫主義思想的片面性與機器的片面性特徵同樣應受到指責。

這一問題在藝術領域中變得尤其尖銳。在這裏單單指出爲技術所創造出來的新工具——例如照相術或計算機繪圖——在哪些方面有別於手工技藝是不夠的。同樣還有必要知道這些新的發明是如何對待藝術創造中的那些永恒不變的東西的。存在着一些不可或缺的條件，藝術離開它們就不再成其爲藝術了。我們必須探究，在新技術着手進行舊形式的創作活動時，這些條件是以甚麼樣的面目存在的。

回顧一下人類與其工具的關係的最初狀態。我們記起一切出自人們意願的人類活動都出自心靈，同時也是爲了滿足心靈的要求而進行的，這類活動的第一個工具是人的身體。沒有甚麼精神的觀念能直接產生出物質活動或形體來。這一任務必須得訴諸人的身體，後者並不一定是非常令人滿意的技術手段。譬如，即使一個人不用手，而借助於電子眼球運動記錄儀記錄下繪圖人的眼球運動，以此勾勒出一個對象的形象，他也遠沒有達到對一種精神意象的忠實的直接物化。從某種意義來說，全部問題已經十分明白了。人體這種物理工具提供了給心靈所領悟的意象以現實呈現的方式。不過像任何別的作爲中間手段和變換裝置而起作用的工具一樣，它也有着自身的獨特性質。工具的特性不可避免地要對產品產生影響。

某些形式方面的性質完全適合於某種工具，它們似乎是從工具中流溢出來的。要獲得另外一些性質，則需要通過特殊的努力，還會導致一些不自然的、充滿痛苦的後果，有的性質甚至是某種工具不可能具備的。例如，人的手臂是一種繞軸運動的工具，因此它自然而然地便能進行彎曲運動和做成彎曲形狀。而要進行直線運動就需要予以特別的控制了。不僅在繪畫時是如此，在演奏小提琴拉弓時或在舞蹈造型時也是如此。織布機的性向正好與此相反。編織者要織出一些與織物的緯紋相平行的直線形狀來並不難，但織布機有它自己的規則：要織出對角斜線或曲線來，就必須對編織物的結構有所强制。一個優秀的工匠知道如何將自己觀念的自由發揮和工具的特性結合起來。

　　絕大多數工具都適合於構造幾何學意義上的規定圖形，尤其是直線形和長方形。然而，有機生物的形狀卻往往是體現出生物特點的。它們避免採取直線和直角，對數學公式不屑一顧。在有時被稱作"工匠雕琢"環境下的人類生活主要是有機生命的適應性與立方體形狀的結構之間的相互作用，後者使我們的工作和取向都更爲便利，但也使我們由其所具有的冷酷的非人性而感到威脅。那些住在城市裏的人出來追求大自然的豐富多彩，正是對相反東西的觀照。近來建築師們對所謂國際風格的平整、方正樣式的摩天大樓設計起而反叛，同樣是人與其技術成就之間不穩定關係的一個典型例證。

　　不過，這些例子告誡我們不要過分簡單地看待有關

的處境。畢竟，是人自己選擇了那些立方體形狀，並且製造出機器來幫助自己建成這些東西的。建築中的國際風格正是為了實現簡潔實效的願望才產生的。那些具有數學精確性的板狀結構、立方體、圓柱體和金字塔形正是每一生物的和非生物的東西在其上都能找到自己特殊形狀種類尺度之一個極限值的具體化。柏拉圖在《蒂邁歐篇》中將五種規則整齊的立體形說成是一切存在事物的基本構成要素，這很好地說明了我們願意將幾何學圖形看成是自然之最基本簡單法則的顯現，而一切複雜性都可以歸結到這些簡單法則上來。

我們注意到，在藝術史中有時傾向於各種簡單結合起來的簡單圖形，有時傾向於即使是人類神經系統所具有的最為精確的構造能力也難以應付的複雜性，二者一直在爭持着。似乎精神在其歷史行程中感到還必須去探討從最基本的構成要素到最複雜的結合形式整個範圍內許多不同的層次。因此，我們在近幾代藝術家的創作中觀察到一種追求數學意義上的規則圖形的趨勢，但沒有充分理由把它解釋為是對我們置身其中的科技作出的反響或者正是其產物。科技本身也必須理解為人類心靈對恰好適合於我們現在所持的某些態度的一種生活方式的追求。

這裏還得注意，並非一切技術設計都對其產品的風格從同一方向上產生影響。以攝影為例，它是在特定意義上說來最先出現的科技性的藝術形式，它更多地產生的正是反方向上的影響。它使圖畫構成脫離圖形的簡單

要素而走向另一極端，即將世界的豐富多彩性通過實際呈現提供出來。在攝影鏡頭的特有表現形式面前，西方人並不感到猝不及防。我們不要以爲，攝影術之所以產生於十九世紀單單是因爲那時發現了感光物質從而正好與投影器的光學技術相配合。毋寧說，這種發明的出現，是由於文化在整體上趨向於作出機械忠實記錄。好幾個世紀以來，西方藝術一直在尋求一種寫實主義風格的圖畫構成方式，攝影術的出現躬逢其時因而受到歡迎。

　　關於攝影的例子還有助於我們澄清下述一個觀念，即藝術家在處理他所處的氛圍時技術裝備所起的作用。對於攝影作品的特點具有決定性影響的，不是技術設備一類，而是這些設備的運用所產生的效果——即對物理世界投射式表象的機械性強加。然而，這種強加不過是漫長進化過程中邁得最猛烈的一步，這一進化過程是以生物用眼睛獲取關於其身體所及以外的環境的信息爲開端的。在視覺中，通過光傳遞而來的信息是原材料，其通過神經系統加工成形。眼睛接收視網膜上的形象，大腦對之進行處理。畫家與他的神經系統提供給他的視覺意象之間的關係要更爲間接一些。他通過創造出他自己的意象來對提供給他的視覺意象作出反應。而在攝影機鏡頭中，可以說視覺世界本身直接投射在圖像表面之上。環境本身成了圖像中的一個決定性成分，這正如同說居於世界和人類之間的工具既是環境的一部分，又是人類器官的延展。

我之提出這些見解是因為受到過一段驚世之論的影響。這番話是由 C. W. 泰勒（Christopher W. Tyler）——加利福尼亞一位用電子計算機創作圖像的藝術家在一篇文章中提出來的。他看到"近來藝術發展的一個潮流是趨向於從一氛圍中取選那些對藝術家來說有意義的東西而不是從空白一片開始進行創造"。他接着提出："被認作工具而為藝術家所支配的設備成為了藝術產生於其中的氛圍之一部分。"在更為一般的意義上來說，我們達到了這樣一個洞見，那就是，我們所面臨的問題不在於將藝術家與工具的關係，而在於心中的觀念與氛圍所提供的機會和限制之間的關係。創造一種新的工具也即是改變氛圍。如果將人類與他的心靈視為等同的，那麼身體就不僅是人之最基本的工具，還是他在世界中最親近的鄰居。界線可以劃在這邊，也可以劃在那邊。

　　在藝術中，問題在於，如果鑒賞者要對某些類型的藝術作恰如其分的觀賞，那麼他必須在多大程度上承認氛圍因素的直接影響。對攝影來說，這顯然是關乎重要的。只有當觀賞者承認光學投射所起的作用時，才能夠理解和欣賞一幅攝影作品。只有將攝影理解為被投射的光學氛圍與藝術家從事創造活動的心靈之間的相互配合，攝影才將其特殊的價值展示出來。一張照片的藝術價值正在於這種配合的成功與否。對於諸如影印、模塑一類複製技術來說情形也是如此。在我們對機械性再生產的記實價值（例如將亡人的臉印製成面部模型）表示

敬意的時候，我們仍有理由反對把印製而來的軀體模型作為一件雕塑藝術品。

對於我前面提到的幾何基本圖形來說，上述說法也有一定的真實性。儘管通過工具能將它們十分容易地提供出來，但它們又是心靈自身的本質性的創造；這樣的一種創造可以、卻不一定需要借助工具。例如，製作陶器的輪子或車床將對象在一旋轉的平面上形成一個數學上嚴格的圓形，但技工沿着轉軸卻可以創造出不必遵守任何幾何公式的"任意"形狀來。要欣賞一件陶製花瓶，就有必要至少從直覺上意識到水平面上嚴格的圓和縱面上自由的形狀構成兩者間的相互作用。不過，儘管或許不無裨益，但並沒有必要視前者為通過技術工具而創造的，而將後者歸諸為眼睛與手的自由創造。從原則上說，無需轉輪也能製成陶罐，儘管這不過是空耗技藝，而且也很難趕上"機製"產品的完美。

不僅如此，機械工具的使用和觀賞者意識到工具的使用突出了數學規範性和自由創造之間的區別。圓形的數學先決條件是藝術家加之於他的視覺表象之上的一種限制，而製作陶器的轉輪是以高度精確性的方式引入這一限制的技術設計。

認識到下述之點是不無裨益的，合乎理性的也即從理智上說來可定義的圖形——它們借助刨床、轉輪、鏇床、鋸子、直尺和圓規而製造出來——從原則上來說與畫家或建築師不用這些工具而借助模式比例、黃金分割或其它一些比率而接受的理智限制是相類似的。在文學

中可以提到十四行詩和徘句的形式規範，還有但丁在
《神曲》寫作中對數字"三"的運用。但丁筆下漏斗形
的地獄、圓錐形的煉獄還有那些同心的惡與善的圓形通
道，都毋需工程師便建造起來了。音樂就更不待言了。
無論在任何地方，心靈都渴求形象的理性化，只要有必
要，還造出使之得以實現的工具來。

　　與此相關，考察一下電子計算機製圖定會有所教
益。電子計算機是一種操作設備，它曾經錯誤地被比作
人腦。它至少在兩個根本方面有別於人腦。電子計算機
不能創造而只能執行指令。當然，它可以進行一些人腦
從來沒有達到過的組合，並且還可以隨機地構造出一些
使藝術家爲之着迷和給他們以啓示的圖形來。但是，無
論是組合還是隨機的行爲都與創造乃至思維不是一回
事。

　　電子計算機不能在"場"或格式塔過程中將資料組
織起來，在這一點上它與人腦也是不相同的，而這種能
力是知覺所獨有的，同時也是藝術家創作的一種起決定
性作用的資源。今天的電子計算機，也還是只能提供固
定單元的組合。它們以位的形式接收信息，它們只能支
配那些其形狀和空間可以還原爲公式的圖形，正是依靠
這些公式它們才被構造出來。所以，計算機製圖技術尤
其適合於幾何學圖案的裝飾品。對於編織者和織物或牆
紙設計師來說，它簡直是上帝的恩賜。因爲它不僅以極
高的精確性和速度完成了那些繁重的重複性工作，它還
能夠提供出一給定的單元集合中全部可能的變化來，因

此它能讓設計師對圖形有不可窮盡的選擇。然而，基於同樣理由，當某些通過計算機提供出來的圖形被視作爲藝術品時，我們往往會痛苦地想起聖誕樹上的裝飾物和老祖母用十字針法所繡的圖案。這些作品常常使人感到輸入到計算機程序中的精深繁複的內容與視覺效果的過分簡單化之間有一種叫人惋惜的不一致存在。

當藝術品完全是由計算機程序所控制而生產出來的，這種失望之感的出現就是意料之中的了。在別的地方某些所謂最低限度的藝術或概念性藝術——它們完全是按照理智的尺度產生出來的——也帶有這種單調枯燥的特徵。人們在尋找能揭示出美的秘密來的比例時，也有一種類似的信仰：一旦發現了適當的公式，它就能提供出完美的作品來。這無論如何是一個幻覺。無論將這樣的尺度用於何處，它們所能做的只是給一些爲直覺所規定的關係以簡單的精確性。例如，對稱就是如此。只有具有科布希爾（Le Corbusier）那樣的天賦設計觸覺才能好好地利用模式單元作爲一種設計手段。

一個優秀藝術家所具有的良好感覺使他意識到，將某些精神能力置於至高無上的地位會導致貧乏和索然無味。在成功地靠計算機製圖而成的產品中，一切元素不論它們來自何處，都與這樣一個視覺圖形相適應：它看起來規則並具有新奇感，但不能歸結爲產生它們的那些元素的總和。

如果是直覺支配着設計，那麼爲技術所創造出來的形狀就可以具有一種特殊的魅力並且使藝術家的表現手

段更爲豐富。當那些諸如正方形、圓甚至直線出現在繪畫作品中時，這一效果就是顯而易見的了。現代的非具象繪畫提供了這方面的例證。雕塑，當然還有家具設計和建築，也都提供了這方面的例證。爲理性所支配的成分與直覺觀念所具有的難以捉摸的自由之間的對抗性相互作用，具有象徵意味地反映了心靈的二重性。它還形象地說明了人如何富有成效地應付自然和應付他自身中理性化的氛圍。

將排字術運用於所謂具象詩歌是一個很好的例證。在這種新近出現的圖像藝術中，字母和數字被組合在一起以形成視覺上有意義的作品。同樣，在這裏只要印製出的圖形是按照直覺想象安排出來的，結果就會極爲成功。如果圖形圍於標準的橫直行距或者某種有規則的距離，它們往往是索然無味的。然而，當字母和數字看起來像是手寫的時，這一技術也歸於失敗。印刷字體的明快準確和完美使得圖像中的對比尤爲具有說服力。與此相關，還應提到在現代繪畫和雕刻雕塑中對技術時代的反映顯得最有說服力的，是人們將機器生產的眞實樣品用於拼貼畫、拼湊組合雕塑或者新找到材料的合成。而對技術產物的圖畫式模仿——例如雷捷（Fernand Léger）油畫中那些烟筒式的形體描繪——則幾乎總不外是一種聰明的造作。

只要我們考察的是藝術，知覺經驗就始終是最後的目的和最後的評判者。半個世紀以前，莫霍伊－納吉（L. Moholy-Nagy）這一位極有影響的科技美術的先

驪者就對此提出了冷靜的告誡。他在《從材料到建築》一書中寫道：

> 自古代以來人們一直在致力於發現能將人類表達的直覺性質分解為科學意義上可操作要素的法則並以公式把它表示出來。人們不斷地嘗試在某些特定的媒介中建立起能保證和諧結果的準則來。我們對這種和諧理論持懷疑態度。我們並不相信藝術作品可以通過機械的方式產生出來。我們現在已經知道，和諧並不存在於某個審美公式中，而是存在於任何存在物之有機的、無所阻礙的作用之中。因此，關於某類準則的知識遠沒有真實人所具有的均衡感的存在那麼重要。以這種方式來接近一件作品也就大致等同於給與它一個平衡的、和諧的形狀和真實的意義。這樣做了以後，作品有機地通過自身體現了自己的法則性。

作為結束，我還想再提到所謂應用藝術，人們最頻繁地並且也是最樂意地將技術性的生產方式應用於這種藝術。應用藝術經常採用簡單幾何的、可從理智上加以規定的圖形，這種圖形在純藝術裏只是在例外的場合才會使用。當然，其所以如此是有實用方面的理由的。一幢建築按照直角關係建起來是最安全的。一張桌子、一把椅子或一個花瓶都是利用對稱性來支撐自己的。除非它們都極其光滑和規則，否則汽缸和活塞相互之間就不會那麼契合。簡單圖形的東西易於清洗、量度和堆積。

並且正好簡單圖形的東西極容易借助工具和機器生產出來，因為工具和機器本身也是採用簡單圖形的設計才最有效地行使其功能的。工具和機器以其自己的方式來製造對象，與生產產品的機器功能的發揮及效用相適合也就適合於產品功能的發揮。

一切生命的或人造的東西不僅行使特定的功能，它們還參與到藝術表達之中。經常可以看到，設計精巧的機器造型也是很美的。為甚麼我們在純藝術中拒絕將簡單幾何的、可以通過理智加以規定的圖形置於重要地位而在應用藝術中卻對之那麼歡迎呢？理由似乎是這樣的：人們期望一幅繪畫或者一件雕塑作品──對於音樂作品來說情形也是如此──能夠在最豐盛的程度上表現和說明人類經驗各個方面。倘若它們所提供的形象是片面的，它們就難以完成這一任務。我們在博物館裏所見到的每一件繪畫和雕塑作品和在音樂會裏聽到的每一首音樂作品都可以說是它自身的一個完整的和封閉的世界。這些作品或是超然獨立於它們所表現的更廣大氛圍──它們和我們都居於其中，或是在其中佔據着一個要求有整全表現的中心位置。

不過，大多數對象只具有更為有限的功能。例如，一隻酒杯是造來飲酒的。因此從藝術鑒賞的角度來看還是應該表示出盛和斟的有限功能來，並且在這樣做時還必須依照一種適合於宴會場合的特定方式。如果這樣一種器皿超出了其有限的功能，如果它覬覦成為繪畫或雕刻作品，我們就會感到為難並且疑惑這是否出自糟糕的

審美趣味。切利尼（B.Cellini）所造的做工華麗精巧的鹽盒就可能會令人尷尬了。因此在對象功能與其表達之間存在一種有意義的對應關係。小刀或者一把剪刀適宜於採取一種簡潔的表達方式。當一桿獵槍或者一部電話的裝飾超出實際需要時，我們可以斷定有一種尊崇其功能的趨勢。

儘管所謂應用性藝術如此直接地依賴於直接的、可為理性所把握的形狀，但它們也很難還原為這種基本幾何圖形。即使一個啤酒瓶也除了那直筒似的瓶身而外還有彎曲的過渡和終端——這可能是不按照任何公式的。像錘子、鉗子一類基本工具有棱角、對稱的比例和曲線，只有通過直覺才能對其與功能相關的審美特性作出評判。然而製造這些物件的機器和工具卻不能為所欲為。它們只能按照設計者所創造出的模型來鑄造或印模這些對象。

結論似乎應該是，人與機器相互作用所產生的結果更多地是由人而不是由機器所決定的。誠然飛機要比四輪馬車在很多方面帶有更多的強制性，電子信息處理機要比紙和筆帶有更多的強制性。但是，我們是否會隨盪滌了巫師的徒弟的大波逐浪而去，更多地是取決於游泳者本身的素質而不是洪水的大小。

參 考 書 目

1. Cross, Richard G. "Electro-oculography: Drawing with the Eye." *Leonardo*(1969), pp. 399-401.
2. Galassi, Peter. *Before Photography*. New York: Museum of Modern Art, 1981.
3. Moholy-Nagy, László. *Von Material zu Architektur*. Mainz and Berlin: Kupferberg, 1968.
4. Plato.*Timaeus*.
5. Tyler, Christopher William. In Ruth Levitt, ed., *Artist and Computer*. New York: Harmony Books, 1976.

藝術心理學新論

巻

四

12

近年來，視覺思維的概念到處出現，這種情況不能不給我個人以某種滿足。但是，這種情況也使我感到驚訝，因為在西方哲學和西方心理學的悠久傳統中，"知覺"與"推理"的概念不屬於同一個層次。我們可以用這樣的話去概括傳統的觀點：人們認為這兩個概念是相互需求的，但又是相互排斥的。

知覺與思維相互需求。它們相互完善對方的功能。知覺的任務應該只限於收集認識的原始材料。一旦材料收集完畢，思維就開始在一個更高的認識水平上出現，進行加工處理的工作。離開思維的知覺會是沒有用處的，離開知覺的思維則會失去內容。

然而，根據傳統的觀點，這兩種心智功能也相互排斥。人們假設：知覺只能處理個別事例，它無法形成概念；而概括恰恰是我們對於思維的要求。為了達到形成概念的目的，我們必須超出個別。這就是知覺結束之處乃是思維

發生之處的信念。

把"直覺的"功能與"抽象的"功能分裂開的習慣（這些引號內的名稱來自中世紀）在我們的歷史上由來已久。笛卡爾曾在《第一哲學沉思集》的"第六沉思"中，把人定義爲"一種能思維的東西"；對他們來說，推理的產生十分自然，但"想象"這種感覺能力卻要求特別的努力，而且對人類的本性或本質，也決不是必需的。笛卡爾認爲，若不是在心裏具有一種更深更高的能動的功能，能夠形成這些意象，並且糾正來自感性經驗的錯誤，這種被動地接受感覺事物形象的能力，本來是毫無用處的。一個多世紀以後，萊布尼茨談到了清晰認識的兩個層次。他認爲推理是較高的認識階段：它是"清晰"的，就是說，它可以將事物分析爲它的組成成分。相反，感覺經驗是較低階段上的認識，它也可以是清楚的，但是，它在最初的拉丁文意義上是"混亂的"——也就是所有元素都融合、混合在一個不可分割的整體中。所以，那些依賴這種低等官能的藝術家也許是高明的藝術品鑒別者，可是一旦被問及，他們所不喜歡的某一件特定作品的毛病在哪裏，他們只能回答，這沒有什麼"爲什麼"的問題，只能說說不上來爲什麼。

貝克萊（G. Berkeley）在他的專題論文《人類知識原理》中，對心智形象運用了二分法，堅持認爲，無人能够在他的頭腦裏對一種抽象的觀念（比如"男人"）進行形象構擬。人們只能具體地設想一個或高或矮、或黑或白的男人，但不能設想上面說的一般觀念上的"男人"。另

一方面，他又認為思維只是處理一般性的概念的，它不能容受個別具體事物。舉例來說，如果我試圖推理一下"男人"的本質，則對任何一個個別的男子的意象，都會把我引入歧途。

在我們這個時代，上述那些古老的偏見還明顯地殘留在發展心理學之中。因此 J. S. 布魯納（Jerome S. Bruner）追隨皮亞傑（J. Piaget）堅持兒童的認識發展要經過三個階段的說法。他認為兒童對世界的探究最初通過活動，然後通過意象，最後通過語言進行。言下之意就是，這些認識模式的每一種都限制在一個特定的操作範圍裏。所以，舉例來說，語言的"符號"方式，就是能夠在知覺方式所不能觸及的水平上解決問題。因此布魯納特別提到，當"形象知覺的表達"佔統治地位時，它就抑制了符號過程的作用。布魯納近來的一部論文集的標題揭示了這一點，即，要獲得一種知識，人類的頭腦必須"超出"由直接的感性經驗所"提供的材料"。因而，如果一個孩子學會了擺脫直接面對的、特定的驚恐，布魯納並不把這種用某種更爲恰當的方式去調整情境的能力歸功於知覺能力的成熟，而是歸功於轉向一種新的作用媒介——語言。

讓我借助一個守恒試驗方面的著名論證來闡述這個關鍵性的理論觀點。給一個兒童看兩個大小完全一樣、裝有同樣容量的水的燒杯，再把其中一隻燒杯內的水倒進另一個較高和較細一些的空燒杯內。如果觀看示範的孩子年齡較小，儘管他已經看見了傾倒燒杯的經過，他

還是會斷定，高燒杯裏裝的水更多。但一個大一點的孩子會意識到，兩杯水的量仍然相等。怎樣去描述兒童頭腦發展過程中出現的這個變化呢？

有兩種基本方法。一種方法認為，如果兒童不再被兩個容器的形狀迷惑而以為它們裝有不同量的水，這時他就脫離了事物的外表，進入純理性的領域，不再由於感性認識而產生誤解。所以布魯納說，"顯然，如果一個兒童在這個守恒實驗中成功了，他必定已經具有某些內在化的語詞程式，這些語詞程式使他得以避開視覺表現的強大的外觀力量。"①另一種方法主張，用諸如根據高度的方法判斷這兩個盛有液體的圓柱體的容量，這是朝解決問題的方向合理地跨出的第一步。再進一步，這個孩子不是脫離開視覺形象的領域——事實上我們脫離開這一領域就無處可去——而是開始以一種更複雜更成熟的方式去看待給定的情境。不是只從空間的一種方面考慮，而是觀察高度與寬度這兩者的相互影響。這是心智發展等級上真正的進步。這種進步不是通過"超出"知覺"提供的材料"而達到的，相反，是通過更深入地進入知覺提供的材料達到的。

①在一次私人交往中，布魯納教授使我確信，他已同意我的方法，而且他也看到了"三種知識發展模式間相互影響"的認識發展的根源。可是，人們相信知覺意象在它的低水平（由於與"刺激"相結合）上可以補充非知覺的推理工作，或是相信對問題情境的重新建構典型地產生在知覺領域本身，這兩種信念之間是有着一種決定性的區分的。

這樣的思維必然產生在知覺領域，因為除此之外別無他路。可是這一事實卻被"推理只能通過語言進行"這種信念搞模糊了。在這裏，只能簡短地提及我在別處試圖更清楚地表述過的內容，即，儘管語言對大部分人類思維是一種可貴的幫助，但它卻既不是不可或缺的，也不是思維發生的媒介。這一點應該是顯而易見的：語言由聽覺和視覺的符號組成，這些符號並不具有在問題情境中必定被使用的性質。為了富有成效地思考這一事實或問題的性質，無論在物質對象領域還是在抽象理論領域，人們都需要一種思維媒介，把所探討的情境的性質闡述出來。建設性的思維依靠語言所意指的東西而進行，但這些語詞所指的對象本身並不是語詞的，而是知覺的。

作為例證，讓我使用一下 L. E. 瓦爾卡普（Lewis E. Walkup）在一篇文章中引用過的一個智力測驗題。解答這一問題可不必借助圖形。想象一個由二十七個小立方體組成的大立方體，即每層由九個小立方體組成的三層立方體。進一步，想象這個大立方體的整個外表塗上了紅色，然後問一下自己，那些三面塗有紅色、兩面塗有紅色、一面塗有紅色，以及沒有塗上紅色的小立方體各有多少。要是人們只是把想象中的大立方體看作為一堆固定不動的組成部件的集合，或是個別地、任意地對付這個或那個小立方體，那就會不愉快地感到無法確定。但是，要是人們把對於立方體的視覺構想轉換成對一個以中心點為對稱結構的視覺構想，那麼，剎那間這整個

情境看上去就會全然不同！首先發生的是，想象中的對象突然間看起來是"美"的——這是數學家和物理學家在獲得了一種一目了然、結構適宜的解決問題的形象時所喜歡使用的一種表達。

我們的新視界展示出，二十七個小立方體中的一個被其它立方體像貝殼一樣包在中間。由於與外界相隔離，很明顯，中間的那個小立方體沒有被塗上紅色。其餘所有的立方體都在表面上。現在我們看一下大立方體的六個面的其中一個，注意到它從我們最初見到的那個三維形象表現爲二維的形式：我們看到六個面的任何一面，其中心的小四方形都由其它八個小四方形所環繞。顯然，中心的小四方形屬於只有一面被塗上紅色的立方體。於是我們就有了六個這樣的小立方體。然後我們觀察大立方體的十二條邊，發現每條邊由三個並列的小立方體構成，而且中間那個像山牆一樣同時屬於兩個表面；這些有兩個面暴露在外的立方體，給出了十二個有兩面塗上紅色的小立方體。現在，我們只剩下八個角，每個角上的小立方體都有三個暴露的表面——這就是八個三面塗上紅色的小立方體。任務完成了，我們對答案如此地有把握，幾乎不需要把一加上六、再加十二、加八，來確證我們已經歷數了全部二十七個立方體。

我們超出了提供的材料嗎？決非如此。我們只是超出了一個被幼兒可能看成是拙劣地堆積着的材料。絕不是由於拋開我們的想象，我們才發現它是一個美的構成，其中每個成分都由自己在整體中的地位所規定。我

們需要用語言來進行這個運算嗎？根本不；儘管語言可以幫助我們整理我們的結果。那我們需要理智、獨創性、創造性發現嗎？是的，需要一些。具體而微地，我們進行的這種運算，可說就是構成優秀的科學和優秀的藝術的元素。

是觀察還是思維解決了這個問題？顯然，這種劃分太荒謬了。為了觀察我們必須思考；而如果我們不觀察，也就沒有什麼可思考。但是現有的討論要求進一步深入：我不僅堅持知覺問題可以由知覺活動來解決，而且還堅持，建設性的思維必須從知覺上解決任何種類的問題，因為除此之外，並不存在一個真正的思維發生作用的領域。因此，現在有必要指出——至少簡要地指出，人類頭腦是如何解決高度"抽象"的問題的。

讓我們提出這個古老的問題，自由意志是否與決定論相容？我並不去查找聖奧古斯丁或斯賓諾莎的回答，而是注視我開始思考時，在頭腦中所發生的一切。思維通過什麼樣的媒介發生？通過意象的形成。"意志"的動機力量，為了自如地活動，採取了箭的形狀。這些箭排列為一連串，一個推動一個，成了一個似乎沒有為任何自由留下餘地的因果鏈（圖14a）。然後我問自由是什麼？於是看見了從一個基面中放射出來的一束矢量（圖14b）。它的每個箭頭都是自由的，在叢集的限度內，可以向任意方向運動，到達能夠達到和願意達到的任意的遙遠距離。可是，這幅關於自由的意象還有某種不完滿之處，它在一個虛空裏運動，沒有它在這個世界所運用

的景況關係，自由也就沒有意義。我的下一個意象，增添了一個只管自己事務的世界的外部系統，這樣一來，它就與我那個尋求自由的創造物裏放射出來的那些箭頭發生了衝突（圖14c）。此時我必須自問：這兩個系統在原則上不相容嗎？我開始在想象中，用移動這兩系統而使它們相互關聯的方法，重新調整問題的叢集。我偶然發現了一個模式，在其中，我那些創造力箭頭可以與周圍的系統相配合而完好無缺（圖14d）。創造力已不再是其動機力量的原始動力，現在每一箭頭都符合於圖14a所展示類型的一系列確定因素，但是這種決定論又絲毫不損害創造力矢量的自由。

這樣的一種思維還只是剛剛開始，但是對思維發生

200
藝術心理學新論

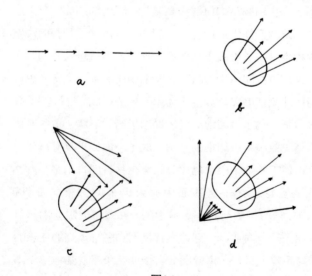

圖14

的最初幾步的描述，已經足以勾畫出這種思維模式的一些顯著性質。這是一種非常具體的知覺表象，儘管它對自由作爲問題出現的特定生活情境的意象，沒有給出詳細的說明。這個模式既是具體的，卻也是完全抽象的。它只從被研究的現象裏，抽出那些涉及問題的結構特性，也即動機力量的某些動力方面。

人們用哪一種媒介去思考精神過程？對那些對這個問題懷有特別興趣的心理學家，上面的例子提供了一個答案。這個例子表明，人們把動機力量具體化爲一種知覺的矢量——是視覺性的，或許還得到了動覺的補充。取自心理學史的一幅圖式也許有助於這個觀點的成立。弗洛伊德在那些配合他理論的幾個圖表的其中一個裏面，描繪了兩個三合結構的概念之間的聯繫。這就是圖15表現的"本我"、"自我"和"超我"以及"無意識"、"前意識"與"意識"之間的關係。他的圖畫用一個膨脹容器的

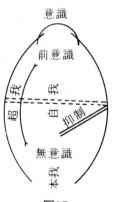

圖15

垂直剖面(一種抽象構造)來表現這些關係。心理學的聯繫在此表現為空間的聯繫，並且要求我們從這種空間聯繫中，推斷這一模型意在說明的精神力的位置和方向。這些力，儘管沒有表現在這幅圖裏，但還是如它們展示於其間的那個空間一樣可以知覺到。衆所周知，弗洛伊德使這些力像水力學那樣運轉着，這個形象對他的思考發生了一定的影響。

在這裏，我要特別提到，弗洛伊德的圖畫並不是他授課時所使用的純粹的教學手段，用來使人易於理解那些他本人以其它媒介所了解到的過程。不，他正是採用自己借以思考的同一媒介描述了這些過程，他充分意識到他是用類推法進行思考的。不論誰，如果他對此懷有疑問，我們都要求他自問一下，弗洛伊德或者任何一位心理學家，還有什麼可以用來進行推理的其它媒介？假如這個水力學的模型不夠完美，就需要一個更加恰當的想象取代它。但是這個想象必定是知覺的，除非弗洛伊德不曾進行建設性的思維，只試圖讓自己對他的概念已經具有的性質進行新的組合——在那種情況下，恐怕一台簡單的計算機就可以同樣完成任務。

我在前面提到了一種基本的反對意見，它似乎指出了視覺意象不能够作為推理工具而起作用。貝克萊已經指出，知覺(因而也就是心智形象)只能涉及個別的事例，不能指向普遍概念。所以它不適合於抽象思維。但是，假如事情如此，圖表為什麼能够在一切地方用作高度抽象水平上的思維工具呢？拿三段論法這種成功的推

理邏輯作爲一個例子。這種方法自古以來即非常著名，因爲它容許思考者從兩個正確的前提中推出正確的結論。人們獲得一種新的可靠知識，根本不必考慮向事實求證。現在，如果把三段論公式用語詞陳述出來時，聽者就經驗了一種尋索思維模式的良好範例。他聽到，"如果所有的A都包含於B中，並且如果C包含於A中；那麼，C必定也包含於B中。"這一命題正確與否？如果不去求助表現在J.霍登洛歇爾（Janellen Huttenlocher）的推理策略的出色實驗當中的那種意象，就沒有辦法找出結論。我想在這裏提到最古老的三段論的圖像，它們是1770年左右，由數學家L.奧伊勒（Leonhard Euler）在他的《致一位德國公主的信》一書中提出的。對圖16的一瞥即可證明，"巴巴拉格式"（第一格第一式）的三段論命題是正確的。而且，不只在現在這個例子裏，同時在所有可能的場合中都必然正確。在這些圖畫裏，事實的關係被展示爲空間的關係。正像弗洛伊德的圖式一樣。

　　顯然，三段論是在一個相當高的抽象水平上使用概

圖16

念。這些概念除去空間內涵之外，已經剝離掉一切個別性質。這個三段論可以用來證明"蘇格拉底是要死的"，或者"櫻桃樹有樹根"；但是，無論是蘇格拉底還是櫻桃樹，在命題中都沒有具體出現。圓圈是我們所具備的最簡樸的視覺形式。可是，當我們注視這圖畫時，我們似乎發現了貝克萊所堅持的斷言：我們看見的是疊套的圓圈這種個別的事例，此外再沒有別的。那麼，我們是怎麼拿個別事例來進行如此抽象的推理的呢？

答案來自心理學原理，它是哲學家們討論關於"看作"（seeing as）問題時所尋求的東西。讓我用下面的話來闡明這個原則：所有的知覺都是對於特性的領悟；同時，由於一切特性都是一般的，知覺也永遠指向一般性質。看火永遠是看具有火之性的東西，看一個圓圈就是看具有圓形性質的東西。看奧伊勒的圓之間的空間聯繫，直接有助於看見它包容的範圍；而奧伊勒的圖像以一切良好思維方式所要求的循規蹈矩的經濟，表現了包容的基本形態。

我想回到一個問題上來，在我斷定一切富於成效的思維必然發生在知覺領域內時，我曾經簡要地提到過這個問題。我的意思是說，知覺的思維趨向於可視的，而且，事實上視覺是唯一的可以在其中以足夠的精確性和複雜性表現空間聯繫的感覺樣式。空間聯繫提供類比，人們通過類比，把諸如奧伊勒表現的邏輯關係或弗洛伊德研究的心理關係等等那種抽象關係視覺化。觸覺和動覺是僅有的能以一定的精細程度轉達諸如包含、重疊、

204
藝術心理學新論

平行、體積大小等等這樣一些空間特性的另一些媒介。然而與視覺相比，由觸覺與肌肉感覺所表現的空間，受到範圍和同時性的限制（這種情況對於盲人的抽象思維範圍應該有意義。這一點也許值得研究）。

因此，思維主要的是視覺思維。但也許有人會問，難道人們不能用一種完全非視覺的方法——比如用純粹概念命題的方式去解決抽象的問題嗎？我們已經排除了把語言作為思維場所的提法，因為語詞和句子只是針對事實的一套參照物，必須由其它媒介來呈現和掌握。但是，一旦滿足了一切有關條件，的確存在着一種能夠完全自動解決問題的非視覺的媒介。計算機就以這種方式工作，它不需要考慮任何意象。如果人們的頭腦遭受了某種剝奪或是教育的壓力，它們也會產生近似的自動過程。儘管如此，要想阻止頭腦運用它的那種以結構組織去處理問題的自然傾向和能力，也並不容易。

但是，這種阻止又是可以做到的。某一天，我的妻子曾在當地大學的小賣部裏買了二十個七美分一個的信封。現金收款機旁的學生，將標有"7"的字鍵按了二十次。而後，為了證實自己已經按過足夠的次數，她又在收款機的紙帶上數打印出來的"7"。當我妻子使她確信，總數正是一美元四十美分時，她看着我的妻子，好像受到了超人的啓發。我們給孩子們袖珍計算器，可是我們必須考慮，這些時間和努力的節省，卻以犧牲一些基本的、寶貴的頭腦訓練為代價。真正的富有成效的思維開始於最簡單的層次，而基本的運算可以給它提供良

好的機會。

　　再重複一次，當我堅持不可能有不求助知覺意象的思維時，我所指的僅僅是應當保留使用"思維"和"智力"這類術語來指稱的那種過程。不謹慎地使用這些術語會使我們把純機械性的(儘管是非常有用的)機械操作，與人類建構和重新建構情景的的能力混淆起來。就好像我們對於立方體的分析，對一架機器來說，它只能就那個問題機械地得出結論。另一個例子取自棋手的技藝。衆所周知，棋手那種把全盤棋戲保存在記憶裏的能力，並不依賴於使棋盤上各子的佈局原樣保存在記憶中的機械複記。相反，遊戲自身表現爲頗具動力關係的網絡，其中每一部分的出現都繫於自己潛在的運動——女王是長驅直入、馬是迂回跳行——繫於各自位置上的風險及防禦措施。每一子都由於自己在總戰略中的作用而富於意義地佔據着各自的位置。所以，任何特別的一系列調動，都一定不能夠零零碎碎地記憶，那樣做會大大地吃力而不討好。

　　或者，想象一下一架讀字母和數目字的機器(純粹的機械程序)同一個幼童想出了一棵樹的畫法這兩者之間的區別。就像在自然界中可以見到的那樣，樹木總是枝葉繁複糾連的。在這種混亂裏發現簡明的秩序——一棵直立的樹幹，枝幹從上面一個挨一個、角度清晰地伸展出來，再依次成爲樹葉的生發點，這需要眞正的創造性建構活動。理智的領悟是這個孩子從一個令人迷惑的世界上找到秩序的根本途徑。

圖17

　　還有一個視覺思維的證明值得引用。這一個例證來自於一個意料不到的出處——心理學家斯金納（B.F.Skinner）的就職演說，這似乎是人們沒有充分注意到的。與建立在大量實驗者經驗上的常見的統計學處理方法相反，斯金納提倡對個體例子進行詳盡研究。羣體實驗建立在這樣一個理由之上，即借助綜合考慮許多被試的行為，促使偶然因素彼此抵銷，使基本的合法原

則以純正的方式展現出來。斯金納說，"有關學習的理論，其作用是造就一個法則與秩序的構擬世界；這對於我們在行為本身中看到的雜亂無序是一種安慰。"隨着他的興趣轉到單個動物的訓練過程上，他後來不再沉迷於有關學習的理論。對於後一個目的來說，平均行為中的合法則性無法提供什麼安慰。個別的狗或者個別的鴿子的行為，必須是無可挑剔地有用。

　　這種方法導致了試圖對個別事例去除任何不相關的因素。除了使動物的受訓練技巧熟練起來之外，這個方法還有兩個好處。它引起了對矯正因素的詳盡的實證研究，這些因素過去在統計過程中，只是被當作過多的"干擾"而忽略了。此外，不管怎麼說，這個方法還把科學實踐簡化為"簡單察視"。而統計學卻讓心理學家的注意力從觀察現實的事例轉向處理純粹的數字材料，也就是逃避到"超出提供材料"的方面去。淨化過的個別事例構成了直接可見的行為類型。這就在敏銳的觀察面前展示了相關因素的相互影響。

　　那些通過努力對知覺提供的經驗進行無所窒礙的審查，以尋找基本真理的行為主義者與現象學家差不多取得了一致。在這樣一幅愉快的景象面前，我停止我的論證。也許，我們正在目睹一種方法匯合的開端，這種匯合在各種證據的衝擊之下，將為感覺的理解力恢復它應有的地位。

<center>＊　　　　　＊　　　　　＊</center>

　　上述論證旨在揭示，所有富有成效的思維都立足於

知覺意象的必然性之上。反過來，所有在活動中的知覺都涉及思考的某些方面。這些論證不能不深切的關係到教育。所以，我要在這篇論文的後一部分，特別對這個題目多作一些論述。如果所有良好的思維方式都包含知覺，那麼必然地，學生和教師的推理的知覺基礎，必須在所有的學習領域裏明白地得到培養。但同樣要緊的是，所有的知覺技巧訓練，都必須明白地培養它所依賴並為之服務的思維。

這意味着，藝術教育注定要在健全的學校和大學的課程設置中，發揮重要作用。但是，只有把工作室工作與藝術史訓練理解為對外界和自我的適當處理方式，藝術才能作到這一點。藝術的這一職責卻總是沒有受到足夠的注意。藝術教育者闡述藝術作用時的方式，常常在主要觀點的建立方面有所欠缺。我們被告知，我們需要藝術以建立充實飽滿的人格，儘管並沒有什麼明顯的道理。說明飽滿比清癯更好。我們聽到，藝術要提供愉快，但是，既沒有人告訴我們為什麼是這樣，也沒有人告訴我們，提供這種愉快是為了什麼樣的有益目的。我們聽到過藝術可促進自我表現、情感渲洩以及個人解放。但是，這一點卻很少被揭示清楚：素描、油畫和雕塑，怎樣能在正確的構想下提出值得我們動腦筋的認識問題，而且能夠像數學和科學的難題一樣，每一點都很精確。除非我們已經理解了偉大的藝術家、普通的美術系學生，以至那些求助於"藝術療法"的人們的努力，都是為面對生存問題而採取的一種方式，否則我們就不能

209

視覺思維辯

談論藝術的學習真的是有意義的。

人們如何在一幅畫裏表現一個對象或者一個事件的特異方面？人們如何在畫面上創造空間、深度、運動、平衡和整體？藝術怎樣幫助年幼的心靈去理解他面對世界的那令人迷惑的複雜性？學生們只有在教師的鼓勵下，依靠自己的理解力和想象力，而不是機械的技巧，才能富有成效地探討這些問題。藝術作品的巨大優勢之一就是，以最小限度的技術訓練即足以向學生們提供獨立發展他們自身心智源泉所需要的訓練。

藝術作品的智力追求在於使學生有意識地掌握知覺經驗的各個方面。例如，空間的三維性，從我們在日常生活中的實踐應用的一開始，就可以知覺到它，但在雕刻的藝術品裏卻必須一步一步地去掌握它。藝術領域要求的這種對於空間聯繫的充分駕馭，對諸如外科學、工程學的能力，直接有專業上的益處。把空間中三維物體的複雜性形象化的能力，對藝術、科學或技術工作，都是必要的。即使不從技術的意義上說，具體研究米開朗琪羅如何在他的《末日審判》一畫中把道德問題和宗教問題視覺化，或者，畢加索如何在他的《格尼卡》一畫中用人物和動物將西班牙內戰期間抵抗法西斯暴行的思想象徵化，也有普遍的教育價值。

根據視覺思維的思想方法，藝術與科學之間不存在斷裂，圖畫的使用與語詞的使用之間也不存在斷裂。語言與意象之間的緊密關係，首先由這樣的事實證實：許多所謂抽象術語，依然包含有可察覺到的實際特性和實

際活動；這些術語最初正是從這些事實中推導出來的。
這類語詞，是知覺經驗與理智推理之間緊密的"家族關
係"的標誌。除開語詞的純粹語源學功能之外，無論如
何，在文學(同樣也在科學)中，我們可以憑借不斷地喚
起了語詞所指的生活意象這一點，辨別出優美的寫作。
當我們遺憾地議論，今天的科學家再也不像愛因斯坦或
者弗洛伊德、威廉·詹姆士那樣寫作，我們發出的可不
僅是"審美的"抱怨。我們已經意識到，我們詞語的枯竭
是在運用理智圖式和把握生活題材之間所發生的一種致
命割裂的徵兆。

　　對語言作為有效的交往工具的研究，是詩人和其他
作家的事情，正像視覺意象的熟練運用是藝術家的工作
一樣。然而，專門的寫作課程未能對它們的目的盡責。
它教出來的學生只知享受"創造性"寫作的輕鬆愉快，卻
不知道如何描寫一把勺子，或者不會對規則進行一種系
統表述。同樣，工作室課程也必須作出比用形狀來平息
感情或者進行遊戲更有意義的事。學生們必須超出自己
的專業，為心靈在所有學習訓練中必不可少的知覺能力
做好準備工夫，這是他們必須面對的責任。

　　如果要我描述一下我所想象的大學，我要使它的教
學圍繞一個主幹組織起來，這個主幹由哲學、藝術工作
室以及詩歌這三種訓練組成。要求哲學從本體論、認識
論、倫理學以及邏輯學的教學開始，以糾正學院的專家
們通常在推理方面不體面的欠缺。藝術教育使我們完善
我們賴以進行上述思想的那些工具。而詩歌會使語

言——即我們主要的思想交流媒介，與形象的思維相配合。

試看一看今日的中學和高等教育實踐，還是可見形象在學校教學中有它的具體代表。黑板是一種可敬的視覺教育工具。教師用粉筆所作的有關社會科學、語法、幾何學或者化學的圖式，都表明理論必須依賴視象。但是，對這些圖式只看一眼也能發現，它們大多數都是拙劣的東西。由於畫得很糟糕，它們沒有能按照應有的樣子把自己的意義充分傳達出來。為了穩妥地傳達事物本身的信息，圖表必須依靠形象構成和視覺秩序的法則，而這些法則在藝術中完善化，已經有了大約兩萬年。應該把藝術教員訓練到不僅能應用這些技巧去分析那些創作了傳世之作的畫家的高遠視象表現，還能把它們應用到所有運轉着的文化中藝術所服務並從中受益的一切實踐方面去。

這個建議也適用於一些更為詳盡細致的視覺輔助手段：插圖和地圖、幻燈片和電影、錄像磁帶和電視等等。無論單獨的圖畫製作技術，還是忠實於形象的寫實主義，都不能保證素材能夠解釋它們打算解釋的東西。這使我覺得，根本的是要超出傳統的觀念——畫面只提供原始材料、思維只發生在素材累積之後（正像消化必須等待到進食之後）。相反，思維通過內在於意象的結構性質而進行，因此形象必須按照這種方式去組織和構想，使得主要性質突出出來。必須揭示組成部分之間的決定性聯繫；必須看到原因所導致的結果；必須清晰地

表現對應、對稱和層次——這是高度藝術性的任務，即使圖像僅僅用來解釋一部活塞引擎的工作，或者肩關節的活動。

我想用一個實際的例子作爲結尾。前一陣子，有一位在多特蒙特教育學院的名叫科布（Werner Korb）的德國研究生向我求教。他當時從事高中化學教學的課堂示範的視覺方面研究，發現格式塔心理學（gestalt psychology）已經解決了視覺組織的基本原則。他向我呈送了他的材料。我從見到的材料中得到這樣的印象：在一般的學校教學中，當學生們所要了解的化學過程是實際在學生面前存在時，人們就以爲這樣的課堂示範是盡職的了。各種各樣的瓶子、燃燒器以及試管的形狀和裝置，又或是所裝的內容等等，無不取決於是否合乎技術要求，是否最爲經濟，是否對製作者和教師最爲便利。因此，學生們看見的視覺形狀和安置的方式沒有得到好好考慮；或者說，所見和所理解的東西之間應有怎樣的關係是被忽略了的。

這兒有一個小例證。圖18表現的是對氨合成示範的安排的建議。分別裝入瓶中的兩種氣體成分——氮和氫，在那支直管子裏混合起來，接在這個直管子上的一個帶直角的"T"形短管，把已經混合的兩種氣體導入容器，在那裏合成。用單獨的垂直的直管子去聯接瓶子，這是最簡單、最經濟的方法，但是它使學生的視覺思維產生錯誤的印象。它暗示了兩種成分之間的直接聯接，忽視了它們在化合之前的匯合。把兩支管子作一個"Y"

字形結合，也許給教師造成些許麻煩，卻可以讓眼睛正
確地觀察。

圖18

　　我的另一個例子也取自科布先生的材料，展示的是
鹽酸製造（圖19a）的一個典型的課堂示範。背景架子上排
列的瓶子與實驗無關。它是教師的儲存空間，對學生來
講沒有什麼意義。但是，對圖像和背景的視覺區別並不
遵守非知覺的禁令。按照知覺的判斷，無論所見何物均
視為有關。而且，由於壅塞的架子雖然是視界的一部
分，卻不是試驗的一部分，這一矛盾也有破壞這個示範
的危險。

　　在這裏不必再評論圖19b顯示的反建議的優越之
處了。一種安寧和有序的感覺是這個圖像的特色。甚至在
人們對這個化學過程的特殊性質獲得任何概念之前，他
們的眼睛已經可靠地得到了引導。

圖19a

圖19b

　　正像我這些樸實的例證已經指出的，視覺思維是不可避免的。即使如此，要使它的應有地位在我們的敎育中得到眞正的承認，還需要一段時間，視覺思維是不可

分割的東西：除非在每一個教學領域裏，它都得到了應有的地位，否則它不可能在任何一個教學領域裏很好地發揮作用。如果數學教員不應用同一個原則的話，生物教員最好的意願，也會由於學生的頭腦準備不足而受到阻礙。我們所需要的是改變所有教學的基本態度。在能達致這個改變之前，人們只可以就一己察覺到的光去推動他力所能及的東西。"看見了光"、"去推動力所能及的東西"──這不正是很好的視覺意象嗎？

參 考 書 目

1. Arnheim, Rudolf. *Visual Thinking*. Berkeley and Los Angeles: University of California Press, 1969.

2. ──. *Art and Visual Perception*. New version. Berkeley and Los Angeles: University of California Press, 1974.

3. Berkeley, George. *A Treatise Concerning the Principles of Human Knowledge*. London: Dent, 1910.

4. Binet, Alfred. "Mnemonic Virtuosity: A Study of Chess Players." *Genetic Psychology Monographs*, vol. 74 (1966), pp. 127−62.

5. Bruner, Jerome S. "The Course of Cognitive Growth." In Jeremy S. Anglin, ed., *Beyond the Information Given*. New York, 1973. See also, " The Course of Cognitive Growth." *American Psychologist*, vol. 19 (Jan. 1964), pp. 1−15.

6. Euler, Leonhard. *Lettres à une princesse d' Allemagne sur quelques sujets de phuysique et philosophie*. Leipzig: Steidel, 1770.

7. Freud, Sigmund. *New Introductory Lectures on Psychoanalysis*. New York: Norton, 1933.

8. Huttenlocher, Janellen. "Constructing Spatial Images: A Strategy in Reasoning." *Psychological Review*, vol. 75 (1968), pp. 550−60.

藝術心理學新論

9. Korb, Werner, and Rudolf Arnheim. "Visuelle Wahrnehmung-sprobleme beim Aufbau chemischer Demonstrationsexperi-mente." *Neue Unterrichtspraxis*, vol. 12 (March 1979), pp. 117 −23.

10. Leibniz, Gottfried Wilhelm von. Nouveaux essais sur l'en-tendement humain. Paris, 1966. Book 2, chap. 29.

11. Piaget, Jean, and Bärbel Inhelder. *Le développement des quantités physiques chez l'enfant*. Neuchâtel: Delachaux et Niestlé, 1962.

12. Skinner, B. F. "A Case History in Scientific Method." *American Psychologist*, vol. II (May 1956), pp. 221 −33.

13. Walkup, Lewis E. "Creativity in Science through Visualization." *Perceptual and Motor Skills*, vol. 21 (1965), pp. 35 −41.

14. Wittgenstein, Ludwig. *Philosophical Investigations*. New York: Macmillan, 1953.

但丁《煉獄》中的比喻解說

我在這裏呈給各位的，並不是一種系统的
研究，而不過是我在重讀《煉獄》的一些章節時
偶然得到的一些看法。為了簡潔起見，我準備
只限於討論那些清楚的明喻。在運用這種類型
的比喻時，但丁援引日常經驗中的類似景象，
形象地表現了他的故事中的一些暗示。比如，
我們在《地獄》中讀到，那些瞪着眼睛的死魂靈
盯着那兩位陌生的彷徨者的樣子，就像是皺眉
穿針的老裁縫（《地獄》，十五章）。但是，我
所閱讀的這些篇章立即使我想到，這些比喻的
獨特性質，強烈地受到了一個事實的影響，那
就是但丁這整部《神曲》（*The Divine Com-
edy*）不論從它的底部的地獄到頂上的天堂，
還是從它的主題直至描述性語言的各個細節，
都是比喻性的。在這種背景中，每一個行動、
每一種情景都晶瑩透徹地傳遞了另一層最終的
意義；這樣明喻就不再是一種單純的類比，它
們必須滿足這個要求，即像那個比喻性質的題

材的其它部分那樣，對於前景的故事發揮作用。與一個由喻意構成的現實際會時，意象必須顯得更爲眞實。在我看來，這意味着必須從作品的脈絡上去看待比喻，研究本身必須把比喻作爲一個整體來考慮。

比喻的手法產生於人們對於感性的具體性的追求。這樣的具體性一般來說對於詩的語言是不可或缺的，而且，如果詩人受益於那種與土壤的聯繫依然十分緊密的、感覺敏銳的文化，這種具體性就最能夠使詩的語言的特質表現出來。在《煉獄》第七章中，詩人沙台羅想告訴維吉爾（Virgil）和但丁，待到日落以後，他倆的旅程一步也不可能再繼續。於是沙台羅彎下腰，用手指在地面上劃了一條線，說道："日落以後，就是這樣一條線，你也無法越過。"詩人語詞的具體性，就是從這個推理的具體性中得到的。在最極端的情況中，它使一個對象簡化爲它的純粹形狀或顏色，就像但丁把那條從遠處爬來的誘惑人的蛇形容爲"惡毒的條兒"一樣（第八章）。

但丁更經常能直接抓住一種手勢或姿勢，這種本領不可避免地使我們想起他的同時代人喬托（Giotto〔1266－1336〕）；比如，他所刻畫的那個懶洋洋地坐在地上，以手抱膝，臉埋在兩膝之間的貝拉加（第四章）。很多時候，這種生動的具體性構成了但丁的語言的特有"質地"，這在翻譯中是最容易失去而變得平板的。因此，當但丁說陽光在他身體前面破碎分裂，說陽光從左面把他刺傷的時候，我們對於明和暗的感覺，就獲得了一種

像要進行交鋒的分明的陽剛力量(第三、四、五章)。這個比喻是從可感知的世界的整個序列裏得到的,同時把自然界用心理學的參照物人格化了。比如"早晨的和風被黎明擊敗了而逃竄","晚鐘爲垂死的白天泣訴"(第一、八章)等等。

當然,這類事物都是詩歌經常使用的。它們在這裏的獨特之處在於,大地與宇宙之間、物質與精神之間那種交互參照,發生在一個顯白地構想的和系統地組織的感官經驗世界裏,比喻在其中通過參照其它對象,爲每一個成分作出界定。人出現在世俗世界和神的領域之間的中心點上,耳目一新地成爲動物性和精神性的共同產物。當他在自己最普通的舉止下行動時,他的意象是從羊棚裏取來的。這位活着的陌生人(但丁)所遇見的靈魂們,好似一羣羊一樣馴服。把它們喚出羊棚時,"先只見一隻,繼而二,繼而三,其餘的膽子小,站着不動,眼光和鼻子都向着地。前面一隻怎樣作,後面一隻怎樣學。前面的停下來,後面的擠上來;天眞馴良,不識不知。"(第三章)①"在受到驚嚇時,他們像鴿子一樣散開。"即使在人類等級較低的一端,也存在着較高領域的一些微弱的反光。因爲選擇了羊和鴿子的形象,不能不使人們記起拜占庭敎堂的象徵主義的鑲嵌畫裏,這些動物的高貴的外觀。在最高的狀態裏,人把自己與他那個完全不同的傳承(神性的傳承)結合在一起。當長着鬍

220
藝術心理學新論

①參見《神曲》王維克譯本,人民文學出版社,1980年。 ——譯註

鬚的卡托撥動那些平實的"羽飾"時，臉上發出光彩。就像太陽照在他面前一樣；這讓我們感受到的，遠不止是知覺上的提升（第一章）。動物式的毛髮殘跡與天堂的光輝結合起來，這不是等閒之輩能夠達到的協調。人憂慮不安地想把自己維持在這個偉大景觀的中心上，這個景觀的寬廣界限是詩人一筆畫成的——那是當他描述西沉的太陽要回到巢裏棲息，又或當他把一位天使描繪爲"神鳥"的時候。

《神曲》也許是唯一一部其地理背景完全可以與其象徵目的相符的敘事作品。地獄那中空凹陷的火山口，以它那個貫徹的墜落的主題，提供了"罪惡"的概念。這種墜落還結合着一種逐漸收攏的令人窒息的空間，而在這個漏斗底部的，是有如在冰中凍僵了那樣的完全的邪惡。相反地，煉獄山和它上面的天堂的穹隆卻是不斷地上升的。隨着山峯向頂部的高聳，肉體和心靈的運動也越來越自由。所以這幅景觀的地貌形態，不僅爲展示罪孽和美德提供了一部靜止的等級階梯，它還創造出了豐富的象徵性的運動：下落或上攀、墮落或升天——帶着快速和遲緩、險峻與平緩、躊躇與堅定、疲勞與努力、屈服與戰勝的一切微妙變化。

我們知道，這種象徵的環境，是由一個帶有優秀民間藝術的一切豐富細節的事件造成的，即撒旦被轟出天堂時，落到了地面，他像一顆流星那樣把地表撞出了一個火山口，而他自己則黏着在地心之中。這次撞擊拋出去的泥土，堆成了大地另一端的一座高山。然而，這種

富於幻想色彩的"地質學"的某一種結果，也許枯燥得令人難受。地球球體那種幾何的簡單性，加上一凹一凸兩個互補的圓錐體，再加上那個一層層像外殼一樣包圍着這一切的整個天庭，作爲視覺的手段，似乎十分適合於系統地表現罪孽、懺悔和恩賜。但是，作爲藝術創造，它也許讓我們聯想到："至簡藝術"(minimal art)的赤裸裸的貧乏。這些形狀是不是過於直接地產生於對某個主題的理智抽象，更像一些課本中的圖表，而不像活生生的形象呢？

實際上，桑蒂斯(F. de Sanctis)在他撰寫的義大利文學史中有關《神曲》的那些精采的篇幅裏曾經認定，但丁時代的文學傳統的說敎方式，使得詩人陷入了寓言手法而不能自拔：

> 這些寓言使得但丁能夠有無限的造形自由，但是，它們也使他無法從藝術上進行造形。因爲形象必須代表一個指謂對象，它不能像藝術要求的那樣，去作自由獨立的表現，它只能表現爲一個觀念的化身或符號。唯一准許寓言具有的特性，就是與那個概念有所聯繫的那些特性，因爲眞正的比喻，本身表現的只是用來描述被比喻事物的東西。所以，寓言擴展了但丁的表現世界，同時又扼殺了這個世界。寓言剝奪了但丁那個世界的個人生活內容，使它成了一個外在概念的符號或代號。

同時，桑蒂斯還指出了許多傳統所用的虛擬和引喻，好像一齣被人遺忘了的戲劇使用過的服裝道具一

樣，都是已經沒有半點生氣的了。

這種危險的確存在。比如，在閱讀但丁這段文字時，我們對一個清晨的那種感覺並沒有得到更新："那古老的蒂東的小妾，在遙遠的東方變得蒼白了。"（第九章）這裏使用的這個神話的比擬，也不可能更新詩人的同代人對於清晨的感覺，儘管這個從老年的牀上起身的永遠年青的清晨的形象，並不是隨意比擬的。桑蒂斯強調說，但丁的詩不致爲此拖累，只因爲詩人在不知不覺之間被自己的詩人的直覺和天才所支配。但是，這位偉大的批評家似乎誇大了他的例子，因爲他受到十九世紀那種把藝術與理性對立起來的二分法的影響。當然，一種對於概念的說教的圖解本身不會有生命。比如，今天拿人類家庭成員的活動去比擬特定化學過程裏的原子和電子這些粒子的作用，不管怎樣都很可能是沒有意義的，甚至是很荒謬的。當然，化學裏面講的"親和勢"已經成了我們時代其中一部最偉大的文學作品——歌德的《親和力》一書的一個富於啓發性的比喻，許多其它自然科學概念也已經充分反映在詩歌中。對於那些一眼看去好像恰好十分幸運地相符合的情況，我在這裏無法推測它們潛在的原因；總之，在這些情況下，自然的事件似乎與人類心靈的努力相對應，而且充滿詩意地反映了這種努力。我只能提示這一點：一個概念的邏輯發展，與這一概念依據的現象的自然表現形式不是不相連屬的。概念起初就是從這些表現形式裏抽取出來的，在使用它們去象徵概念時，詩人只是把最初獲取這個思想的

過程加以顛倒罷了。這一點特別適用於那些描述置身於地獄和煉獄的不同圈子中的人們的心理範疇。里米尼貴族弗蘭西斯卡的故事的那種詩意的真實，反映了她的獨特"案例"（正如心理學家所稱呼的那樣）的內在邏輯；對這一案例的研究反過來又是如此自然而然地與所說明的概念———一種無節制的愛慾相符，以致於這首敘事詩從本身的簡潔性出發，只包含了展開概念所必需的東西。

批評詩人但丁用一種課本式的圖式去展開他的故事，就像我剛才幾乎要做的那樣，會是不够公正的。因為我所說的幾何構圖，實際上並沒有出現在《神曲》中，它只是評論家們解釋這部作品時所使用的東西。好比藝術鑒賞教師在油畫上作的一條結構線，它既在畫面上又不在畫面上。在《神曲》當中，球體和圓錐體也只是一種容器，其中幾乎擠滿了生靈。

然而，如果我們在這部藝術作品中，比在別的藝術作品中更容易發現一個說教的框架，這並不是由於詩人表現的失敗造成的，而是因為這部作品在文學史上，正處於中世紀的理性主義與近代的世俗主義之間的交接的轉折點。一部藝術作品中感覺與概念的精確比例關係，當然是一個有關藝術風格的問題。在中世紀的道德劇中，一種簡單的標記明確地支配了劇中的每一個人物；可是在現代小說的個性化的人物和情節中，概念只能含蓄地反映出來。但丁，正像他站在他的兩位偉大同胞（思想家阿奎那〔T. Aquinas〕與圖像創作者喬托）之間那樣，在思想與圖像之間掌握了精確的均衡，同時在他的

作品裏，煉獄也處在地獄那堅實的物質性與天堂那無所倚傍的意念之間的一個類似中心的地位上。

這個最終的均衡是不穩定的，但它卻是《神曲》獨一無二的偉大之處。在這裏，我可以重新提出我在文章開首處曾提到的那種特別的職責，它涉及的是，對於主題本身是徹底地比喻性的敘事作品，其中的明喻應該怎樣對待。人的靈性像把一件外衣丟棄在後面一樣離肉體而去，這在《神曲》中是由死者那種無實體的陰影象徵化的；但是，這種物理實體的缺乏仍然相當眞實：它正是死亡的自然結果。由於在字面意義和喩意之間的間隙幾乎並不存在，但丁運用的許多比喻，都能相當直接地配合故事的前景。在《煉獄》的開場中，詩人讓自己智慧的小舟揚起風帆，進發到平靜的水面上（第一章）。這個活生生的形象與詩人的實際狀況十分吻合。因爲這位詩人實際上正遨遊在象徵的土地上，而且要在不久之後，遇見那位負責在水上引渡靈魂的天使。同樣，用來洗去但丁臉上那些地獄的塵土和露水，同時滌淨了他心靈的眼睛，並且與詩人懺悔的淚水混和在一起。

對於貫徹這個表現之中的理智——即沒有一種視見不包含思考，也沒有一種物質不包含理性——甚至在語言的細節當中也展示了出來。例如，那隻小舟的裝備——它的槳和帆可以說是“人類的論爭”，所以那位駕船的天使自然不必使用它們（第二章）。在這樣的例子中，人們在形象和被標記的事物之間，經驗到了那種令人震驚的對稱性。有時，它導致了通常的象徵運用的顛

倒（即顛倒了用較具體的東西去象徵較抽象的東西這種
關係）；就像我們讀到的，在托斯卡那的某個地方，阿
爾基亞諾河的名字不再有甚麼作用，詩人在這裏是想通
過這個語言變化的暗示，使我們明白，這條河已經匯入
亞諾河（第五章）。又好像，書中說到一座山的斜坡，
"其傾斜度超過了自象限中心至圓心的直線"等等（第四
章）。在這種氣候裏，即使寓言的野獸也有了充沛的生
命力，不知不覺地像其它動物一樣行動起來了。比如，
從維斯康蒂家族的徽章中跑出來的一條像要有所告示的
蝮蛇，是要為一個不貞的婦人準備她的喪禮，這不及她
本應從這個家族的另一支的徽章中所會得到的那麼
好——那是一隻公雞（第八章）。同一篇裏還能讀到，白
羊星座用四隻腳橫跨在太陽的眠牀上。

　　也許，我對於《神曲》的某個特定方面的快速的勾
勒，已經變成了對偉大的"但丁我父"的一種頌揚——就
像克羅齊（B. Croce）懷着尊敬與愛慕兼而有之的態度所
稱呼的那樣。也許，對於比喻的這種探究，已經說明了
《神曲》為什麼會被稱為有史以來人們創作的最偉大的文
學作品。正是由於他處身的那個時代，是西方歷史中理
性正在變成可見的，而對等地自然又被視為能進行思維
的，但丁也就能夠表現最高度綜合起來的人類經驗。

參 考 書 目

1. De Sanctis, Francesco. *Storia della letteratura italiana.* Milan: Treves, 1925.

227 •

但丁《煉獄》中的比喻解說

顛倒透視和寫實主義公理

顛倒透視（inverted perspective）是一件微不足道的事情。在藝術史上那些心點透視的強制不很嚴的時期，是時常出現的。許多並不在意十五世紀以來西方繪畫一直沿用的幾何透視法的畫家，或者一些不以爲必須遵守幾何透視法的畫家，比如畢加索和其它一些當代畫家，都使用過這種繪畫手段。

但是，顛倒透視可以借用作爲一個很好的例子，從兩方面在理論上解釋藝術中那種背離投影寫實主義（我指的是產生於視覺投影透鏡的形象）的作法。這兩種解釋方法之一，建立在文藝復興以來西方藝術的獨特習慣所造成的偏見之上，我在這裏所提出的另一種解釋方法，則要爲闡明"顛倒透視"這種繪畫現象，從心理學上提供一種更爲恰當的基礎。

■ 作爲出發點的寫實主義

根據其定義，表現的藝術是從自然獲得其題材的藝術。這意味着，用於這種表現的形狀，至少在某種程度上，也必然取自於對自然的觀察，如若不然，被描述的對象就會無法辨認。我在這兒分析的這種偏見還認爲，假使不是存在着這樣和那樣一些壓制和阻止，不論什麼背景的畫家——年輕的還是年老的、現代的還是古代的、原始風格的還是成熟風格的，都會去創作視覺投影畫法的寫實畫。如果"樸素的唯實論"一詞沒有讓認識論者搶先佔用的話，眞可以用來恰當地稱呼我在這兒批評的這種理論態度。我要稱它爲"寫實主義的公理"。

當然，實際上只在極少的歷史時期和地點，曾經產生過那種大體上遵從視覺投影準則的繪畫。但是，只要對公理的背離被認爲不與符合準則的意圖相矛盾，理論家們仍舊願意把它們解釋爲風格上的習慣手法所產生的效果。古典風格所作的觀念化表現，就在這種容忍之列。但是，格雷科(El Greco)畫中那種矯飾主義式的(Mannerist)拉長變形，所予人的震驚就足以使那種認爲他患上了散光症的謬論流傳起來；儘管早在1914年，心理學家D. 卡茨(David Katz)就已經指出了，如果格雷科是患上了散光症的話，所描繪的事物以及圖畫本身都同樣會受到這種視力偏差所影響。這樣，畫布上的變形根本就不會發生。

職業的和業餘的病理學家，爲了解救"寫實主義的公理"，不惜指稱凡高患有靑光眼或者白內障、同時是一位精神分裂症患者。M. 諾道(Max Nordau)1893年在他的《頹廢》一書中，參照沙爾科(Charcot)有關機能退化者的眼球震顫病徵，以及癲病患者視網膜的局部感覺喪失症狀，去解釋印象派繪畫的技法。倫勃朗(Rembrandt)後期作品裏突出的那種金棕色調子，還有塞尙(P. Cézanne)作品中那種不及規範的透視，都同樣被歸結爲視力缺陷所造成的結果。根據特雷弗-羅珀(Trevor-Roper)的看法，一些畫家例如提香的晚期繪畫風格之所以缺少細節，也很可能起因於畫家眼球水晶體的老化。當然，從原則上講，我們不可能不考慮病理對一位畫家的表現風格所產生的影響。可是，這裏的問題在於，這樣的解釋常常被找來支持這種信念：如果那些藝術家不曾在肉體和精神上遭受損害的話，他們本來會創作出寫實主義的繪畫。

同樣的傾向也促使人們假設，一個天分正常的藝術家，他的創作題材和形式手段，都是從對自然的觀察中獲得的。當這種理論不得不爲出現在裝飾及表現藝術當中的簡單的幾何形狀作出解釋時，它就陷入了困難，因爲這類形狀在自然界中難得發現。可是，如果人們執意要尋找的話，也能提出一些近似的原型。比方說圓形是由太陽及滿月的形狀所提示的。根據W. 沃林格爾(Wilhelm Worringer)所引證的人類學家K. 斯泰南(Karl von den Steinen)的說法，巴西土著偏愛三角形

的裝飾物，因為他們的婦女所使用的腰布都是三角形的，而十字形狀則來源於鸛鳥飛翔時的視覺形狀。最近以來，這類推測變得更加成熟了，但是其中根本的偏見依然如故。比如G. 奧斯特（Gerald Oster）就斷定，幼兒繪畫當中出現的對稱樣式，"也許部分地產生於"光幻視——眼睛在黑暗裏會產生的一種主觀意象。

A. 里格爾（Alois Riegl）關於裝飾起源的說法有些模棱兩可。他似乎也具有傳統的這種信念：幾何形狀是從模寫自然中得到的，特別是從對無機的水晶結構的模寫中得到的。但是他的一些系統闡述使人們想起中世紀的觀點，用阿奎那（Thomas Aquinas）的話來講就是，"藝術是在自然的運行方式方面去摹仿自然"。里格爾寫道：

由於形象藝術的題材產生於與自然的競爭，它們除了自然之外不可能來源於任何地方。……一旦人們感覺到那種為裝飾或實用目的而要把死的材料變成作品的強烈需要，對他們來說，採用自然在賦予死的材料以形式（即結晶體形成規律）時所運用的同一法則，乃是很自然的。……由平面在夾角上相交所結合起來的對稱的基本形式，最終還有靜止——休止中的存在，都是以無機物所構成的作品自始即被賦予的自然狀態。……只是在無機物的創造中，人類不借助任何外在樣式、僅僅發自於強烈的內在要求的創造行動，才可以表現得堪與自然匹敵。

■ 媒介的要求

　　要是我們認定知覺乃是從物質材料的刺激中尋求基本的形式以及把"感性範疇"強加於原始材料之上，我們就可以把那種創造簡單的基本形狀的強烈內在要求，作一些具體的心理學描述。這些知覺成分的形成，受到了對自然界中的幾何形狀偶然觀察的刺激和強化，這完全是可能的。但是不管怎樣，不能把這種基本衝動解釋成模寫自然的強烈要求。人們只有在意識到，知覺不是被動的記錄而是一種理解，同時理解又只能發生在可限定的形狀的概念中時，才能理解這種衝動。由於這個原因，藝術如同科學一樣，並不是起步於對自然的複製企圖，而是起步於高度抽象的普遍原則。在藝術當中，這些原則採取的形式是基本形狀。

　　對稱是理論家們頗為關注的一種藝術特徵。他們常常把對稱在藝術中的頻繁應用歸因於人類軀體本身的對稱性。人們在環境中的經驗影響及他們在藝術中的創造，這當然並不是不可能的。事實上，垂直物體那種達到平衡的動覺努力，也許能夠在視覺結構中作為類似的努力而體現出來。但是，比這個要基本得多的影響，卻在於藝術家所用的媒介當中觸引起的知覺衝動。媒介由於自身特殊的緣故要求均衡，而且自動遵循簡約的原則，即任何描述，不論藝術的描述或其它的描述，都必須如它的目的和環境所許可的那樣單純。所以，帕斯卡爾（B. Pascal）承認，對稱是"在人的外形上建立起來

的，因此這種對稱性的探尋只是從兩側而不是從高度及深度上進行的。"但是，他把那種發生在"沒有理由採取另一種結構的東西"當中的對稱，引證爲這種對稱性的基本原理。對藝術描述而言，這種闡釋把重點從自然原型的要求轉到了表象的要求上。

爲了進行一種有條理的分析，我們值得在起源於視知覺本能和起源於表象媒介的因素之間作一種鑒別，儘管事實上我們並不能清楚地把它們區別開。這兩者都是改變作品的因素，它們與藝術史的某一種風格不同，並不局限於特定的文化習俗，而是廣泛地應用在人類創造藝術品的領域裏。下面，我將特別轉到媒介的要求方面去。

素描及油畫中的形象，並不是簡單地取自於人們從自然中觀察到的形象，而是一些在紙張、畫布和牆面等平面上創造出來的東西。這種平面由於它本身的知覺特性而有其強制性的規限：它偏重某些過程，阻礙另一些過程。如果我們忽視了媒介的這些特質，把它們的效果歸結爲在自然中就可以觀察到的，曲解就要發生。我在這裏隨便選取的幾個例子，會引導我們進入本文的主要討論。

像畢加索那樣的立體派畫家，常常把同一個物體的幾個面組合到一個單獨的形象裏。一般來說，每當繪畫表現並不堅持一幅作品所表現的一切元素都必須是畫家從同一個視角觀察的結果，這種手法總是使用得很普遍。對於立體主義繪畫，人們的說法是：如果人們想從

描繪對象在畫中的表現角度觀看作品，則要求觀看者在想象中進入他本來應當採取的空間位置；此時對時間和運動的經驗就會給加進對這個不動的形象的知覺活動中。這種錯誤解釋來自於寫實主義公理，也就是說，這假設藝術作品應該照抄發生在物理空間中的視覺狀態。然而，一幅畫所以生成的空間，是靜止的媒介的二維平面，不是我們可以運動於其中的活動場所。人們可以從某個單一的廣闊視點上去觀察繪畫的表面和它上面畫着的東西，而且也可以相應地從這一點上去設想畫面所承載的形象。觀看者不必為了恰當地把畫面上的一把水壺的側面與它的俯瞰面區分開而想象自己在空間中移動；被表現的對象也不是一個怪模怪樣的畸變的形狀，正好像不能把古埃及藝術中的側面像理解成一些肩部扭曲的行走者一樣。

更確切地說，在立體派藝術中，在物理空間中通過時間而集合起來的經驗，表現為時間之外的二維對等物。被表現物的各種方面，在最適宜於藝術家意圖的方式裏反映和組合起來。這個表現方法是合乎邏輯地從藝術家所用的媒介的知覺性質引申而來的，它所以被採用，決不是因為在繪畫技巧上有缺陷，也不是由於某種偶然沿用的習慣。

在曼尼斯典冊手稿（Manesse Codex）的一幅繪畫中（圖20），我們看見奧托·馮·勃蘭登堡伯爵在下棋的時候，敗給了他的妻子。按照"樸素的寫實主義"的準則，畫面上的棋盤被錯誤地畫成直立起來而不是水平置

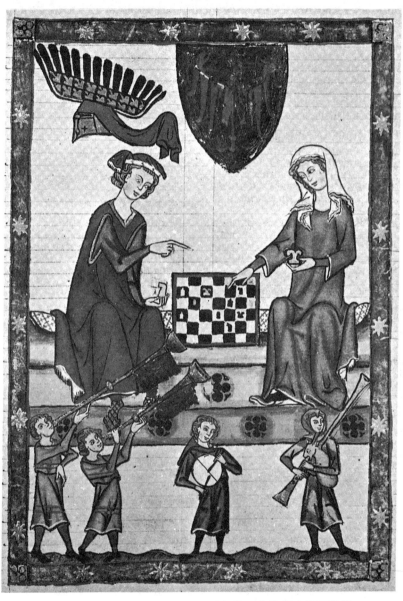

圖20　曼尼斯，典冊手稿，十四世紀初。海德堡大學圖書館
　　　收藏。

放的，可能是由於這位中世紀的畫家不懂得怎樣畫一塊按照透視法收縮表現的棋盤。可是，如果棋盤要眞的"直立起來"，那大抵只有在伯爵的起居室裏的實際空間中才有可能。棋盤現在卻是在畫家的平坦畫面上表現出來的。按照那種平面媒介的規則，除非存在着改動的理由，否則一切對象永遠是從平面出發的。在這種已定的表象水平上，沒有理由對空間維度進行區分。反之，棋盤的變形愈小，棋子的佈局展示得愈清楚。這位藝術家所採用的方法，與他的媒介的重要性質相吻合，使他要表現的主題得到了最突出的表現，這和錯誤的表現風馬牛不相及。同時，他選擇的這種處理，也使得他的觀眾看到了畫家想要他們看到的東西。

還有一個例子取自於人們對於等角透視的很常見的解釋。在這種類型的透視中，一組平行線或平行邊，並不像在心點透視中那樣朝着視平線上的消失點聚集，而是幾乎始終保持着自身的平行。怎麼解釋這種對光學投射的背離呢？我們的解釋者仔細搜索了日常知覺的的儲存之後，發現一旦我們從足够遠的距離外觀察平行線，它們的平行就可以保持住，於是斷言等角透視對世界的表現，好像是從某個無限遠的距離上得到的觀察。在這裏，這個結論的錯誤由於一個虛假的設想而更加嚴重，它假定對空間的準確的知覺與投射在視網膜上的視覺形象是同一的。但事實上，投射的變形只有這樣一些訓練有素的、明察秋毫的人才能觀察到。由於無視這樣重要的事實，我們的解釋者假定，人們在正常情況下，都把平行

線看作是在一方上收斂的，只是在特定的環境裏——比如碰巧在很遠的地方進行觀察，人們才發現平行線可以維持自己的平行。這種理論上的探索，對於爲什麼整個文明都把這種特別的情況作爲他們對較近距離的空間進行形象表現的標準，沒有提出任何清楚的解釋。

人們到什麼地方去尋找更好的解釋呢？人們通常感覺平行線是他們身邊無時無刻都是平行出現的東西。但是，僅僅這一件事實，不足以對普遍存在的等角透視作出解釋：在遠東的藝術和初級表現階級的民間美術，以及兒童的美術作品中，等角透視用來表現建築和其它的人造製品，它也用在設計師、工程師以及數學家的技術繪圖上，等角透視解決了一個問題，這個問題並不是作爲一個普遍的問題而出現的，它只是發生在美術家和工程師的畫板上，這就是如何用最低限度的形的歪曲，使正面的平面後退到深度當中。對於一個相關的問題，顛倒透視是一種解決方式。

■ 尺寸比例

"顛倒透視"這個術語，實質上涉及兩種繪畫特徵：相對尺寸的表現，以及呈幾何圖形的平面、中空和立體的表現。在藝術史的文獻裏面，這些討論是從嘗試對所謂顛倒的尺寸關係作出解釋而開始的。

拜占庭繪畫與中世紀繪畫都堅持使用一種令人費解的、表面上看起來自相矛盾的方式去表現人物和其它物

體的尺寸關係。這種傳統的痕迹在文藝復興的頂峯時期還可以觀察到。此外，在與歐洲藝術實踐極其不同的東方藝術中，也可以遇到同樣反常的方法。它們似乎推翻了視覺經驗的(或者至少可說是光學投射的)基本原則之一，這就是∴看上去越大的物體，距觀測者越近，同時在視野中也就越低。這一原則在文藝復興藝術的透視法裏很受重視，但是，西方和東方的藝術，在很長和很重要的時期內，都曾經很輕易地違背它。西元1000年時的一個日本曼荼羅，提供了一個簡單的例子。它表現的是坐於中央的毗盧遮那，被八位對稱排列的宗教地位較低

238

藝術心理學新論

圖21

的人物形象環繞着(圖21)。如果我們迫使自己把這幅圖畫看成以透視法表現的(在這個例子中,只有蠻橫的作法才迫使我們這樣看),我們就會發現,這裏沒有透視規定的那種斜度——它本來意味着靠上的形象較小,靠下的形象較大。實際上,這裏根本沒有任何東西要表現一個地平面。

有一個公理認爲,所有畫面的表象均來自眼睛在三維空間中產生的視覺投射,承認這個公理的闡釋者將會感到迷惑。對這樣反常和脫離常規的現象,我們能夠爲它在自然中找到什麼原型呢?1907年,O. 沃爾夫(Oskar Wulff)的一篇論文,引進了"顛倒透視"這個概念。值得注意的是,沃爾夫沒有把他的論述建立在像日本曼荼羅這樣鮮明的例子上,而是建立在文藝復興高峯期風格的繪畫上。那些畫除了那種令人迷惑的尺寸關係以外,各方面都仍舊遵守寫實主義的透視規則。丟勒(A. Dürer)所作的祭壇畫《衆神敬仰聖父聖子聖靈》(圖22),對於在天上的人物羣的表現遵守寫實主義的透視法到了這種地步:圖畫下半部衆聖徒的形象羣,在表現上離觀衆最近,因而就比上半部的人物、甚至包括中央十字架上的相對較小的基督耶穌還要大得多。然而,在這幅畫的底部,忽然出現了一片小小的山原風景,其中有一個站立的人物——這是畫家的小型自畫像。沃爾夫作爲同一時期作品加以引證的第二個例證,是拉斐爾的《以西結的幻象》。這幅畫裏巨大的天庭的景觀又是與底部的一個小風景接界的——風景裏包含着正看到顯聖的

先知以西結的小肖像。這種對尺寸梯度所作的干擾，與一位外界的觀察者對這幅景觀的視野不一致，但是，沃爾夫圍於寫實主義公理，不是肯定這兩種表現原則之間的確存在着衝突，相反卻去尋找一種與畫家所採用的尺寸比例大致上相符的狀況進行解釋。他得出的結論是，我們見到的是俯視的例子，也就是從頂向下的視點，鳥瞰透視的狀況。它從畫中最重要人物的視點出發，排列了縮減的尺寸。所以，在丟勒的畫中畫家的形象很小，因爲這是高在雲端的天庭裏的人們向地上看去的樣子。"藝術家運用他的至高特權，讓我們完全用一種獨立於

圖22　丟勒：《衆神敬仰聖父聖子聖靈》1511年（維也納藝術史博物館藏）

任何外在觀察者立場的視點去看畫面，我們有如上升到了空中的領域裏。"沃爾夫爭論說，只有通過心理分析，我們才有希望理解這種對空間的主觀性解釋，而且他還援引了T. 李普斯（Theodor Lipps）早幾年才發表的移情說。

李普斯的理論認為，觀察者通過把自己的物理活動經驗投射到他們所觀察的形狀（比如一座廟宇的圓柱）上這種方法，賦予無生命的東西以生命。這個理論決不可能反過來為沃爾夫所作的不可接受的心理學方面的運用作出解辯。李普斯對移情說有特定的限制：觀察者的主觀投射只能補充而不能抵觸他所觀察的東西。而沃爾夫卻把畫的透視尺寸的排列歸因於畫中空間某個人的知覺經驗，這與外界的觀察者從圖畫中可以發現的尺寸排列有着直接的對立。這等於說，注視着畫作的觀察者，被期望去依靠移情作用，把那些在他眼裏是位於近處的對象，看作是遠處的。

沃爾夫的論點一開始就受到了其他藝術史家的否定，這多半是由於這個理由：它把主觀的透視比例歸因於某些文化，而這些文化的藝術根本不具有那些透視原則，更不要說它們刻意顛倒那些原則來應用了。[1]對於

顛倒透視和寫實主義公理

[1]格拉澤（C. Glaser）在1908年曾接受沃爾夫的解釋，並把它用於東方藝術（日本繪畫中的空間造型）。不久後，他在他的《東方藝術》一書中（萊比錫，1920年）否定了沃爾夫大部分的思想。著名藝術史學家帕諾夫斯基（E. Panofsky）也對沃爾夫的解釋作出過批評。

我們正討論的這些作品的尺寸關係處理最早作正面解釋的，是在德勒曼（K. Doehlemann）1910年發表的一篇簡短的文章當中；文章指出，由於較重要的形象得到的是較大的尺寸，這可以更加令人信服地理解為一種等級的比例。更往後一些，J. 懷特（John White）在他的一部有關歐洲繪畫透視的著作中，把顛倒透視作為一種"虛構的怪物"，不予考慮。他解釋說，"困難在於，形象比例的變化既不取決於構圖中的任何空間聯繫，又不取決於在觀者眼中作為一個整體出現的場景。決定的因素總是——由於這一個或那一個原因——對每一個獨特形象所賦予的重要性。"

在文藝復興時代裏，等級的比例與寫實主義對於透視尺寸的要求重趨一致。當那種用畫面的一角表現祈禱的捐贈人的小幅肖像不再受歡迎時，丟勒在他那幅被沃爾夫作了錯誤解釋的祭壇畫裏，把小幅自畫像繪進遙遠的風景當中而使它變得合乎情理。而廷托雷托（Tintoretto）或格雷科那樣的畫家，卻用前景處置的手段，給予那些在等級上較重要的形象以恰如其分的大尺寸。明智的畫家們，更常常利用指定的尺寸比例的有利條件，不僅使自己構圖中的人物形象的視覺重量與其它繪畫對象取得均衡，還創造出了畫家本人想要轉達的那種等級。對大與小、近與遠的這種自發的明顯的表現，反映出了預期的象徵意義。這種表現對於攝影及電影也曾經並依然是合用的。

有一點值得附帶地提到，對投影式空間表現造成了

一種重要的視覺悖論。由畫框圍着的畫面，其上分佈規律，提示我們應當把佔支配地位的主題置於構圖中央，或置於靠上的部分，放在底下邊緣部位，只應當是偶爾為之的。如果形象被置於底部，那些高貴的人物或是物體會顯得既近且大。然而，畫布上的中心位置在深度比例上，給予主題的是一種相對遙遠的位置；因此，這樣的主題得到的是較小的尺寸（比如，丟勒繪畫中小而遙遠的基督受難像就是如此）。在視覺表現與主題的重要性之間產生的這種矛盾，造成了一種從文藝復興藝術時期開始被藝術地加以利用的緊張感。例如拉斐爾的《博戈之火》一畫中，佔支配地位的人物——那位創造奇蹟的教皇萊奧的形象，出現在畫面正中央，但是尺寸不大，而且位於很遠的距離之外。在廷托雷托或者勃魯蓋爾（P. Bruegel）那種矯飾主義風格的繪畫作品裏，這種矛盾手法就最為刻意地被運用，重要的主題幾乎經常給移到了視界之外。

在我們的世紀裏，藝術家在拋開傳統繪畫的連續的深度比例這一方面，是不受約束的。這種革新的一個最簡單的例子，就是合成照片的製作法，即把完全不同的空間系統的片段加以並置的作法。不同的圖像的尺寸，不能再在表現的空間內進行比較。從一張照片上剪下來的一個巨大的人物形象與從另一張照片上剪下來的一棵小樹並不具有關聯，除非它們處在構圖的繪畫空間中，為了理解的需要必須成為一體。同樣地，像恰加爾（M. Chagall）那樣的畫家，在把不同尺寸比例的場景結合在

一起時，也不添加任何一種連續自然空間的矯飾。這種新的自由在知覺上和藝術上的效果，應該得到系統的研究。

■ 什麼造成了形的歧異

只要大與小的象徵性等級的流行用法不違背文藝復興藝術的透視畫法，它對我要在這裏推翻的那種解釋就不會引起問題。不管怎麼說，假如這種衝突的確存在，下面這樣的提問從心理學角度上看就不恰當，即為什麼藝術家背離對於物理空間的寫實主義投影圖法？因為，寫實主義的藝術風格如同非寫實主義的藝術風格一樣，需要同樣多的正當理由；寫實主義風格其實是相當少見的，較晚近才產生的，沒有甚麼優勢可言。我以為，我們應該回答這樣的問題：藝術家們為了什麼樣的視覺目的，採用這種獨特方式表現他的主題？這個問題促使我進入到"顛倒透視"的第二個、也許是更為有趣的方面。這就是，在一種與視覺投影和心點透視法則相違背的方式中作出的幾何立方體的表現。

沃爾夫僅僅在一處比較詳細的腳注中，提到過直線透視。他把義大利拉文那的聖維塔勒教堂的朱斯汀式鑲嵌畫作為一個特別的例子提出來。在這幅畫裏，皇帝及大主教頭頂上的天花板樑柱在透視上是向着觀者收斂的。沃爾夫在這裏也還是爭辯說：在有關的那些藝術風格裏，天花板、桌面、凳子、床和台階都是按照畫面中

最重要的人物看見它們的樣子，錯誤地進行表現的。其他一些作者也對建築物的透視處理和日本繪畫中的其它一些幾何形狀提出了一些誤導的看法。長方形的表面經常被描繪成向後方開展，圍繞着這個問題所發生的爭論，產生於衆所周知的一種視錯覺：在等角透視中，畫成平行的邊線看上去好像向遠處開展。如果人們去衡量日本繪畫的例子，就會發現，從整體上看，這些邊線嚴格地說是平行的，只在兩端上有偶然的偏離；在平行線根據眼睛的判斷畫出而不是用機械的手段畫出的時候，這些偶然的偏離就要發生了（圖23）。人們也許會猜測，已經習慣於圖畫中強烈的深度效果的西方的觀察者，會在這幅繪畫中，比日本人看見更多的深度。因此他們也就會在東方人也許想到平行和看見平行的地方感覺到開展。

圖23

現在回到我們討論的出發基點——二維的繪畫平面。作為一個重要條件，我們注意到，在平面的任何地方，僅僅有一樣不透明的物體是可以看得見的。現在，當物理的空間投射到一個平面上時，投影面上的位置不可避免地要與一個以上的對象或對象的部分相重合：前景遮掩後景，正面遮擋背面。進一步來看，如果人們迎面對着一個正立方體的頂端，就只能看見它的正面（圖24a）。如果在一張照片中，這樣的對象看上去會像是一

圖24

個直立的四方形，而不像一個正立方體，因為側面都會聚到正面的背後去了。但採用從視覺投射進行收斂的心點透視，只要它表現了中空的空間，就不會產生麻煩。比如，當人們窺看一個內景時，可以看見房間被描繪成一個截去了頂端的四棱錐（圖25）。地板（也就是底部）及

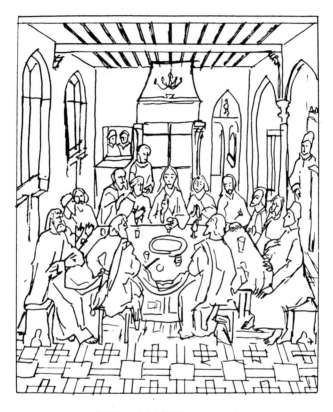

圖25 （仿鮑茨Dieric Bouts）

三個側面，儘管都變了形，還是可以看得見的。後牆看上去是迎面的，其它四個向縱深延伸的平面，恰到好處地向着觀察者而開展。

　　無論如何，從外部去觀察的話，正立方體只有被偏斜地展示，由此而顯露出它的一些側面（圖24i）時，看上去才是立體的。但是，那些贊成視覺投影的人是不能

接受這種解答的。因爲，如果正面的面還處於正面，又沒有作變形處理，這個正立方體就不可能與此同時展現出偏斜的樣子。圖24i是一個採用了心點透視法，但又違背視覺投影的折衷辦法。再者，側面已經被透視的收斂大大縮短和歪曲了，假如要把它們展示清楚，就不能滿足這種透視方法。這就是所有的製圖員在他們試圖以二維手段去描繪三維空間時，都不得不認眞對待的那類難題。

　　對一個令人滿意的解答的探尋，不是從視覺投影開始的，而是從畫板的平面上開始的。在兒童繪畫和其它一些藝術的早期階段，一個正立方體是用一個四方形來表現的(圖24a)。這個四方形是正立方體最爲恰如其分的二維對等物，但它並沒有揭示出一個四方形和一個正立方體之間的區別，也沒有提供有關側面的信息。爲了補救這種局限，例如，在房子的畫法上，兒童會在他們成長的某個較高階段，在這個小方形的兩邊加上兩個側面(圖24b)。當繪圖員希望展示正面與側面不同的空間方向時，這個方法又顯得不適宜了。他們用使側面向上傾斜的方法求得了希望得到的效果(圖24c)；最後，他們用一個頂面完成了這個實體(圖24d)。②

②這裏可以注意，圖24b和圖24c中的側面都不是"合攏"的，或者說，不是彎曲的，不像我們仍時或聽聞的對兒童美術和其它繪畫表現早期階段的藝術進行解釋時所說的那樣。這種歪曲立足於寫實主義公理。正立方體的側面永遠不會出現在視覺投影所指定的位置上。因此，這裏不存在要被彎曲的東西。

人們可以看到：當正立方體形狀的表象被正確解釋爲是產生在繪畫平面問題上的解決手段時，這種表象就成了三維對象在二維平面上完全合乎邏輯，而且是有效的對等物。然而，當不恰當地把它們看成一種視覺投影時，它們就表現了事實的反面——"顚倒透視"。也許現在這一點才淸楚了：這個稱呼給人以錯誤的印象。因爲沒有任何東西被顚倒過。任何人在使用會聚的繪畫投影法之前，圖24d的解決辦法就已經存在了。③

圖24d運用了平行的邊線，在這種意義上，它是等角透視的變形。與正統的對該種透視原理的描述相比（圖24e），對於一定的目的來說，它具有一種明顯的優勢。因爲正統的等角透視只能從一側去表現對象，不能夠同時展示一物體的左右兩個側面。它犧牲了一個實體的完整性和對稱性。所以希望將正面與側面展示結合起來的人，偏愛以開展的作法把側面對稱地聯結到一起。因此我們可以在各種不同的文化中發現這種方法的例子。它們在那裏是作爲繪畫媒介的知覺要求被發現和發展的。其視覺優點，也可以在建築中觀察到。例如，帶

③從畫面的平面性質解說源起，也解釋了等角及心點透視爲什麼都容許傾斜表現的正立方體中，存在有未加變形的正面（圖24e，24i）。正方形就是保持着最初概念的東西。從這個正方形上，各側面在較後的發展程度上產生偏離。透視決不只是簡單地依照投影法。它把自己的變形局限在深度效果要求的最小限度以內。因此，按照投影法看上去不合理的立方體仍是可以接受的。

圖20

圖27 西班牙畫派：《聖家族》，阿亞拉聖壇畫，1396年（芝加哥美術學院藏）

斜面的凸窗，爲眼睛展示了那突出部分的立體感。

向後開展的頂面對於爲設置其上的物體提供一種更寬闊的基面具有額外的優勢。在圖26b中可以看見，心點透視造成的收斂的邊線干擾了對於聖嬰的表現；然而在圖26a當中，邊線向後開展的立體小牀卻非常適意地環繞着聖嬰。從原作更多的上下關聯中（圖27），我們看見小牀向後開展的頂面，也好像要給予聖母瑪麗亞與聖約瑟容納他們的空間，像半抱着他們似的。如果原畫採用會聚透視，則將發生相反的結果。

雖然有着這些合乎需要的性質——向後開展的正立方體的上端表面（圖24d）卻還是有它的缺點，那就是它是個前後不對稱的梯形。我相信，在那些使用早期空間表現形式的藝術風格中常見的六面體和八面體（圖24k）所以會流行起來，是因爲它們爲開展式透視增加了更多一些完整和對稱性；有時甚至必須把它們解釋爲正立方體的表現。同樣，多面的建築例如洗禮堂和某些生產容器，從同一視覺優勢中獲益非淺。當然，在最後的分析中，開展的側面可以與圓柱、塔、球體中的圓形聯繫起來。令人信服地展示實體的三維性。

等角透視就像我前面提到的那樣，無法對一個對象作正面的表現。當正面展示的對稱美對於表現"莊嚴的止息"是必不可少的時候，這就造成了一個問題。假如上面坐着莊嚴的聖母或其它高貴人物的寶座的台階以等角透視形式表現出來，它們就會與圖畫其它部分的對稱美形成不協調。如果坐落的聖母的動作是以側面表現

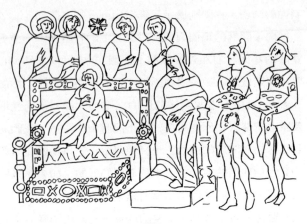

圖28

的，像羅馬的聖瑪麗亞教堂中《崇拜聖母》(圖28)一畫裏
表現的那樣，這種手法也還是可以接受的。但是，對於
一件如喬托(Giotto)所畫的《朝拜聖母》(藏於烏菲齊)那
樣的祭壇畫來說，這會破壞它的整體對稱性。毫無疑
問，正是由於這個原因，喬托才用透視顛倒的側面表現

圖29　(仿喬托)

了台階(圖29)。

我應該在這裏提一下可以由透視的顛倒得到補救的另一種困境。每當需要相當大幅度地展示一個立方體的頂面和側面時,正統的等角透視方法阻礙了成功的表現,因為頂面的擴大反過來使側面變狹小了(圖24f,24g)。如果同時給予兩個方向上的側面以它們應有的處理,這效果就是顛倒透視(圖24h)。聖維塔勒教堂弧形窗上的鑲嵌畫所表現的是祭壇上阿貝爾與邁錫尼王正在許願的情景(圖30),畫中反向的邊線使得畫家可以表現祭壇上的供品,而不需要從地面上用一個過分傾斜的角度去抬高側面。

圖30

這裏值得引證一下美術史家 D. 喬塞菲(Decio Gioseffi)對這幅鑲嵌畫的解釋。為了遵循樸素的寫實主義公理,他斷定,除了光學投射透視之外,不可能存在其它的透視,而那些"反向"透視的例子,只不過是並列使用兩個心點透視時夾在其中的空間,"當我們在同一

幅繪畫中用兩個或兩個以上的視覺中心時，這兩個毗連的心點之間就存在一個妥協地帶：所有那些偶然處於這個部分的對象，都會愈是往後退便愈是開展。"他爭辯說，如果拉文那的鑲嵌畫不是以通常的消失點構成的，祭壇就要部分地遮擋住這兩個人物，產生過多的深度感。因此，每個人物都被安置在本身透視會聚的"壁龕"中。這使得兩個壁龕之間的祭壇，出現了透視的向後開展現象。這種解釋令人迷惑不解，因為喬塞菲用來闡述他的理論的那幅素描（圖31），至少在兩個決定性的方面背離了原來那幅祭壇畫：素描把祭壇畫成展現出兩個側面的對稱物，而右側面好像有所收斂──原畫中它卻是開展的。它還省略了後景的建築，因為它們也是不可能適應這種心點透視的。左側阿貝爾的小屋展現的是正面

藝術心理學新論

圖31 （仿格塞菲）

的角度，而右邊邁錫尼王的宮殿像祭壇一樣是往後開展的。這個例子表明，即使是一位受過訓練的觀察者，也會被寫實主義公理引入歧途。

■ 現代繪畫的一些例子

在心點透視法引入西方繪畫實踐後的幾個世紀中，這些規則的運用並不那麼嚴格。美術家們修改它們，使之適合於他們自己的視覺判斷；但是，這種背離並沒有明顯地違背基本原則，不如說，它們促使幾何結構看起來更加令人信服，因而支持了基本原則。只是在我們現在這個時代，藝術家們才又回到了他們在文藝復興藝術透視法統治之外所享受到的空間表現自由當中。無論如何，不能把非正統的透視處理法作為任意的怠慢舉動而不予考慮。在畢加索那樣的畫家那裏，這種方法完全能夠展現出它是如何為基本繪畫效果服務的。

在一些例子當中，就像在前面討論過的藝術史上的例子中一樣，透視法的顛倒主要地用於表現出現在繪畫平面上的三維對象的有關聯的各個面。畢加索曾畫了桌上的一個鳥籠和一些撲克牌（圖32）。本身是平面形象的撲克牌，並沒有像桌面被表現為與畫面相平行的那樣被處理成變形的，這跟我們前面看過的那個中世紀貴族的棋盤的畫法是一樣的。鳥籠則引出了一些更為複雜的空間問題。畫家想表現被囚困的鳥兒，表現它如何從鳥籠每個方向上的絲網中伸出它的頭、翅膀和尾巴。會聚

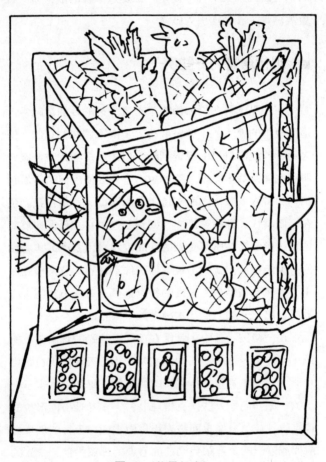

藝術心理學新論

圖32 （仿畢加索）

的透視法會使各個面的觀察互相妨礙，開展透視卻給觀看者提供了戲劇性的場面。

畢加索的《三個音樂家》（圖33）使人回想起我們在西班牙祭壇畫裏（圖27）觀察到的東西。由於兩側面和頂面的開展透視，那張桌子提供了寬大的面積，這是一個平穩的區域，上面有條有理地展示了不同的物體。桌子又向着三個音樂家開展，與他們構成了一個視覺上的整體。此外，桌面那種朝向前方的會聚也起了構圖的作用。它產生出一種楔形形狀或箭頭的形狀（與汽車的發動機罩有幾分相像），直指着觀察者，強烈地逼近觀察者。

圖33

顛倒透視和寫實主義公理

從歷史上看，這指明了繪畫和它的觀看者之間關係的一種重大的改變。毫無疑問，繪畫中向着畫面前方行進的元素始終存在着，可是，假如人們回過頭去再看像鮑茨的《最後的晚餐》(圖25)那樣的例子，就會意識到，心點透視的支配方向是把觀看者引入朝向視覺錐體頂點(也就是消失點)的繪畫空間裏去。在鮑茨的畫裏，天花板上的樑柱、地板上的鑲嵌圖案，以及桌子的形狀，就像在用開放的姿態接納觀看者，把觀看者引進畫中人物的環抱中。對於圖畫空間的這種視覺侵犯，使得前傾的基督形象與他背後壁爐的衝突更加强烈。

我們在畢加索的繪畫中觀察到的那種對於主導方向的顛倒，可以與我們時代的藝術中的一種更爲普遍的趨勢聯繫起來，那就是減少甚至不表現取景框後面中空的空間。現代繪畫作品經常把構圖作爲從平行於畫布表面的平面基礎上突現出來的中心團塊而構建起來。在許多立體主義繪畫和更新近一些的現代繪畫當中，這種趨勢十分明顯。

畢加索在描繪一個壁爐的爐口時(圖34)，毫無顧忌地使用了各種各樣的收斂的藝術透視手段，表現了被動接受式的情態，具有女性的內涵。與此對照，壁爐架向着觀看者變狹，因而顛倒了畫中動力的方向。凡高對這種運動效果也是深有體會的，因爲 M. 夏皮羅(Meyer Schapiro)在談到凡高的一幅繪畫時曾引證畫家自己的話說，"屋頂和水槽的線條像離弦的箭一樣向遠方疾射出去，它們是毫不猶疑地一揮而就的。"與

圖34　（仿畢加索）

此相反，根據夏皮羅的看法，在凡高晚期的作品《麥田裏的烏鴉》中，那三條路的表現都用了顛倒透視法："他以前曾經多次畫過的這樣的一片開闊田野的透視關係，現在已經被顛倒了；線條像奔流的溪水，由地平線匯集到前景上，好像空間突然之間失去了自己的重心，所有的物體都迅猛地衝向觀察者。"

■ 與相對主義的區別

我曾試圖表明中心透視法的準則只是在整個藝術史中曾一度被普遍採用，④它只不過是在平面上表現三維深度經驗的幾種繪畫處理方法之一。如不從文藝復興藝術傳統來看，它們既不比其它表現方法好，也不比它們差。餘下來我要做的就是，確保我的這些論證沒有被誤解爲與相對主義主張一致，把表現手段的選擇全部歸因於傳統當中的偶然事件。在相對主義態度最極端的形式中，繪畫表現被說成與它表現的主題沒有任何內在聯繫，因此只繫乎有關的一羣人的一些隨意的約定。這種爲一部分人所接受的、對傳統信念作出的無關宏旨的挑戰，與我的論證是直接對立的。

比起其它的深度表現方法，心點透視更類似於光學投影法，但不能說它在二維的媒介中提供了我們在視覺

④用在對稱的和正面的建築上的等角透視，第一眼看上去很像心點透視。等角透視在龐培牆畫中很流行，懷特（J. White）據此認定，心點透視是古代已被採用。啓迪了懷特這一想法的拜延（H. G. Beyen）也持有這主張。只是更明確地強調，使用透視收斂法的例證是少有的，局部的和不準確的。此外，拜延用繪圖表現了自己的例子，而沒有用原畫的照片，在他的圖23中，收斂的線條是用簡圖表示的，而根據他本人對原畫的描繪處理，前方的漸趨消失的線條與後方正在消失的線條是相互背離的。萊曼（P. W. Lehmamn）承認說，他沒有見過始終如一地使用的例證，他寧可把龐培人的透視法，作爲空間表現在風格上的刻意變化去解釋。

環境中對空間的經驗形式的最近似的對等物。反之，比起其它手段，它對我們平常看到的形狀和體積引入了更嚴重的變形。正是因為這個原因，它才發展得這樣不廣泛，這樣遲。必然要有極其獨特的文化條件去克服它們對畫家之於空間的自然知覺所施加的強制影響。一旦這種心點透視技術為寫實主義畫家或攝影師所掌握，觀看者有可能受到誘導，把他們的作品在大體上當作為世界的複製品看待，雖然最初不免發生一些困擾。

其它那些更常見的表現空間對象的方法（它們在世界各地獨立發展、貫穿歷史，其使用和理解都是自發的），與光學投影法有着根本的不同。我想以"顛倒透視"的例子說明的就是，這種與心點透視法一樣具有合法性的方法，其起源是人類知覺的狀態和表現媒介的二維性。對其餘一些非寫實主義的表現和其餘的媒介，比如雕塑，我們也能給出同樣的證明。因此，儘管我們必須認識到，我們始終信奉的一種特別的寫實主義繪畫傳統，已經導致我們曲解了其它一些表現空間的繪畫手段，我們並不能得出一種虛無主義的結論，即以為使藝術表現與其在自然中的原型發生聯繫的，只不過是主觀的喜好。相反，我們已經展示了，對自然的觀察，只不過是統治着空間表現和對空間變化作出定奪的各種普遍因素的其中一個而已。

參 考 書 目

1. Arnheim, Rudolf."Perceptual Abstraction and Art."In *Toward a Psychology of Art*. Berkeley and Los Angeles: University of California Press, 1966.

2. ——. *Art and* Visual Perception. New version. Berkeley and Los Angeles: University of California Press, 1974.

3. Beyen, Hendrick Gerard. *Die pompejanische Wanddekoration vom zweiten bis zum vierten Stil*. The Hague: Nijhoff, 1938.

4. Coomaraswamy, Ananda K. *Selected Papers: Traditional Art and Symbolism*. Princeton, N.J.: Princeton University Press, 1977.

5. Doehlemann,K. "ZurFrageder sogenannten umgekehrten Perspektive." *Repert. f. Kunstwiss.* vol. 33 (1910), pp. 85ff.

6. Gioseffi, Decio. *Perspectiva Artificialis*. Trieste: Università degli Studi, 1957, no. 7.

7. Goodman, Nelson. *The Language of Art*. Indianapolis: Bobbs-Merrill, 1968.

8. Katz, David. *War Greco astigmatisch?* Leipzig: Veit, 1914.

9. Laporte, Paul M. "Cubism and Science." *Journal of Aesthetics and Art Criticism*, vol. 7, no. 3(March 1949), pp. 243-56.

10. Lehmann, Phyllis Williams. *Roman Wall Paintings from Boscoreale in the Metropolitan Museum of Art*. Cambridge, Mass.: Archaeological Institute of America, 1953.

11. Lipps, Theodor. *Grundlegung der Aesthetik*. Hamburg and Leipzig: Voss, 1903.

12. Nordau, Max. *Degeneration*. New York: Appleton, 1895.

13. Oster, Gerald. "Phosphenes." *Scientific American*, vol. 222 (Feb. 1970), pp. 83−87.

14. Pascal, Blaise. *Pensées*. Montreal: Variétés, 1944.

15. Riegl, Alois. *Historische Grammatik der bildenden Künste*. Graz-Cologne: Böhlau, 1966.

16. Schapiro, Meyer. "On a Painting of Van Gogh." In *Modern Art-19th and 20th Centuries*. New York: Braziller. 1978.

17. Trevor-Roper, Patrick. *The World Through Blunted Sight*. London: Thames & Hudson, 1970.

18. White, John. *The Birth and Rebirth of Pictorial Space*. London: Faber, 1957.

19. Worringer, Wilhelm. *Abstraction and Empathy*. New York: International Universities Press, 1953.

藝
術
心
理
學
新
論

20. Wulff, Oskar. "Die umgekehrte Perspektive und die Niedersicht." *Kunstwissensch. Beiträge August Schmarsow gewidmet.* Leipzig: 1907.

顛倒透視和寫實主義公理

布
魯
內
萊
斯
基
的
窺
視
孔

藝
術
心
理
學
新
論

　　我們都聽到過這樣的教誨：最先證明心點
透視原理的人是布魯內萊斯基（Filippo
Brunelleschi〔1377～1446〕），而且他的論證
是借助兩幅繪畫完成的。所以阿爾貝蒂
（Leone Battista Alberti）在他的《繪畫論》第一
册中整理的那些幾何方法，都大抵得自於布魯
內萊斯基。按照J. 懷特（John White）的說法，
布魯內萊斯基那兩塊繪有佛羅倫薩的大教堂廣
場和執政廣場的畫板，其重要性怎樣估計都不
過分。他斷定，在十五世紀早期，正是布魯內
萊斯基的這兩幅圖畫，而不是論文的發表，標
誌了以數學爲基礎的透視法體系的出現。懷特
把今日的專業文獻裏所確認的看法又重複了一
遍。然而，這些斷言所依據的證據是怎麼得來
的呢？

　　如果一個人發現了心點透視的幾何原理，
而且到了運用繪畫手段："公佈其發現"（懷
特語）的時候，他將選擇哪一種繪畫主題呢？

首先，他應當要求他的主題包括一系列關係清晰的平行綫或牆壁，它們屬於一個以上的建築部分，這樣就可以表現它們朝着消失點方向的會聚。爲保證論證的簡明性，也許他還要把自己的表現限制在一組平行綫之內，

圖35　J.P.維雅托：《論藝術透視法》，1505年

即限制在一個視點的透視關係之內。為了同一個理由，他也許傾向於運用一組有直線與之垂直相交的平行線，因為它們可以讓消失點展現在觀看者的視線上。對這樣的目的來講，一幅狹長的街景當中的圍牆或者一座教堂的中殿也許非常適宜。用於這種教學示範的一個典型的例子，就是維雅托（Viator）的《論藝術透視法》一書當中的一幅描繪起居室的木刻畫（圖35）。

　　但是，就我們從 A. 馬內蒂（Antonio Manetti）撰寫的那本傳紀中所了解的情況而言，布魯內萊斯基選取的兩個主題是不大符合那些條件的。斯格里利（Sgrilli）給出的設計圖（圖36）顯示，雖然由佛羅倫薩大教堂的門內看出去，確實能夠看到正前方相互垂直的兩條街道的一些部分，但是儘管懷特把這張圖畫的視角寬宏大量地定為90°，這些街道的部分還是局限在大約10°至15°的狹窄的透視角度內；而且，由於這些街道在圖畫上的位置

圖36　由佛羅倫薩大教堂門內看出去的街景的構擬（據S.Y. Edgerton）

彼此相隔很遠，即使它們本身具有繪畫空間，也不可能把透視會聚的效果令人信服地表現出來。不僅如此，可以說所有的表現會聚效果的努力，都被佔據視野中心的洗禮堂的巨大體積挫敗了（圖37），因爲用這個八面體去闡述心點透視是一點也不合適的。它那平行於畫面的正

圖37　佛羅倫薩聖喬瓦尼洗禮堂（D. Anderson攝）

面牆壁，完全免去了透視表現，兩個從正面可以望見的側面，雖然可以處理成視覺會聚的，但是都被壓縮在一個狹窄的投射角度內，如果想按照透視法表現它們，就要求人們採用消失點處於畫幅之外的雙點透視。

然而，對於一個運用傳統畫法，想令人信服地證明自己對於建築空間的表現能力的畫家來說，選擇這種八面體倒是合乎邏輯的。八面形和六面形由於具有表現空間三維性的優越之處，所以常常被人們使用。比如在杜喬（Duccio）的《基督在神殿中的誘惑》一畫中的哥特式建築、在凡·愛克（Van Eyck）的作品《羔羊受崇敬》中，以及許多波斯細密畫中，還有在被人們誤稱爲："顛倒透視"的許多例子當中（參看前一篇論文），都可以見到這種用法。這類的結構，按照繪畫傳統，只要用等角透視法或簡單的會聚法就可以令人信服地表現出來。無須使用心點透視法，就可以充分展示它們的深度和體積。

布魯內萊斯基爲證明心點透視而選擇的第二個主題，甚至不可能對於論證有任何幫助。它是執政宮的斜側視圖。在這幅圖畫中，沒有哪兩個結構部分是相互平行的；而且，與大敎堂廣場的場景一樣，這個例子中也沒有提供開闊的視野，以便對朝向消失點的會聚現象進行表證。相反，畫中的視界，也如上例那樣，被圖中央的強有力的龐然大物──執政宮所壟斷。斜着看上去，執政宮的形狀表現爲一個強烈向後退縮的楔形體。畫家在這兒再次使用了那種傳統的、能夠得到強烈深度效果

的視圖方法，而沒有使用心點透視。帕諾夫斯基（E. Panofsky）在討論另一個問題時提到這種用斜角安排構圖要素的方法，他稱之為"古代的一種大膽手法"。他進一步評論說，"這是一種使空間得到强烈表現的嘗試。儘管在十四及十五世紀美術中，它是一種習以為常的手段，但是，當空間表現逐漸以一個包羅萬象的一貫原則為根據時，它在義大利和北歐國家，相對來說已經不多見了。"懷特注意到了這些古代的特點，但他提出，"就在布魯內萊斯基選來證明其新發明的這個構圖中，他儘可能仔細地考慮了特殊的和簡單的視覺眞理，這些眞理構成了喬托派藝術成就的基礎。"也許，假定建築師布魯內萊斯基並沒有超出透視傳統產生前的習慣作法，是對這個問題最簡潔的論述。

馬內蒂（A. Manetti）認定是布魯內萊斯基"把今天的畫家所稱的透視法提了出來並付諸實踐"。當然，在這裏，透視法一詞旣不就是也不僅限於我們所討論的幾何程序。布魯內萊斯基的成就在於，他的記錄"恰當並有根據地表現了物體由於遠離或靠近觀看者而產生的縮小或擴大"。布氏用與其距離相當的比例，表現了建築物、平原、山巒和人物形象等等。當然，馬內蒂也堅持，透視法是科學的一部分，堅持從布魯內萊斯基開始，"才誕生了這個法則，它是從那時起人們完成的所有那一方面的努力的要點所在。"但是，我們應該記得，馬內蒂的傳紀作於布魯內萊斯基辭世之後，也就是說，作於阿爾貝蒂的專題論文問世之後。

讓我們再來看一看馬內蒂對布魯內萊斯基繪畫洗禮堂一畫時所作的描寫。"看來，爲了畫下洗禮堂，他曾經置身於聖瑪麗亞教堂中央的一扇門裏。"從這個寬廣的觀點上，布氏以一個細密畫家所特有的謹愼和精細作畫，把人們從教堂的外面一眼能夠看見的景象儘可能多的表現出來。他用明亮的銀色描繪天空，"以致在他的畫上留下的似乎是空氣和眞實的天空的景象，處在這一片銀色中的雲彩，看上去好像隨風緩緩飄盪"。一幅畫如果要防止"眼睛的錯覺"，就只能從一個視點上去準確觀察；因爲這個緣故，布魯內萊斯基在他的畫板上鑽了一個孔，這個孔的所在點與從教堂門口觀看這番景象的觀看者的視點直接相對應。爲了察看這張畫，觀看者可以從畫板的背面通過這個孔窺看，同時在一隻手裏拿一面鏡子伸向畫面，用這樣的辦法他可以在鏡中看見畫的映象。如此這般的察看，這幅畫看上去就會如同"眞實的東西"一樣。

這種複雜手段的目的是什麼呢，效果又怎樣呢？首先，它的用處在於，可以使觀看者在透視所採取的那個角度上看到投影圖，從而避免變形。儘管畫面上的孔必須位於正交的平行線的消失點上，還必須在鏡像中也處在同樣的位置上，但正像克勞特海默（R. Krautheimer）指出的，在此，仍然沒有任何理由迫使我們去假定布魯內萊斯基意識到了這兩個點之間的一致。對於布魯內萊斯基來說，畫板上的孔，除了防止視覺變形之外，還極大地增強了這幅畫的深度效果。當直接地察看一幅畫

時，畫幅表面的顏料的特徵更加明顯，這樣就會把這幅畫作為一個平面的那種物理性質揭示出來。通過雙眼察看所造成的立體視覺，也有助於揭示繪畫的平面性。而窺視孔使得視覺成了單目式的，由此增強了對於深度的知覺。鏡像削弱了它所反射的對象的表面質地感覺，因此抵銷了平面性，特別是鏡子的外輪廓不能在窺視孔中察見的時候更是這樣。

克勞特海默在這點上談到了相反的現象，也即一面鏡子能減少會聚透視，並使之變成二維投影。克勞特海默寫道，"使用鏡子去檢驗直線透視當中的現象，曾是義大利文藝復興時期藝術很常見的一種手段。事實上，鏡中的三維關係自動地變換成了二維平面，就像人們用透視結構方法能够畫出來的一樣。菲拉里特（Filarete）在論及鏡子所揭示的人眼不可能看到的透視因素時，很可能正撮述了舊傳統的要領。"菲拉里特曾補充說，按照他的看法，布魯內萊斯基通過使用鏡子，發現了他通往透視法的具體步驟。如果一面鏡子比較小並且是平整利落的，它的確可以使投影的變形（即從三維到二維的變形）更為明顯。空間形象看來像是朝鏡面反射的平面壓縮，與此相應，鏡中所反映的空間的深度看上去變成了平面的投射。一面鏡子還給了畫家在反射面上勾勒出投射形狀輪廓的機會。但是，對於布魯內萊斯基的觀看者來說，這種情況顯然由於窺視孔裝置而不復存在，因為窺視孔正是為了得到相反的效果（即增加畫面深度的效果）而設計的。窺視孔並不是用來幫助畫家準確地按

照透視法縮小景物用的。

　　無論如何，我們可以設想，布魯內萊斯基除了使用鏡子反射他的畫面之外，還曾經直接在鏡面上作畫。實際上，這幾乎是不可避免的。因為，除非一幅繪畫是實際場景的鏡象，否則透過窺視孔去觀察，看到的應是兩側相互顛倒的景象。大教堂廣場的右邊和左邊會發生相互位置的對換。拿另一面鏡子當作畫面使用，則不僅可以補救鏡子反射的顛倒干擾，也可以讓畫家直接了當地去勾勒反映在鏡中的景物輪廓。這種方法在很大程度上能夠幫助畫家掌握正確的投射表現法。然而，不管怎麼說，它都與心點透視的幾何結構毫不相干。

　　馬內蒂對布魯內萊斯基的繪畫程序進行的描述，根本沒有提起過它涉及任何幾何結構，也沒有提到它要求任何幾何結構。帕諾夫斯基或克勞特海默對那些簡圖所作的設想，當然只是一種推測。瓦薩里（G. Vasari）在1550年左右的記述中的確曾斷定布魯內萊斯基自己發現了正確的透視表現途徑，說他運用"平面和側面"以及橫斷面（交叉）的手段建立了透視法。但是，嚴格說來，即使是其證明常常為人們所援引的瓦薩里，也沒有講過布魯內萊斯基在這兩幅畫上運用了這一手段。他說的發現是指，一種"對繪畫藝術真正精確和有用的東西，布魯內萊斯基憑借它們，用傳神之筆描繪了聖·喬萬尼廣場"。這段原文說的是，促使布魯內萊斯基去描繪這些建築物外景的原因，乃是他本人對於繪畫的喜愛。

　　按照普拉格（F. D. Prager）和斯卡利亞（G. Scag-

lia)的意見，很難說布魯內萊斯基"本人曾經進行過一種數學的或者分析的方法的研究"。但是，我們的文獻所接受的那種推測，卻認爲布魯內萊斯基創作他的兩幅圖畫時，運用的是我們從阿爾貝蒂的論文當中了解到的那種幾何結構。按照帕諾夫斯基的看法，布魯內萊斯基是從兩幅草圖開始的——一幅是俯視的景像，一幅是正面的景像。這就是說，爲了取得那些建築物的基本客觀測量根據，他曾經從水平的和垂直的方向仔細考察大教堂廣場。其後，當他在繪圖上添加上一個與置身於大教堂門口的觀察者一致的視點之後，他遵循通常稱爲"合理結構"的程序把幾何投影構擬出來。這一工作要在一張設計桌上完成。如此說來，布魯內萊斯基到聖瑪麗亞教堂的門口去作什麼呢？按照馬內蒂的看法，在描繪這些場景時，布魯內萊斯基正置身教堂門口。他在構擬幾何結構時所需要的，只是確定視點在他的平面圖及主視圖上的位置。可是，他顯然是在畫板上勾勒描摹他看見的景像。如果他在此以外還用了幾何投影法去組織那些景像，那必然是在實景描摹以外獨立進行的，以此檢視他的描繪或徒手勾畫中的透視是否可靠。也可能是反過來，他想用眞實場景的描繪幫助他去釐清他那些"閉門造車"的幾何構建。

　　這兩個例子都很難使人相信，布魯內萊斯基的這兩幅畫能夠對"合理結構"的性質，提供一種使人產生深刻印象的論證。不管布魯內萊斯基是否了解透視法的幾何規則，這些規則的重要性很難用一些不要求這些規則、

273

布魯內萊斯基的窺視孔

並且可能是沒有運用這些規則而創作的繪畫作品來闡述。比較可能的是，由於創作出了前所未有那麼忠實的寫實作品，布魯內萊斯基受到了後人的讚譽。也許，他是通過在鏡面上摹畫對象的方法做到這一點的，因此他先走一步，隱而不顯地使用了視覺錐體橫斷法的原則，這就是阿爾貝蒂用公式闡述過，丟勒使用那個有名的裝置推薦人們施諸實際應用的原則。說到底，只要畫家可以通過一個透明的表面或者從一面鏡子中去觀察他的對象，就不會對幾何結構有什麼需要。不如說，使心點透視成爲一種令人敬畏的奇蹟的，乃是幾種使繪圖員在平面上創造並可靠地描繪出逼眞景像的幾何技法。

藝術心理學新論

參 考 書 目

1. Edgerton, Samuel Y. *The Renaissance Rediscovery of Linear Perspective.* New York: Harper & Row, 1975.

2. *Antonio Averlino Filaretes Tractat über die Baukunst....*Vienna, 1890.

3. Gioseffi, Decio. *Perspectiva artificialis.* Trieste: Università degli Studi, 1957.

4. Krautheimer, Richard. *Lorenzo Ghibert.* Princeton, N.J.: Princeton University Press, 1970.

5. Manetti, Antonio. *Vita di Filippo di Ser Brunellesco.* Florence: Rinascimento del Libro, 1927.

6. Panofsky, Erwin. "Once more 'The Friedsam Annunciation and the Problem of the Ghent Altarpiece.'" *Art Bulletin*, vol. 20 (March 1938), pp. 418—42.

7. ——. Renaissance and Renascences in Western Art. New York: Harper & Row, 1969

8. Prager, Frank D., and Gustina Scaglia. *Brunelleschi, His Technologies and Inventions.* Cambridge, Mass.: MIT Press, 1970.
9. Vasari, Giorgio. *Le vite de' più eccellenti pittori, scultori e architettori.* Florence, 1971.
10. White, John. *The Birth and Rebirth of Pictorial Space.* London: Faber, 1957.

275

布魯內萊斯基的窺視孔

16

對於地圖的感知

　　一幅地圖是一種視覺工具，它通過眼睛傳送信息，而不是通過聲音、氣味或者觸覺傳送的，這一點很明顯。不那麼明顯的是，實際上人類從地圖中得出的所有的知識，都帶有一種強烈的視覺成分。當然，假如使用地圖的是一台計算機——比如說，它把從波士頓距華盛頓的距離標出來，以此為基礎算出一張機票的價格，我們就不能這樣說了。因為在這架機器的電腦中，這兩個城市之間的聯繫，並沒有採取空間圖像形式，但是，如果正在查找華盛頓的位置的是一個人，那麼他很難不去注意，這座城市座落在三角形的弗吉尼亞州附近，緊挨着鄰近的馬里蘭州。要是把查找的範圍再擴大一點，這個人還會發現，華盛頓並沒有按照簡明的視覺邏輯對於首都的要求那樣，座落在國家的中央，而是很不公平地被擠向了東海岸。

　　一個簡單的地理信息能得以變得這樣豐富，這是由於一幅地圖是一個圖畫式的圖像，

一個勾畫了它所表現的對象的某些視覺特徵的類似物。那些非圖像的、傳承下來的純粹的符號，例如字母和數字，只產生次要的作用。這些符號當然也能夠在人們頭腦裏引起視覺形象，但是，這些形象是從觀察者的記憶儲存中提引出來的，而不是由繪在紙上的圖畫所提供的。不論從閱讀聖吉米那諾的名字得到的視覺形象，還是從萊尼爾山高一萬四千英尺的信息中得到的視覺形象，都需要想象力加上經驗的充實才能獲致的。

從知覺上看，可以說閱讀地圖涉及三種圖像信息。首先是純粹的檢索，它與人們查閱一本字典或指南的情況最類似。比如說，我想了解一下斐濟島座落之處與澳大利亞的地理關係，於是我的注意力就會嚴格地集中到一個特定事實上，好像要在勃魯蓋爾①的巨幅作品上找出一隻小兔子一樣。但是，即使在這種情況下，觀察者所得到的形象，也決沒有像他檢索一個電話號碼或者一個詞的拼寫法時得到的形象那樣受到嚴格的限制。在一幅地圖這樣的圖畫式的圖像當中，決沒有任何與自己的背景關係相隔絕的細節。地圖制止那種把某一內容單獨地隔離開的作法，它們維護着真實世界的連續性。它們在事物的環境中展示事物，所以，它要求使用者具有比較積極的辨別力——他得到的東西比他尋找的要多；同時也要求使用者明智地尋找事物。而明智地尋找事物的其中一個方面就是，從事物與整體環境的關聯中去尋找

①勃魯蓋爾（Pieter Bruegel, 1525－1569），文藝復興時期尼德蘭著名畫家。——譯註

它們。

　　由於純粹的檢索與閱讀地圖的性質是相違背的，所以檢索要與第二類的圖畫式信息結合在一起，那就是所謂察看。也許我要查看一下地中海在哪裏，了解它的大小和形狀，了解它周圍有哪些國家環繞着，按照甚麼順序排列着。在這種情況下，我與這張地圖打交道時那種態度，就像我要知道一幅畫裏有些甚麼、看上去甚麼樣時，並不有所期待地執着於某一點。這就是地理教員和歷史教員想在他們的學生身上培養的那種態度；如果他們希望成功地做到這一點，就顯然極其需要地圖的幫助。爲了滿足這個要求，地圖的顏色與形狀必須能够自動提供知覺的性質，這種性質包含了對於使用者的那些直接的和內含的問題提供視覺答覆。只有當繪圖人員具有藝術家的某些能力時，地圖才能完成這種任務。

　　地圖的第三種圖畫式的信息，是更明顯地屬於藝術家的領域的，這就是顏色與形狀的動力表現。動力表現並不是一種可分離出來的輸入物，而是一切知覺所具備的性質。實際上它是知覺的最重要和最原初的性質。一個人在察看一個視覺對象（比如一張地圖）時，眼睛最先接觸到的，並不是與波長、尺度、距離以及幾何形狀相應的可度量的現象，而是由提供視覺刺激的材料所產生的表現的性質。丹麥與挪威和瑞典相比，面積較小；挪威和瑞典簇擁並保護着這個小小的伙伴，並通過它與歐洲大陸聯接。這種種並不只是一個數量的信息。大與小之間的關係具有一種動態的，具生命動力的性質，它是

從被我們感知的形狀的動力產生的。人們看見的是視覺力的相互作用，它賦予這些形狀以一種直接的生氣。這種直接的、原初的感染力，對於任何感覺的傳達都是關鍵所在，對於學習活動都是必不可少的開端。

讓我們來比較一下美國的輪廓線與不列顛島的輪廓線。美國的輪廓線的形狀是自我滿足的、長而寬的和緊密的，成一隻安穩的水壺形狀。不列顛島的輪廓線的形狀則瘦削、搖擺不定，被侵蝕和分割弄得時斷時續。或者我們來看一看義大利半島和希臘半島，它們幾乎是拼命地向東彎曲，特別是與垂直的科西卡島、撒丁島和突尼斯相比更是如此。我們對這些動力性質的感覺不是一種用地理形象進行的無用的遊戲、一種脫離開嚴肅的學習的消遣。相反，這些性質正是學習的媒介，它們為知識提供了視覺根基。一旦學生不再把地圖看成許多形狀的結合，而是把它看成視覺力的結構，他們所獲得的知識就會恰如其分地轉變為相應的力在其它領域裏的交互作用——就如在物理、生物、經濟及政治等領域裏可見到相應的作用。例如，由於處在美國大片陸地內部，我們對於包圍着我們的海洋的感覺，就不如不列顛人那麼直接。相形之下，可以說那裏的人們從來沒有真正離開過海。類似地，對於理解義大利的所謂北部省分，也很重要的要覺察到它們不僅在地理上比居於半島中界線以南的更靠北，而且比它們更靠西。學生們可以把這些事實當成一種靜態的事實材料去吸收，但是除非學生把那些潛在的空間特性體會為發生在自己的神經系統內的牽

引力和推動力，否則這些材料就很難變成活生生的知識。

這些活躍的體驗能否產生，在相當大的程度上取決於一幅地圖的顏色和形狀。當然，從根本上說，繪圖員應該是給定事實的忠實記錄者。陸地和海洋的輪廓、面積及方向是不能篡改的。可是，正如一幅寫實主義繪畫要受到自然中的人和樹木的形象約束一樣，對於一個好的地圖繪製員來說，可用的圖形塑造的範圍，要比最初瞥見的可能性或許要大得多。就像同是以寫實主義手法畫出來的牛，有些是栩栩如生，有些卻只是僵死的機械的摹仿；一些忠實的地圖也是這樣富於生氣，而另一些卻始終沒有打動我們。

地圖的審美性質或藝術性質，有時被看作僅僅涉及所謂良好的欣賞趣味，僅僅是一個配色的和諧和感官投合的問題。按照我的看法，這些倒是其次的考慮。因為作為一個藝術家——不管是畫家還是地圖設計師，他的首要任務在於把信息有關聯的方面轉變為媒介的表現性質，轉變的方式是使信息作為知覺力的直接的衝擊出現。這就把單純傳遞事實與喚起有意義的經驗區別開來。這個功績是怎麼完成的？我在下文將用更具體的細節討論幾個知覺現象。

任何地圖都必須選定一個特定的方位。儘管在習慣上地圖是按羅盤指示的基本方向上北下南地設計的，仍然有一些製圖員認為這個習慣在數學上沒有多少價值。我不能同意這種觀點。首先，視覺形狀對於方位是極為

敏感的。經驗證明，把一個形狀旋轉90°或180°，它們看起來已不再是原來的形狀。它們的性質發生了變化，也許已經不太容易識別。把一個正方形旋轉45°，它就成了一個菱形，這是性質截然不同的另一個形狀。更不要說人們試圖去讀出斜印或反印的文字，情況又會怎麼樣了。對於我們這些北半球的居民來說，爲了清楚地認識澳大利亞人所接受的冷空氣來自南方、熱空氣來自北方的這種情況，把澳大利亞地圖倒過來有時或許是很有用的。但是，我們應該牢記這一點：由於這一顛倒，所有的形狀和空間關係都發生了改變，我們就必須從知覺上重新認識這些關係。此外，地圖的標準方向，還聯繫着太陽和風帶的地理設置，以及主要的氣候帶、晝夜之間的區別。即使是對大多數城市居民來說，這些關乎他們生存空間的自然的作用也是極其重要的，所以，地圖的方向是不可調換的。

地圖的標準方位也是一個抵制脫離的有效手段，當一個大整體的一部分脫離開自己的上下關係而被展示出來時，方位就發生了作用。假如一座島嶼或一個省分被單獨地展示出來，但是採取的空間位置是人們所習慣的、它在自己的更廣泛的地理背景中出現的同一個空間位置，方位的正確性就將有助於克服因背景消失而引起的那種迷失方向的反應。

當然，在視覺範圍內，正像視網膜上投射的影像一樣，頂部對於觀看者而言是最遠的距離，而中線又是與觀看者面對的方向相垂直的。所以，把一幅地圖照這樣

安排，圖上呈現的東西和旅行者面前的實際視野之間就建立了一種可喜的對應。但是，只是在人們的興趣具體集中在一條特定路線上，這才算得上一個優點。因為我們所得到的這種對應是有代價的：如果旅行者碰巧不是向北行進的話。比如，假如要用一幅地圖向小學生們講解勒威斯與克拉克的旅行路線，必然要保持通常的方位，因為東方與西方的聯繫正是這個故事的要點所在。

現在，讓我轉到對第三維的表現上來。一張平面的圖畫要比人體（其三維性在這樣的平面圖上體現得十分不完整）或者建築（它至少要求把垂直的主視圖與水平的平面圖結合起來）更適於表現地球表面。從俯視的角度上，山脈和山谷這些地表特徵都可以得到大致相當的表現。當製圖員用高光和陰影創造出空間的起伏的印象時，他們遵循的是古代的繪畫技術，而且可以同時受益於傳統的製圖員和畫家的技巧。在這裏，我可以證實A. H. 魯賓遜（Arthur H. Robinson）的一個觀察報告，他是反對把色譜的序列運用到深度層次的表現上的。光譜中的顏色，當然是由光線的不同波長產生的。但是，在物理媒介的逐漸變化與顏色的知覺效果的逐漸變化之間並不存在對應。從知覺上講，色階包含有三個性質轉向點，即純粹的藍、黃、紅三原色。雖則在這三個顏色基點的任何兩種之間，存在着混合色的色階梯度（比如，從藍到黃之間的各種綠色的色階），整個光譜展示出的卻並不是一維的單一性質的層次，這也不能拿來與從上到下或者從下至上的高度層次相對應。只有一個

單色域的明亮度，比如黑與白或者黑暗與明亮之間的色域，提供了這樣的層次系列。但是，我們對於明亮度等級的識別，當然不能像把純藍色與純紅色區別開那樣可靠。對這種問題，似乎還沒有找到真正令人滿意的解決辦法。

製圖員在使用渲染的影線把那些本來只能靠本身的輪廓表現的廣大的地表，一處一處按起伏的斜率清楚地標記出來時，追隨的是畫家們的作法。這種圖畫技術可以取法於丟勒（A. Dürer）的素描與木刻，甚或是英國畫家B.里萊（Bridget Riley）那些引人注目的插圖。用系列的線條去界定體積的一個特別的例子，就是使用等距的輪廓線，在藝術表現中它特別是在木雕的紋理上為人們所知。樹木年輪規則形式的改變，能夠幫助我們確定木雕的表面曲折。在使用測高線條在平面繪畫中表現三維的形狀時（這正是製圖員繪製地圖的方法），這些線條首先會提供有關一座山峯或者山谷的斜率的純粹測量學信息。此外，這種方法還能傳達有關空間起伏情態的直接知覺經驗；但是，只有在繪圖的線條產生了一種坡度感的地方，比如當線條之間的距離給人以漸增或漸減的印象時，這種感應才能發生。

地圖也由圖形與其基底的關係以及疊合關係提供一種較弱的三維效果。當一個形狀在感覺上位於它的環繞物之前時，心理學家就稱之為"圖形與基底"現象。在地圖上，海洋總是顯得退到了陸地下面，陸地看上去是一個獨佔了海岸線的圖形；海岸線看上去好像屬於陸地而

不屬於海洋。然而，這種情況只能在符合了特定的知覺條件時才能獲致。由於水面的藍色是一種短波長的顏色，它助長了這種後退的感覺。而陸地的紋理構成則極大地增強了它的堅實感。反過來，在水域具有紋理構成表現，而陸地卻空出來的海圖上，陸地把海岸線的輪廓讓給了海水，自己好像變成了圖形的基底。假如海水被陸地環繞而不是陸地被海水環繞，海水就趨向於成爲圖形並突出於陸地之上。這種情況對於湖泊來說也是一樣，尤其是湖泊的形狀呈凸面狀時。所以我們感到密西根湖的南端，好像一條舌頭一樣伸入了陸地。反過來說，陸地也可以利用凸形的優勢，弗羅里達半島和斯堪的那維亞半島，較諸筆直的海岸線更明確地是一個“圖形”，非洲則由於本身朝西朝南的膨脹，得以凌駕在海洋之上。

圖形與基底效應的動態感可以極其強烈。在感覺上，凸面是對於周圍空間的積極進犯。我們感到澳大利亞大陸向北面推擠着新幾內亞，可是又在它南部的凹陷的海岸那裏被動地受着海洋的進攻。陸地與海洋之間的相互作用，通過海岸線的形狀，栩栩如生地表現爲視覺上的前進和後退。

疊合效應也能夠引入立體感。然而使疊合層成爲可以領會的，還需要一些特別的條件。地圖上的字母好像是躺在地圖最表面的一面透明膜之上。但是，只是在字的形狀與地圖的幾何構成能充分地區別開時，才有這種情況。循直線狀而橫排的名稱構成了一種座標方格，它

使自己清晰地脫離開去成爲前景，與山脈、河流、公路的不規則狀態分別開來，特別在這些名稱遮斷了山河道路，本身卻沒有被任何東西遮斷時更是如此。而字母的標印越是去適應國家、海岸線、河流等等的形狀和方向，它就越是融進了地形，後退到背景樣式中去。

對於州界和公路，上述情況也同樣如此。當一個州的邊界在幾何上很規則的時候，比如堪薩斯州、新墨西哥州、達科他州的邊界，它們似乎是立於地貌起伏形勢的頂部，好像是地圖本身要對現代分界的人爲狀態發出譴責，因爲那些州界是違背自然地由直尺畫出來的。把這樣一些州界與那些行政區劃圖上表示土地所有權的界線相比，二者在知覺效果上的差異是非常有趣的。由於行政區劃圖上的成直角的坐標方格並沒有以強硬的姿態破壞地理圖形，它們爲觀看者描述了土地本身的合理化，而並沒有讓土地被表現爲一個鬆散的、由於政治或行政目的而結集起來的網絡。那些筆直的高速公路從地圖的地形當中突現出來，好像一些不相干的東西，而那些循着海岸線或者循着山谷像河流一樣蜿蜒曲折地行進的鄉間道路，表明了人類對於自然構成所需求的那種有機的適應。

也許，在這裏我們可以討論一下另一個對於知覺心理學很有意思的繪圖特徵。對於製圖員來說，那就是所謂"概括"的問題。"概括"一詞意味深長，因爲它表明，獲得一個體積縮小的形象，不單單是略去其細節。藝術家和地圖繪製員都知道，他們要完成的是創造一個新樣

式的積極任務。這個新樣式要作爲所要表現的自然地形的一種對等物，而不能成了所表現的東西的一種貧乏化的代表。重新創造的這種樣式也不僅是實物的一種模型複製。體積的縮減爲地圖繪製員提供了一種自由度，通過對它們進行簡化，他可以使視覺形象更易於閱讀。

那種對於複雜的海岸線的亦步亦趨的模寫，看上去會是一種沒有條理的、沒有多大意義的描畫。人們只是看見它，卻無法在感知上掌握它。因爲知覺就是要抓住刺激物中固有的或被加上去的那些有規則的形狀。一道眞正的海岸線的形狀產生於衆多的物理力。人們可以環繞着太平洋海岸行進而在其岩石、沙丘和沙灘的構成當中，覺察到其中的一些物理力。一旦海岸線被縮小爲紙上的一條輪廓線，不管怎麼樣，這種富於意味的力的相互作用就要消失，留下來的只是一些偶然形狀中的雜亂的關聯。

藝術家在創造他的那些可感知的形狀時，使用的決不只是一種削磨使之平滑的手法。他們常常把大量的細節包容在裏面。但是一個勝任的製圖員知道如何爲樣式創造層次，也就是如何通過把小的形狀統屬在大的形狀之下而使整體總合爲一個充分地簡單而有秩序的構成。一旦形狀成了可以感知的，它們也就能承擔動力的表現；否則它們只是些僵死的材料。所以藝術家們有意無意地選擇了他想要傳達的形狀：它們或直或圓、或柔順或堅硬、或簡單或複雜；而且配合着這種全盤的主題而安排了其它一切形狀。

這種概括在所有的知覺中都會自動發生。一幅地圖儘管是複雜的，頭腦還是可以從其中推導出一個簡化樣式。如果我們想了解密西根湖與蘇必利爾湖之間的空間關係，我們就會感到並認識到這兩個湖的位置正好相互垂直，儘管這個描述並沒有嚴格根據。簡化的形象就是被記住的形象。如果我們要求學生根據記憶畫出美洲大陸的輪廓線，我們會找到一些典型例子把北美洲與南美洲排列成一直線，好像它們是排列在同一條子午線上似的。當然，這樣徹底的一種簡化可能在信息效用方面來說是不利的。製圖員因此會在準確性和這種促發知覺的簡化之間，努力作到一種適宜的折衷。

在地理和歷史教學中作到這種恰到好處的折衷特別重要。一幅最大限度地包含了細節的地圖，使得要抓住它的基本元素時發生困難。一個兒童從美國地圖上首先能記住些什麼？一個銅保狀的、由廣大的海洋所包圍的圖形，其寬度幾乎為高度的兩倍（這個特點在一張大比例的地圖上表現得並不明顯，因為在這樣的地圖上東、西兩海岸往往臨近地圖左右的兩個邊緣而好像受到的擠壓）。兩條垂直走向的山脈對稱地安放在圖的左右兩邊，它們是洛基山脈與阿勒格尼山脈（圖38）。這些地形從教學掛圖中是否容易識別呢？另一組對稱的物體，是位於西海岸中部的大城市三藩市以及它在東海岸的伙伴紐約市。密西西比河貫穿在這個國家的下半部的中央地帶，在紐奧爾良港滙入了海洋。在三藩市與紐約城之間的帶狀線上，靠近一組湖泊（五大湖地區）座落着芝加哥

圖38

城。上述事實在一個視覺形象中表現得如此簡明,以致
每一位教師都可以在黑板上把它們信手勾畫出來,每一
個小學生都可以一眼就抓住要領。這樣的一幅地圖較諸
專業地圖更適合於在初等學校的教學中使用,因為只有
在獲得視覺構架之後才能理解專業地圖。

　　每一種有存在價值的視覺意象都是對其主題的一種
闡釋,而不是一種機械複製,不論我們說的形象是為藝
術目的、科學目的服務的,還是像一幅優秀的地圖那樣
同時為科學和藝術的目的服務,這一點都同樣正確。

參 考 書 目

1. Arnheim, Rudolf. *Art and Visual Perception*. New version. Berkeley and Los Angeles: University of California Press, 1974.
2. ——. *Visual Thinking*. Berkeley: University of California Press, 1969.
3. Robinson, Arthur H. *The Look of Maps*. Madison: University of Wisconsin Press, 1952.

對於地圖的感知

巻

五

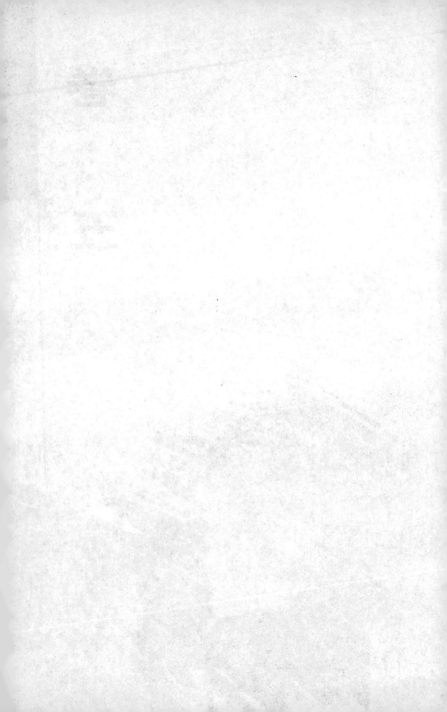

17

下面的見解只是對於一個複雜紛繁的課題的一篇序言，一曲由"顏色風琴"彈奏的序曲。顏色風琴的建造出現過好幾次，最早的是1730年巴黎一位數學家、耶穌會會士卡斯塔爾（R.P.Castel）的構想。在卡斯塔爾的《顏色光學》一書附錄中，收有一份一位著名德國音樂家特勒曼來信的法文譯件。經考證，這位音樂家就是偉大的G. P. 特勒曼（Georg Philipp Telemann）。1737年遊訪巴黎期間，特勒曼有機會了解到卡斯塔爾的設計。按照他的描述，卡斯塔爾的"可視風琴"或者"可視鍵琴"可以讓樂音和顏色對等起來：每當演奏者按動一個琴鍵，相應的那一種顏色就會隨着管風琴的樂聲，顯示在一塊報告牌或者幻燈上。這些顏色好像樂音一樣，也是或連續或像和弦一樣重疊而放映出來的。

卡斯塔爾的樂器就是我所說的"顏色的理性化"的一種早期嘗試。它的根據是由牛頓光

學而來的顏色體系。牛頓光學認定七種基本顏色，正好與七音的全音階相一致。卡斯塔爾把藍色與主音配對，並且用三原色——藍、黃、紅來表現三和弦。牛頓確信，他所列出的七種顏色在太陽光譜中所佔的空間與音樂音階中各個音程的大小相配稱。全音階有五個，即藍、綠、黃、紅和紫，在它們中特定的地方間有兩個半音階——橙色和靛藍（或絳色）。顏色對音樂的這種參照，意義極爲重大。因爲，從古希臘畢達哥拉斯以來，音樂的音階已經成爲感性經驗當中一種理性程序的最具有權威性的例證。而顏色的概念和名稱，卻相當混亂地來自那些作爲顏料製造原料的有機物和無機物。亞里士多德在他的短篇論文《論色彩》的開首說過，原色使人聯想到原初的物質（火、氣、水、土），這也是一個間接定義，一個從四元素的宇宙秩序說借用而來的說法。在文藝復興的學說中，這個理性秩序的端緒還留着，與那些有關獲得和使用各種顏料的實際說明混雜在一起。

牛頓以及卡斯塔爾所構想的顏色與音樂樂聲之間的對應，以這兩種媒介的物理學相似性爲根據，那就是音樂的音程與不同波長光線的折射角度都被認爲是涉及一種定量的相互關係。這種物理學上的對應只是顏色與聲音之間可以建立的四種關係之一。它還從未得到令人信服的證明。儘管十八和十九世紀的作家對於"顏色風琴"的原理抱着極大的期望，甚至斷定，"如果用眼睛去注意富於哲理的大鍵琴，拉莫（J.P. Rameau）與科雷利（A. Corelli）的奏鳴曲也能够爲眼睛提供一如耳朵所獲

得的那種愉悅。"但是，只要我們把物理刺激的類似作為"比較的中間物"，我們就至多只能感知視覺和聽覺的動律之間簡單的相似性，以及明亮度與音高之間相當穩定的對應。現代技術也沒有能戰勝這種失望。不管我們是注視着一段樂曲的光電音軌，還是去感受某種由一套控制盤操縱的音響、顏色、形狀的綜合顯現，對於眼睛和耳朵來講，發生的關係仍然顯得是任意的。

無論如何，在具有共同的表現性質（比如冷與暖、強烈與溫和等等）的基礎上，顏色和聲音之間的確存在着從知覺上令人信服的對應。它們在知覺上天然自明，儘管像艾爾哈特—西波特（Erhardt-Siebold）已經證明過的，語言還必須等待浪漫主義詩人把這些受到理智懷疑的關係變成在比喻中可以接受的東西。

我們應該把這種自由感知到的表達上的對應，與第三種聯繫——聯覺或"帶顏色的聽覺"區分開，正像心理學家都知道的那樣。這種現象似乎是生理的內在關係與這樣那樣的心理聯想的奇妙混合。某些人在聽見聲音時，同時會看見顏色，這些感覺是無意識的和強制性的，但不是每次都出現，也不含有同型異態對應的內在確實性。相反，它們能在一定的程度上損害音樂經驗。

最後，應該提到第四種聯繫，因為人們經常把它與其它的聯繫混淆起來。這就是在藝術創作或藝術描寫當中，幾種感覺樣式的綜合使用。一個借助顏色和聲音，也許還有味覺及觸覺的小說家，能夠對他所描繪的場景作更廣泛的表現。但這裏的結合並不是立足於顏色與聲

音之間的相似，而是立足於顏色與聲音所歸屬的同一景況。因此，結果是具體性的加強，而不是由引喻比較而產生的抽象性。

一種顏色的理性秩序似乎無法通過求助另一種不同的感覺模式來獲得。考察一下色彩理論本身，我們會注意到，在對數以百計的色彩調子進行識別和有條理的分類這個方面，我們的世紀取得了極大的進展；但是，如果我們所說的理性化是對知覺性顏色體系的元素之間的結構關係的一種理解，那麼必須承認，我們仍然處於初步的階段。闖入顏色理論領域的荒野，需要一種眞正的開拓者的精神。這一領域所以產生一種無盡無休的迷惑和挫折，主要原因在於顏色是視覺形象最爲反復無常的維度。我們可以對兩千多年前的一位古希臘畫家用在他的瓶畫裝飾上的特定形狀，講出極爲精確的細節，但是，我們對貫穿在藝術史中的有關顏色的知識，卻大部分建立在傳聞和揣測之上。就是在問世僅僅幾十年的作品上，原有的顏色也開始改變和暗淡。此外，如果我們將一幅畫或者一張精確地印有標準色彩的模板從陽光下搬到白熾燈下，效果的變化決不只是一種移位式的變調；如果僅僅是移位變調，作品的關係仍然能完整無損，但是這裏說的這種變化卻是對於總體構圖有着決定性的影響。光是由於這一個理由，如果說在藝術中我們所能談論的有關形狀的和有關顏色的事情，二者之間的比率大約是50比1，這也並不是出人意料的。

比較起顏色的不可靠性質，更值得注意的是顏色之

間的相互依賴。人們雖然可以通過波長和亮度，從物理上確定一種顏色的色相和明度，但是對知覺經驗來講，並不存在這樣客觀的恒定標準。①一種顏色由於鄰色的影響，在外觀上會經歷驚人的變化。在馬蒂斯的作品中，一件絳色長袍會因爲挨着一堵綠牆或者一條綠裙子，使自己的紅色達到飽和點；但在同一幅畫裏的其它地方，這件長袍會由於一個粉紅色的枕頭，失掉它大部分的紅調子，甚至由於與一個明亮的黃色屋角相呼應，看上去有幾分發藍。視乎人們所注視的局部關係，人們會看到不同的顏色。

使這種千變萬化的媒介得到系統利用的嘗試，可以追溯到十八世紀。在當時人們已經確定，色彩、明度及濃度這三種尺度，足以在實踐中確定一種顏色。因此，任何可能的顏色都可以由一種三維模型的確定，得到自己獨一無二的位置。但是，爲了公正地對待那些並不簡單的事實，早年間那些構想勻稱的球體、雙錐體和雙角錐體的顏色模型，在我們今天的時代，必須讓位給那些不平衡的和甚至是不規則的模型。各種各樣的顏色模型，其中著名者如孟塞爾（Munsell）和奧斯瓦爾德（Ostwald）列出的那些，都是柏拉圖主義理念化的三維體系與各種光學、生理學以及工藝學的偶然性之間的折衷物。例如，由於不同的色彩以不同的明度等級達到自己最高的濃度，所以一個球形或雙錐體形的顏色模型那

①心理學家談到的"恒定顏色"，很大程度上指的是有色光對有色物體的影響，而且至多是部分有效的。

種令人愉快的對稱美，必須讓位給一個有着傾斜圓周的歪曲模型；於是孟塞爾的顏色模型看上去好像一棵枝葉紛亂的樹，因爲它受到了現代工業手段可能提供的顏料的限制。

　　儘管這樣的模型的首要目的是要用一個體系去鑒別所有的顏色，它們還是幾乎自動地提示了顏色組合的特定規則。這類規則要達到的目的是什麼呢？舉例來說，音樂和聲學的一種實用理論，不會讓自己僅限於描述哪些樂音能够和諧共鳴，哪些樂音會彼此衝突。僅僅告誡一位學習和聲學的學生要避開"音樂中的魔鬼"（即三全音或增四度），他不會從這教條中得到多少教益。他會很自然地發生疑問，爲什麼僅僅由於一千多年前的理論家達瑞兹（Guido d'Arezzo）斷定應當如此，人們就要廻避這個特定的音程。只有當他在全音階的結構裏，開始理解這個增四度的性質及其作用的時候，他才能認識到，那個特別的音程能够爲怎樣的目的服務，或者會對怎樣的目的造成破壞。同樣，在顏色組合中，幾年前被視爲極其唐突的作法，今天已經爲人們熱切地運用着；而且，哪種顏色感覺上是和諧或不和諧的這種問題，對於構成結構的要求來說，已經成了次要的。

　　顏色提供些什麼？只有當人們不再滿足於認爲顏色幫助我們識別物體（當然它們的確能够做到這一點），不再認爲顏色是爲了通過刺激作用和協調作用增加我們的生活樂趣而賜與我們的，這個問題才眞正成了饒有興味的。如果我們確信視覺樣式——不管是否藝術作品——

能夠對人類經驗中的基本事實作出認知性的表述，那麼，顏色能夠向我們陳述什麼，這個問題就有力地呈現在我們面前了。

在一個初步的水平上來說，特定顏色在每一種文化中都有着確定的意義。隨便舉一個人類學的例證：列維－斯特勞斯（Lévi-Strauss）談到過某個羅得西亞部落和澳大利亞部落的葬禮。在葬禮當中，死者母系一支的成員，用一種赭紅顏料塗身，站立的位置靠近死者；而另一系的那些成員使用的是白色黏土，還要與死者保持一定距離。這種社會的"顏色符號"與象徵有關，紅色與死或生等等有所聯繫。美術史家很熟悉宗教、君主政體或是宇宙論形象當中那些標準化了的顏色法則。而且，甚至在現代環境中，黃色對1889年的凡高（Vincent van Gogh）意味着什麼，藍色對1903年的畢加索又意味着什麼，都仍然是很有意義的。在某種程度上，這些顏色語匯賴以建立的基礎，是一些在不同文化中大有區別的習慣；但是在顏色中很可能也存在着一種固有的表現，它產生於神經系統對於不同波長的光線的反應。對於這些生理學的機制，我們了解得很少很少。直到我們有更多發現之前，我們只能描述這些對於顏色的反應，而不能解釋它們。

對構圖樣式中顏色之間關係的研究則比較有成效。我們對此有相當普遍的了解：在知覺當中，感覺項之間的任何類似都可以創造出一種自動的接合。所以，提香（Titian）在表現獵人阿克特翁發現了沐浴中的狄安娜的

場面時，把構圖中兩個深紅色的色塊與兩個主要人物結合起來，從而使它們與附加的複雜風景和侍從人物形成對照，使主要人物跨越了巨大的空間距離聯繫起來。

相似性要求區別性作為自己的反面對應。在這方面，顏色媒介正是能夠表現出極端的相互排斥。恐怕沒有哪兩個形狀，甚至沒有哪一個圓形和哪一個三角形，能夠像一種純紅色與一種純藍色或者純黃色那樣徹底地相互區別開。蒙德里安（Piet Mondrian）在他的晚期作品中，僅限於使用這些原色，表達徹底的獨立和徹底的區別，還有，由於缺乏關聯，還表現了動力的徹底不存在；他把動力保留在形狀的相互作用中表現出來。在普桑（N.Poussin）的某些作品裏，三原色構成的這種同樣的"三和弦"，服務於一種古典式靜穆支配着的主題；混合色沒有被排斥在外，而是在從屬的地位上引進了活躍的內在關係。

這樣的一種排斥可以限制在色域的有限範圍裏。黃色和藍色可以完全不涉及紅色，因而在"明亮的冷色域"這種特定領域裏，表現出彼此之間的排斥。與此類似，紅色與黃色合成的構圖，可以更加精確地表現我們對於"灼熱"的特定體驗。

當我們講到對比色的時候，我們通常指的是把排斥和包含集於一身的一種色彩關係。對此，我的看法是，對比色可以在包容了顏色的全部三個尺度的範圍內，最大可能地把色彩之間的區別展示出來。對比色的基本形式，是讓一種純粹的原色與其它兩種原色合成的混合色

形成對照；因此藍色與橙色形成對比、紅色和綠色形成對比、黃色與紫色形成對比。同時，對比色以最經濟的手段滿足了圓滿性。這就是我們談到處在顏色對照組中的色彩是互補的時候，心目中設想的內容。它們是相互需求的。

類似這樣的關係在形狀的領域裏是不存在的。人們可以按照柏拉圖在《蒂邁歐篇》裏提出的那樣，嘗試用那五種規則的立方體去建構我們這個複雜的形體世界，但是，並沒有一種顯而易見的方式可以使形的元素得以疊加為一個整體。圓形、三角形和四方形在某種意義上彼此相像，在另一種意義上又彼此區別。唯一一種類似原色的情況，可以在空間的三維性上找到：在笛卡爾座標的"純粹"方位上，它們是互相排斥的，而且可以總和為一個完整的空間體系。

只有當人們從牛頓教導我們的光譜的物理性質中引出一種心理學的對等看法時，也就是說，只有當人們由於顏色的不圓滿性和它們不斷提出的相互結合的要求，而把它們感知為不完整的經驗和動力時，人們才理解了顏色經驗的獨特性質。正是這種相互的依賴造成了互補要求，正是這種相互的依賴使顏色始終處於相互的支配之中——每當它們的鄰者變化，就引起它們自身的變化。最為剛愎自用但又是最為明智的色彩理論家歌德看到了這一點，因而寫道："單一的色彩影響着我們，正像它們在病理學上的作用那樣，把我們帶到特定的思想感情當中。有時，它使我們上升到崇高，另一些時候，

它們又使我們下降到粗鄙；它們提示着積極的鬥爭或者溫柔的渴望。然而，內在於我們感官那種對於整體性的需求，引導我們超越出這種界限。它通過產生一種強制着自己的個別特性的對立面，使自己獲得自由並達到令人滿意的圓滿性。"

然而，在談到"我們的器官"時，歌德提到了一個引起混亂的早期例子，這種混亂一直困擾着我們對顏色對比的討論。顏色理論家們幾乎一致把對比的性質和效果看作是生理上生成的現象的知覺經驗，這種現象是由於色彩同時造成對比或由於後像（afterimage）作用從而相互引生或相互改變而造成的。與此相類，顏色在這樣的情況下也被定義爲互補的：可以在旋轉的色譜輪盤上或者在光線的其他結合上合成單一的灰色。實際上，這個標準是錯誤的。生理上產生的顏色對比和顏色互補，與那些在繪畫和其它任何地方主宰着我們對於色彩關係的知覺經驗的東西並不一致。舉一個明顯的例子就足以說明這一點。在同時對比作用或者在後像作用中，藍色可以喚起黃色，黃色也可以喚起藍色；而藍色與黃色在添加結合中能夠產生出灰色或白色。但是藍與黃這兩種顏色在指導着畫家視覺秩序的顏色體系裏，旣不是對比色，也不是互補色。根據畫家們在實踐中所遵循的自然而然的感覺，黃色與藍色是互相排斥的，但只是在一個限定的調色板的範圍內。這裏的情況是，黃色在畫面上與紫色互補，藍色能與橙色構成對比色。

爲什麼在生理的色彩關係和知覺的色彩關係之間會

發生這種差異，我們還不知道它的原因。但是我相信，我們可以解釋畫家們爲什麼如此虔信由藍、紅、黃三原色的三角關係所構合成的顏色體系。這個三角形的色彩模型在現有文獻中最早見於德拉克洛瓦（Eugène Delacroix）1832年在速寫本上（現存於尚蒂伊的孔代博物館內）記下的構想；在這一模型裏三原色分別面對着三個中間色——橙、綠、紫，每種原色都能從與自己對立的中間色那裏，以這種方式獲得補足（圖39）。統率這一顏色體系的是一種簡明的順序：這裏可以看到任何兩種三原色的結合，又可以看到如何加上第三種色（補色）而使結合圓滿。

這樣簡明的順序對畫家來說，就像音樂的音階對於音樂家一樣可取，因爲它建立了顏色相互排除或相互包含所根據的家族關係網絡。它也表現了對比色、相互吸引的顏色和互補色，表現了不諧和色和過渡色。這樣的

圖39

色彩原型不僅與形狀之間的聯繫相類似，還經常與形狀之間的那種聯繫相對立並抵銷它們。結果是形與色關係的一個綜合原型，藝術家們根據它，可以用視覺感官象

徵地表現世上萬物所統屬和分別存在的方式：它們的構成方式、組合方式以及分解方式，它們相互需求和相互排斥的方式。因此我說，顏色能有助於傳達對人類經驗的基本事實的認識。

　　既然我是以指出顏色的不合理性的活動開始討論的，我願意通過回答這樣一個問題，即這樣一種難以把握的媒介如何能產生穩定的結構表現，來結束這篇文章。如果每種顏色都在時時變化着，都依賴於它得以表現的色彩系統，一個人怎麼能依靠這樣浮動的元素去構造一個確鑿的結構呢？任何整體，如果它不僅僅等於自己各部分的總和，就都會發生這類問題；當然，如果像種種我們所感知的顏色那樣，連內在的界線也是可以互相滲透的，那麼即使像我這樣的格式塔心理學家也會感到眼花繚亂。但是，無論如何，答案只能是：儘管每一元素也許會受到其它任何元素的影響而改變，然而通過所有有關因素間和諧的相互作用，一種成功的結集仍然能夠把每一元素的個別性質穩定下來，就像一架由三根牽線同時牽拉所垂直豎立的天線那樣。鑒於活躍在牽線當中的物理力是人的眼睛不能察覺到的，它使垂直杆那靈敏的平衡看上去好像是絕對靜止的；然而，使顏色關係規範化的牽引和推動卻是發生在觀察者自身之內的，它們是觀察者自己的神經系統的場力，因此可以爲一個靈敏的心靈所感知。

　　綠色與紅色的那種相互求索對方的方式，在我們的體驗中是一種積極的吸引，而這種動力活動是知覺經驗

的一種直接的性質，正像色彩和明度是直接給出的一樣。或者，當兩種顏色像音樂的不諧和音那樣互相抵觸時，這種不諧和被動態地感知爲內在於顏色的一些力之間的關係。這一點對於所有這些關係在一個整體結構中相互平衡的方式也同樣正確。知覺力相互的動力影響，不只是觀察者對於自己所見樣式的主觀添加物，觀察者對於樣式的注意也不像物理學家觀察磁鐵如何擾亂一堆鐵屑那樣僅僅是理性的。不如說，特別是對於藝術家們的目的來講，如果顏色和形狀的象徵信息要活躍起來的話，那些協調的緊張力必定要實際上在視覺經驗中產生反響。

參 考 書 目

1. Arnheim, Rudolf. *Art and Visual Perception.* New version. Berkeley and Los Angeles; University of California Press, 1974.

2. Castel, R. P. (Louis Bertrand), *L'Opitque des Couleurs.* Paris, 1740.

3. Erhardt-Siebold, Erika von. "Harmony of the Senses in English, German, and French Romanticism." *PMLA,* vol.47(1932), pp. 577－92.

4. —— "Some Inventions of the Pre-Romantic Period and Their Influence upon Literature." *Englische Studien,* vol. 66(1931), pp. 347－63.

5. Goethe, Johann Wolfgang von. *Der Farbenlehre didaktischer Teil.*

6. Guiffrey, Jean, ed. *Le Voyage de Eugène Delacroix au Maroc.* Paris, 1913.

7. Lévi-Strauss, Claude. *La Pensée sauvage.* Paris: Plon, 1962.

8. Munsell, Albert H. A *Grammar of Color.* New York: Van Nostrand, 1969.

9. Newton, Sir Isaac. *Opticks.* London: Bell, 1931.

10. Ostwald, Wilhelm. *The Color Primer.* Ed. Faber Birren. New York: Van Nostrand, 1969.

11. Pedretti, Carlo. *Leonardo da Vinci on Painting.* Berkeley and Los Angeles: University of California Press, 1964.

藝術心理學新論

18

音樂表現中的知覺動力

對耳朵來說，這是一種象徵：不管是運動着還是靜止着，它所採用的對象既不模仿也不描述，卻以一種完全個別和難以捉摸的方式在想象中產生，因為在被標誌者和記號之間，彷彿很難找到聯繫。

哥德致蔡勒特（Zelter）的一封信
1810年3月6日

下列分析建立在這個設想之上，我們通常所指稱的音樂的意義或者音樂的表現，來源於音樂的樂聲直接具有的知覺性質。這些性質可以描述為音樂的聽覺動力。儘管在音樂實際應用上，"動力"（dynamics）一詞指的是演奏的強度，在這裏，我仍然準備像我曾用在視知覺上那樣，在一個更寬泛的意義上使用這個詞。視覺藝術領域對於使形狀、色彩關係和動態獲得了生命力的那種"方向性的張力"的研究，已經導引出一種可以在音樂領域中進行類推的視覺表現理論。

傳統上那種以爲視覺世界是由靜止的和運動的"物體"組成的設想，起源於我們對於視覺信息的一般實踐應用。爲了實際地把握世界，我們把世界的組成成分描述爲"事物"，它們由自身的物理性質，即本身的形狀、體積、顏色、結構等等得到規定。這種有選擇的理解使我們難以認識到知覺顯然是動力的，即只有由方向性的力所支配的對象才能够被感知。一棵樹或者一座塔，看上去總在往上伸展，斧子之類的楔形物體，使人感覺到有一種向着成銳角狀的兩側邊行進的動力。這些動力性質，不僅僅是主觀地加諸事物外形的添加物，而且是知覺的原初成分；它們不惟與形狀不可分離，而且常常造成比形狀本身還要直接的影響。特別是在視覺藝術中，比如，如果一幅畫裏的形象被解釋成一些堆積在一起的物體，這幅畫的基本效果就還是沒有得到說明。一幅畫只有在被看作由它的各種視覺成分構成的一種有指向性的力的結構時，它才能有所表白。因此，在審美理論中，人們不可能不把視覺表現的性質歸結爲力的原型而能够對它作出充分的解釋。

對音樂來講，這一點就更加正確。因爲，正是根據聽覺媒介的特有性質，我們才不把音調理解爲"物體"，而是理解爲從某種能量當中產生的活動。視覺對象除非處在運動之中，或者被理解爲處在運動關係或變化關係之中，否則總是停留於時間尺度之外；音調則永遠是時間之中的事件，這就構成了音樂的一種原初的動力矢量。一個持續存在的樂音，聽上去不像一個靜態整體的

持續存在，而像一個正在行進中的事件。因而，聲音缺少"物體"最主要的特性。它們是具體化的力，雖則我們有關記譜音樂的印象，總在誘使我們把時間中的事件設想成空間對象。

　　儘管我們經常能够識別出產生某一特定聲音的物理來源，但是不管這個來源是一把小提琴，還是一部機動摩托，它都不是聽覺經驗的一部分。在我們的聽覺世界裏，聲音出於無形。根據我們的感知，聲音本身是衍生者，不斷地進行着自我推進活動。一個由樂器或嗓音表現的連貫旋律，基本上不是一個"物體"。它是一個由單獨的音在音樂空間當中完成的運動軌迹。這個音在從一個音高升或降到另一個音高時，它的活動可依據音調本身產生的推動，或者依據外界的吸引力和排斥力在知覺加以解釋（有關發生在活動的視覺形狀中的類似現象，可以參看A.米柯特[Albert Michotte]的有關著作）。我們像觀察一隻四處爬動的昆蟲那樣注意一個音循着旋律的路線進行運動。旋律活動最後總起來合成的一個空間結構只是次要的；在體驗者看來，這個結構是貫穿着方向的同時性整體。儘管書寫的樂譜使我們習慣於把連串的樂音設想爲一串珠子的模樣，聽知覺卻告訴我們，音樂的元素是事件。一個旋律中的樂音，作爲一個小小的衍生者，從一個音高轉到另一個音高；即使它在一個地方停止不動時，聲音仍然是連續的活動。如果人們把一個三和弦分解開彈奏，再跟上一個八度音，他們會聽到連續的三個跳躍；儘管從物理的意義上看，這四個樂音

沒有一個在運動。①

那些因為偏離或背離規範基礎而產生的動力，對我們現在的討論同樣重要。②在這裏，視覺中的類似現象具有啓發性。視覺空間的結構，依賴於由垂直線和水平線所提供的構架。這個構架就是視覺的"主音"（tonic），是緊張力處在最低限度的零基點。任何一種傾斜，都會被感覺為偏離這些基本方向，並從這樣的偏離中獲得張力。如同所有的知覺矢量一樣，這種偏離也是在兩個相互對立的方向上發生作用：可以把一個傾斜的物體，例如比薩斜塔，或看作在努力地掙脫規範基礎，或看作在努力返回規範基礎。而且，這兩種傾向既可以理解為由偏離物體本身造成的，又可以理解為由規範基礎造成的；換句話說，偏離物體看上去可以是被自身的能動力量推向基礎或推出基礎的，也可以是被基礎的能量中心所吸引的或所排斥的。

西方音樂的一般實踐領域中相應的參照構架，自然是音調中心。在大調調式當中，不同音高對基調水平的關係完全是動力的，它構成了音樂表現的主要的知覺來源。這不是一個僅僅涉及距基調的可計距離的問題，而

①V.祖科坎德爾(Zuckerkandl)的著作包含了一些對音樂動力問題的出色的探討。他還恰當地提出了類似的視覺現象，即靜止的視覺刺激，在快速連續出現時可以體驗到的所謂 φ 運動(phi motion)。
②L.B.邁耶爾(Meyer)廣泛地研究了一些音樂表演中存在的對於音樂規範的偏離。

是有關基礎的吸引力所產生的緊張力的問題。力的構造決定了給定音調的動力活動，它相當突出地包含着與音調基礎的關聯。在基調之上，旋律通過自身向上行方向的推進，克服了基部的吸引而上升；在基調之下，旋律的下行運動則要迎着基部的阻力而進行。所以，任何在基礎音高水平之上或之下的聲音，都體現爲一種擺脫靜止狀態的小小的成功。這是所有音樂知覺中的一種基本現象。③更不必說，每當音調基礎轉換到不同的調子上（例如變調時），任何樂音的動力性質都要發生變化。所謂的無調性音樂（atonal music）乃是調性（tonality）極限的標誌，這種音樂的構架變化得極其頻繁，以致無法從根本上把它從那種由單獨樂音互相聯接而造成的吸引力當中辨認出來。

　　在試圖對大調和小調進行分析之前，我必須提到一個同樣適用於音樂的深一層的知覺狀態特徵。視覺領域由遍佈的動力矢量所統治，這種動力矢量，可以把它與物理世界進行類比，稱作引力作用力。每一個視覺對象看上去都像受到了向下的吸引。這造成了視覺空間的不

③類似的知覺狀態在筆跡學中也爲人所知。西方的書法是環繞一個作爲擴展基礎的中間地帶向上或向下延展而組織起來的。在將筆跡的動力特徵轉述爲其心理學對等物時，筆跡學家們曾談到超出給定基礎或滿足於給定基礎的趨勢。強調向上擴展的筆跡與精神性、夢想"輕鬆感"相稱；向下擴展的筆跡則與物質的考慮、本能的壓抑以及"沉重感"相應。參看羅曼（K.G.Roman）及克拉格斯（L.Klages）的著作。

對稱性或各向異性(anisotropy)。因此，一個向上的運動與一個向下的運動有質的分別。向上的運動包含着對重力的克服，或從地面獲得了解脫；向下的運動被體會成屈服於地心引力的吸引，或是一種被動的放任。但除了這種壓倒一切的普遍的動力之外，每一個視覺對象憑本身的質量也是一個動力的中心。它產生着不同的定位力量，而且對鄰近的對象施加自己的影響。因而，一個視覺構圖的動力，例如在一幅畫中表現出的那樣，是作為引力作用矢量的總的垂直吸引與各種視覺對象的力之間複雜的相互作用而產生的。

類似的複雜性在音樂當中很普遍。每一個音調中心的力量，都處於引力作用矢量的向下吸引的籠罩之下。假如主音是唯一的參照基礎，主音對於高於或低於它的樂音的關係，聽起來應該是對稱的。升到主音之上與降到主音之下，在動力上本來應該是等值的。但是，事實並非如此。上行到音階上方的任一處，都包含了從重力中勝利地獲得了解放的涵義。相應地，音階的下降被體會為屈服於重量。此外，無論在哪一種實際情況中，伴隨這兩個引力中心的關係都是或者相互加強，或者相互抵銷。朝向主音的下行運動受到重力作用的牽引而加強。朝向上方的八度音的上行運動，使得主音的向上牽引與重力的向下牽引形成對峙。更明顯的是由半音音階產生的導音(leading tone)的效果。比如，導音可以從它的上方或下方轉向它的解決音，但是這種局部的動力會受到支配着整體結構的引力所牽引，或是從而得

以加强，或是因此造成對抗。

在音樂領域中如同在視覺領域中一樣，可以把指向下方的**趨勢**稱為原初的**趨勢**，因為從基本出發點來說它在兩種媒介中都符合作為引力的條件。在這個各向異性的媒介空間內，每一種上升都代表了一個個別的反向運動，它與在整體狀態中佔優勢的趨勢是對立的。

如果在這兩個主要的參照中心的效果上，人們再把我要在這裏討論的、由單獨的樂音在音階序列中所擔當的更加獨特的作用考慮進去，人們就會逐漸意識到，我們的音樂體系的驚人複雜性，這只是當音調系統被知覺為一個動力關係的樣式時才嶄露出來。實際上，西方音樂假如不是出自如此複雜的音調關係的調色板的話，也就不可能達到高度成熟的水平。我在下文將借助一個圖解，在別的地方，我曾用它講解過我們傳統音樂的音階。我的分析建立在這個事實上：我們現代西方音樂的調式，大調式和小調式，都可以說是通過把古希臘的四度音階（tetrachord）（圖40）進行接合而產生的。古代音樂的四度音階，由下降方向的兩個全音和緊隨其後的一個半音構成。將其轉向上方並接續起來，這樣的兩個四度音階就疊加為大音階（major scale）。例如，在C調當中，較低的一個四度音階是從C音至f音，較高的那個四度音階是從g音至C音。當我們以這種方式感知大音階時，由第四音到第五音的音級，是作為兩個基礎間一個沉寂的音程起作用的。用視覺術語來說，它的作用好比緊靠着的兩物體間作為輪廓線出現的"背景"。

圖40

　　每個上升的四度音階末尾的半音，都作爲一種收縮而發揮動力作用，它大大加强了結尾的效果，也就是大大加强了事件逐漸結束的效果。④然而，大調在下降當中獲得的效果幾乎相反：其結構是從開首的半音階行進到兩個整音階這樣展開的。在這種情況下，運動只受到第五音和主音基礎的制止。

　　在音階的第四音及第八音上，每個上升的四度音階都會形成一個感覺穩定的平台。標誌着四度音階界限的第四音的音程。就會給人一種跨了一大步而達致安然停頓的感覺。確實，這種朝着結尾的趨勢，在上方那個以主音結尾的四度音階中，較在下方的四度音階中，來得更爲明顯。下方的四度音階所以予人收束的感覺，在很

————————————

④一種類似的結尾效果在視覺上也得到了公認。例如某些古希臘
　廟宇的八柱式正面處理，有如巴底農神廟的樣子；又例如日本
　奈良的一些神廟，它們正面門廊的處理，都是把兩側的圓柱間
　的空間相對狹窄化。這種側面的收縮，使得圓柱的行列逐漸成
　爲視線的終點，否則它的長度就會給人以任意的感覺。

大程度上是在於它很容易被感知爲一個相關調子的上方四度音階，比如，對C音階來說，就是F調。

把大音階分割而得到的兩個四度音階，與三和弦又有一種近似矛盾的交叉疊合關係。三和弦很不同地把音階構造劃定爲長度不等的三度構架。在大調式中，第一個音級是大三度音程，接着一個音級有所縮小，是一個小三度音程，這裏似乎要聚集它的强度，由此猛然一伸向着主音作上行跳躍。三和絃在音階的第三音和第五音上，創造出兩個新的、可作安然停頓的平台。這是穿越音階的空間而上升的最可靠的方式：在三和弦的音步上，運動安然地根基於每一級的活動。例如，可以回憶一下美國國歌起首部分的那些行進穩健的基音。

四度音階和三和絃這兩個結構的疊加，使得音階中許多的——也許是所有的水平，都產生了意義雙重的傾向。例如，C音階中的e音，作爲三和絃的一音，是一個穩定的休止。但是，它也是下方的那個四度音階的充滿緊張的"導音"。g音標誌着三和絃有分量的第二音，然而對於上方的那個四度音階，它又是一個純粹的起點。一個樂音承擔這個或是那個功能或特性，取決於樂曲的上下關係；而且這兩者之間自相矛盾的相互關係，豐富了源於音階的音樂結構源泉。

一個樂音在音階中的位置和功能決定了它的動力；同時，由於動力是聽知覺的一種固有性質，聽者對一樂音在音階中佔怎樣的地位的這種意識，也不單是一種附加的知識。好比特定的一塊藍色會隨着靠近橙色或靠近

紫色而被感受爲不同的顏色，一個特定音高的樂音，也會根據它在音調結構中的位置而具有不同的動力性質。一個單獨的小號音在其它樂器的一片沉寂之中，也許能完全以自己爲中心。但是樂曲的基調仍然會作爲音樂活動的基礎而典型地發揮作用。而且，音階中的每個樂音的特性，還要受到它對主音的導向性的強烈影響。這種關聯實在還要更複雜一些，因爲主音在音階的上端和下端同樣發揮它的力量。因此，音高的上升，好像童話裏那隻與豪豬比賽的兔子似的，在接近那可以止息於其上的頂點而開始感受到它的吸引力時，還沒有從腳下的牽引力中解脫開來。因而，音階中的每一個音都從屬於這兩個對立的兩極的牽引力，而這兩股牽引力間的特定比率就是樂音動力的決定因素。

　　大調調式的特性，最好是在它與小調調式特性的比較中揭示出來。衆所周知，這兩個逐漸支配了我們音樂傳統的調式，是由大批的中世紀教會調式發展而來的。它們兩者在那個早期發展的脈絡中，不可能像今天那樣（當它們已脫離原來的脈絡獨立出來時），有如此這般的聯繫。因此，假如像我提出的那樣，小調調式之所以對於我們展示出其性質，僅僅因爲它被感知爲對於大調調式的一種偏離，那麼我們就沒有理由期望，中世紀時的同一調式也曾帶有我們從小調調式中聽到的感傷性質。同樣，我們認爲是大調調式所具有的氣勢，也不一定就是同一調式在中世紀不同的背景關係中所具有的性質。

　　由於明顯的動力原因，大調與小調之間具決定性的

結構區別，是在半音階的地位上顯示出來。在它的上行運動中，大調的第三音強有力地向着第一個四度音階的

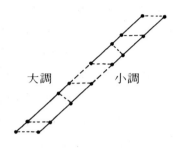

大調　　　　小調

圖41

完成挺進（圖41，左列）。在小調裏，這個行進運動好像一個負重的挑夫，在第二度上就彎垂下來，它到達第四音的高度似乎需要雙倍的努力（圖41，右列）。在上方的四度音階中，這種情況變得更加明顯，在那裏，小調的攀登在第一度上就落後於大調那種奮發的挺進，因此，為了達到導音就要求更加多的努力。⑤

　　人們只要按照動力的原理去描述音樂活動，就能夠理解我們在大小調式裏感知的音樂活動如何相應於兩種不同的心境，即一者被描述為朝氣蓬勃和強有力的，另一個被描述為悲傷或憂鬱的。悲傷的動力體驗，是被動的放任狀態、屈服於重力的牽引、缺乏生活所要求的奮

⑤我在此涉及的是小調式的"和聲變體"，與舒恩貝格（A.Schön-berg）在《和聲學》中的論斷一致：“在我看來，唯一可做的正確的事情，就是從愛奧里亞（Aeolian）調式開始。”

鬥能力。這種知覺的一致是如此令人信服，並且如此自發地爲人們所意識，以致沒有必要設想，需要像學習一種外語一樣去學習聲音與意義之間的關係。⑥

把這種聯繫描述爲聽者所熟悉的兩種語言之間的相似性的發現，也並不充分。因爲這裏發生了某種更爲直接的東西：在小調本身當中，人們聽到了悲傷；這是說，音樂本身是悲傷的，它的聲音響起來是悲傷的。這一現象已經使得哲學家和心理學家，就一種精神狀態如何可能以一種聲音樣式出現，進行了無盡無休的、照我看來是沒有結果的論爭。

假如人們意識到，音樂表現並不立足於對兩種根本不同的媒介（即聲音的世界和精神狀態的世界）作--種比較，而是根基於內在於這兩個經驗領域的一個單一的動力結構時，這個問題就不存在了。⑦任何知覺事件的性質都存在於它的動力狀態之中，而且幾乎是獨立於它碰巧在其中使得自己具體化的那個特定媒介。這一解釋依

⑥究竟音樂樂音的獨特結構特性是否應歸因於物理上的泛音質性，還是應歸因於人爲慣例，這個爭論跟我要在這裏討論的很不相同。無論原因如何，音階的樂音有着知覺的性質，可以斷定，這種性質的動力特性能夠自發地轉達表現和意義。

⑦感官知覺與"情感"這樣的內在感覺之間自發的相似性，以下列內容爲條件：即兩者都是作爲知覺而被認知。我們的心理學教科書在這方面是有缺陷的。笛卡爾可以給我們以幫助，他恰當地區別了三種知覺類型：有關外部世界對象的知覺；來自我們肉體的知覺；以及關於我們靈魂的知覺。笛卡爾認爲這三種知覺，都是眞正的激情（passions），也就是折磨靈魂的東西。

賴於"同型性"（isomonphism）概念，它是格式塔心理學對一些資料根本不同的媒介描述其結構的相似性時引入的。⑧因此，一個舞蹈和伴隨它的一段音樂，可以被體驗爲具有類似結構的東西，儘管舞蹈由運動中的視覺形狀構成，音樂卻由聲音的序列構成。舞蹈者以來自他們體內的那種對於動態的感覺的式樣去支配他們的表演，這些感覺式樣與觀衆看見的運動式樣是同型地一致的。根據格式塔理論，這種結構的親屬關係在知覺上極其明顯，以致於我們能夠直接和自發地體驗它。例如，一個人陷於悲痛時臉部肌肉發生的明顯變化，與他的悲哀的精神狀態對應得如此直接，以致於每個了解悲傷的面容是怎樣的人，都明白這個人正處在悲傷之中。⑨

在這樣的例子中談到表現時，我的意思是，一個人或一隻動物的精神狀態，可以反映在那個特定個體的身體行爲中。但無論如何，表現並不局限於身心之間的這類聯繫上。這一點適用於一切在動力樣式中顯示的知覺狀況。比如，在藝術領域中，表現就是憑借音樂或者"抽象的"（或"代表性的"）形狀，憑借色彩、或繪畫中的動態，又或是雕塑、電影中的動態等來轉達。在這個更

⑧關於同型理論，本文參考書目中Koffka, Köhler等人的著作都有所闡釋。

⑨這並不否認，對於正確地領悟一個異邦人或一隻動物的行爲，某種有關文化的或物理條件的特別知識會是必要的。但是感官經驗的直接影響和理解要更重要得多。因此，我們決不要讓對於次要變化的考慮分散了我們對問題的關注。

音樂表現中的知覺動力

為普遍的意義上，表現是一種特定的知覺樣式能力，它通過知覺的動力，體現出那些能够在任何人類經驗中顯現的行為類型的結構。這類知覺樣式的表現"意義"，在一個簡約的原理中揭示自己。正如對於大小調式的簡短討論可能已經表明的那樣，人們只需要描述有關那個樣式的動力，它所表達的意義就會以一種幾乎令人感到尷尬的方式顯而易見地顯露出來。⑩

圖42

一個簡單的曲調也許能進一步闡明這個論點。舒曼的"夢幻曲"的旋律傳達出夢幻的特點：憑借着最小的努力，承載着最小的風險，無憂無慮地向着崇高的頂點昇華（圖42）。那麼，這一活動的性質是怎麼表現出來的？這支用F調寫成的曲子，它那些牽引起活動的輕快的跳躍所達致的是很穩妥的一步，首先是向着最安定的平面——主音平台的運動。接着，這個音樂作品在一個充分的休整之後，又以半音階的步伐滑下去，好像即使是主音的穩固基礎，也不能完全制止住它的倦怠。但是這個後退的音步同時又提供了對一個更遠、更寬廣的升騰

⑩對於那可稱為音樂作品的結構設想作出形式分析，當然是一般常見的。但是，只是在這種分析超出空間聯繫和等級，並且對音樂所產生的知覺動力作了詳細說明的時候，記號與被標記者之間的結構相似性才具體地得以揭示。

的推動，這個升騰以三和絃的穩定音步迅速而輕鬆地過渡到了上方的主音。曲調的第一句所經歷的巨大冒險和所需要的最小投入和風險，其間造成了一種滑稽幽默的懸殊狀態。在升上頂峯後不久，我們的音樂作品又滑步往下降，步伐之間仍有流連徘徊之態。這個被動的下滑駐足之處，還差一步才到達主音，於是它在一種半停頓狀態下宣告了這一個夢幻的探求還要繼續下去。

無庸贅述，這個富有情味的活動，不僅是通過音高序列獲得的。它同樣依賴於從八分音符到二分音符的樂音長短變化，依賴於4/4拍子中重音位置的分佈。我也不必再提到和音及另一聲部的作用，它們使得基調的意義更有力、更豐富。那麼完整的一個分析會超出我在這裏的初衷，同時它不會改變我正在力圖闡明的基本論點。

讓我增加一個複雜一些的參考例證，這是巴爾托克（Béla Bartók）的第六弦樂四重奏的開始部分，中提琴的無件奏獨奏的前七小節。（爲了便於識記，圖43把這

圖43

一樂段改記爲高聲部的譜號。)速度標誌"慢板"使得這
段樂譜的讀者對將要聽到的東西作好了思想準備：一種
緩慢、憂鬱的演奏。事實上旋律表現的是受到外部和內
部強制力的壓迫，把自己最大限度地局限在我們音樂手
段可達到的最小的音級內的一種活動。由半音階方法表
現的克制——它造成了小調調式的特徵，比起一般在全
音階裏見到的，使用得廣泛了不少，它造成了這組樂句
躊躇不前的半音步。

如果要找一個音調基礎，巴爾托克這首曲調起首的
g$^\sharp$音看起來就像是C$^\sharp$小調中相當穩定的第五度音，而
C$^\sharp$小調的主音會在第四小節裏清楚地表現出來。但
是，這個曲調先是用謹慎的半階在開頭的那個平台附近
探索了一會，之後，有點類似舒曼的"夢幻曲"(儘管沒
有那麼開闊)，曲調上升到第一個高峯b音，從那裏以
一組較開朗的全音階傾倒而下，似乎起首部分的束縛短
暫地消解了，又似乎是曲調沒有甚麼顧慮地服從於重
力。爲了確證和恢復自己的能量，旋律一直盤旋在C$^\sharp$
的主音上。而後，它再次上升到第四度音的新的穩定狀
態中，又一次被曾用於起首部分的那些躊躇的半音階所
縈繞。最後，一種包含有冒險上升的躊躇的樂音行進，
通過巧妙的方式進入了那個C變音的新高度。

正像前面的例子中出現過的情況，一旦對曲調的樂
句作動態的描述，表現在巴爾托克旋律中的行爲類型就
顯得是順理成章的了。它可以被感知爲何種性質，似乎
在某種程度上還是取決於聽者是否把樂章整體地或片斷

藝術心理學新論

地看作爲是屬於C[＃]小調。如果人們這樣做，從C[＃]調的偏離就創造了相當的張力，但是主音基礎的平穩性卻得以確定。如果人們不這樣做，就會被誘離出主音的基礎，陷入另一些參照中心，這些中心在旋律的第一部分時有所見。後面這種感知音樂結構的方式，造成一種很不穩定的狀況，聽者在放任自流中，必須時時重建他的基礎。我們的例子似乎闡明了舒恩貝格（A. Schön-berg）的斷言：在調性音樂與無調性音樂之間，沒有根本性的區別。在本文較前的部分，我曾提到把無調性音樂作爲調性音樂的臨界例子。反過來說，把調性音樂描述爲另一種情況的臨界點也是恰當的，在這種情況下，一個持久的參照基礎的安全性可以維持一定時間。缺少這樣的安全性當然是無調性音樂的決定性特色。

音樂家們知道，一段音樂不僅是一個線性事件：在這個線性事件中，不同的、時而採取了和弦形式而在不斷改變自己形狀的樂音，由樂曲的開頭一直向着樂曲的結尾行進。即使我們這幾個簡要的例證也提醒我們，一個樂句只有在它被認識爲一個整體的時候，比如，一個樂章上升到高潮而後又下降回來的時候，才能揭示出自己的結構。一個單獨的元素（比如一音列中的個別樂音）的位置和作用，只能由整體的樣式來規定。同一情況對於其它任何序列形式的藝術作品，不管是文學的還是視覺的，也都是正確的。而且，我在別處已經說過，可以在其中統覽地感知到結構的唯一媒介，就是視覺媒介。這就引出了令人迷惑的後果：任何一音樂結構的概念，

都必須具有一視覺意象的性質。⑪在這一點上，讓我提個相反的例子，即建築，在建築中，視覺形式基本上是處於自己永恒的共時性當中。但無論如何，建築的結構也遍佈有連續的樣式。音樂作品的非時間性的"結構"和它作爲一事件的性質之間的比率，就像建築的情況一樣，取決於它的風格。德彪西（C. Debussy）的一段鋼琴曲與科雷利（A. Corelli）的奏鳴曲的一個樂章比較，更明顯地是一個時間上的純粹連續。更不必說，一個非時間性的結構的穩定性，與一個在時間中展開的"故事"的戲劇性之間的區別，極大地影響着一部作品的表現力。

　　我這裏再評論一下這個問題：什麼是表現力所要表達的東西？理論家們承認，音樂一般具有一種涉及"情感"的內容。但是，由於"情感"這個術語的一般理解是一種很有局限的精神狀態，是不足以描述音樂的表現的。巴赫的"創意曲"，旣不引起悲傷，又不引起歡樂，卻是很有力的表現。由"情感"一詞所提示的精神狀態以外，還有很多別的精神狀態，也有很多能描述得更確切的精神狀態。在我看來，甚至更重要的是這個事實：音樂的意義不能局限於精神狀態，那些具體表現在音樂聽覺知覺中的動力結構，包含的內容要廣泛得多。它們涉

⑪正如祖科坎德爾（V. Zuckerkandl）提出的："一種格式塔能否發生在空間之外的任何地方？格式塔是在空間的共時性中，同時呈現自己的所有部分，而且是在空間中，在沒有即時退卻的情況下把自己提供給觀察者。"

及那些可以發生在任何現實世界(精神的或物質的)的活動樣式。⑫以一種特有的方式去與一種由開首走向結尾的運動作出應對，這樣的一種活動可以顯示在精神狀態中、舞蹈中甚或在客觀世界的一道水流中。儘管我們人類承認自己有着激盪自己靈魂的特殊興趣，音樂基本上不讓自己承擔這種任務。它只是表現動力的樣式本身。因此，我們可以在叔本華的論點中發現新的意義："音樂表現了意志，這是內在於一切肉體、精神和宇宙的活動之中的動力。"

參 考 書 目

1. Arnheim, Rudolf. *Visual Thinking.* Berkeley and Los Angeles: University of California Press, 1969.
2. ——."Emotion and Feeling in Psychology and Art." *In Toward a Psychology of Art.* Berkeley and Los Angeles: University of California Press, 1972.
3. ——.*Art and Visual Perception.* New version. Berkeley and Los Angeles: University of California Press, 1974.
4. ——.*The Dynamics of Architectural Form.* Berkeley and Los Angeles: University of California Press, 1977.
5. ——.*The Power of the Center.* Berkeley and Los Angeles: University of California Press, 1982.

⑫朗格(S.K.Langer)已經提出了關於音樂的符號成分能否還原為固定的觀念這個有趣的問題，這也就是說那些成分能否為語言元素所把握。一旦文學陳述被認作是由語言引生的意象，而不是詞語本身，實際上同樣的問題也將發生在文學當中。所有的藝術作品都是非演講性的，但它們不排斥把符號還原為概念的可能性。音樂中的速度標誌就是一種明顯的開端。

6. Descartes, René. "Les Passions de l'âme." *In Oeuvres et Lettres*. Paris: Gallimard, 1952.

7. Klages, Ludwig. *Handschrift und Charakter*. Leipzig: Barth, 1923.

8. Koffka, Kurt. *Principles of Gestalt Psychology*. New York: Harcourt Brace, 1935.

9. Köhler, Wolfgang. *Selected Papers*. New York: Liveright, 1971.

10. Langer, Susanne K. *Philosophy in a New Key*. Cambridge, Mass: Harvard University Press, 1960.

11. Meyer, Leonard B. *Emotion and Meaning in Music*. Chicago: University of Chicago Press, 1956.

12. Michotte, Albert. *The Perception of Causality*. London: Methuen, 1963.

13. Pratt, Carroll C. *The Meaning of Music*. New York: McGraw-Hill, 1931.

14. Roman, Klara G. Handwriting: *A Key to Personality*. New York: Pantheon, 1952.

15. Schönberg, Arnold. *Harmonielehre*. Leipzig: Universal-Edition, 1911.

16. Schopenhauer, Arthur. *Die Welt als Wille und Vorstellung*. 1819.

17. Wertheimer, Max. "Experimentelle Studien über das Sehen von Bewegung." *Zeitschr.f.Psychologie,* vol. 61 (1912), pp. 161 −265.

18. Zuckerkandl, Victor. *Music and the External World*. Princeton, N. J.: Princeton University Press, 1969.

19. ──.*Man the Musician*. Princeton, N.J.: Princeton University Press, 1973.

藝術心理學新論

巻

六

19

社會總是從藝術家的想象中引申出關於偉大與卑劣、歡樂與痛苦一類東西的化身來的。在今天，我們仍然歡迎這樣的化身給我們以指引；今天我們正要好好地確定甚麼是墮落，好好地認定人類有權享用大地。因此，使我們感到煩惱的是，我們不能確定是否藝術還仍舊願意並且能够以人們所熟悉的方式將我們的標準形象地表現出來。

其所以不能確定有幾個理由。我們詢問藝術是否還將我們人類生存的基本狀態描述爲失敗的悲劇或成功的輝煌；描述爲人心在健全時候的滿懷同情和清澈透明，以及進入罪惡狀態時候的野蠻愚昧。我們不知道有多少藝術家將對這些問題的關注視作他們的使命。我們還聽人說，充斥着像我們這樣的一個時代的藝術的，是不可饒恕的誇誇其談，並且只要是我們仍需要全力以赴去揚善抑惡的時候，視覺形式和表象也不可能是至關重要的。米開朗琪羅在

一首著名的詩中曾告誡觀眾，當羞恥與邪惡還在四處遊蕩的時候，不要驚醒了《夜》的沉睡。從事藝術教育的人面對這些疑惑不可能只是無動於衷；因為如果他要把藝術灌輸給孩子，他必須確信，藝術對於孩子們是不可或缺的。

在本世紀好幾十年以來藝術已經不再描述人的形象了，難道藝術不再表現人性了嗎？我並不認為情形是如此。即使在抽象藝術中，那些古老的主題仍然不衰。無論是在 A. 高爾基（Ashile Gorky）的那些極度痛苦的形象中，還是在 J. 阿爾普（Jean Arp）在大理石上雕出的那些給人以完美感受的形象，無論是在蒙德里安那裏表現出來的古典主義者式的冷峻，還是康定斯基早期浪漫主義的歡悅，都有着許多人性的流露。另一方面，正當最近藝術中的一個主要潮流又回到對人的形象的表現上來時，那些拋棄了人文主義的、標榜粗鄙和僵死意念的作品卻是叫我們驚震的。

我懷疑在藝術史上是否確實有過需要僵死枯燥和粗鄙的時期。但的確存在過這樣的情形，藝術出於自身健康發展乃至生存的利益的要求，必須將自身還原為赤裸裸的元素，正如同胃有時候需要最清淡的食物，一個狂燥不安的心靈必需在荒漠的空曠中去得到安寧。K. 馬利維奇（Kasimir Malevich）在一篇文章中告訴我們，1913年他展示了那幅著名的畫，那是在一個白色底面上畫上黑色正方形，他之所以這樣做是因為"我拼命想使藝術脫離客觀性的壓載。"他被迫作出這樣激烈的行動

以恢復他認為已經在非人性的形象和物件所造成的那個面具後面消失了的"純感情"。今天,我們帶着一種崇敬乃至妒忌的心情來看這塊黑色正方形,正如同我們看聖馬可教堂裏僧侶空徒四壁的居所時一樣;我們也可以承認它在二十世紀早期繪畫史上應有一席之地。但是清醒的判斷要求我們意識到,那個正方形本身可以說幾乎甚麼也沒有表達。毋寧說它是一種證明,一種犧牲的證據,一件勇氣的紀念物,正好像歷史博物館陳列櫃裏的一面軍旗殘片上的斑斑血迹一樣。倘若一件藝術作品要想憑借自己的力量來支持自己的地位,那就得需要更多的東西。

不久以前,藝術家們向我們展示了一些由其所具有的簡單性而使我們感到困惑或歡欣的二度或三度空間中的物象。一些藝術教育工作者對這些作品表示歡迎。它們易於製造;那些對於年幼的學生來說並不難的技術能夠從藝術角度受到人們尊敬,這是我們樂於聽聞的。教師還知道,當學生的眼和手都還顯嫩稚的時候,還原到元素的做法不僅是不可避免的,而且還是必然的。因為一切視覺定向及其把握都是從對易於理解的簡單圖形和色彩的處理開始的;換言之,藝術教育工作者熟悉"至簡的"藝術(minimal art)是對的,因為他們所教授的是"至簡的"學生——如果這個表達並不包含不敬之意的話。

不過,製造和鑒賞"至簡的"藝術的成人不應該被看作"至簡的"人。因此有必要追問,黑色正方形傳統

的後代作品儘管具有簡單性的特徵，但它們能否喚醒那些與人腦相稱的複雜和深刻的經驗來。在這方面某些各執一端的論證始終是饒有趣味的。

例如，有人說，雖然藝術作品本身幾乎沒有提供與眼睛的關係，但那時比較成功的雕塑從"作品裏面引出關係，使這些關係成了空間、光以及觀賞者的視覺場的一種功能。"作品要求觀賞者用自己的頭腦來補充一些作品本身並不具備的複雜的東西。事實上，任何願意合作的觀賞者都可能會這樣做。如果他的眼光富於想象力，它們會面對外面世界忙個不停，地面和水坑裏的諸種視象不斷地映入眼簾，光的折射、陰影、各種圖形在上面自然地重疊交錯，還有一些超現實主義的結構。這樣一個人在藝術畫廊或博物館也會專注地去看類似的一些引起他視覺上興趣的東西。或許他會借助天窗進來的光線發現圖形與色彩的一些精巧搭配出現在展品上面。不過還得加上一句才是公正的，在日光下的一般景像都爭相吸引觀者的目光，唯有藝術作品自身提供出特有的能吸引人的形式來時，人們才不至於把它與牆上的滅火器或者某人隨手扔在椅子上的大衣混爲一談。

將由環境或觀賞者富有創造性的想象力所創造的豐富經驗歸之於創作者是不怎麼公平的。這一世界上的任何物象或事件在適當的條件下都可以對人心產生深刻的震撼。無論是扔在道旁的注射器或是孩童手中的雛菊都可以達到這樣的效果。倘若產生這樣印象的人是一個詩人或者電影編劇，那他的經驗就是藝術性的，但這並不

是因為這些東西本身就是藝術品。再舉一個方尖塔標誌的例子，它本身正如這個詞所指明的，只是那樣的一個標誌，如果將它放在貝尼尼創作的大象雕塑的背上，或是擱置在聖彼得廣場的中央，並將它與埃及神廟或者它所從盜走的墓穴的記憶聯繫在一起，這樣它就成了一種壯麗恢宏的景觀，放在別處與此是不可比擬的。即使如此，方尖塔標誌本身不過是一塊石頭，或許有着令人賞心悅目的比例而已。

我的一個學生樂於沉思。他告訴我，他在一幅美國畫家創作的巨大作品面前尤其能遐想連翩，這幅畫是由具有不同寬度和色彩的橫條紋所構成的。我能明白這是為甚麼。一個人的眼光不停頓地沿着這些橫條紋掃過整個視覺場；這些橫條紋相互之間沒有明顯可分辨的距離，並且沒有形成一個固定的圖像平面。觀賞者難於分辨出全部三維來了。如果這正是他要做的，那就沒有比這幅畫更好的目標了。然而，在一個當地博物館展出引人入勝的日本國寶禪宗藝術時，這同一個學生卻發現他在十五世紀和尚賢固紹慶所畫的一幅比真人還要大的禪宗創始人菩提達摩的水墨畫前，同樣也能很好的進行沉思。對人物面部每一塊肌肉的強調，以及每一個輪廓所表現的感人力量，使得它成為一個偉大精神的最為有力的圖像。我懷疑我的那位學生站在兩幅畫前的體驗是不一樣的。假如有甚麼區別存在的話，那正是由於其中的一幅畫表現出了無邊無際的無鮮明特徵圖形的瀰漫，而另一幅畫則通體包容地以人為關注的中心；我認為這裏

的區別是關乎重要的。

提到菩提達摩，我們可以作更進一步的論證。據傳說，當這位聖賢到達中國嵩山少林寺時，他面壁而坐，盯着它冥思達九年之久。直到今天，佛教徒們還在仿效他的行為。但是從來不會有任何人認為牆壁的建造者具有這種精神啟蒙力量。

我堅持這一點是因為藝術教育者必須教授給學生一件事情，一個倫理的道理，那就是，哪些人在甚麼事情上是值得認定的。我總是帶着某種懷疑的心情去看幼兒園裏兒童們畫指畫，因為人們輕易地就認定了拿着筆胡抹一氣的孩子用一些誇張的陰影和團塊表達出來的令人眼花繚亂的效果，以及通過偶然塗抹上顏料——沒有經過甚麼心思的——而產生的離奇的透視。當一個孩子在創作一件簡單東西時，他所聽到的讚揚的反應應該要讓他明白，他成功地做到了人們期望他去做的，並且這在教師看來，要做的事情並沒有結束，還只是剛剛開始。除此而外，一個孩子還可以怎樣去發現他在這個世界中的地位呢？

這裏還有一個相關的問題，它在一定程度上也是倫理的問題。一個年幼的人需要學習的一件事情是，除非他全身心投入於其中，否則他所做的事情就談不上有甚麼價值。只有這樣他才可能由於他自己的努力而成長起來，也只有這樣他才會最佳地體現出人之本性來。今天當我們在藝術市場中常常會發現一些不僅不能滿足觀賞者的要求而且也極易製造出來的物件或活動時，強調這

一點就尤其重要了。將塗上了油彩的乾草捆扔在展台上或許是一個值得感激的有益行為，不過這既不需要譬如焚燒一張明信片草圖那樣的勇氣，也沒有對這樣做的人作為一個製作者、思想家或藝術家的潛能有任何考驗。如果我們斷定，這種做法並不十分好，我們並不是出於恐懼而要求艱苦工作這樣的清教徒式的美德。我們之所以這樣做是因為我們知道，一個碌碌無為的人是在欺騙作為他自身人格的自己。有幸的是，人類沒有多少動力能像全力以赴去工作那樣具有強大力量。只有當他感到來自文化和個人方面的極大壓抑時，他才會否認自己具有這一基本權利。

如我前面曾指出過的，我們可能已不那麼肯定是否應認定藝術對於人的存在來說是必不可少的。誠然，在我們所知道的一切文明中都有藝術存在。它只可能由於官方強制而受到暫時的壓抑。不過藝術或許只是給人以歡悅的，而並不是真正不可缺少的。或許我們應當假定舊石器時代洞穴裏的畫和澳洲土著人的樹皮畫只不過是帶有奢侈意味的閒暇時間的產物，在這個時間裏，"原始人"既已滿足了他們的真正需要，就通過作畫來消磨過剩的精力。這聽起來不大可能，然而仍然有一些聲稱藝術純粹是奢侈的人。他們說，在社會、經濟和政治危機的時代裏，對形式的關注不過是一種反動的娛樂消遣。例如，有一些"行動主義"的年輕建築學家提出了與 H. 麥耶爾（Hannes Meyer）相似的見解，後者作為包豪斯（Bauhaus）學院的院長在1928年以這樣一段

陳述開始了他就建築所發表的宣言："這個世界上的一切東西都是一個公式的產物：功用乘以儉省。因此這些東西全都不是藝術品。一切藝術都是構擬，因而與實用性是正相反對的。一切生活都是功用，因而都是非藝術的。"類似的對於藝術與實用目的錯誤的截然兩分在繪畫和雕塑的實踐和理論中不時也能發現。

我時常渴望知道，所謂原始文化中的部落人在談到他們茅屋的形狀時會使用甚麼樣的語言；究竟他們是將它稱作好的或壞的，對的或錯的，正確的或不正確的，還是醜的或美的。由於他們遠不是忽視了這種形狀，而是遵守着相當嚴格的標準，因此他們肯定對它是關心的並且是會談論它的。形式是不可避免的；並且它不是由功用所規定的。迄今為止我們所知道的功用只決定可許採納的形狀是在怎樣一個範圍內的，而並不決定實際的形狀本身。特殊的形狀必須通過發明和精選才能得到，極少有人對形狀和色彩的語言不聞不問。

姑且承認，當一個人不得不在花一百萬美元去建一所醫院還是建一個藝術館之間做出抉擇時，他會選擇前者。不過在絕大多數情況下，這種選擇是受了人為因素所影響；這顯然並不證明藝術是可有可無的。聲稱貧困的人只有物質方面的需要是對他們的輕蔑。因為絕大多數人寧願要糟糕透頂的家具和水準極低的圖畫而斷言好的鑒賞力只是一小部分精英的特權或許並不謬誤，但這卻包含着對於壞的鑒賞力本質的一種膚淺見解。壞的鑒賞力並不是由於精英教育的缺乏而造成的；毋寧說它是

一特定個人或文化心靈受到禁錮的標誌。孩童或所謂原始人天眞無邪的藝術作品絕不會顯示出壞的鑒賞力。壞的鑒賞力，無論它存在於何處，都反映了一種更深刻的匱乏。

在許多集權主義國家裏，意識形態壓迫所帶來的僵化在視象上表現爲一種"社會主義的現實主義"。官方所偏愛的蘇聯繪畫和雕塑的風格並不可以簡單地解釋爲未受過教育的領導者們具有壞的鑒賞力。這種政治體制所堅持的立場是一貫的。它決不會容忍在許多現代藝術中反映出來的不和諧和暴力，也不會容忍個人世界觀的各不相同。官方黨派藝術的賞心悅目的理想化了的、毫無瑕癖的虛飾恰恰正是與那一體系建立於其上的遵奉者心態相對應的。希特勒反對"墮落藝術"同樣是與法西斯主義意象的虛假僭妄相一致的。

我們的同胞在客廳裏或看電視娛樂時所表現出的壞的鑒賞力是與追求消遣而不是眞理的心態相一致的。這種心態偏愛甜蜜歡快的情感，而將悲劇作爲一種提高腎上腺素水平的溫和刺激物。那些新藝術風格式的掉價藝術中的"致幻"式插圖是與光顧者的模糊曖昧的離奇想法相一致的；有着精心修剪過的鬢髮和指甲的連環圖中的少女，還有"普普藝術"（pop art）那些迅速老化的產品中的好萊塢女演員，我們可以從中診斷出一種令人愜意的疏離。藝術是心靈的反映，沒有崇高的人性，也就不會有好的藝術。

藝術形式是必可不免的，因爲沒有它便不能有任何

作品或陳述表達出來。儘管它受到忽略和輕視，它還是作為一種復仇而出現了，它與自身的創造者相衝突、相抗辯。反過來說，同樣很顯然，不可能存在有純粹形式，即不表達任何東西的形式。幾年前曾經有過一個關於黑人藝術的大型展覽。這個展覽較諸其他任何一個沒有把一代人中幾個偉大天才包括進去的集體展覽可算是不過不失；不過在它的主題中有值得注意的東西。一位頗有影響的藝術批評家曾寫道——倘若出於論證的目的，我可以對他的地位作一點漫畫式的描述的話——展覽包含了許許多多與黑人問題相關的社會和政治方面的主題；但是既然主題與藝術毫不相干，而那些作品對色彩和形狀的處理又是平淡無奇的，因此這個展出只是一個微不足道的事件。很難相信在藝術界裏仍有人斷言一件藝術作品所表達的內容是不相干的。對一件作品來說，形式的關係就是一切，藝術不具有任何內容；像這樣的說法，無論我們是從六十年前某位批評家所寫的文章中，還是從今天創造幾何裝飾的藝術家的宣言中發現它的，都早已無可挽回地過時了，每一個從事藝術教育的教師都知道，如果對對象的所指沒有某種心照不宣的瞭解，就無法對即使是最簡單的圖形排列作出評價。如果我們無可言說，又何必還要創造出視覺語言來呢？

對於這一批評家的評價曾有過一些抗議的聲音。其中一位黑人藝術家曾指出，僅僅關注於形式正是缺少思想性的白人藝術的典型特徵。他取而代之地提出唯一相關的是行動者的陳述。正如同他的對手一樣，他致命的

陷入了內容和形式的兩相分裂之中。

這後一個例子提醒我們，剛才討論過的壞的鑒賞力的社會決定因素，並不是藝術要取得成就的唯一障礙。這裏我無需詳細提及我們中的絕大多數人被迫生活於其中的支離破碎的環境本質與果效。主宰着我們的視覺世界的是由無數個人的各不相干的事業拼湊在一起的人類環境。其所導致的混亂有可能產生致命的危害，因爲對它所能進行唯一抵抗是壓抑人們的結構感覺，而把世界看成是一些不相關連的片斷。即使視覺活動的妨害只限於我們對外部世界現象的反應，這也就夠糟糕的了。但是危害還沒有就此爲止。知覺表象是一切認識理解的根據。如果我們把世界看成是支離破碎的，我們又如何會對鄰居與同胞的關係、政治事件與經濟事件的聯繫、原因與結果間的聯繫、乃至我和你的關係保持敏感呢？我們又如何會將我們內在的自我視爲一個整體呢？

從事教育的人們瞭解如何應付處於一混亂的世界中的孩子們。他們已經開始意識到，對於一個毫無思想準備的孩童來說，突然面對一個有着完美秩序的靜謐的世界會使他感到困惑並產生抗拒。然而還有一種值得憂慮的傾向，那就是相信，要着手把握這個不得不居住於其中的世界，最好的途徑是給那些傳送混亂、騷動和喧囂等暴力的技術和主題以優先的特權。這是一個誘人的解決方式。教師會認爲他跟上了時代；學生則更願意在無秩序的狀態下無拘無束，而不是迫使自己接受一個有組織結構的挑戰。

這樣也就有了我的最後一個評論，那就是為甚麼有必要認定感官刺激與知覺促動之間的區別。兩者都是人類心靈的有效資源，但將它混為一談是有害的。感官刺激激發人的生物學功能是沒有特定性的。黑咖啡、麻醉藥物或者汽車旅館裏的電動震顫床墊都是如此。拿麻醉藥物來說，人們相當清楚，它將起些甚麼作用。在合適的條件下，它能增強知覺印象、提高感受能力同時減低聯繫和慣例的約束能力；但從根本上說來，它僅僅提供了個人對他自身的感受。一個人接受了他潛藏着的既有的東西。這在鮑德萊爾（C. Baudelaire）———一個早期吸印度大麻的癮君子——那個時代就已經很清楚了。他告誡人們不要接受藥品能從外界帶來超人格的恩賜這樣一種虛幻的看法。相反，麻醉藥品使一個人仍然保持他的本然，只不過是在一個更強烈的程度上。鮑德萊爾在1860年寫道："他被征服了，但不幸的是他只被他自己征服了，即是說，被他自己已經居於支配地位的那一部分征服了；他想當一個天使，但卻成了一頭野獸，一頭暫時變得非常強有力的野獸，如果我們把強有力看作一種過分的感性能力但不能對之加以控制從而達到緩和和利用的目的的話。"

這樣一種刺激從原則上說來不同於知覺促動，在後者那裏某一外在情景促動人以其自身的能力去進行把握、闡釋、解疑和改進。我堅持認為這一區別是存在的，因為在有些教育設計中它被忽略了。有人構想了各種設置有多種感覺刺激的教育設施，其中有變幻無常的

形狀和光的流動、跳動的色彩、各種噪聲的匯合、供接觸的材料、供聞嗅的東西等等。在我看來，這些代價昂貴的離奇東西帶有十九世紀遺老遺少的頹廢味道。這些構思精巧的帶有世紀末感覺的窮作樂據我所知並不是出於教育的目的而建立起來的。它們的確表明了某種存在的需要，但這種需要的本質或許是被誤解了。

我們的孩子中究竟有多少人缺少感官刺激？人們恐怕會懷疑絕大多數孩子都接受得太多太多了。他們所遇到的麻煩是另外的，即他們不能對知覺促動作出反應。他們感知和認識反應的遲鈍或許是對那些不可理解的、令人恐懼的、令人不知所措的感覺的抵抗。我認為，所需要的不是更多無形狀的、不可捉摸的和互不相關的感覺，而是更多的知覺促動。

要達到這一目的，至少必須具備兩個條件。首先，所使用的材料必須具有內在的秩序並且容許這些秩序在孩子們能夠接受的水平上創造出來。孩子們對他們不能領悟的東西不會感到有吸引力。當他們不能領悟時，就只會停止接受。而這正是我們要克服的。我們所需要的一種經驗就是，在可見的東西中，畢竟有着某些能理解的成分。其次，充分規則的情景必須直接或間接地與孩子們的生活方式可見地聯結起來。惡劣的環境或許不可能讓他們理解，他們所看見的東西能夠揭示出與他們的存在相關的事實來，也即是說，在眼睛所見的與一個人為了生存並享受這生存所必須認識到的東西之間存在着某種功能上的聯繫。假如我們不小心，就會讓我們的感

官流連於徒然漂亮的表演和練習之中，這樣做會使孩子們確證了他們原有的懷疑，即在所看到的東西和應該知道的東西之間不存在甚麼聯繫。

我有一個老師，他也是一位心理學家，同時也差不多稱得上是一位藝術家，他常常這樣說，一棵樹的枝杈縱橫交錯的方式比他所知道的大多數的心靈還要更有智慧一些。同樣，正確領會和理解可從藝術品得到的知覺促動，可以自然而然地導引我們面對生活的使命，並且教導我們如何完滿地履行這一個使命。

參 考 書 目

藝術心理學新論

1 . Baudelaire, Charles. "Les Paradis artificiels." In *Oeuvres complètes.* Paris: Gallimard, 1961.

2 . Fontein, Jan, and Money L. Hickman. *Zen Painting and Calligraphy.* Boston: Museum of Fine Arts, 1970.

3 . Malevich, Kasimir. "The Nonobjective World." In Herschel B. Chipp, ed., *Theories of Modern Art.* Berkeley and Los Angeles: University of California Press, 1968.

4 . Meyer, Hannes. "Bauen." In Hans M. Wingler, *The Bauhaus.* Cambridge, Mass.: MIT Press, 1969.

5 . Morris, Robert. "Notes on Sculpture, 1966." *Art Forum*, Feb. and Oct. 1966; June 1967.

20

好幾十年來，已故的維克多·洛溫菲爾德（Victor Lowenfeld）一直被人視爲美國藝術教育的良師。他的兩部用英文寫成的著作，即1939年出版的《創造活動的本性》和1947年出版的教科書《創造力與智力增長》，爲美國的教師制定了一些眞正具有革命意義的原則，這些原則使得現代藝術教育截然不同於過去的藝術教育。正是洛溫菲爾德宣稱了，對原型的忠實複製決不是評判是否優秀的唯一可接受的尺度，它妨礙了他所說的"自由的創造性的表達"之進行。也正是洛溫菲爾德以眞正改革者的激進態度堅持主張，"教師切切不可將他自己的特殊表達形式強加於孩子"；同時也正是他指出了，任何一種藝術創造的風格都必須作爲創造者個人意向和需要的必然產物來加以理解和給予尊重。

這些原則徹底地貫透在教育實踐之中，以致於人們覺察不到它們的存在，不去對它們進

行審查，或者隨意地假定即使拋棄了它們也不會帶來任何不利。同樣不可避免的是，在洛溫菲爾德故去之後，他作為一個人、一個教師、一個藝術家和一個思想家的存在——他的根在歐洲，但卻在美國獻身事業——與他在書中提出的原則相比就顯得黯然失色。所以，對造就這位不平凡人物的文化思潮背景的某些方面進行一些考察，似乎是值得一做的；同時也似乎應該考察一下他所處時代的心理學和美學見解，儘管這些見解有好一些是我們不再信服的了。尤其是下述矛盾的、或許還帶有諷刺意味的事實是引人深思的：在視覺藝術領域中最具影響的一位教育家竟然是通過他早期從事教授盲人和半盲人的工作而獲得決定性動力的。

事實上，這一令人驚異的矛盾之處最明白地揭示了引導洛溫菲爾德在他所選擇道路上前進的那些思想。他早年教授的學生都不具備視覺能力使他對被他稱作體覺或觸覺的那種感知能力注意起來。不過膚覺並不僅僅是視力不健全者所採取的權宜之計：它似乎提供了那些開始使心理學家、哲學家、歷史學家和教育家感到困惑的問題之解答。事實是，新形式的藝術教育所帶來的那些問題必須放到由於現代藝術的出現而給洛溫菲爾德和他的同代人提出的廣泛深刻的挑戰這一境遇中來加以考慮。

已經產生了這樣的問題，即如何對待那些不管怎樣寬鬆看待也不能與自然主義表現風格的傳統標準相調和的藝術風格。無可否認，這些風格存在着，它們要求有

它們自身的存在理由。然而，要對它們進行說明，對於那些認為視見知覺是光學投射的忠實記錄，以及藝術的表象則是這些忠實記錄的實現的人來說，確實是一個難題。似乎那些令人反感的偏離規範，離開缺少技巧、精神錯亂或故意表示不敬這些原因就無法解釋了。

在這種不安定情境中，觸覺提供了一條受歡迎的出路。觸覺作為通向事物世界的一條可供選擇的道路，似乎完滿地解釋了那些非正統的表現風格所具有的性質。觸覺完全沒有透視、投射、重疊這樣一些視覺特徵。它將每一對象都確定為分離的、獨立的和完全的東西，這種對象與觸覺的下一個對象是分開的，二者不在同一個空間境遇之中。把對視覺投射的偏離歸因於觸覺，可以拯救知覺和藝術是忠實記錄的工具這一原則。人們還可以宣稱，那些非自然主義風格的藝術是忠實於觸覺經驗的，正如同傳統藝術風格忠實於視見感覺一樣，從而可以使這些新風格得到接納和尊重。

在正常的人那裏，觸覺儘管在生命的早期階段尤其活躍，它總是和視覺結合在一起而行使其作用的，因此不能單獨地對它的價值作出評判。這裏，洛溫菲爾德在維也納的那些視力上有缺陷的學生似乎提供了一個受人歡迎的考察個案。由於他們在幾厘米以外便無法分辨視覺圖形，他們的圖畫反映的幾乎全是通過觸覺和與此相關的身體的動覺而獲得的對環境的體驗。

訴諸接觸知覺所具有的特殊認知性質是藝術理論中的一個創新，不過最早的倡導者並不是洛溫菲爾德。里

格（Alois Riegl），一位有影響的維也納藝術史學家
（洛溫菲爾德曾在自己的主要著作中簡短地提起過
他），曾經指出過視見和接觸這兩種感覺方式的二元對
立性。他提出的理由與洛溫菲爾德所提出的相類似。在
他的一部尚未譯成英文的導夫先路的論著中，里格一反
通行的見解；這種見解認為後期羅馬的藝術不過是北部
野蠻部族的貧乏創造，這些野蠻部族的入侵毀滅了殘存
的古代文化。里格為這一時期的藝術和工藝進行辯護。
里格宣稱，在君士坦丁大帝和查理大帝統治的那些年月
裏，藝術發展出一種屬於它自己的風格，這種風格必須
用它自身擁有的標準來評判。四十年後，洛溫菲爾德對
兒童的藝術創作也提出了相類似的見解。

　　里格認為他所考察的那個時代是藝術發展的三個歷
史階段中的最後一個。在他看來，最早的一個階段以埃
及藝術為代表，這一階段從本質上將形式視作二度的，
是通過接觸和近距離的視見而感知的。在第二階段，希
臘古典藝術承認了空間（三度）形象，其可通過透視縮
小以及光和陰影來感知，最後它將觸覺經驗與"正常"
觀察距離的視覺結合到了一起。第三個時期通過事物從
遠處看上去的樣子所得出的視覺觀念而完全征服了三維
性。

　　在里格看來，藝術表現方式的進展是從觸知覺向視
知覺的逐漸轉變。他並沒有將他的主要論證建立在這二
種感覺方式的兩極分立之上。他重視從整體來看的古代
世界觀與他稱之為"更新的"、後來出現的藝術之間的

原則上的差異。里格斷定，古代人將環境視作由明白規定的和分離的個體單位所構成的；而後來的藝術風格則立足於空間的首要性，一切事物都被包容和統一在空間中。不過，他沒有指出接觸摸索和孤立對象觀念之間的內在一致性，也沒有指出與此相關的視覺所提供的整體觀念和基要的、包容一切的空間之間的內在一致性。

對年輕的藝術教育家洛溫菲爾德出於他自己的目的而主張的知覺理論來說，這一區分就變得十分重要了。然而，對他的研究來說同樣具有決定性意義的，是里格的主張所帶有的論戰特徵。對於普遍存在着的對拜占庭藝術的誤解，里格覺得是一種挑戰。人們通常是按照古典標準來評判的。曾經出版了《維也納的誕生》一書的威克霍夫（Franz Wickhoff），使他的同時代人意識到了拜占庭書籍中插圖的優美，可是即使他也將背離古典風格視作由於野蠻性而帶來的衰敗的象徵。

與這種特定美學規範的狹隘見解相反，里格宣稱，不同的文明和不同的時期出現不同的藝術表現風格是不同的世界觀與心理需求所導致的必然結果，必須按照它們自身的要求來理解和評價每一種風格。通過反省，我們看到這種從擺脫傳統標準束縛而獲得的解放正反映了現代藝術脫離自然主義風格的當代轉向。它不僅為對相距遙遠的時期和文化作出一種沒有那麼多偏見的評價提供了一個全新的理論基礎，而且也為人們接受非正統方式的藝術創造提供了一個全新的理論基礎。而在當時，公眾和許多批評家對於這樣的新方式的出現還全然沒有

準備。事實上，沃林格在1908年出版的《抽象與移情》一書正是里格在討論君士坦丁拱門上的浮雕時所說的拜占庭藝術之“晶體美”的直接繼承者。在書中，沃林格為“原始藝術”的幾何學風格進行了辯護，認為這種風格是自然主義的一種合法取代，它是那時正萌生的立體主義的一個宣言。

洛溫菲爾德帶着同樣的論戰情緒，極力為兒童藝術爭取按照其自有的標準來作評判的合法權利。他告訴教育者，“極其重要的是，不要用自然主義的表達模式來作為價值尺度，而是讓人們從這種觀念中解脫出來”。那些為以前的作者稱作“幼兒所犯的錯誤”的東西應該被理解為一種同樣具有合法權利的表現風格的必然特徵，它們是通過看待世界的一種完全合法的途徑產生的。

不過，如何才能為這種不同尋常的意象找到一個知覺基礎呢？我早先曾提到過，洛溫菲爾德像里格和那一時代別的一些有影響的理論家一樣，仍然還固囿在視覺經驗的狹隘觀念之中。他只能將視見世界視作與光學影象一致的，這些影象通過眼球的晶體或透鏡而投射到視網膜或攝影機的膠片上。無論如何，通過觸摸所獲得的知覺似乎能夠解釋洛溫菲爾德那些視力受損學生的圖畫的形式特徵。還是有一個問題：這些不得不依賴於體覺的孩子所具有的表現風格在具有正常視力的孩子的作品中也能發現——它是一切早期藝術的普遍特徵。因此洛溫菲爾德得出結論，藝術無論在任何時候任何地點都是

從對體覺經驗反映開始的，而到了成年期，人就分為兩種類型，一種依然堅持依賴觸覺，另一種人則越來越借重視覺。根據洛溫菲爾德1945年發表的實驗結果，在他的實驗對象中，有百分之四十七明顯是視覺型的，有百分之二十三顯然是觸覺型的。

他斷定他在藝術教師的工作中和在實驗中所發現的上述差異是源自兩種感覺方式之各佔主導地位，這當然不過是一種從假設出發的推論。然而，由紐約的心理學家威特金（H.A.Witkin）和他的合作者所獨立進行的一系列傑出的研究（發表於1954年）肯定了視見活動和觸摸活動之間存在的差異，儘管它們與洛溫菲爾德的主要論題是相矛盾的。這些研究成果還導致了對這兩種感覺類型作出不同的心理學解釋。

這裏還得意識到，"體覺"（haptic）這個術語適用於兩種很不相同知覺通路，它們在洛溫菲爾德的思維中各起一定作用。從語源上講，這個術語起源於表示觸覺的希臘詞。例如，在這一有限制的意義上它與馮特（W.Wundt）在萊比錫的實驗室裏所進行的心理物理學實驗中所涉及的"觸覺裝置"相關。正是通過觸覺，身體表面的感受器（尤其指尖表面的感受器）對物理對象的形狀作出探索。另外一種感覺是動覺，是對身體內部緊張狀態的覺察，是由肌肉、肌腱和關節上的中性感受器而得以達致的。在藝術中，雕塑家倚重觸覺，而舞蹈家和演員則依賴於動覺。威特金研究是設計來探討與視覺定向不同的動覺是如何決定人們作出關於空間垂直

狀態的判斷的。當要求一個人判斷他站得直不直，或者牆上的圖畫掛得正不正時，他可以通過視覺即借助於周圍空間的垂直線和水平線來作出這種判斷，也可以通過動覺即借助控制身體對地心引力反應之平衡和不平衡的張力來作出判斷。威特金小組發現，個人的反應表明在極端依賴視覺和極端依賴動覺之間的幅度內有一個恆定的比率。

在將視覺與動覺對立起來進行探討的實驗中，所觀察到的那些差別被證明屬於一個遠為廣泛的心理學範疇，威特金將這種差別定義為 "對於場的依賴性"（field—dependence） 和 "對於場的獨立性"（field—independence） 之間的差別，即有些人依賴於從周圍現場產生出來的那些提示，而有些人則對自己所處的環境所提供的標準不屑一顧。對於場的依賴性相應於對視覺的依賴，是一種外向的感覺形態；對於場的獨立性與動覺一致，它包含的是對自己內在自我的關注。以其視見背景的外在框架為依賴的人，他們面對別的知覺任務以及對於社會關係也採取同樣的行為模式；而那些首先對自身體內的感受作出反應的人則是不依從於外部境遇、社會規範等等。與洛溫菲爾德的解釋正好相反，統計學數字表明小孩具有較強的對於場的依賴性，即視覺取向，從八歲開始直到成人逐漸向 "體覺的" 對於場的獨立性轉變。婦女較之於男人更具有對於場的依賴性。

這就產生了一個重要的問題，上述差別是否來自某

些人趨向視知覺而不是觸覺知覺的這樣一種內在特有秉賦，而這種秉賦後來被運用於他們所持有的別的態度，從而被一般化了；抑或是，對於場的依賴性和對於場的獨立性的對立這樣一種本源的普遍的秉賦決定了相應的感覺形態。今天的心理學家對這一問題似乎還給不出確定回答，洛溫菲爾德卻確信知覺偏好是先天的。

我們該如何對待這一領域中的充滿矛盾的發現呢？首先，體覺行為的兩個方面即觸覺和動覺似乎不應在同一標題下統一起來，儘管它們顯然是有關聯的，這因為它們代表着對立的環境反應方式。觸覺顯然是具有對於場的依賴性的。它像視覺一樣是外向的。當心理學家將感覺運動行為描述為從生物學上說獲得知識的最早方式的時候，他們心裏所想的是口、四肢等的觸覺活動。嬰兒是通過觸覺及視覺的配合來考察環境裏的事物的。相反，動覺從本質上來說是向內的、內省的，因此是對於場獨立的。它使人收回對環境的注意，而只關注自身內的信號。威特金將早期的對於場依賴的階段與視覺優勢等同看待是由於他的實驗沒有對觸覺的作用進行同等的考察。由於洛溫菲爾德將注意力集中在動覺上，而忘了注意到，如果他所談的是體覺的話，那他所描述的許多特徵是關於觸覺的，所以他把體覺稱為“主觀的”，即對於場獨立的。

洛溫菲爾德斷定，具有體覺傾向的人在繪畫和雕塑方面常是從所表現對象的部分開始着手，再對之進行綜合性處理，當他這麼說的時候，他肯定想到的是觸覺。

里格也提出過類似的見解。他指出，古代人將世界理解爲是由緊密結合在一起的分離物質部分所構成的。這種觀念被認爲是與視覺表象相對立的。里格說，眼睛"向我們表明的事物僅僅具有帶色彩的表面，而不是不可貫透的物質個體；視覺完全是這樣一種知覺形態，它將外部世界的事物作爲一渾沌的集合呈現給我們"。這一片面的描述源於他將視覺經驗與光學投射完全等同起來，這樣一種等同就使得洛溫菲爾德相信，每當繪畫不再注意形狀和大小的透視手法和重疊的時候，它們必定是出於觸覺的原因。

不過，我們再也不能繼續主張視覺是建立在瞬時投射基礎上的了。我們知道，不斷變化着的各方面之總體，從一開始就是與具有恆定形狀和大小的獨立的與三度空間的對象在知覺中統一起來的。這一合乎常規的概念是既適用於視覺也適用於觸覺的，它在藝術的早期形式中無處不顯示出來。只是在特殊的文化條件下，它才讓位於自然主義的透視風格。因此，洛溫菲爾德認爲繪畫作品爲體覺與視覺的對立所統治而產生的差別，其中許多實際上應歸因於我們特殊文化中藝術的前期與後期發展階段的對立。

當然，無可否認，體覺對於視覺意象特徵的形成及其在藝術中的表現可以起重要的作用。接觸經驗有助於確認我們所看到的客觀形狀。同樣，當我們伸展或彎曲身體時所體驗到的緊張在我們看到事物被扭擰而改變其正常形狀或經受壓力時也會產生。有時能在藝術家

的著述中發現這種效果的證據。所以奇爾希納（E.L.Kirchner）在給年輕畫家委爾德（N.van de Velde）的信中寫到：“你說過你想創作你妹妹沐浴的圖畫。如果你在她沐浴時幫助她，爲她擦背、給她手臂和腿上抹肥皂，那種對於形式的感覺會立即直接地傳遞給你。你瞧，這就是一種學習方式。”

然而，承認體覺的幫助並不是說具有體覺偏好的人會像洛溫菲爾德所堅持的那樣，漠視一切視覺經驗。洛溫菲爾德忘了，這些人的繪畫畢竟還是視覺藝術作品。誠然那些生來就瞎眼的人是單單依憑觸覺的，但即使那些視力損害嚴重的學生也還不得不利用他們殘存的那點眼力來作畫。對於那些被洛溫菲爾德歸於體覺偏好一類的視力正常的人來說就更是如此了。不過，洛溫菲爾德主張：“重視視覺的人傾向於將動覺和觸覺體驗轉化爲視覺體驗。重視體覺的人則完全滿足於動覺或觸覺形態本身。”不過似乎顯而易見的是，即使決定這些人創作作品的知覺經驗完全是體覺方面的，他們仍然面臨着一個將非視覺觀察轉化爲視覺形象的重要任務。這如何才能做到呢？這又如何去做呢？

洛溫菲爾德在這裏使我們失望了，他從他所說的“符號”出發來作出回答。他說，早期繪畫中的幾何圖形不是描繪，而是“單純的符號”。這裏讓我引一段我在《藝術與視見知覺》一書中所寫的話：

　　小孩的圖畫之所以看起來像小孩作的，是因爲

它們並不是實在事物的複製而僅僅是符號，諸如此類的解釋近乎文字遊戲。"符號"一詞在今天的使用是如此混亂，以至於可以用它來指任何場合下出現的以一種東西代表另一種東西。由此理由，它沒有甚麼說明的價值，因而應該避免運用。沒有甚麼途徑或者理論可以說明這樣一種聲稱是否正確。

讓我們以小孩或早期藝術家畫的基線來做為一個例子。他們以之來代表樓板，或地面，或桌子的平面。洛溫菲爾德意識到，這樣的水平線既非視覺經驗也非體覺經驗的直接描繪。但是，稱之為"一個符號"意味着，這根線只是它所表現的東西的象徵，與之在可感知的實在性方面沒有任何共同之處。這就大謬不然了。毋寧說，在作為媒介的二維構圖中，基線與三度空間中的諸如樓板、桌面一類平面是完全相等的。在這種圖畫中，線支撐着第二維中的人物形象、樹和房屋等等，正如同水平面在三度空間中所作的一樣。被感知到的世界與圖像之間是通過格式塔心理學家所說的異質同構——即兩個不同的空間領域具有相似的結構特性——而連繫起來的。同樣，對一個直立形狀的"向前卷曲"和對身體內或房屋內東西"X射線"似的圖像，只要將它們作為物理對象的二維對應物而不是作為被歪曲了的自然來看待，便可以得到說明了。

我堅持這一觀點是因為我確信，我們在這裏所處理的是一種尚待完成的範式轉換。這是一種將改變我們關

於藝術表現之思考的轉換，其重要性無異於在洛溫菲爾德時代意識到藝術不必是視覺投射的表達。在今天我們必須意識到，惟有當我們理解了非自然主義的藝術創作——諸如那些兒童的、早期文化的、還有我們所處的二十世紀的"現代"風格的——不是作為視覺或體覺經驗之或多或少地忠實的複製，而是借助某種特殊中介達到的該種經驗之結構上的對應，里格、沃林格、洛溫菲爾德及其它人所為之辯護的反題才是有說服力的。一個兒童所畫的風景並不是被歪曲而納入平面圖形之中的房屋樹木的實在集合，而是將風景的相關特徵翻譯成了第二維的語言。

與此相關，還應提到洛溫菲爾德的學說中更進一步的方面，即他堅持藝術的主觀性。在非自然主義藝術中，他最為欣賞的便是其中的主觀性特徵。他把它與體覺和表達等同起來。誠然，藝術以其帶有強烈的主觀性而異乎科學這種見解自浪漫主義運動出現以來在美學理論中已屢見不鮮。不過，作更進一步的考察便可看出，主觀性概念並不限於只有一種含義。不僅如此，主觀性、體覺和表達之間並不存在一種簡單的關係。例如，里格事實上將觸覺看作客觀的，因為觸覺揭示了如其"實在"所是的事物形狀，而視覺投射傳遞了更為主觀的意象，從而需要更多闡釋。

洛溫菲爾德相信，審美表達是體覺經驗特別的貢獻。根據移情理論，這種表達是主觀的，移情理論主張，觀察者將自己的動覺體驗投射到進行感知的對象之

洛溫菲爾德與觸覺

上。不過，我們必須記住，儘管移情投射就其依賴於自我資源而言是主觀的，但就它關注的是被觀察對象或行動的特徵而言它又完全是客觀的。在洛溫菲爾德的理論中，移情投射的這方面被另一種取向的主觀性遮蔽了，他稱這種主觀性爲"自我耦合"。在他看來，背離被他稱爲兒童圖畫中的"純圖式"是由兒童的個人需要引起的。兒童所選擇和着重強調的模範對象的特徵，其所以被認爲重要，不單單是它們與所觀察事物相契合，也因爲它們對於兒童有特殊意義。注意力更多的是放在主觀需要而不是對象的本性方面。

在表現主義藝術盛行的時代裏，這種闡釋常常出現。它從那時起便成了一種受人喜愛的有關表達的一種說法。例如，塞爾茲（P. Selz）在他論德國表現主義繪畫的著作一開頭便寫道，"人們已經從強調經驗體驗的外部世界轉向了人只能對自己進行考察的內心世界"。他斷定，藝術家的主觀個性具有專擅的控制力。誠然那一時代的藝術家堅持按照他們所看見事物的模樣來表現那些事物的權利。不過這種主觀性仍然並不意味着藝術家已不再關注他們所描繪的人物、風景和城市。我們從他們說出的話和寫出的文字中得知他們帶着多麼熾熱的情感去關注這些主題的。事實上，如果他們只是將注意力局限於自身內的冥思和騷動，那他們的創作活動的效用就是十分有限的了。

在藝術教育方面也必須持同樣的見解。像洛溫菲爾德這樣的先驅者告誡從事藝術教育的人們，每個孩子都

應當可以自由地以他自己特有的方式來表現他所處的世界中的事物。誠然小孩們的意象處於那些正好吸引了他們注意力的東西影響之下。但這與試圖將他們引向一種自我中心的態度是有很大區別的。這種態度由於不斷地強調與每個孩子自身相關連的方面，從而會歪曲他們的世界觀。

回顧洛溫菲爾德思想的形成及影響，我們意識到，他來到美國適逢其時。由於杜威（John Dewey）的教誨，從事教育的人們已經接受了強調創造性學習的觀點；不過在藝術教學的課堂裏還仍舊盛行"正確"作畫的傳統技術。不僅如此，學校中的藝術教學剛開始作為一種專業出現，尚需要確定一些與進步的教育信條相一致的教學原則。洛溫菲爾德帶着年輕藝術家和教育者的熱情登上了舞台，他渴望將自己在維也納工作時所處的狹隘窘迫環境中孕育而成的思想和經驗施行於那個"具有無限可能性的國家"。他對個性的強調，他對自由和自發性的堅持，甚至他在解釋自我表達時的主觀主義傾向引起了趣旨相投的美國教育家的注意。我曾試圖指出他研究中某些帶有較強理論性的方面源自戰前歐洲流行的那些哲學和心理學思想，他正是在那一環境中成長起來的。這些思想有的被吸收，有的以另外的面目出現，有的得到修正，有的已被部分地遺忘，它們仍舊在當前的理論和實踐中保持其活力。

參考書目

1. Arnheim, Rudolf. *Art and Visual Perception*. New version. Berkeley and Los Angeles: University of California Press, 1974.

2. ——. "Wilhelm Worringer and Modern Art." *Michigan Quarterly Review*,vol. 20 (Spring 1980), pp.67—71.

3. Gombrich, E.H. *The Sense of Order*. Ithaca, N.Y.: Cornell University Press, 1979.

4. Kirchner, Ernst Ludwig. *Briefe an Nele*. Munich: Piper, 1961.

5. Lowenfeld, Victor. *The Nature of Creative Acitvity*. New York: Harcourt Brace, 1939.

6. ——. *Vom Wesen des Schöpferischen Gestaltens*. Frankfurt: Europäische Verlagsanstalt, 1960.

7. ——.*Creative and Mental Growth*.New York: Macmillan,1947.

8. ——.*Die Kunst des Kindes*.Frankfurt, 1957.

9. ——. "Tests for Visual and Haptical Attitudes." *American Journal of Psychology*, vol. 58(1945), pp. 100—111.

10. Münz, Ludwig, and Victor Lowenfeld. *Plastische Arbeiten Blinder*. Brünn, 1934.

11. Riegl, Alois. *Die spätrömische Kunstindustrie*.Vienna: Staats-druckerei, 1901.

12. Selz, Peter. *German Expressionist Painting*.Berkeley and Los Angeles: University of California Press, 1957.

13. Witkin, Herman A., et al. *Personality through Perception*. New York: Harper, 1954.

14. Witkin, Herman A. "The Perception of the Upright." *Scien- tific American*(Feb. 1959).

15. Worringer, Wilhelm. *Abstraktion und Einfühlung*. Munich: Piper, 1911. Eng.: *Abstraction and Empathy*. York: International Universities Press, 1953.

藝術心理學新論

21

　　將藝術作爲一種治病救人的實用手段並不是出自藝術本身的要求，而是源於病人的需要，源於陷於困境之中的人的需要。任何能達到滿意治療效果的手段都會受到歡迎：藥劑、身體鍛煉和療養、臨床交談、催眠術——爲甚麼藝術不可以也這樣呢？於是以一種躊躇猶豫和半信半疑的態度，嘗試用藝術來治療疾病的人出場了。他不僅必須用實際的成功，還必須用具有說服力的理論來證明他們存在的價值。人們期望他能對藝術所以有益於人的那些原則作出說明。

　　要達到這一要求，我們必須對藝術的本性作一番考察，特別注意對那些可以有助於或有害於這一目的實現的性質。這樣一種對藝術本性及其當前形態的審視，揭示出了兩個與治療有關的富有影響力的特徵，即藝術的民主化和西方美學中的享樂主義傳統。

　　在我們所處的特定文化中，藝術在過去是

屬於貴族的。它通常是一些有專門技藝的工匠藝人爲王室和敎廷裏的一小部分人所創造的。這些工匠藝人在文藝復興時期又更被認爲是一批極有才華的天才人物。藝術在極大程度上是爲了取悅少數人。由於民主的發展，藝術是爲每一個人而存在的這樣的一個主張也就出現了，這距今不過一百年之久。說藝術是爲每一個人而存在的，這不僅是就它們應當能讓每一市民都有機會接觸得到而言的，更重要的是越來越令人信服地證明每個人確實有權利從藝術中獲益，並且具有創作藝術作品的內在能力。這一具有革命性的信念爲藝術敎育孕育了一個新的基礎。它還爲民間藝術和所謂原始藝術的欣賞提供了前提；在幾十年前，它使這樣一種觀念成長了起來：即藝術活動能通過從前認爲只有藝術家才具備的方式使那些需要精神幫助的平常人得到靈感並充滿活力。

　　這一關於藝術實用效益的新見解還必須與近來盛行於歐洲的一個說法相抗衡，後者認爲藝術的獨特性質正是它不具有實用性。當藝術失去其傳達宗敎和王權統治者的思想這一功用之後，一種新興中產階級的思想將之歸結爲娛樂性的裝飾物。與之相應的哲學斷言，藝術只爲愉悅而存在。任何心理學家都應當立即對這一享樂主義的見解表示反對，他應當指出，愉悅本身並不提供任何說明，因爲愉悅不是別的，只是有機生命物的某些需要得到了滿足的信號。人們一定要問：這些需要是甚麼？弗洛伊德就個人對這問題的回答作出了第一個重要嘗試，其它的心理學家和社會學家也就步其後塵而來

了。

　　我個人意見認爲，藝術首要達致的是一種認知功能。我們所獲得的關於我們所處的這個環境的全部知識都是通過感官而得來的；但是我們通過眼睛、耳朵和觸覺器官所接收的意象遠不是關於事物的本性及其功用之能夠得到輕易解讀的圖表。一棵樹是一個混亂的視覺意象，一輛自行車或者一羣正在行走的人也都是如此。因此，感性知覺不能够局限於對刺激接受者感官的意象的簡單記錄。知覺必須尋求結構。事實上，知覺即是結構的發現。結構告訴我們甚麼是事物的組成成分，它們通過哪種秩序進行相互作用。一幅繪畫或一件雕塑正是這樣一種對結構的探尋的結果。它是藝術家知覺之經過澄清、強化並富於表現性的對應物。

　　對於我們眼下的目的來說，更爲重要的是這樣一個事實，即一切知覺都是象徵意義的。由於一切結構性質都是普遍性的，我們將個別的形象作爲事物的類、行爲的類來加以感知。個別的知覺對象象徵性地代表了事物的整個一類。因此當詩人或畫家或從事藝術治療職業的人將樹感知並表現爲奮力相搏以接觸到陽光，而將火山感知並表現爲令人恐怖的侵略者，它們都建立在知覺的這樣一種正常能力之基礎上，即在任何特殊的事例中察覺出具有廣泛意義的一般性來。

　　我們還記得，在我們所處的環境中所感知到的一些有意義的特徵在形狀、色彩、質地、運動這樣一些富有表現力的性質中達到了具體化。因此，甚至環境中的物

理物體也都被遺忘了，只有形狀、色彩等保留了下來，這些"抽象的"形象自身便能夠對相關的行為作出象徵性的解釋。這就使得治療者有可能不僅從被治療者的藝術作品所表現出來的可認識的物象中，同時也從抽象的模型中發現其所反映出來的態度。當然，正由於這同一理由，音樂中的抽象形象也是作為存在和行動的方式而為人們所接受的。

因此，一切知覺都是象徵的。嚴格地說來，沒有人曾經考察過獨異的個別性。人們總是將一特殊的事物或一特定的個人作為一類存在來看待的，總是按照其所傳達出來的一般性質。人類對待經驗的這一基本方式為另一種能力所補充，即能夠以一種替代的方式來比對並代替現實的情景。有點像那些在實驗中對與一組情景相關的因素作出的反應進行檢測的科學家，我們都是依據着與我們相關的情景的虛構替身行事。這種帶有試探性質的行事方式可能只作為"思想實驗"來進行，在實驗中人們通過想象來回答下述問題："如果……那麼將會怎樣？"這樣一種虛構還可以採用易於感知的形式，如在心理劇的即興創作、故事的講述、在用於進行藝術治療的繪畫和雕刻中那樣。眾所周知，這類意象的創造者並不是非得要尊重客觀事實，如同科學家在他們的實驗中所必須做的那樣，他們可以根據自己的需要來進行塑造。

在一個相當廣泛的範圍內，這樣的創造被人們作為實在東西的替代物而加以接受。在藝術治療師的工作室

中的表演和創作，遠遠不能說單是一些離奇怪誕的東西，同樣也遠遠不能說單單是對個人立場的表白。的確值得注意的是，當一位病人面對着他嚴父的意象或者敢於在想象中擁有了一個渴望已久的鍾愛對象的時候，他的表演常常會有某些真實經歷的效果。這個病人真正已經勇敢地面對了暴虐的父親和擁有了美麗的心上人兒。我相信，我們仍然傾向於對這種所謂替代行為採取一種不適當的輕蔑態度；我們認為從事這種實踐的人讓他們自己的那些糟糕的想象所輕易產生出來的那些支離破碎的片斷所愚弄了。我們傾向於將物理實在當作唯一的有意義的實在。實際上，人類存在從本質上說是精神的而並非物理的。物理的事物是作為精神性的經驗而對我們產生影響的。畢竟，物理意義上的成功或失敗最終只是根據其對當事者心靈的作用來決定的。自由的丟失，財產的喪失，乃至物理的傷害，都是作為精神方面的感受而傳達到人的。

　　既然我們將藝術家或神秘主義者的想象作為關於實在的有效事實來加以尊重，我們就應該更進一步承認，當我們試圖使一個人適應於所謂實在原則時，我們不僅要使他超出"單單的"精神性實在而達到物理實在的"真正"事實，而且要使他調整自己的意象以適應於那些有可能為他將來所具有的經驗所證實的條件。這類意象的有效性應當經受最嚴格的審查，不僅是因為它是有代表性的，而且還因為它所導致的後果像在所謂實在世界中發生的事件一樣是確確實實的。

有一個問題跟這裏的討論是相關的，那就是，病人所創作的作品的質量是關乎重要的（質量這裏指的是藝術上的優劣）。有好幾個運用藝術來進行治療的人堅持認爲，作品應當追求盡可能的好。這種主張並不是源於一種達到完美審美效果的教條性的要求，而是出自一種有充分根據的確認，一個人的最優秀作品所產生的治療成果不經過同樣的努力便不可能取得。首先，質是直接與藝術的現實價值相關的。好的藝術作品講出的是眞理。當然，這與弗洛伊德論及藝術時所提出的見解是截然相反的。他認爲好的形式猶如一層糖衣，目的在於使接受者接受作品的內容所提供出的本能願望的實現。我一直認爲這一理論完全不具有說服力。我看不出這種糖衣有任何必要。我們對期望實現的東西不抱有任何反感。我們完全願意接受理想中的英雄，接受德行戰勝罪惡，只要這些內容是在好的藝術作品中提供出來的。我們這樣做並不是因爲我們爲優美的圖形和可喜的結果而去接受理想中的夢幻，而是因爲好的藝術家向我們證明了這些爲人所嚮往的結果對於生活來說可以是非常忠實的。當"處於純粹形態中"的人類生存條件給表明了出來的時候，事實上也就做到了賞善罰惡，因爲善正是突出安樂的狀態的，而惡則是破壞這種狀態的。當平庸之作以扭曲眞理爲代價來達到願望的實現時，它們也就難以爲人所接受了。當善只是一種廉價的施捨並且不可能得到成功時，當惡棍所犯下的罪行不會消失時，當所愛對象的誘人之處僅僅是一種肉慾的怪誕虛構時，我們就

會持反對的態度，因為我們不能把現實出賣。

與此相似，用藝術來從事治療的人斷言，病人作品的質是直接與它是否呈現出了一個可靠的實在相關的。甚至對於那些有才華的精神病患者所創作的令人不可思議的作品來說，情形也同樣是如此。我們從普林茨霍恩（H. Prinzhorn）以及巴德爾（A. Bader）等人的著作中可以瞭解到這一點。精神病患者所具有的破壞性力量可以使病人的想象力從傳統標準的束縛中解放出來；而某些帶有瘋狂特徵的視象恰好赤裸裸地表明了人類的體驗。

藝術作品的現實狀況既不依賴於它所特有的風格，也不依賴於其老練成熟的程度。我曾提到過我們對於早期藝術形式"民主式的"欣賞態度。這樣一種方式使我們明白，即使在非常簡單的作品中，也能滿足優異的質這一要求。我們尋求那些由於直接經驗的作用而形成的表象，它們並不是由於機械性地應用的框架而變得死板僵化的東西。可以認定的是，經驗通過形狀、色彩或別的甚麼中介才變成為可見的東西，通過這樣的中介而得見的經驗帶有最偉大的感染力和明晰性。形式並非享樂主義的安撫者，而是實現傳達有效陳述的必要手段。

毋需否認，用藝術方式進行治療的絕大多數患者由於藝術教育的可悲狀態而遇到了障礙。缺乏訓練、缺乏自信、仰仗一些低下的標準，這些使得一般人不能發展他們的藝術表達的自然天賦。在我看來，從事於用藝術治療的人不能忽視這一令人遺憾的現狀。他們千萬不要

相信，患者作品的質量與他們的特定目的並不相干。美學意義上的質量不過是藝術宣言由之而達到其目標的方式。不僅概念應當是眞實的，它還應當盡可能完美地實現出來。因爲藝術作品正是通過它的明晰性和感染力而產生影響的，這種影響甚至及於作者本人。

在這方面，我們並沒有在一小部分幸運的人所創造的偉大作品和藝術治療師工作室內產生的並不輝煌的作品之間進行任何區分；因爲當我們在區分偉大藝術和平庸藝術時，我們必須從兩個不同的方向上來進行。一方面，創造性、複雜性、智慧和感染力的尺度是從偉大的作品到最普通的作品往下遞減的。但是即使鄉土歌曲或小孩子的繪畫也有一定的整體性和完美性，它們也能給予人類心靈以美好享受。另一方面，偉大藝術與由於娛樂事業和大衆傳播媒介的商業化所導致的藝術貶値是格格不入的。後者所造成的污染阻止了觀賞者與他們自己的眞實體驗發生關聯，阻止了他們發展自己的創造能力。因此它是用藝術從事治療的努力最具危險性的一個障礙。

當藝術尚未遭受這種致命的威脅時，它體現出了一種不妥協的邏輯力量，由此種力量它迫使作者按照事物的內在本性來塑造事實，而不管他的個人意願或他所恐懼的是甚麼。藝術對於事實的呈現可以堅實到如此地步，以至於它們在表述自己的要求時較諸日常經驗中的表述要有更大的力量。在我所教過的大學生中，我記得有一位舞蹈家，她是一位卓有才華的姑娘，她時而會陷

入這樣的矛盾心理衝突中，一方是她從小受之薰陶的宗教信仰，另一方是她持反對態度的教會的所作所為。處在這樣一個矛盾漩渦之中，要作出一種解決的決定是需要很大勇氣的，她決定編一段獨舞，名叫“至高無上的審訊者”。在舞蹈中，她通過想象所塑造出的那個與她的有意識的意向及她所遵從的傳統標準正相反的人物性格驅動了她，使她刻劃出了一種粗魯嚴酷的惡魔式的教條形象，這迫使她不得不去正視某些她在舞蹈之外並不願去接觸的事實真相。幾乎不能懷疑，她作為一個舞蹈家的完美正直有助於她達到作為一個人的成熟。

讓我用這樣的建議來作為結束：用藝術來進行治療，遠不應將它作為藝術的一個繼子來對待，而可以認為它是一個典範，它有助於使藝術又回到更富有成效的態度上去。在我看來下述事實是無法否認的，那就是，近來我們的畫家、雕塑家和別的藝術家的創作一般說來都有缺乏真誠動機之虞。玩弄純形式的感興和沉溺於暴力和色情的膚淺吸引力中，已經使我們在畫廊和博物館裏所見到的展品的平均質量下降。現在似乎不乏才氣，但卻缺少目的和承諾。

在這樣的情況下，應用藝術應當帶個頭，而藝術診療就是一種應用藝術。它們應當用事例表明，藝術為了保持其活力，必須為現實的人類需要服務。這種需要對於患者來說就常常顯得更突出了，同時患者從藝術中獲得的好處也更為突出。藝術對於壓抑消沉的人所能起到的作用，也就向我們提示了它能為每一個人做些甚麼。

參 考 書 目

1 . Bader, Alfred, and Leo Navratil. *Zwischen Wahn und Wirklichkeit*. Lucerne: Bucher, 1976.
2 . Prinzhorn, Hans. *Artistry of the Mentally Ill*. New York: Springer, 1972.

巻

七

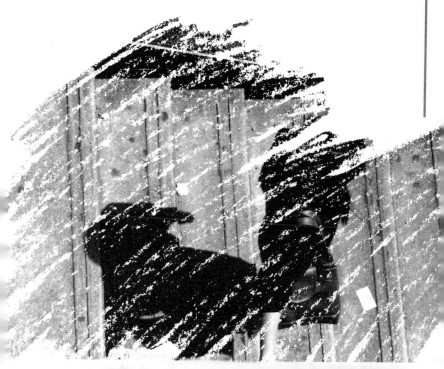

22

風格──作爲一個格式塔問題

只要一個文化以某種大體上無可爭議的方式來處理其中的事務，那麼關於它的風格的本性這一類的問題就幾乎不會出現。人們或許不會注意到一情景中的那些恆常出現的因素，從而也不會就它們提出任何問題來。只有當需要就行爲的選擇進行比較的時候，只有當始終如一的一致性爲各種競長爭高的潮流所代替的時候，思想家才不得不去探詢最富成效的作用方式的基礎以及那些有利於或不利於這個基礎的條件。我們所擁有的這個文化似乎已經進入到了這一時期。例如，音樂史研究學者F.布洛姆（Friedrich Blume）稱十九世紀爲"深刻痛苦的世紀"，它的特徵是，"到處充滿矛盾，矛盾構成了這個世紀──由於在它之前是音樂的古典時期，而所謂古典是以其明白闡述出來的審美意圖的一貫性爲特徵的，這樣十九世紀給我們的圖像就更叫人震驚了。"在二十世紀，視覺藝術中各種迥然相異的創作方式的層

出不窮更是使我們目不暇接。這種令人不安的景象也就
引起人們追問：一個卓有建樹的風格應具有怎麼樣的必
要條件呢？

風格作爲模式

上述問題是急需作出回答的，因爲它們不僅與藝術
產品的質相關，而且還與生產者本身的質相關；問題的
後一方面是新近才提出來的。在許多文化中，對完成一
特定藝術使命的最佳途徑的選擇是人所共知的，並且在
很大程度上也是大家都能够接受的，但是這些選擇是在
一已建立起來的傳統中進行的。在古代，維脫魯維①要
求，在建築的特徵方面選擇陶立克式、愛奧尼亞式或科
林斯式的建築風格須就禮俗取決於寺廟所供奉的神的質
性。J. 比亞洛斯托基（J. Bialostocki）在他那本很有影
響的《風格與圖像學》中曾提到，在古典修辭學中，演
講所具有的華麗風格與居間的和簡單樸素的風格截然不
同。這有些類似於中國和日本的書法藝術。完全像方塊
字一樣簡單的楷書、稍有一些圓潤的行書、用完全流暢
和自然的曲線構成的草書分別用於不同的目的。還有一
個與我們自己的過去更接近的例子，普桑②在給資助人
C. de齊昂特諾（Chevalier de Chantelou）的一封信中

①Vitruvius，公元前一世紀古羅馬建築家。——譯註
②N. Poussin（1594－1665），法國十七世紀古典主義的代表畫
　　家。——譯註

提到了希臘音樂的各種調式而斷定繪畫根據其主題所具有的不同特徵也須建構在不同模式之上。比亞洛斯托基曾提到普桑的這封信，他指出，在很多場合中，人們歸之於風格的那些差異實際上是模式的差異，也即是說，它們是可以通過主題的特徵以及社會環境和它們所服務的對象來加以說明的。例如，在十九世紀，某些過去的風格（如古典主義或哥特式建築）成了人們在追求特定的目標時的先在模式。由於這一理由，即使是浪漫主義表達的各種形式或許最好還是用模式的差異而不是風格的差異來予以說明。

人們認為，表現的各種模式在它們各自目的的支配下是獨立於作者的性格的。普桑主張，他為一幅畫所選擇的特殊手法並不應歸結為他本人的態度。他需要這種辯護，因為在他那個時代，人們已經清楚地意識到，藝術並不只是工匠正確無誤地繪出圖像和製出雕像來的技藝，而且還是藝術家個性的表現。在米開朗琪羅的作品中已經可以明顯地看出，他前後風格的改變並不是由於主題的改變或者他的贊助人欣賞趣味的改變引起的，而是由於他本人思想和情感的成熟所導致的。對於後來的藝術家來說，就更是如此了。在我們這個可以像畢加索那樣輕而易舉地不斷變換表現手法的時代裏，這種變換不再簡單地被認為是匠人們變幻魔術般的精巧技藝了。風格作為其創造者個性及其所處的社會環境之體現，成了一種綜合徵象，通過它可以對整個文化的本性和性質作出判斷。為這種"認同危機"所擔憂的一代人被迫去

探討影響風格的形成並使之風行於世或趨於衰微的條件是甚麼。在更狹義的藝術範圍內，風格成了高質量作品的一個先決條件，所以，難怪我們主要從藝術史家那裏同時也從哲學家和心理學家那裏聽到關於風格之本性的各種論述。

風格的現代觀點諸問題

對風格的擔憂還有着更特殊的從專業方面來考慮的理由。藝術史家對藝術史的傳統理解模式越來越感到不滿；傳統見解之下的藝術史是各個自足的時期的線性序列，每一個時期都有一套固定不變的特徵，同時還有可以明確指出來的開始時間和終結時間。由於人們對歷史事實中的實際複雜性有着越來越多的瞭解，因而有必要容許各種各樣的交叉重疊、偶然例外、自成一體、從屬再分和取代置換。一個風格與另一個風格之間涇渭分明的界限也就變得混濁莫辨起來了。E.帕洛夫斯基（Erwin Panofsky）在他所寫的那部論文藝復興及西方藝術新生的著作中開宗明義便指出："現代學術界對歷史分期的作法越來越持懷疑態度。"不過，儘管研究的實際情形光怪陸離，作為基礎的範式在過去和現在都未曾改變，將風格作為一種標誌來識別一特定的時期（譬如羅馬式建築）或者一特定的個人（如立體主義畫家）的做法一直沿襲到今天。

我認為，這一狀態所引起的根本問題或許可以運用

格式塔理論的原則來加以考察。風格問題與結構相關，而格式塔理論，以及各種結構主義觀點的嘗試，都從理論上和經驗上相當精確地討論了結構問題。我將部分地依據在格式塔理論中已經闡述過的原則來展開我的觀點；但是我還將作出一定的理論上的引申，這些引申日後可能在文獻上得以確立。不過，在這樣做之前，關於此種研究方式還有一些更進一步的方面應該予以說明。

風格的恆定性

首先，風格是一個從無數知覺觀察中引申出來的一個理智概念。對一般而言的風格來說是如此，對於任何特定的風格來說也是如此。因此，最好還得弄清人們所討論的是概念還是它的知覺來源。一種風格作為一種精神創造像一切概念一樣是恆定的——除非另有別的說明。例如，一個人關於文藝復興後期的矯飾風格的思想可以是不斷改變的，但在每一時間裏它必須有一個恆定的意義，這樣它作為論述的工具才是可使用的。因此M.夏皮洛（M. Schapiro）將風格定義為"某一個人或某一羣人的藝術所具有的恆常形式——有時還有恆定要素、性質和表達"。由於他所指的是作為理智構造的風格，他的陳述是無可指摘的。一旦把恆定性運用於概念的實際指謂對象，即它的事實對應物，爭論就出現了。在我曾提到過的關於藝術史的傳統理解模式中，恆定性便當作了風格的一個必要條件。懷疑論者或許會問：通

過甚麼途徑才能將風格描述爲恆定的？

甚麼是恆定性的標準？要是有人堅持認爲，如果一種風格要被稱作"恆定的"，那它就需保持它的一切特性不改變，這樣我們就不得不認爲從來沒有過恆定的風格存在。人們可以將要求放得更鬆一些，只確定哪些特性是關於本質的，並弄清這些本質的特性是否恆定的。同樣，如果有人認爲一種風格並不是某些屬性的集合，而是一種結構，那他就只要弄清那個結構（而不是部分的總和）是否保持不變的。即使那樣，也還有一些問題。當一個藝術家早期的作品爲中期和晚期的作品所取代時，我們是不是準備將他的風格限制在那些還存留着的方面呢？如果我們容許早期和晚期風格之間有區別，那麼我們可以容許多少變化出現而仍然稱之爲"一個"風格呢？

在這裏要記住，可以通過兩條途徑來得出風格的概念，一條是演繹的，另一條是歸納的。A.豪斯（Arnold Hauser）問沃爾夫林（H. Wölfflin），他所提出的關於藝術史的著名原理是否應看作是由一些先天的範疇所構成的。後者的回答是否定的，而且有着很好的理由。因爲否則沃爾夫林所提出的原則將被提升到一般動因的地位，它們所具有的力量就必須來自某些內在於人的本性或藝術本性的一般條件。例如班菲爾德（A. Banfield）曾引述過，托多羅夫（T. Todorov）作出了文學中歷史類型和理論類型的區分。理論類型是從理論的邏輯中演繹而來的，它對可能出現類型的數量

的描述正如同化學元素周期表對可能出現的元素所作的描述一樣。埃森沃思（J. A. S. Eisenwerth）提出，一旦人們接受了風格多元化的原則，就可以通過將一歷史時期描述為"多度張力場"來公正地對待這一原則，在這樣的場中，每一單個的現象都通過某些組成範疇的特定結構而表明其特徵。

除非那些"先天的"範疇能被表明來自工具和人類手段的恆常特性，否則上述說法聽起來就過分學究氣了。半個世紀以前，我曾經試圖從對電影、廣播和電視一類新的傳播媒介——在那時這些東西才剛剛出現或者還未曾問世——所具有的技術方面的特徵之分析中，推演出它們的可能性來。從原則上說，這樣一種推演過程可能的確會預見一種媒介能夠發展出的那些不同種類的風格。

歷史的界說

關於各種風格的思想更通常地是從歸納性的觀察中得出的。但在這裏我們碰到了一個特殊的問題。美學意義上的風格是我們所擁有的將藝術作品作為藝術作品來看待的唯一手段。這樣一般說來當我們通過對象的特徵來刻劃其性格的時候，我們不假外求地認定了這些特徵。如果我們知道了甚麼是紅色，我們就可以通過草莓所具有的紅色來對它進行描述。但是如果同時我們還通過草莓是甚麼來定義紅色，我們就陷於困境了。這樣一

種循環推論的威脅正是我們在藝術領域所面臨的。我們將歷史上曾經出現過的某些類作品的美學性質稱作超現實主義的，然後又用這一組特徵來決定哪些人和哪些作品屬於超現實主義範疇內的。當然，人們可以通過指令來明確規定一種風格的構成要素，就正如同布荷頓③或馬利納地④在其宣言中所做的那樣。但是這樣的綱領與其說是用以進行學術上分類的概念，還莫如說本身就是風格的產物。

　　藝術史家在尋求獨立的確定方式時，常常是通過風格產生於其中的政治或文化時期來規定風格的。宋朝的藝術作為一種風格來予以描述。不過為甚麼長達三百年之久的一個時期裏產生的全部藝術作品都得符合於同一種風格，對此並沒有先天的理由來說明。要考察是否存在着這樣一種風格，不能直截了當地將宋代風格定義為宋朝帝王統治時的那種藝術。在考察那些從地域入手劃定風格的範疇時——譬如威尼斯藝術或佛羅倫薩藝術——也同樣如此。最不能容許的是用日曆年度來劃定風格。我們可以有理由期望從社會、文化和審美趣向顯現的諸方面來發現親緣關係，但紀年時間的內容中卻不能指望存在着這種關係。時間從自身說來並不是因果的動因。事實上，我們所說的意大利的"十五世紀時期"

③ A.Breton（1896－1966），法國作家，超現實主義理論家。——譯註

④ F.T.Marinetti（1876－1944），義大利詩人，未來派創始人。——譯註

（Quattrocento），是將美學的涵義偷運進了以時間來命名的概念之中。⑤

無望的複雜性

如果風格是致密統一的實體，作出這一斷言就不過是危言聳聽了。誠然從一個不加細察的角度來看那些偉大的風格就的確像是致密統一的實體。似乎只是在近兩個世紀才出現了惱人的混亂。藝術史家越對過去進行深入的考察，過去那些堅如磐石的東西就越清楚地表明自身是各色土層的複雜組合，其呈現並不單單依賴於特定的時間和地點。例子俯拾皆是。A.豪澤（Arnold Hauser）提到過這樣一個開放性的問題："義大利在拉斐爾逝世的時候所表現出來的各種趨向，哪一種應該被認為是最為切要且最具有典型意義的呢？古典的、矯飾主義的⑥和早期巴洛克式的風格並生共長；它們中的任何一個都不能稱作是被廢棄了的或者是尚未成熟的。"而帕洛夫斯基（E. Panofsky）也得出這樣的似

⑤心理學家K.勒溫（Kurt Lewin）在早期所寫的一篇文章中討論了現象之"類型"與它們在經驗實踐中的具體化之間的關係。他注意到藝術史上曾有人（如P.弗蘭克爾[Paul Frankl]）試圖將從歷史上和地域上來說都是有限的一組對象的"巴洛克"概念與一種超越時間的風格的"巴洛克"概念區別開來。

⑥矯飾主義（Mannerism）指從文藝復興時期演變到巴洛克風格的十六世紀以義大利為中心發展出來的美術風格。特徵是感度強的構圖、扭曲的形象、強烈的明暗對比等。──譯者

乎是自相矛盾的結論：“中世紀古典主義的鼎盛時期是在哥特式建築的一般框架內實現的，正有如以普桑為代表的十七世紀古典主義的鼎盛時期是在巴洛克風格的一般框架中實現的；而為弗拉克斯曼（John Flaxman）、大衛（J. L. David）或卡斯滕斯（Asmus Carstens）為代表的十八世紀後期和十九世紀前期的古典主義風格的鼎盛時期，是在‘浪漫主義情感’的一般框架中實現的。”還有一點也變得十分明顯了，那就是一個藝術家越偉大，則他的作品所具有的個人風格就越不容易與他所處時代的一般風格完全等同起來。事實上，很難發現有這樣的藝術家，可以將他的作品令人滿意地總結為完全屬於某一派別——諸如印象派或立體派。

現在流行的研究方式所產生的複雜性令人想起托勒密解釋太陽系時設置的本輪所帶來的複雜性。固執於傳統模式意味着容忍許多不可忍受的複雜化作法。在最近由 B. 朗格（Berel Lang）主編的一本專論風格的文集中，那些藝術史家一個個都帶着失敗論者的腔調。由於與風格相關的大多數麻煩都與時間之維相關，G.庫珀勒（George Kubler）提出將風格限制在空間的範圍內，即限制在“一種對由相互關連的事件構成的非延續的、同時性的情景之描述上”——這在我看來正像試圖通過在樂譜上垂直切割出一些部分來分析一件音樂作品一樣。S. 阿爾珀斯（Svetlana Alpers）提出了一種同樣激進的解決方式。她要求迴避風格這種說法，因此要說的話就說“教授十七世紀的荷蘭藝術，而不是說北方巴

洛克式風格的藝術"。但是用來描述作為藝術的繪畫的範疇不是別的，正是關於風格的範疇。除非有人指望將荷蘭藝術視作一些互不相關連的圖像的大雜燴，否則就仍會有如何說明它所具有的特徵的問題。

對象與力場

如果不迴避這一問題，那尋找另外一種不同的範式似乎就入情入理了。而事實上正有着一個可用的範式。或許在理論思想史中所發生的最劇烈的轉變莫過於將世界視作有限事物的集合這樣一種原子式的觀念轉變為把世界視作各種力在時間之維中相互作用而構成的這樣的一個觀念。最為著名的是現代物理學理論，人們發現這些力在"場"中將自己組織起來，作用、集聚、競爭、融合和分離。不可分的固體物質不再構成最基本的載體。它們成了特定條件下產生的並不具有頭等重要性的結果，是這些條件建立起了空間和時間之維中的事件之流的一些界限，從而創造出了穩定地局限在一定空間之內的東西。在這樣一個世界中，各種事件的同時發生是法則而不是例外。變化比恆定不變要更為正常，堅固的實體的線性運動過程似乎不會發生。同時，這一新的模式像它所代替的那個舊模式一樣完全適合於進行理論分析。

格式塔理論可以為這種關於結構的動力學態度提供方法論。它是本世紀前期作為剛才提到的動力學概念的

派生物而發展起來的。格式塔不是獨立要素的排列，而是一個場中相互作用的力之組合。由於這種研究方式是處理結構的，它消除了好些虛妄的二元對立，其中一些是與我們這裏的討論相關的。譬如，變與不變只有在將全體被規定爲部分的總和時才是不相容的；而格式塔理論則可以對這樣一些條件進行研究：這些條件能使某個結構在其載體經歷變化時也保持恆定不變。格式塔理論還可以預示出另外一些條件，在其下特定的情景變化將改變一特定元素集合的結構。例如，它提出，從整個時代的背景來考慮，在一個藝術家看待自己作品的方式與他的作品所展示出的不同風格之間並不必然存在着矛盾。同時，即使一特定作品在被看作一個藝術家整個創作活動一部分時會表現出一種不同的風格來，這也是毫不足怪的。範圍的改變常常也就改變了觀察一特定結構的適當方式，而這些不同的觀察在客觀上可以是同等正確的。

格式塔理論還表明，從方法論上對個別性和羣體特徵的區分也是虛妄的。個別性只有作爲一個結構才是可感知的，並且一個結構是不依賴於它所涉及的那些事例的數量的。解釋一單個作品意味着考察其風格的結構──這種過程與對整個羣體的藝術作品或藝術家的考察並沒有甚麼區別。

在作進一步論述之前，我還必須提到一對直接使我所推薦的新模式能被納入運用的概念，這就是生物學上表型與基因型之間的區分。與我前面提到過的關於理論

思維歷史的見解相一致，對植物和動物的區分從歷史上說來開始於將生物的類作為獨立的實體來進行表型描述，那是通過形狀和色彩一類外在特徵來進行區分的。向基因型態度的決定性轉向在於將各種有機生命理解為由結構所決定的要素或者要素群的集合，這樣分類系統就必須建立在根本的條貫上而不是建立於外在的現象基礎之上。

將這一觀點應用於藝術史研究，那你就不得再認為，風格是黏貼在單個作品、藝術家個人的創作或某一時期的藝術這樣的實體之上的標籤。相反，歷史呈現為在基本上屬於一種事件之流，通過分析可以看出它是各種趨向或條貫的交織，它們以各種結合形式和不同比重相互作用。所以，這樣一個整體的事件之流的橫截面，每一時刻都在變化。各種組成要素相互依賴或各自獨立的程度也在不斷變化。一種風格的名稱（如古典主義或野獸派）並不是一個分門別類的盒子，並不是說那些被認為屬於這一個盒子而不是別的盒子的藝術品或藝術家便被納入其中。它是一種藝術創造方式的命名，它是為媒介的特定運用和主題等等所確定的。我們可以去追溯這樣的風格，並把它作為一個藝術家或幾個藝術家創作的作品、一個時期或幾個時期、又或是一個地區或幾個地區的藝術作品的要素而孤立出來。這種風格既能夠表現為一種主流，也可以表現為並不佔主導地位；既可以表現為是持久的，也可以表現為只是暫時的。塞尚（P. Cézanne）既不是一個印象派畫家也不是一個立體派畫

家。但他作品的獨特本性可以作爲一個由這些和另一些風格要素所構成的特異的格式塔結構。圖44a所表明的是藝術史的傳統觀念，它作爲一個由標上了各種風格名稱的珠子或盒子所組成的序列。圖44b則試圖矯正這種理解的靜態特徵，它表明這些傳統上被認爲獨立不倚的單元實際上是相互融合的。各種風格成分之鏈條形式爲一個連續不斷的流所替代。不過這一修正並不十分令人滿意；從原則上說來它並沒有改變甚麼東西。圖44c在於說明一種新的範式，它是我們在這裏所提倡的。圖44c中可以分辨出的單元並不是單個的藝術對象或它們的集合，而是這些對象的構成要素——它們與其說是事物，還不如說是性質。

　　人們或許會想起沃爾夫林在《藝術史原理》一書中所敍述的那些範疇：線性的與圖畫式的、封閉的形式與開放的形式等等。如果這些性質不是作爲從屬於古典主義或巴洛克式一類概念的特徵，而是作爲歷史之流中那些基本的構成要素，那作這樣理解就算把握了我們在這裏所提出的範式。

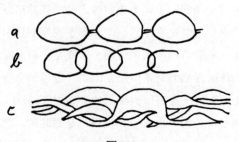

圖44

從這一新的觀點來看，下述之點將會變得十分明顯，即一特定的風格不再基本上是由其開始和終結的日期來規定的。而是，每一種風格都代表了一種特定的質，其在特定時刻特定地點的藝術裏強烈地體現出來，而在另外的時候和地點則只有微弱的體現或者完全不存在，但或許在幾個世紀以後又在另一個地方重新出現了，並且爲另一種背景所制約。人們將認識到，風格的多樣性是必然的法則，而不是我們在把它概念化時所遇到的令人心煩的障礙。而清一色或恆定性的眞實面目將被揭露出來，我們可以看到它只是一種罕見的例外現象。

決定論與個體

格式塔態度使得我們有更明白瞭解的一個問題是歷史因果性與每一個別事例所具有的獨特結構之間的關係問題。豪澤（A. Hauser）注意到"儘管在歷史進程中，個體和社會因素從來都是存在着的，人們還是可以從歷史上出現的思想和著述中發現在同情個體性與同情決定論二者之間有一個不斷轉移的過程"。我認爲決定論與個體性兩者離開對方就不能得到正確的處理。每一個人都完全是由其遺傳的方面和環境的影響所決定的；那些決定性的動因所產生的正是個體的結構，無論它們是個人或人羣或諸如藝術作品那樣的對象。問題所以出現是由於因果聯繫只有作爲事件的線性鎖鏈式活動才能

加以概念把握。然而，這樣的因果鎖鏈只要一進入一個格式塔背景之中便會喪失其線性特徵。支配着一格式塔之形成的因果關係是一個結構組織，不能把它描述爲輸入的總和。因此在個別性開始的地方，因果性也就停止了。按照這種觀念，人們承認歷史是受因果性支配的，但將個體所產生的東西看作被決定事件之流中的飄浮物，如同無法說明的外來物一樣。這是荒謬的。

個體是由諸如遺傳、環境和其它的決定性的原因所創造出來的。格式塔背景既沒有引入另外的附加成分，也沒有壓抑構成這一背景的任何成分。因此，不能將作爲一個人和公民的藝術家與作爲一個創造者的藝術家割裂開來——例如正像K. 巴特（Kurt Badt）所做過的那樣，他將歷史的時空條件視作"否定的決定成分"而刪除掉了。爲甚麼個體並不等於其部分的總和呢？唯一的理由是，格式塔形成的過程將那些部分在一個全新的結構中組織起來。就線性因果關係的理智建構而言，格式塔是一種可以通過對各種成員及其在格式塔過程中的相互關係進行合理追溯來加以把握的特例，儘管它並不是與此相對應的。如果這一作法不能滿足決定論者的雄心，那它也至少使他擺脫了極端的個體論者的虛無主義觀點的困擾。不僅如此，當他意識到，任何一種科學——不管是自然科學還是社會科學——面對任何一種整體結構都有着這樣的限制，他或許會因此而感到寬慰。在這同時，我們還得到了關於遺傳和歷史過程的統一見解，這其中的原因和結果直接地對它們的全部個體

成員作出了說明。

支配格式塔結構形成的規則可以加以引申用以說明為甚麼某些類集的成分組織起來能比另外一些更為優越，譬如，為甚麼所產生的結構是和諧的而不是不和諧的，是強有力的和清脆的而不是軟弱的和沉悶的。毋庸諱言，這還遠沒有能夠說明天才或笨蛋、好的藝術或糟糕的藝術產生的原因；但至少通向理解的道路已經不再是堵塞着的了。

時代精神與格式塔形成

與因果性問題相關的是一個已經為某些社會學家和歷史學家解決了的問題。他們是通過求助於時代精神（Zeitgeist）來解決這一問題的。人們假定這種精神塑造了一個特定時期的思想和藝術產品的共同特徵。已經有人對這一模式提出過強烈的反對。這是自從埃倫菲爾斯（C. von Ehrenfels）在他所寫的那篇先驅性的文章"論格式塔性質"中提出了格式塔因另外包含了某些特質而不同於元素的總和這一觀點以來，格式塔心理學一直面臨的一個問題。過了很長時間，直到韋爾特海默（M. Wertheimer）和科勒（W. Köhler）等人出現後才能說明格式塔的結構只是由它自身的成分和背景所決定的；但直到今天，對"全體"與其部分關係的闡述竟然還在宣揚這樣一個觀念，即主張全體是一個自身生成的實體，它作用於部分，部分也作用於它。

豪斯斷定，羣體心靈"不過是一個集合概念，這樣的概念決不應該被認為是'先於'而只能是'後於'它所連接起來的那些成分的"。無疑這個見解從根本上說是正確的。不過，豪斯似乎忽略了對兩種基本的格式塔形成進行區分的可能性。一種格式塔是通過本來是分離的諸成分的相遇和結構整合而發生的，正像兩個人結婚並通過這個婚姻生產出下一代來一樣。從藝術方面來擧例，譬如在秀拉（G. P. Seurat）或塞尙那裏印象派風格和立體派風格的交匯，或者譬如墨西哥的傳統藝術與入侵者所帶來的西班牙巴洛克風格藝術的融合，在這種條件下，形成一統一完整結構的努力或許會成功，也或許會事與願違；結構或許是由或多或少幾個同樣重要的元素來構成的，也或許是由一個或幾個佔支配地位的要素所統轄的，它們對整體施加其影響。

但是還有另外一種格式塔形成，在這種形成方式裏，結構產生於生物學意義上的"有機組織者"，即是說，產生於某個結構的主宰者，它規定了作為結果的整體特徵。一個雞蛋或者微生物便是最明顯的例子；從音樂作品中所發展出來的主題也可作如是看。畢加索嘗試為《格爾尼卡》的題材提供出視覺形象來，最後完成的壁畫所具有的無所不在的精神正源自藝術家的主題意念。誠然，主題在作者的產生過程中是其結構的一個成分，但同樣也可以說，它作為一個"先於"作品而存在的因果動因創造了作品。

不變結構的理想

最後，我想提出格式塔研究能爲歷史學家所探詢的有關整體歷史進程的形式這樣的一個問題的解答作出甚麼樣的貢獻。關於人類及其創造活動的歷史是否有任何可以理解的邏輯？或者說歷史是否只是各個相互分離的樂段構成的一個嬉游曲，各段之間並沒有甚麼關係，而它們的秩序可以隨機改變？當然，歷史像任何別的宏觀事件一樣，都服從於徹底的決定論。但是我們應該知道在甚麼程度上和通過甚麼方式相繼的事件才會適合於一個作爲其中心的結構。格式塔理論像對待空間三維一樣來對待時間第四維，它提出這樣的問題：在甚麼條件下一個結構中的時間變化意味着一個高度統一的整體？

時間像空間一樣是有限的，因此任何對時間結構的分析都以其應用範圍爲依據。在藝術中可以將這一範圍擴大到整個人類歷史，從舊石器時代的洞穴到美國藝術品商人的最新發現；同時也可以將範圍限制在一個作品的創作上，從它的第一點構思到整個作品的完成。所以有人主張，某個個人的作品中存在着條理秩序，但在超出它之外的更大範圍內卻不存在這樣的條理秩序；也所以有人將一主題加之於一特定地點的特定時期，正如瓦薩里（G. Vasari）將從喬托到米開朗琪羅的義大利藝術的復興描述爲幼年、生長和成熟三個時期一樣。

當各種情感衝動的簡單構成在甚少對抗下控制着一個結構時，一個統整一致的結構就最可能出現了。以由

推進力和地心吸力所支配的彈道曲線爲例，把它與一種已經不再時興的彈球機器的兩種運動相比較，如果機器的平台是傾斜的，重力對於球的始終不變的作用提供了一個强烈的主導，它在事件的結構中或許會也或許並不會被感知爲比那些使球改變直線運動路線的障礙佔有更重要地位。但如果平台是水平的，作用來自各種彈力，那麼一切都依賴於那些定向力量形成的是一種和諧的作用還是導致了一種混亂狀態。在兩種情形中，決定論無可爭議地佔有支配地位，球沿着自身路線前進到達自己的目標。

對歷史的一種從理智上說來最簡單的並且也容易使人感到滿意的理解就是將歷史視作從低級的開端出發而達到現在的完成這樣一個過程。在藝術領域中，不時有人提出過這種見解。M. 夏皮洛（Meyer Schapiro）把A. 里格爾（Alois Riegl）稱作 "最富有創造性和想象力的歷史學家，他一直試圖把全部藝術發展納入一個單一的連續過程之中"。近來的一個沒有花巧的嘗試是由S. 加布里克（Suzi Gablik）做出的，他將皮亞傑（Jean Piaget）關於認知發展階段的見解應用於從早期地中海藝術到當代抽象 "至簡" 派的進展。這種包擧整全的模式是否行得通主要取決於恆常衝動所具有的相對力量。人類心靈的那些基本特徵都是適當的候選者，尤其是當它們足以從生物學中找到根據的時候。人們常樂意接受的一個特徵是分化的法則，按照這一法則，事物從簡單結構走向高度複雜的結構。從認識上來說，這

藝術心理學新論

一法則說明了那些由於環境越來越複雜的諸方面所導致的越來越複雜的活動與創造。

　　就一單個作品的產生而言，我們常常會看到對某一問題的解決可採取的一種在很大程度上能夠加以檢測的處理。但是一旦將觀察的範圍擴大到一個藝術家一生的創作活動，則他能力的不斷成熟或會是隨着世界觀和目標的改變而來的，這就構成了一種結構遠非簡單的風格。一旦我們將整個歷史時期納入我們的眼界之中──整個藝術史就自不待言了──我們原來懷有的保持我們採用的模式結構簡單性的願望就會由於各種向我們的理解提出挑戰的力量所具有的複雜性而越來越難以實現。

參 考 書 目

1． Arnheim, Rudolf. *Film as Art.* Berkeley and Los Angeles: University of California Press, 1957.

2． ──.*Radio, An Art of Sound.* New York: Da Capo, 1972.

3． ──.*The Genesis of a Painting: Picasso's Guernica.* Berkeley and Los Angeles: University of California Press, 1962.

4． Badt, Kurt. *Die Kunst des Nicola Poussin.* Cologne: Dumont, 1969.

5． ──.*Eine Wissenschaftslehre der Kunstgeschichte.* Cologne: Dumont, 1971.

6． Bialostocki, Jan. *Stil und Ikonographie.* Dresden: VEB Verlag der Kunst, 1966.

7． Ehrenfels, Christian von. "Ueber 'Gestaltqualitäten.'" In Ferdinand Weinhandl, ed., *Gestalthaftes Sehen.* Darmstadt: Wissenschaftliche Buchgesellschaft, 1960.

8． Gablik, Suzi. *Progress in Art.* London: Thames & Hudson, 1976.

9. Hager, W., and N. Knopp, eds. *Beiträge zum Problem des Stilpluralismus*. Munich: Prestel, 1977.

10. Hauser, Arnold. *The Philosophy of Art History*. New York: Knopf, 1959.

11. Lang, Berel, ed. *The Concept of Style*. Philadelphia: University of Pennsylvania Press, 1979.

12. Lewin, Kurt. *Gesetz und Experiment in der Psychologie*. Berlin-Schlachtensee: Weltkreis, 1927.

13. Nakata, Yujiro. *The Art of Japanese Calligraphy*. New York, 1973.

14. Panofsky, Erwin. *Renaissance and Renascences in Western Art*. New York: Harper, 1969.

15. Schapiro, Meyer, "Style." In A. Kroeber, ed., *Anthropology Today*. Chicago: University of Chicago Press, 1953.

16. Wölfflin, Heinrich. *Principles of Art History*. New York: Holt, 1932.

藝術心理學新論

23

他告訴我，他曾經從博物館請了一位鳥類學教授聽鳥叫聲的錄音。可是那位先生自信地挑出來的聲音，只不過是一支在音樂廳裏演奏的笛子模仿出來的。那些費了很大力氣從自然環境裏錄下來的眞實的鳥叫聲，他認爲失眞，沒有多少特點，換句話說，完全是失敗的。

——M. 圖尼爾（Michel Tournier）

我們不僅爲太多的僞造品所苦惱，也許還爲太多的關於僞造品的研究所苦惱——說太多是因爲，發生的總是同樣的爭辯，引用的總是同樣的例子。這個題目好像一處風景區一樣，太多的休假者都想到這兒來一次野餐。還有沒有另一種進行闡述的嘗試眞正是有道理的？

假貨受到注意是合理的。因爲它對現代人身上缺少崇高的特質這個事實，提供了一個受到歡迎的象徵。A. 吉德（André Gide）的《僞幣

的製造》一書，顧名思義的用一枚假幣表現主題：這枚假幣表面是金的，裏面卻是玻璃的。它敲出的聲音幾乎與眞的一樣，只是本身的分量要輕一些。這枚假幣代表着缺乏誠實，誠實正是這部小說的主人公伯納德所認爲的最好的品德。伯納德承認，"終我一生，我希望我對於最輕微的叩擊，都能以一種純正的、忠實的和眞實的聲音作出回應。幾乎我所認識的每一個人發出的聲音都是虛僞的。一個人應當完全表現得像他本來的樣子，不要試圖顯得比他本來更多……。人們總想欺騙自己。而且人們把這麼多的關注放在外表上，以致於最終他們不再知道自己是誰。"

僞造品也用作一種論證的挑戰。一個假充美好的社會，應該得到假幣的報應。所以年輕人僞造貨幣不僅是要得到錢，而且也是要把他們的欺詐行爲誇大爲一種挑釁的反抗姿態。吉德曾從1906年魯昂地區的一份報紙上，剪下一份有關法庭審判的報導。其中提到，法官審訊一個被捕的造假幣的青年，問他是否屬於"盧森堡團伙"。這年輕人回答說，"請稱它爲研討會，大人。我們這些人也許是造過些假錢，我不否認。但是我們關心得最多的，還是政治和文學的問題。"吉德在自己的日記裏記道，他願把這段引文作爲他的小說的卷首語。

有關僞造的事件受到歡迎，也與它的另一個不同的儘管是相關的效用有關，這就是用作證據來證明一個在近來的社會心理學和哲學中很流行的論點。大眾、甚至受過訓練的專家對於從假貨中辨認出貨眞價實的產品表

現出來的那種無能為力，正好令某些科學家和思想家滿足地證明了，我們的價值觀並不是來自於眞正的洞見，而只不過是來自於有影響的權威可利用的那種威望。如果告訴一個普通人，他面對的是一位受尊敬的作家或藝術家的作品或言論，他立刻會對之報以尊敬。僞造品也更廣義地用來表明，事實並不是客觀地存在的，我們也沒有根據理解去評價它們。事實只不過是習慣的產物，它們隨着環境發生變化，所以不具有絕對的確實性。為了支持這樣的論點，人們常常歪曲了在感知假貨時的心理學因素。在下面，我準備討論這樣的心理學因素。

出於我的目的，我不考慮僞造行為的具體動機和倫理方面的因素，而只着眼於一個中立的複製現象。我使用"複製"一詞時，是在最寬泛的意義上指那些使一個物體可以與另一個物體相像的各種各樣的手段。也許，這為僞造的那種更獨特的性質提供了一個背景關係。

世界上的一切事物，都是在某種意義上相互類似，又在另一種意義上相互區別的。在人類認識的發展過程中，知識是從一般性起步的，這種一般性各按所需而有所區別分化。人們在學會分辨橡樹和楓樹之前，已經認識了"樹"。當然，把這個過程顛倒過來，通過概括，也可以獲得認識。但是，智慧的總戰略的最成功的實施，是從一般到個別。情況之所以如此，是因為對於大多數的用途來說，事物不是由"個別的區別"而是由"主要的類"更恰當地規定的（也許，有時或者值得研究一下，在哪些獨特的社會狀態之下，事物之間的區別比它們所共

有的特徵更爲重要。比如，私人企業的競爭意識，造成了一種有害的對於區別的強調）。

在哲學性的美學中，那些令人厭煩的僞問題是由二歧的思考帶進來的。例如，在考察一件藝術作品的不同創作階段時，誘使人們這樣提問：哪一個階段的創作眞正地使藝術作品體現出來？要不要把憑借某種媒介成型之前存在於藝術家頭腦裏的那個原有的構想指認爲眞正的體現？抑或說，藝術作品只有通過可感知的對象（完整的繪畫或書面的詩歌）才能體現出來？藝術作品是否在採取物質形式時玷汚了自己的純潔性？或者，是不是只有可視或可聽的藝術作品才是眞正存在的作品？如果有一位美術家爲準備一幅可能由他本人完成、也可能由其它刻工完成的蝕刻畫或木刻畫而創作了一張素描，那麼藝術品這份榮譽應當屬於這幅素描呢，還是只屬於完成了的印刷件？用另一種不同媒介（比如電影的劇本或舞蹈的標誌法、從電話裏傳達的繪畫指導、用五線譜記下來的一段樂曲等等）對一件藝術品作出的描述，是不是能當作藝術品考慮？還是這類描述只不過補充了藝術品所需要的信息？詩歌到底存在於紙上，還是僅僅存在於聽覺當中？這些問題沒有一個可以由一個非此即彼的決定來回答。

假如我們從另一種認識出發——藝術作品的特性存在於它的一切不同的化身當中，我們就得到了很有意思的、可以探討的問題。我們可以問：各種各樣的表現形式通過什麼樣的途徑按各自的方式參與了這件藝術品？

假如人們不去判定這是件複製品還是翻版，是件偽造品還是原作，是件藝術品還是非藝術品等等，他們就可以這樣問：在這類的複製品當中，可以找到藝術品的哪些性質？它們又失去了哪些性質？

幾乎不可能把心智對一件藝術品的構想與它在可感知的媒介當中的實現分離開。這一點在詩歌當中不太明顯，因為詩人頭腦中的語詞，已經具有它們印在紙上時的大部分性質。儘管如此，瀏覽一下詩歌作品還是提醒我們，這些作品在極大的程度上要求它們的語詞在自己的空間聯繫中是可以一覽而見的。所以，當我們把它們看作紙上的連貫樣式時，它們之間的相互作用就揭示出來了。在視覺藝術中，這一點更為正確。在那裏，對於形狀、顏色、運動的實際上的感知效果，只是在繪畫、雕塑、舞蹈或電影被藝術家的眼光審查之後才能判斷。這類藝術品的創作，包含有構想者與逐漸在媒介中成形的構想之間的交流。決不能把作品純粹描述成藝術家所預想的視覺形象的實現。媒介會不斷地突然給予人們驚奇的效果和提供啓發。所以，藝術作品不是藝術家頭腦中的構想的複製品，而是藝術家心智裏的塑造和創作的延續。

把一件描繪性的藝術品描述為它的原型的純粹複製，也同樣不恰當。這類作品是由"自然"所引發的，也就是說，是由我們在周圍環境中觀察到的事物和活動引發的，同樣，它也是由藝術家的同代人和前輩們所貢獻的許多解答和創造所引發的。例如，在文藝復興的藝術

中，我們無法從重新開始的對自然的觀察當中精確地區別出對古典雕塑的模仿。為了發展自己的構想，藝術家汲取兩個源泉，而且對這兩個源泉的態度日趨等同。這對於大多數藝術都是正確的。因為這種態度有千差萬別的表現：從依樣畫葫蘆的摹仿，到運用自然與藝術的贈予的隨意發揮。當一個偽造者努力摹仿其它人的作品時，他那種焦慮的、對一處一處次要細節的考慮，很類似沒有頭腦的寫實主義繪畫對自然的機械複製。結果可能相當相似。仔細辨來，可以說這兩種摹仿都展示了一種"醜陋的製作"。在一幅凡高的真品中，畫面上協調的筆觸展示出，一種不可阻擋的、一體化的形式感支配着畫家的眼和手。每一道飛動的筆觸都洋溢着完全的運動感。相反，在一件典型的摹品中，每一筆觸都分別受到與原作的某些特別的細節相比較，或者與藝術家的總體風格相比較的牽制，結果整個樣式看上去支離破碎。與此類似的一種醜陋製作，能夠在那些"偽造自然"的藝術家的作品裏見到，這就是那些一點一點地摹仿他們所見事物的人的作品。正像《神曲》當中偽造者卡波巧（Capocchio）稱呼自己的那樣，他們是些"天生聰明的猴子"，也就是一些大自然的虔誠的學樣者。

那些最成功的偽造者並不讓自己受制於這個缺點。他們複製作品時，依靠的是按照原作風格進行的相當大膽的創造，而不是機械的摹仿。因此他們能夠製造出相似的或者對等的、具有比較好的審美性質的作品。這也部分地說明了，為什麼巴斯蒂安尼尼（Bastianini）或多

塞那（Dossena）的雕塑，或者凡·米格倫（Van Meegeren）的繪畫為人們所欣賞。那些有些才能的偽造者或能得到機會，獲得一個偉大作品的額外的類似物。當一個人試圖追上他人的創作時，他本人如果是一位藝術家，那就會很有幫助。

只把原作接受為藝術品，把所有複製品作為非藝術的不予考慮，這是不明智的。即使是米開朗琪羅的大衛像的最廉價的小型複製品，也或多或少包含了原作那種有力的戰鬥精神。而那些丟棄在美術院校角落裏的古希臘雕像的石膏模型，也仍然能夠給人以巨大的視覺影響。甚至在人們相當程度地意識到複製件的缺點時，這種影響仍然能夠產生。

此外，原作與複製品之間的區別決沒有那麼分明。日本伊勢神宮從公元478年以來，每二十年裏要拆毀重建一次。然而信徒們堅持認為，他們每一次塑造的都是那一個伊勢神宮。因此，這件事提醒我們，沒有哪一個個別整體一定只能存在一次。只要木匠使用同樣的檜木材料，同樣的工具和同樣的技術，這個神宮就符合原作的一切條件。但是使用電動工具和釘子卻無論如何要使這所建築的真實性成問題，不管一般的觀看者能否指出這些區別。這就是古代建築的實質所在：它們是以古老的方法手工製作的，無需釘或黏這種粗暴的強制性的技術。

或者，我們看一下青銅像的翻製問題。亨利·莫爾（Henry Moore）的雕塑鑄製時使用過的許多模型，現

在都展覽在多倫多的安大略藝術博物館裏。這些模型以
青銅製品缺少的表面質感，傳達出了藝術家存在的直接
性。雕刻工具的切入和藝術家一雙手的壓與擠所造成的
特點，與把金屬液體注入鑄模而得到的形狀有質的區
別。表現在這裏的不僅是可見的雕刻過的、摹畫過的形
象與沒有產生這種效果的金屬之間的令人困擾的抵觸；
傾注的金屬汁液還使所有的形狀都成了平滑的，使它們
帶有一種置身事外的含糊感，讓我們想到一個穿着緊身
衣的舞蹈者身上那種乏味的平滑。

即使藝術家通過再作修飾的方式使鑄像生動起來，
它所展示的原作精神還是在許多方面要比雕塑家手工作
品所展示的要少。但是，否定由此鑄造出來的每一個製
品都是藝術家所創作的作品是愚蠢的。這些鑄像是一種
複製品，但我們應當在這種程度上把一件複製品看成一
件作品：我們要求它能够傳達出原作的基本特性。由藝
術家或別的什麼人根據素描完成的蝕刻畫和木刻畫，也
是這樣的。假如藝術家本人掌握了鑿子或雕刻刀，他的
風格的基本特點就可保留在印刷件裏。但是，如果賀加
斯(Hogarth)的一幅畫被一個職業的雕刻工改變成毫無
生氣、沒有個性特徵的輪廓線和陰影時，原作的可靠性
就要大大減弱。我們就像是透過一塊模糊的玻璃去觀察
賀加斯原作的那些獨一無二的特徵；這幅畫中還留有一
些藝術家的構想，它能讓我們判斷說，"這是一幅賀加
斯的作品。"

另一方面，人們又可以主張，只有借助職業雕刻工

的技術，喜多川歌麿或者寫樂的浮世繪粉本才能得到分毫不爽的精確的再現。同樣，用電子手段擴大音樂和歌聲，產生了一種粗糙的音色和影響，它們對粗野的流行音樂提供了一種恰當的補充，但是與傳統的歌劇不協調。創造眞實的搖滾樂聲所需要的同一種複製過程，卻是會危害古典音樂的。

攝影複製品的有用性如何，取決於它們在多大的程度上保存了原件的性質。用普桑（Poussin）作品拍製的一幅黑白幻燈片，保留了原作大部分形狀的式樣，它們本是構圖的基礎。而那類首先以色彩關係構想出來的作品，比如約瑟夫・阿爾伯（Josef Alber）的那幅"向廣場致意"，一經這樣處理就會成爲空洞的裝飾；其它一些善用色彩的畫家的作品，很可能會變成一團毫無意義的斑塊。所以，要是在簡化中一件作品那些必不可少的方面受到了抑制時，簡化就會導致歪曲。另一方面，抽象的形狀甚至可以幫助我們把那些在沒有觸動過的原作中不太受注意的方面提示出來。一些美術史家寧願使用黑白複製件，不僅是因爲攝影所能再現的色彩效果往往很差勁，而且也因爲美術史家喜歡把注意力集中在形狀和主題方面。有所選擇的複製可以很好地爲這個目的服務。

在作爲創作的預備的複製品中也存在着類似的問題。爲一幅油畫或一件雕塑而作的素描也許包含着足夠的構圖設想，可以獨立地用作創作指導。然而，通常在加上顏色和雕塑體積的時候，無論如何要求修改素描的

樣式。因爲每一個添加成分都傾向於影響其它的。從這個方面考慮，一位畫家的速寫與音樂的記譜有原則上的區別。書寫記錄的樂譜當然本身不是音樂，而是一種在口頭傳達不能成爲一種令人滿意的保存音樂的手段時引進的權宜之計。錄音已經在歷史的另一個限度上生產了一種更完整的複製品，它們補充了、有時是取代了書面的樂譜。這些書面的樂譜是一種作爲預備手段的複製品，但是它們與一位畫家的速寫不同，一般地不能由進一步的精心製作所取代，相反地要被充實起來。它只是一套用來產生音樂曲調、基本上局限於音高和時間持續上的一套指令。它既不保持作曲家頭腦裏那個曲調的進一步的性質，也不描述演奏所必須提供的所有方面。音樂的記譜法，好像劇本或舞蹈標誌法中的動作設計，把一些令人驚訝的事實展示給我們：對於那些爲表演而創作的藝術作品，只要作出顯然是局部的規限，便被認爲是有了充分的界定。

於是，產生了這個問題：界定這樣的一件藝術作品，需要多少描述？它的哪些方面可以交給各種各樣的表演去完成？如果從風格改變了的演奏中仍然可以理解原作，又是哪些方面應該不作說明地由表現者決定？

顯然，如果某人在桌面上敲出一首貝多芬交響曲的節奏，這個信息太有限了，不能作爲樂譜起作用。與此相反，一場實際的演奏如果作爲一份樂譜，所提供的又太多了，也就是限制太多了。音樂爲了進入存在，就不得不重新組織而再現，面對這個情況，我們必須記住，

音樂家是無法真正按照過去時代的風格演奏而半點不失其真實質性的。這一點對於舞蹈的動作設計和劇本都同樣適用。在表演藝術中，正是完整的總譜的缺乏，也即一個完整的複製品的缺乏，使得音樂、舞蹈和戲劇作品能夠有延續不斷的生命。把過去的藝術作品的風格改編為今天的藝術作品的風格所產生的一種緊張力，正是發展中的藝術史的一個重要部分。

一旦我們放棄了判定某個整體是或者不是一件給定的藝術品這種二歧的思考，我們就會明白藝術作品是一些發生在時間當中的事件。它們在存留於相繼的下一代人的頭腦中時改變了外表。與此同時，它們又能夠為維持自己作為一個特定個體而保持自身的基本性質。蒙特威爾地的《奧爾斐奧》仍舊是蒙特威爾地的《奧爾斐奧》，儘管我們今天所聽到的東西，已經不再是十七世紀的人們所聽到的東西，儘管我們使它聽起來不同於蒙特威爾地時代所演奏的那部作品。

一件藝術作品不是一個永不改變的整體，即使我們擁有一個物理性的物體作它的持久承載者也是如此。不久之前，米開朗琪羅為西斯廷禮拜堂天花板所畫的壁畫，首次作全面的清洗而清洗完畢。五百多年以來，塵埃污垢加上復修者的熱心，已經把這些畫改變成為它們的"變奏"。斷定這些作品的精髓沒有被任何一處的修改所影響，這需要勇氣。如果我們承認，從這些畫被污染的時代開始，已經沒有人知悉原作是怎樣的，這不是更忠實的態度嗎？這些原作在修復之後，我們是否就能夠

自信地說我們終於了解它們了，這個問題目前還沒有答案。然而，我們還是很慶幸至少能在相當接近的程度上看到米開朗琪羅的繪畫，正像我們很慶幸通過羅馬時代的複製品瞥見失傳的希臘雕塑一樣。

同樣給人以深刻影響、甚至更有意思的，是那些由於新的一代人用新眼光看事物而產生的變化。人們也許會問，既然藝術作品依然如故，而且應該把同樣的形象傳達給任何一個觀看者，這種情況又怎麼可能發生呢？可是，知覺並不是機械地接受刺激，它永遠是一種對於結構的探索，因為只有處在結構中的形式才能被感知。一件優秀的藝術品是高度結構化的。所以，它只對正確的知覺揭示自己，制止對它作出曲解。但是，觀者這一方的不恰當的態度，有時足以壓倒藝術作品本身所堅持的內容。進一步來說，藝術作品在一個可以允許的解釋範圍裏，為相當多的變化留下了餘地。根據不同側重點，我們可以把修拉（G.Seurat）主要地看作一位印象派畫家或立體派畫家。我們可以從上一代人認為構圖很混亂的作品中發現秩序；而那些被一些人否定為表現粗糙、僵死的作品，也許會被另一些人認為是一種有力的風格化的表現。

無論誰從事複製一個形象的工作，都很可能在他的處理中反映出他個人對於原作的獨特的"閱讀理解"。人們往往指出，一些看上去完全令人信服的複製品，一旦到了下一代人眼裏，就把本身的缺陷明顯地暴露出來了。之所以如此，是因為偽造者在無意之間把自己和自

己的同時代人在原作中看見的特性，加到了這件過去時代的作品上。因此，在某種特定的風格偏好之下，文藝復興全盛期的一件作品的一個十九世紀摹本，也許比原作看上去還要令人信服和令人愉快。

這種發生在風格上的偏向，好像所有那些經久不變的因素一樣，是一種無意識的傾向。它是自動地從經驗對象中演繹出來的，但是，同時又助於使對象合乎趣味。我記得曾見過我本人在日本報紙上的照片，眼睛經過了修版處理而變得帶有東方色彩的略見傾斜。我與打開日本閉關自守的門戶的培里（Commodore Perry）受到了同樣的對待，日本畫家1850年左右為他畫的一幅肖像，把他的美洲人的外形改變成了日本武士似的形象。這種改動似乎不可能是故意作出來的，我的日本朋友們根本沒有注意到我的照片上發生的這種文化移入。

O.庫茨（Otto Kurz）寫道："偽造術是一種捷徑，它用今天的語言翻譯了古代的作品，有如在文學中翻譯和現代化所起的作用一樣。"文學藝術的偉大作品每幾代就需要重新翻譯，因為較早的翻譯者的時代風格開始壓倒原作的特點。同樣，凡高採取米萊（Millet）與德拉克洛瓦（Delacroix）繪畫的主題所作的繪畫，今天讓我們來看，是跟典型的凡高作品無異的，它們中間所反映的那兩位較早的藝術家的主題，只是很遙遠迴盪着。所以，充滿諷刺意味的是，那些比較有才能的偽造者，與他們本來的意圖相反，和他們同時代的藝術家一樣，有一種衝動要把他們本人的構想强加於他們試圖複

製的那些視象之上。

　　被偽造品欺騙了的美術鑒賞家，很容易成為嘲笑的對象。這類的非難，儘管在一些情況下是有道理的，但所根據的往往是錯誤的假定，認為藝術鑒賞的能力應該等於整體的知識。然而在藝術史中，就像在其它科學當中一樣，固然存在着能夠作出肯定陳述的事實，但最有意思的問題，卻往往並不是可作出肯定陳述的。科學眞理就是典型地帶有嘗試性質的表述。到新的事實要求一種修正的解釋的時候，它就不再維持有效性。（馬赫[Ernst Mach]說過："自然科學不探討對世界的完整看法。它明白它所有的工作，只能拓寬和加深人的認識。對它來說，不存在其解決不需要進一步深入的這種問題，但是，也不存在它必須認爲是絕對無法解決的問題。"）同樣在藝術當中，實踐的迹象可以使之十分確定——比如，某幅特定的畫是倫伯朗（Rembrandt）的作品；但是，如果這種證明是立足於文獻材料的，也許它並不需要有關倫伯朗繪畫的任何知識。提出證明的可能是一位偵探，也可能是一位律師。對一位藝術史家來講，眞正的挑戰在於，他應該對於倫伯朗作品的特點了解到這種程度，以致於能夠有把握地把它從其它藝術家的作品中挑出來。不管怎麼說，這個任務必然是無止境的，而且這種探索的無止境決不是說不存在最終的眞實。

　　我在前面闡述過，知覺不是機械地吸收刺激，而是一種對結構的探索；另外，一般地說，一個給定的構圖

樣式容許一個相當寬廣的理解範圍——從符合原作的理解到明顯的歪曲。那麼，是什麼決定了特定的觀看者在一件作品中能夠找到的那個個別的結構呢？要記住，任何知覺都不是孤立地發生的，它是作爲前後關係的一部分被感知的，這個前後關係強烈地影響着它。當一幅畫被看作魯本斯(Rubens)的作品時，那些符合魯本斯風格特點的性質，就會在知覺中變得很顯著。同樣一幅畫被認爲是魯本斯派弟子的作品或僞造品時，不僅可以得到不同的判斷，而且可以在實際上看起來也是一幅不同的畫。N. 古德曼(Nelson Goodman)曾指出，當僞造者的風格已經爲人們所認識，而且能提供用另一種背景關聯去觀看作品的時候，這一點特別是如此。凡·米格倫(Van Meegeren)那幅《在厄貿斯的晚餐》如此成功，不僅因爲它本身是一幅好畫，還因爲它完美地適合維米爾(Vermeer)那幅著名畫作的那種背景關聯。"每個美術史家在學校裏都學到過，維米爾的風格根本地來自於卡拉瓦喬(Caravaggio)。最近，一個幸運的發現提供了最終的證據。這幅新作是以卡拉瓦喬的《信徒在厄貿斯》爲藍本的。"這裏，問題在於，從一個對象的背景關係中確認它，並不是放棄獨立判斷的不加批判的作法，而是一個合理的、甚至是很重要的方法。當然，這個背景關係必須是可靠的。但這已經是另一個問題了。

一旦一件作品被疑爲贋品，它就成了另一種知覺對象。在這種情況下，即使是一幅好的、眞實的原作，也會展示出某些可疑之處。在讓·吉洛都(Jean

Giraudoux）的戲劇《安菲提里翁38》中，女王阿爾門無法斷定她所面對的人是她的丈夫還是一個由天神朱比特假造出來的偽裝者，她在他的外表和行動上都發現了一些不熟悉的特點。安菲提里翁就告誡她："如果您想要在夫妻之間發現些什麼，是不應該面對面地看的。"

我已經嘗試說明了，只要人們還是把非此即彼的區別運用在藝術品和非藝術品之間，只要人們還堅持某些性質只能是或存在或不存在，人們就沒有希望認識偽造品的性質，也沒有希望認識我們對偽造品所產生的反應的性質。相反，我提出，藝術是要在一個世界的上下關係中觀看的，在這個世界中，人類與其它種類的造物及事物，彼此之間的相似要比彼此之間的區別來得更多。藝術相應地是一個充滿了相似性和從屬性、模仿、記憶、近似以及重新解釋這樣一些為了對一般人類經驗提供形式的集體努力的世界。在這個世界中，對於摹本、複製品、仿效的作品和偽造品，我們不應僅是、甚至根本上不應是從那些它們與它們的模型或原型區別開的東西作出考慮的，而是從它們與原作共同帶有多少特定審美本質看待它們。我們對於把社會的價值建立在區別性上面是如此地習慣，以致於很容易忘掉了，在其它一些文化中，人們認為好的東西值得複製，只是在需要的時候才對它們進行一些改動。

如果事實如此，當我們把"原作"的鑒別看得那麼重要並把那些與原作十分相像、為許多實際目的可以完成同樣功能的複製品與原作區別開時，我們能不能證明自

己有道理呢？我相信我們可以證明。正像對於人類的潛能來說，能夠把關於眞理的知識擴展到已達到的界限之外是有益的一樣，追求審美的最高成就，也是有它的益處的。我們由許多證據可以知道，藝術發生在從最低到最高的所有階段上。因此，我們需要根據它們的客觀特性，把所有這些階段相互區別開。正因爲一切藝術根本上都是相互的摹本，都用同樣方式完成同一個任務，我們把它們的優點的水平加以比較，就不但是可能的，而且是必需的。可是，這些區別並不是對什麼人都那麼顯而易見的。一首廉價的流行歌曲、一本廉價小說或照片，在素質很差的接受者的狹窄眼界裏，也許可以提供圓滿的審美經驗。但是，要達到接近於審美的最高成就的認識上，則需要最好的專家們的持久的最大努力。

爲了這個目的，我們需要未混淆的事實。即使在事物的迹象是可靠的時候，探尋事物的秘密就已經夠困難的了。我們承受不起由於弄虛作假而導致的誤入歧途。

參 考 書 目

1. Abbott, Charles D., ed. *Poets at Work*. New York: Harcourt Brace, 1948.
2. Asch, Solomon E. "The Doctrine of Suggestion, Prestige, and Imitation in Social Psychology." *Psychological Review*, vol. 55(Sept. 1948), pp.250－76.
3. Bemmelen, J.M. van, et al., eds. *Aspects of Art Forgery*. The Hague: Nijhoff, 1962.

4. Gide, André. *Les Faux-Monnayeurs*. Paris: Gallimard, 1925.

5. ——. *Le Journal des Faux-Monnayeurs*. Paris: Gallimard, 1926.

6. Giraudoux, Jean. *Amphitryon 38*. Paris: Grasset, 1929.

7. Goodman, Nelson. *Languages of Art*. Indianapolis: Bobbs-Merrill, 1968.

8. Kurz, Otto. *Fakes*. New York: Dover, 1967.

9. Mach, Ernst. *The Analysis of Sensations*. New York: Dover, 1959.

10. Tournier, Michel. *Le Roi des Aulnes*. Paris: Gallimard, 1970.

24

爲人類的生命劃分季節，其中一個方法是由兩個概念決定的，我想用一個圖表象徵性地把它們表示出來(圖45)。其中一個概念是生理學上的，它畫出了一個拱形——從柔弱的兒童時期到强有力的成年人爲上升階段，以後隨着人的年老體弱走向下降階段。從這幅圖景上看去，生命的晚期方式，是一個倚着手杖的老者的形象，正像斯芬克斯的謎語描寫的那樣，是一個三條腿的造物。這也就是濟慈(Keats)在他的十四行詩裏說的那個"暗淡的形貌扭曲的冬季"。

圖45

生理學的觀察不僅着眼人的體力的衰退，還考慮了我們稱之爲心智的實踐能力的衰退，比如視覺的敏銳程度和聽力範圍的衰退、短期記憶發生困難、反應趨於遲緩、思維的靈活性完全狹窄地集中在某種特別的興趣、知識或交際上。當這些生理的方面把"年老"的特點確定下來的時候，人們害怕變老，而且對進一步發展自己的創造性進取的能力持懷疑和嘲諷的態度。羅西尼（Rossini）曾給他的一組晚期的鋼琴曲取名爲《我的年老的罪過》。晚期作品風格中那種異端的和强硬的特點，常常而且很便利地被人們認爲與它的作者的能力衰退相關。文藝復興時期的傳記家瓦薩里（G. Vasari）曾經注意到，儘管提香（Titian）的晚期作品能夠以高價售出，但如果畫家在他最後的日子裏只把繪畫作爲消遣，而不讓一些較差的作品降低他輝煌時期作品的聲譽，這對他來說會是更好的。然而，今天大多數人都把提香的晚期作品，作爲他的最獨創的、最美的和最有深度的作品來讚賞。相應地，我們也可以從另一種途徑去考慮漸趨年老的心智的造詣。

第二個概念是因爲從流逝的歲月中發現了不斷增長的智慧而補充了第一個概念。在我的圖表中，生理學的弧線的對稱被一個上升的階梯遮住了。這個階梯從兒童的能力有限的階段開始，一直延伸到那些活了很久、看到了生命全過程的人們的世界觀的至高點上。這種概念從社會和歷史上來看體現於對古代的立法者、預言家和統治者表示尊重，而且重視傳統家庭中的年老的成員。

這種概念也爲人們對藝術家和思想家晚期作品表現出的關注作出了解釋。我們時代的理論家和歷史學家對晚期作品獨特的性質的好奇心，經常伴隨了這樣的期望：從一種不斷探索和工作的生命的最後創造物當中，發現最高的成就、最純粹的典範、最深刻的洞見。

儘管每一種成熟的文化都對舊的事物給予尊敬，我們對於藝術晚期風格的動機、態度及風格特點的理論興趣，可能還是局限於那種藝術自身的發展也達到了後期的階段。事情之所以如此，不僅因爲歷史和心理學都是晚期文明的好尚，而且因爲當代人在自己的行爲當中發現了一種時代衰落的徵兆，所以很自然地對產生在相應的個體發展階段上的偉大的事例發生興趣。實際上，如果我們在今天的審美和理性的環境裏、也許還有我們個人的生活方式裏的某些性質當中不能找到與晚期風格相平行的東西的話，我們是不可能在晚期風格的研究上有很大的進展的。

我們的考察不可避免地要從那些產生於漫長藝術生涯結尾處的作品開始。我們把長壽作爲不可缺少的輔助物之一；要把短促生涯的最後作品也考慮進去，着實有點躊躇不決。我們對米開朗琪羅、提香、倫伯朗、塞尚、歌德或者貝多芬的晚期作品進行了詳盡的研究，他們都是長壽的藝術家；但是，如果要把諸如莫札特、凡高、或者卡夫卡這樣去世很早的藝術家包括進去時，就需要特許。因爲，我們只有假定這些藝術家不是在藝術生涯的中途被死亡盲目地奪去生命的——這種生

涯本來是爲一個更長的時期構造的，這些早逝的天才才跟我們的論題有關。生物學告訴我們：小的、壽命短的哺乳動物的生命，比大的、壽命長的動物，生長速度相對較快。我最近讀到，小動物呼吸較快，心跳也較快。所以在正常的壽命限度裏，所有哺乳動物的呼吸數和心跳數應該大體相同。這就會誘使人們去猜想：在那些生命短暫卻驚人地豐富的人的生涯中，發生有某種類似的情況，這種短促生涯的最後成就標識着一種獨特的成熟。

不管怎樣，我們在考察藝術家的晚期作品時，關心的不僅是時間上的年齡。我們的興趣所在，是一種獨特的風格，這種風格所表現的態度常常（但不是必然地也不是唯一地）可以在藝術家漫長創作生涯的晚期作品中找到。但另一方面，也有一些人，他們中間有一些是藝術家，雖然活到了相當大的年紀，卻從未達到成熟的境界。

我們從那些典型的成熟心靈的性質中觀察到的大部分東西，都涉及人對他的世界的關係。從中我們可以區分出人的發展的三階段。首先是一種早期的態度，它可以從年幼的兒童身上發現，並且保留在某些文化和個體行爲的某個方面當中，它只用廣泛的概括去感知和理解世界，並不把各種各樣的經驗事實清晰地分辨開來。特別是，在自我和他者之間、個體及其世界之間，只有很小的區別。這是一種外在世界還沒有與自我分離開的心智狀態，弗洛伊德曾經把它描述爲"海洋似的情感"的起

因。

　　繼這種原初的缺乏區分的狀態之後的第二階段，是
對於現實的逐漸征服。自我作為一個積極的和觀察力敏
銳的主體，把自己與客觀的人和事物的世界區別開了。
這是逐漸增長的辨別力最重要的後果。兒童學會了辨別
事物的種類，能够確認個別的物體、個別的地點和個別
的人。一種成人的態度發展起來了，我們的西方文化在
自己的歷史上也有這種類似的階段：表現為對於外界現
實的事實發生的新興趣，這種好奇心在十三世紀中首先
覺醒，而在文藝復興時期開創了自然科學和科學探索的
時代，還開拓了對個別的人以及個別的地方和事件的培
養。這樣一種心智狀態表現在編年史當中，表現在對於
地理學、植物學、天文學、解剖學的研究中，同樣，也
表現在自然主義的油畫和肖像畫當中。態度傾向於現實
的這個第二階段，以一種奔放的世俗性作為它的特色，
這就是為了與之相互作用而對環境進行的那種仔細觀察
的態度。

　　也許，文藝復興的初期已經包含了屬於第三階段的
某些特徵，在這些特徵當中我們可以辨認出走向老年的
徵兆。但只是在更近的時代，典型的晚期態度才清楚地
顯示出來。我願意提出某些徵兆。

　　首先，對世界的本質和外觀的興趣，基本上已經不
再是為了要與世界發生相互作用了。例如，印象派的繪
畫，就是一種超脫的凝思的產物。這些表現了自然和人
為環境的形象，拋開了對象的材料獨特性所反映出來的

質地、輪廓和固有色彩。這些材料質性的性格和實用價值都不被考慮。在純科學的某些方面，特別是在歐洲發展起來的純科學當中，可以觀察到類似態度。

從實際運用中超脫出來的這種凝思，不單單是一種否定的超然態度。它伴隨着一種世界觀，這就是超出外在的現象追求潛在本質，追求那個支配着可見現象的基本法則。這種傾向在物理學中十分明顯，同時也表現在最近以來我們對於人類學、心理學和語言學的深層結構的探索中。

那種或可稱作人類態度的晚期階段的另一個徵兆，就是從層級劃分到協作的轉移。在這裏，這種確信發揮了作用：相似性比區別性更重要，組織應當從平等帶來的一致當中產生，而不應當從服從有統轄性的原則或權力當中產生。當然，從社會角度看，這種對於民主——一種最成熟和最複雜的人類組織形式——的要求，在實踐中要以最高智慧為先決條件，通常很少能達到。例如，這種要求在藝術上必然涉及那種拋開支配性的構圖模式——比如文藝復興藝術那種三角形編組手法，而傾向對構圖的單元作同等的分佈處理。這些單元摒棄了自己的獨特性，而正是這種獨特性賦予構圖的每一元素以各自的個別性，並在構圖或整體的基礎上，確證了各元素的同樣獨一無二的地位和作用。與此相反，觀眾或聽眾在一件晚期風格作品的每一個空間樣式的範圍裏或每一個時間階段裏所遇見的事物，正相當於在一個早期風格作品裏的記叙或時間中的發展。事件性的活動的意識

全面地讓位給一種洋溢着生命力的狀態或情境。晚期階段這種結構上的一致，不能不使我們記起最早期階段，在那個階段上，正如我提到的那樣，事物之間以及自我與世界之間的區分還很微弱。然而，不管怎麼說，經歷了一整個人生，後期的心態已有了明顯的分別；現在已不是不能作出種種分辨，而是不再關心這些分別。

在描述人類態度的三個階段的過程中，我已經提到了許多可以論及的晚期風格藝術作品的特徵。讓我再用一點時間講述一下那種把一件作品的結構整體地均勻化的傾向。在繪畫中，各種各樣的對象和對象的部分喪失了它們那些區別性的結構，這些結構曾經把對象作為個別的角色在圖畫所述的故事裏確定下來。比如，早期的肖像畫在表現時會讓一位婦女光滑的頭髮與飄垂的錦緞形成對照，會讓她的皮膚與衣服織物的區別體現出來，就像風景畫要把樹葉與花崗石和大理石的區別體現出來一樣。而在晚期作品中，所有這些主題都成了同一類創造物，被它們的命運和天職的一致所概括。類似地，在某些晚期的音樂作品，比如貝多芬的最後一些弦樂四重奏裏，不同樂器產生的樂音交融成一種精神上豐富的聲音，樂句和對應旋律的對抗性被一種有節律地聯貫着的音流取代了。

這種結構的均勻與人們對於因果關係失去了興趣相關。有關原因和結果的動力預設了動因和目的的存在，它們由於性質的區分以及在整體當中的不同位置而相互區別開來。例如，在法國的古典悲劇中，正是王后費德

爾和王子伊波利特之間的重要的區別，還有他們在人類關係體系當中各自的位置之間的重要區別，造成了這部戲劇的推動力。我們可以把這部戲劇與小說家福樓拜的晚期作品基調作一個比較，福樓拜晚期作品那種多重的動機與緩和的衝動的特徵，漸漸趨向相互融合和相互分離。

元素的同化和融合（它標誌了一種世界觀，認為相似性的重要性超過了區別性），在晚期創作的藝術作品中，伴隨而來的是作品構造上的一種鬆散，一種散漫的秩序，這種秩序創造出一個幻覺：作品中的各個元素游離在具有可以互換的空間位置這種高度信息容量的媒介中。歌德的《浮士德》第二部，以及他的小說《威廉‧邁斯特》，給我們的印象是由一個共同主題所組織的一些寬鬆地繫連起來的情節。或者，比較一下倫伯朗（Rembrandt）早期的作品《浪子回頭》及其很晚的一件同一主題的作品。前一幅畫中，父子兩人衝向對方，緊緊擁抱在一起；後一幅中有五個安然佇立的人像，人物間的相互作用主要是由他們共同隱入的那一片昏暗表現的。或者，再看看羅丹的《地獄之門》和《加萊義民》，在它們的晚期風格的構圖中，和諧大大超出了等級安排。因果的相互作用在這裏已經被共同的命運所取代。

這使我們記起有關風格比較的一個特徵，我最好是這樣來描述它：在我稱作第二個階段，也即生物學活力的那個階段的典型作品中，全部活動的動力，都是在分離開的動機中心裏發生的。這一點從一幅有人物的作品

中最容易看出來。比方說，在這樣的作品中，塔奎的兒子薩克斯頓正在野蠻地對奮力自衛的留克利西亞施暴。同一種的動力也使一種典型的積極人生觀的音樂構想成分活躍起來，例如貝多芬的《田園交響樂》中，農民們的舞蹈與暴風雨的相互作用就是如此。所以，也許人們會說，在藝術家的觸引之下，作品的所有能動性由此而生成，這裏藝術家好像已經把自己的能量源泉托付給他的構圖中的能動者。而這些能動者的活動，好像是按照它們本身的內在衝動在進行。

相反，在晚期作品中，推動了不同組成分子的動力，並不是由它們本身產生的。不如說，它們隸屬於一種對它們全體平等地施加影響的力。藝術家一如既往，已經把他的起動能耐托付給他的創造物，但是這種起動能耐不再激發他作品的組成分子的個別動力。它現在明顯地表現爲貫穿在整個作品範圍中的命運的力量。那死去的和活着的，平靜的基督的屍體和他的哀痛的母親，現在都處在同一狀態裏；他們同時是活動的和不活動的，同時是清醒的和無知覺的，同時是忍耐的和反抗的。

晚期作品中產生和分配能量的那種機制的改變，表現爲對於藝術表達的形式手段的不同的處理——比如，對於繪畫中光的運用的不同把握。在早期風格中，光由一個清楚可辨來源發出，這個光源本身作爲一種有特點的動力，把光線投射給領受者——人物形象或者建築，後者也依次展示自己對這個光源的各別的反作用。但

是，在提香或倫伯朗的晚期作品中，整個場面都是輝煌的，畫作的每一元素都具有並分享這種燃燒中的狀態。我們可以更為概括地描述這個現象：來自於現實世界的事件(其中相互作用的是些各自可辨的力)已經極其徹底地被成熟的心靈所吸收融匯，以致於變成了作為整體存在的特徵。它們已經變成了我們稱之為風格的那種屬性。晚期風格把客觀給定的事物融貫於一個完整的世界觀之中，那是長期的和深入的思考的結果。

　　一個取自於視覺藝術的例子，也許對我們闡述晚期風格的這樣一些性質有所幫助。提香的《加上荊棘王冠的基督》(圖46)作於他去世的前六年，是一幅依據早年構圖的重新創作。它幾乎把位於中心的受鞭笞的基督的形象隱藏到一個協調地組合起來的形象羣樣式當中。一條一條的棍棒把這些形象連接在一起；我們若要尋找一種佔支配性的等級表現，也終是徒勞的，因為那種等級結構要在其因果聯繫中用次要因素去烘托主題。拷打和受難在這裏無法清晰地辨別出來，它們交織在一種充斥的又不過多的活動裏。這個活動作為被整體地表現的世界的全面的性質，佔據了這幅作品的大部分空間。一種鬆散的自由的關係網絡賦予每個人物以某種對他者的獨立，一種漫射的金色光線似乎是從每個人物頭上或四肢上放射出來，而不是來自一個外在的源頭。

　　晚期風格與早期風格之間的區別，對於大師及其弟子之間教與學的關係，突出了一種令人煩惱的後果。如果大師的作品在視野和程序上有這樣巨大的分別，那麼

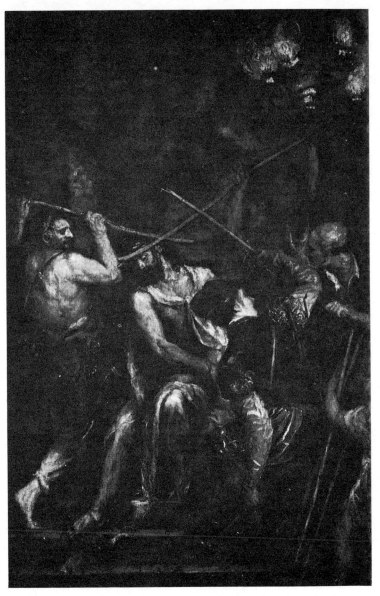

圖46　提香：《加上荊棘王冠的基督》，1570年，慕尼黑阿爾
特畫廊藏

講授和學習怎麼進行呢？教育最有成果的時候是眞正的成熟的智慧成爲眞正年輕一代的教師之時。然而，如果這裏沒有一種共同的基礎，這種給予與索取又是如何發生呢？事實上，在一切有成效的教學當中，都能够見到大師已經達到的層次和他的弟子們力求達到的層次之間的矛盾。但是這種矛盾只是他們之間關係的一個方面而已。美術史家K.巴茨（Kurt Badt）（我在這裏講的大部分內容反映了他對我們這個題目的考察）曾堅持認爲，藝術家的晚期作品對他們的繼承者的風格並不產生影響。倒是這些偉大藝術家在他們的中年時所創作的藝術品，作爲典範及指引性的形象引導了後人，並且由此構成了藝術史。但是，"偉大的名家們的晚期作品，它出現時已經是隨後一代的藝術風格已經形成了的時候，它高聳於歷史的潮流之上，好像是在時間背景中永遠不可企及的絕響。"

這樣的結果產生在我們已經發現的青年藝術家與老年藝術家之間的區別中，這似乎十分合乎邏輯。但是，實際發生的情況也許還要複雜一些。我們可以考慮一下這類情況：晚期作品儘管對於直接繼承它們的下一代顯得難於理解，卻有力地影響了更往後的一代。對詩人赫爾德林、音樂家瓦格納，還有畫家塞尚的晚期作品，情況都是這樣。在這些例子裏，新一代藝術家都是從一種晚期風格中吸收了可以容納在自己的視野中的藝術特點。我們可以回想起一個比較近的例子，即莫奈（C. Monet）的晚期作品對於美國的抽象表現主義藝術發生

的影響。在莫奈最後創作的一些風景畫中，我們看到了一種畢生發展的最終結果，主題在其中已經逐漸專注於一種愈來愈引人注目的質地表現上，這可以從他畫的水中睡蓮、小橋以及其它晚期作品中充分地體會到。無論如何，對於我們欣賞這些作品，這個事實仍然最爲根本：儘管畫家對作品的主題作了徹底改變，他的實際閱歷的所有豐富性和充實性，依然呈現在畫面上。藝術作品的內容可能達致的最大範圍，從自然中個別事物的具體性一直延伸到藝術家的無所不包的視野的統一性。當這種狀態在一個較高的年齡階段上成熟時，我們會把它形容爲人類心智的最終成就。所以，在莫奈這個例子中，如果說他對於其後的畫家和年輕一代的影響，並沒有達到他本人所進入的那種深度，這本是非常自然的。

在總結我們這些探討時，我所能想到的最好的方式，莫過於引用一位藝術家的說法。年已80多歲的里希特爾（Hans Richter）在回首畫家萊奧內爾·費寧格（Lyonel Feininger）晚期作品的一個展覽時，曾寫下了下面所引的話。畫家那些描繪風景、海景和城鎭的作品所產生的精神昇華，曾給里希特爾以深刻印象：

"很難說這裏還有任何主題。畫面的澄澈表明它已經不再關乎這裏是否有一片天空、一片海洋、一隻帆或一個人物。在這裏，一位年老的藝術家的智慧，正在訴說物體世界已經在他面前脫去了僞裝。所見的超越了這個世界，內在於這個世界又凌駕於這個世界之上，就是一種整體的涅槃境界——這種創造性的'無何有之境'是

藝術家把自己交付其中的。這就是那些形象正在言說的東西。一把在存在與非存在的邊界上的清脆的卻又無聲的嗓子，就是一個人在這種幾乎是神聖的氣氛中能夠作出的表達。"

參考書目

1. Badt, Kurt. *Das Spätwerk Cézannes.* Constance: Universitätsverlag, 1971.
2. Richter, Hans. *Begegnungen von Dada bis heute.* Cologne: Dumont，1973.

卷

八

25

當我第一次去見斯特拉斯堡大教堂時，腦子裏充滿了關於審美鑒賞力的一般概念。從人們的傳聞中，我對彌撒音樂的和諧、圖形的純正懷有崇敬之情。我還是哥特式建築虛飾的堅決反對者。在“哥特式”這一標題之下，就正像在詞典的這一條目下一樣，我搜集了所有進入我心中的與模糊、雜亂無序、不自然、過分雕飾、無原則地拼湊……相關的同義的誤解。……一俟面對着這座建築時，我所得到的感受卻大大出乎我之所料。一個完整恢宏的表達充溢了我的魂靈，它由許許多多和諧的細節構成，因此儘管我們無法對它進行認識和作出說明，但卻還是可以品味它、享受它。

哥德：《論德國建築》，1773年

■客觀知覺

感官知覺值得信賴嗎？如果我們想知道我們所獲得的關於物理世界的性質和活動的信息究竟有多麼可靠，這個問題就產生了；我們關心這個問題，因為我們是這個世界的一部分，我們能否得到幸福美滿也取決於它。如果我們撞上一個無影無形的東西，或者說如果我們看到的某個東西被證明並不存在，我們也就面臨着一個令人煩惱的矛盾：我們的不同感官傳達給我們的記錄是相互衝突的。視覺告訴給我們的是一種情形，而觸覺和動覺告訴的又是另一種情形，這樣我們應該依賴於哪一類知覺事實就變得至關重要了。

知覺是可靠的嗎？

在這種情形中，我們所詢問的是知覺在甚麼時候和在多大程度上是真實的。在藝術中，這個問題並不具有頭等的重要性，因為它所涉及的僅是藝術作品的物理承載者，而不是作品本身。不必否認，一幢建築的牆壁不僅看起來必須是直立着的，而且本身就必須是直立的。一座雕塑儘管看上去像是平穩的但還得必須不讓它倒塌。畫布上的顏料或許看上去乾了，但果真如此嗎？為了確認，我們常常借助於工具的測度來支撐我們的感覺判斷。但顯然這是一些技術性問題了。

從美學上來說，藝術作品並不告知我們關於作為其傳達者的物理對象所具有的本質。一幅畫可以用來告訴

人們顏料和畫布的特性，但這並不是從審美的立場進行的。在一幅畫中，通過透視法所達到的景深效果並不比意識到畫布是一個平面更為難以令人接受，儘管只有後者才真實地表示出了事物的物理狀態。當一個從視覺上感知的對象所具有的形象、大小或空間位置與物理測度不相符時，唯有前者才是與審美相關的，在視覺藝術中，一個正方形只要看起來像正方形它就是正方形，即使通過幾何學方法量度出並非如此；某一顏色的亮度和色澤是它在一特定的情景中所看起來的那個樣子，而與照度計或色度計上顯示出來的東西無關。

由於從審美的角度看，被感知的意象即是最終的事實，它與其物理承載者的關係並不構成一個問題。但是意象的客觀有效性問題在另一意義上又是可供探討的，在這裏它是與我們相關的。我們詢問：是否一切人在看到同一個東西時得到的都是同一意象呢？是否一個人在同一外在條件下看同一個東西時得到的也是同一意象呢？顯而易見，對這些問題的回答是十分重要的。假若人們的知覺相互之間存在着不可通約的區別，那就不會存在任何形式的社會交往了。假若一個人在不同時刻所得到的關於同一對象的那些意象是互不相容的，那他準會變得發瘋。這不僅在我們感覺的實際運用中是如此，在藝術中也是如此。①

————————

① 在這裏我並不是要探討使一件藝術作品得以客觀地忠實於它所代表的客觀經驗的那些方式。那是一個另外的大問題，與本文的討論無關。

在實踐中，我們極其成功地運用了下述假設，即在一個人看到紅光的地方，下一個人也同樣會看到紅光，除非後者是盲人或者眼睛有毛病。這等於說，從一切實踐目的來考慮，知覺是客觀事實。自然科學在其依賴於儀器儀表上的讀數時所作出的也是同樣的假設。關於知覺的實驗心理學致力於發現，當"人們"在觀察一個作為刺激物的集合體時，"他們"看到的是甚麼。（在這裏和後面的篇幅中我只局限於視知覺的討論，儘管同樣的問題和回答也適用於別的感覺形態。）

即使如此，一旦刺激模式變得更為複雜，感知者所倚重的精神手段超出了視覺的基本構造，情形就不那麼簡單了。不同的人看到的是不同的東西。藝術提供了令人信服的例證。想一想關於藝術理論的著作和講論中人們通過幾何圖像的方式來描述一幅圖畫的構圖而作出的許多嘗試。作品中某些特定部分被表明是在一個三角形或圓形中聚合起來的，而與其它部分分離開來。人們用對角線穿過圖畫空間從而指出那些相距很遠的元素之間的關係。很多時候這種示範並不足以使旁觀者信服；他並沒有看到人們要求他看的東西。對於他來說，圖像以別的方式組織起來。這並不是"解釋"方面的差別，不是說一切觀賞者所感知的意象還是相同的；而是說不同的感知者會感知到不同的圖像。②

②這並不意味着否認藝術作品在其基礎上組織起來的結構模式客觀地存在着並能得到證實。我本人認為這樣的模式可被證明潛存於一切成功的視覺設計中。

藝術史不乏這樣一些給人以深刻印象的例證，一些具有鑒賞力的觀者所看不懂的作品經歷幾代之後即使平庸的人也毫不費力地便能看懂了。今天聽起來下面一個故事是難以置信的，十九世紀八十年代，年輕的康定斯基（Wassily Kandinsky）去參觀一幫法國印象派畫家在莫斯科舉辦的一個展覽，他看不出莫內（Claude Monet）創作的一幅油畫中的主題是甚麼。"我從目錄表得知這是一個乾草堆。可我卻無法認出來，這使我感到困窘。我還覺得畫家沒有權利畫出如此不可辨認的東西來。"③直到1904年，《巴黎小圈子》雜誌裏的藝術批評家還將塞尚（Paul Cézanne）"用梳子和牙刷"塗抹顏料的方法比作小孩子將蒼蠅夾在摺疊的紙裏壓扁而作的畫。

意象的容受性

　　既然一切視知覺都由是而來的視網膜意象對於一切觀賞者來說都是一樣的，那麼這種知覺的差異又是如何可能發生的呢？它們之所以發生是因為知覺不是視網膜資料的機械集合，而是構造性意象的創造。感知在於發現一個與從視網膜傳遞過來的顏色和形狀構造相應的結構模型。如果這一構造是簡單的、明晰的，那麼就不會有很大的變化餘地。即使一種有意識的努力也不能使一

③見康定斯基《回憶錄》（1955年，15頁）。不過，有意義的一點是，康定斯基卻被這幅他辨認不出主題的畫深深打動了。

個人將一個用線條勾勒出的正方形看作是別一種圖形。當只給與四個角頂端的點時，正方形圖形仍舊是絕大多數觀察者自發的選擇，儘管其它圖形也能夠與這四個點相應。（圖47）所給與的構造表現得越明白時（例如當其中一個可能的結構給畫了出來時），這種模糊性就會

圖47

降低。當正方形的四條邊將四個點連結起來時，其它連結也就黯然失色了。不過隨複雜性不斷的增加，知覺的模糊性也會增加，這主要是因為藝術家隨意地利用了構造性特徵的"容受性"。通過這種在詞典中被定義為"一標準下對變化的寬容"的容受性，某一構造的特徵有相當大的變化餘地。例如，我們可以將一個構圖視作三角形的而儘管它並沒有通過清晰的線條勾勒出一個三角形。那些被視作與之相符合的形狀只是與它相似而已，色彩也有一定範圍內的容受性。由於這種容受性，在周圍色彩的影響下，紅色可以被看作桔黃色。這就導致了一些模糊地帶，在其中同一構造會自覺或不自覺地被歸屬於不止一個結構"模式"之下。

很少有藝術家是追求真正的模糊性的。這常常是整腳作品無意中導致的結果。倘若作品是成功的，對它的

全部特徵所作出的認真權衡就引出了正確的知覺。整體的結構表明了成分的哪些解讀是與作品相容的，雖然單單局限於部分的審視是得不出這樣的結論來的。成功作品的這一明晰性格並不排斥一定範圍內的容受性。幾何學繪圖必須表現出對概念之最清晰和最簡單的例示，而藝術作品則可以窮盡適合於一視覺概念的全部經驗變化。在這一方式下哪些東西可以被納入其中，其標準並不是數學意義上的精確性，而是一個更具有原型結構本性的視覺類似。

一件藝術作品的形狀和顏色與構圖基本式樣一致的程度是屬於風格的問題。某些風格追求近乎幾何精確性那樣的忠實，而另外一些風格則愛流連於解釋的多樣性之中，而正是它們忠實程度的複雜性決定了它們所特有的性格。如果說模糊是指能提供出不限於一個解讀，而這個解讀又是排它的、佔統治地位的，那麼這些傾向於解釋多樣性的風格就不是模糊的，它們是一主題的同時變量。

解釋的範圍

不過，這類複雜原型常常以一種片面的方式被感知。不同分析家挑選出具有不同結構的描述。這些相互矛盾的描述所帶有的多樣性似乎肯定了這樣的主張，即藝術作品並不是客觀的知覺對象，而是被主觀解釋所操縱的。作為一個考察案例，我願意提到斯泰因伯格

（L. Steinberg）對於各個不同的卓越藝術史學家如何分析波洛米尼（F. Borromini）所設計的羅馬聖卡羅教堂的地平面圖則的主要結構曾作出的研究。很難找到另外一個例子能說明形狀的複雜性居然能導致如此各相殊異的解讀。假如即使在這裏也能夠令人信服地論述所謂客觀知覺，我們的論點便會大大地加强了。

這個教堂是很小的，所以人們常稱它為小聖卡羅，它是巴洛克式風格的教堂中最為別出心裁和最為優美的一個。首先人們或許會覺得它的內部是呈橢圓形的——看一眼小圓屋頂就更會加强這樣的印象（屋頂確實是一

圖48 聖卡羅教堂，羅馬，1638年（Alinari 攝）

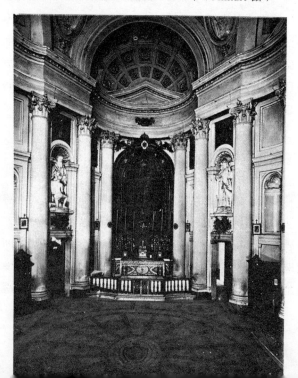

個完美無缺的橢圓)。不過小圓屋頂下的內部構建以一種
具有微妙韻律感的波浪形穿梭於橢圓的內外，它的華麗
與和諧使觀賞者心曠神怡。（圖48）更進一步細看就會
發現，這些室內屋頂裝飾的輪廓線是由一些更小的單元
所組成的，有十六根立柱點綴於其中。（圖49）教堂裏
有四個私人祈禱處（C），一個在入口處，一個在入口
處對面的盡端，即祭壇所在的半圓形突出之處。在左右
各一半處，另外還有兩個較小的私人祈禱處。立柱之上
環繞着室內屋頂輪廓的僅有的直線形部分是四條斜線
（p）。其餘的部分都是各種不同的曲線。將私人祈禱
處與四個斜線部分連接起來的是六個設有壁龕的凹處，
它們微微內凹，而它們所處的位置決定了它們具有兩重
意義。它們成雙成對地各居於三個私人祈禱處的兩側，
同時又成雙成對地居於四個直線部分的各各雙側。這一

祭壇所在處

入口處

圖49

模糊性使得室內屋頂輪廓的形狀更難加以解釋。

出於其分析的目的，斯泰因伯格將早先那些專家們的解釋還原為一些圖表，其中的一些我們下面將會引到。正如我提到過的，室內輪廓所傳達過來的第一個總的印象是一個橢圓。由此有幾個藝術史作家斷言波洛米尼從橢圓中引出他的基本思想，再做出某些修飾。第一種解讀（圖50）以一個橢圓中加上四個突出部分來解釋四個私人祈禱處。這四個突出部分暗示着一個十字架形狀，它們處於橢圓的縱軸和水平軸上。第二種解讀（圖51）也強調這一十字形狀，但將長軸上的兩個私人祈禱處視作橢圓的延伸，因而承認其居於重要的位置，而橫側的兩個私人祈禱處則不過是居於次要地位的附加物。在這種解釋裏，直線的分界部分（P）被視為次要的東

圖50 圖51

西幾乎被忽略了。

相反，在圖52中，對橢圓的修飾是通過四個凹進去的部分來達到的，這四個部分在此情形中從橢圓的圓周線上成斜線狀地向內收斂。形狀和根據的顛倒使得四個私人祈禱處成了四個直線部分（圖49中的P）之間的剩餘物。這些直線部分，雖然在基本構想中並不明顯，但在這一解釋中，由於它們屬於具有斗拱從而支撐着屋頂的四個支柱，由此而證實了它們所具有的重要性。它們被說成是從米開朗琪羅設計的支撐聖彼得教堂屋頂的支柱那裏學來的；那些柱子也是安排在對角線上的位置，但是居於一個正方形的四個角上，而不是在一長方形的四個角上。

在圖53中，這種解釋就更加清楚了，在那裏，對角線上的四個支柱的意義不再僅僅是基本橢圓的修飾，而且還是完全相異的形狀——四個斜切面形狀——的強行

圖52　　　　　　　圖53

侵入，它表明凹進去的隔間是支柱之不可分的一部分。
這樣來看，餘下的空間使人更覺得像一個十字架形狀，
它居於四個私人祈禱處的中間。

將聖卡羅教堂的地平面圖則還原為以一個橢圓作為
基本的構形，並特別把它與米開朗琪羅關於聖彼得教堂
的設想聯繫起來，這表明的是一種最終簡化，即圍繞一
個圓的半球形屋頂而展開的對稱圖形（圖54）。在此情
形中，十字架圖形與斜線圖形相互平衡。從這一簡單的
四葉圖形來看，波洛米尼巴洛克風格的繁複設計不過是
通過縱軸的延伸和側面突出部分的向內收斂來完成的。

圖54

（附帶讓我把注意引到包含在這種闡釋中的視象原
動力。一個基本圖形，例如一個橢圓，被假定為是一個

基本的觀念，從它所引申出的複雜化的設想並不單單是通過增加或減少甚麼來實現的，它是通過內在驅動的推、拉和延伸來實現的，似乎想象中的結構是具有彈性的。這種解釋意味着將創造過程作爲在各種力構成的場中的行動，這跟我在別處作出的一種斷定是相一致的，即感覺意象通常被感知爲由各種力構成的場。）

在斯泰因伯格提到的另一種解讀（圖55）中，將橢圓圖形還原爲圓形的趨向就十分明顯了。在這裏，私人祈禱處的曲線連同凹進去的隔間，正好可以解釋成三個圓圈。延伸或壓縮的變形處理在這裏爲三個嚴格的同軸圓的相互交叉所代替。這種解釋犧牲了巴洛克建築風格觀念中的原動力見解，而回到了更爲古典主義風格的僵死不動。

最後我還要提到兩種完全不用橢圓圖形作原型的解釋。圖56是以一個長方形爲基本圖形的，它的四個角被削去了，這樣便可以解釋支柱部分，這種解釋將私人祈禱處作爲不那麼重要的附屬部分。同樣，決定巴洛克觀念之一般特徵的那種搖曳不定的韻律爲了那些零星部分沒有動感的拼湊和裝點而犧牲掉了。

圖57的解釋也是十分刻板的，它認爲聖卡羅教堂的基本構圖是一個菱形。這種解釋是從在四條直邊上的支柱而得到啓示的，它將兩個小的橢圓圖形和兩個圓形置入基本圖形之中來解釋私人祈禱處所形成的凹面。同樣在這裏也找不到建築構思之富有生命力的表達，因爲通過動態的伸縮來達到的變形效果爲幾何圖形的簡單重疊

所代替了。④

　　就這些解釋對同一事物給予了不同的描述來說，可以將它們稱作相互排斥的。而實際上，它們與其說是不相容的，還莫如說是各自只從一個方面來考慮問題的。每一種解釋都將注意力集中在某一特定的結構特徵上，唯其獨尊。正如斯泰因伯格已令人信服地指出過的，正確的解釋揭示出聖卡羅教堂的基本構想是一個"複合形式"，三個基本的圖形結合在一完整、複雜的整體中：橢圓，它將四個私人祈禱處所具有的曲線在一統一的橢圓曲線中連結起來；十字形，它以四個私人祈禱處作爲垂直/水平框架的支撐點；還有八邊形，它是憑借四個支柱來構成的。在書中，斯泰因伯格爲他確認的觀點提供了證明，洛波米尼的三合一視覺設計象徵了三位一體（Trinity），而這所教堂正是聖三一會所興建的。

　　這各種不同的解釋表明，每一觀察者都注意到了我所稱之爲對小教堂的客觀知覺的某一方面。不過，每一種解釋又都是不圓滿的，因爲它對別的方面未置說明。如果說斯泰因伯格自己的解釋是最接近客觀知覺的，這

④注意在這裏一作品之知覺結構的圖式表現與用以構造複雜圖形的純粹技術手段之間有着根本的不同。波洛米尼自己所作的一幅被稱作"Albertina　173號"的繪圖表明，他是從兩個含有內切圓於其中的等邊三角形的結合（如圖58所示）出發而獲得他構思的基本比例的。雖然這一圖示以及對它的進一步衍變將地平面圖則中的某些空間關係固定下來，它並沒有描繪出完成了的設計的完整框架。

並不是因為他作出了最後的總結，而是因為他提出的構架最完全地容納了已知的圖形。在他看來，巴洛克風格設計所具有的無所不在的緊張感可以說正出自要把三種基本的形象在一複雜的圖形中統一起來而需作出的知覺努力。

圖55　　　　　　　　圖56

圖57　　　　　　　　圖58

誤置的特指⑤

　　對一複雜結構的片面知覺並不是唯一的一種導致下述不正確印象的誤釋，即認為一件藝術作品不過是各種不具有客觀實徵的互不相容的觀點的聚集。我還將提到另一類誤釋，我稱之為不適當的特指謬誤。在這類誤釋中被忽視了的一個決定性事實是，每一件藝術作品都是在抽象的某一特定水平上來構思的，這樣它的各種特徵也須與之相應來進行闡釋。低於適當的水平，闡釋就會成為武斷的，因此各種闡釋相互之間的衝突不能由作品來承受指責。譬如說，一件非寫實性的繪畫作品描繪的是一個帶有條紋的三角形，我們或許會降至所謂抽象水平以下而將之描述為一座金字塔、一座山或一個教堂。儘管這些相互衝突的解釋都是與三角形的圖形相契合的，但作品卻不要求作出其中的任何一種解釋，因此不能接受其中的某一種解釋而排斥其它的解釋。一個適合於一切語義學意義上的陳述的經濟規則規定，無論甚麼都不能超出必然性之外作出指稱。換言之，任何東西都必須維持一陳述中其功能所能容許的最高抽象水平。一闡釋中包括的不適當特指不僅僅是多餘的，還會使人誤入歧途。適當的抽象水平出自作品的本性，而確定這一

⑤這一段是從我先前所寫的一篇論文改寫而來的。據我理解，懷特黑德（A. N. Whitehead）所說的"誤置具體性的謬誤"指的正是相反的一種錯誤，即把抽象特徵加於較具體的事例之上。

水準正是闡釋者所負有的一個更需要慎重處理的任務。

　　設想我們在審視的是倫勃朗創作的名爲《亞里士多德對荷馬塑像的沉思》的那幅畫（圖59）。裝束怪異的哲學家實際上並沒有看着塑像，但他的姿態表明他心之所想總會有它，很自然也就有了他究竟正在想些甚麼的問題。雖然我們中不會有人存心想把一件藝術作品視作一個“幻覺”，但我們極易把它作爲關於一可能的或現實的“眞實”情景的報導來對待，從而期望它能像眞實

客觀知覺與客觀價值

圖59　倫勃朗：《亞里士多德對荷馬雕像的沉思》，1653年，紐約大都會博物館藏。

情景一樣完美無缺。既然畫中的亞里士多德是一個人，那麼他必定心有所思。他是回憶起了他在《詩學》中對荷馬的那些論述呢？還是在思索盲人所具有的智慧？或者是在詩人的榮譽與哲人的榮譽之間進行比較？作品並沒有給我們以回答，可以說它絕對是模稜兩可的，它本身沒有任何傾向性，每一種闡釋都不比另一種闡釋遜色。

這一錯誤的結論的根源在於誤置的特指。倫勃朗使自己的描述所保持的那種未加區分的抽象水平必須予以尊重。事實上，它所具有的一般性使得作品超出了特定事件的涵義，它被賦予了一種不能使之變得更為精確的普遍意義。只要畫家有意表現更為特定的涵義，他會毫無困難地做到這一點。例如，對亞里士多德情緒的表現就是如此。無可爭議，他臉上流露出一種屈從的悲哀。由此我們可以合法地追問：為甚麼作品要表現悲哀？對此尋求一個答案就使得我們超出直接的視覺證據而進入到了知識的層面。或許我們會想到倫勃朗本人的情緒特徵。或許我們會接受 J.S.赫爾德（ Julius S.Held ）的見解，即憂鬱的聖哲這一觀念來自亞里士多德本人的評論："那些在哲學、詩歌或藝術領域裏的卓越人物顯然都是憂鬱的。"這點歷史的博學或許有助於我們更進一步豐富對倫勃朗繪畫中各種審美要素構成的影響。

然而，倘若我們由此相信，這幅畫應理解為亞里士多德關於具創造性才華的人的情緒理論的圖解，這一信息的價值就被過分提高了。單是把這個見解提出來，也

會使得圖畫中的審美實體變得萎縮起來。這使我們得出的下述結論更具有說服力，即從審美目的而言，每一件藝術作品都具有一特定的抽象水平，要恰如其分地看待作品，就必須對這一抽象水平予以尊重。

抽象的水平

不過，對一件藝術作品作出過低和過高抽象水平的反應之間，存在着一種質的差別，這種差別是包含於抽象的本性之中的。我已經指出過，誤置的特指導致武斷的解釋，它導致一個錯誤印象，以為一件藝術作品自己並不具有客觀的意義。當知覺的水平被抬得過高時，也即是說，當觀賞者獲得一個過於一般化的意象時，又有甚麼會在這個相反的情形中發生呢？這裏同樣會導致各種各樣的見解，不過它們與其說相互衝突，還莫如說是相互包含，同時不能說它們導致了誤釋，至多只能說它們撒了一張過於寬大的網來捕捉作品的意義。

實際上，在一定的範圍內，過度抽象的每一水平都是對全體的一種富有啓發意義的譯釋。例如，對一幅繪畫最初的和最直接的印象或許會排除掉許多細節並且完全不意識到所描畫的題材——如果有這樣的題材存在的話。但是這第一印象常常揭示出了作品的風格、它所具有的創造性程度、它的平衡感或不平衡感、以及作品賴之而建立起來的各種力的基本構成等等。在這最初的印象中，作品或許已經將其本質呈現出來了，儘管更仔細

的考察會通過那些表現主題的細節來進一步豐富意象或者會通過反題使意象變得更爲複雜。通常一個人的理解所能達到的深度似乎是沒有止境的。

即使如此，作品仍可以從不同水平來進行理解，它們都可以是作品之客觀知覺的合法層次。這正好像一個人從一定距離之外走近一朵花並觀賞它。當人還離花相當遠的時候，花已經將它的絢麗多彩呈現在那裏了。走近一些看則揭示出了花的質地特徵、色彩的明暗以及各種曲線形狀的重疊交叉，正是它們"拼湊"成了意象。人們是願意將知覺說成是由那些層次所構成的統一意象，還是願意稱之爲幾種意象的合成，這是一個不那麼重要的問題，它沒有觸及到複雜經驗的客觀性。

進一步特指的需要並不就終止於那些實際上由視網膜意象所傳遞的元素。記憶和知識使得一切知覺都更爲豐富。似曾相識和解釋不僅是對所見的添加，而且也是對所見的修飾。爲了說明這一點，我們可以拿米開朗琪羅在西斯廷敎堂（Sistine Chapel）天頂上所畫的一幅畫來談談；它表現的是上帝將陸地和水分開來（圖60）。任何一個具有正常視力的人在看這幅作品時都要運用他關於人的形體的知識。然而，出於論證的考慮，我們可以設想有這麼一個觀賞者，他從未見過人類形體，因此只將圖像感知爲一些抽象形狀的組合。他或許看見的是一個橢圓形狀的容器在空間中漂浮着，一些具有巨大形狀的東西緊擠於其中，其中的一個衝破了束縛，它將伸張着的和捲裹着的觸角伸進了外部空間。在

圖60 米開朗琪羅:《上帝將水與陸地分開》,羅馬西斯廷教堂,1508年(D.Anderson攝)。

這一抽象的高水平上,可以說知覺包含了作品的主題,非寫實繪畫通過象徵來揭示多種多樣生物學的、心理學的、哲學的乃至社會的涵義,正是與此相似。

在認辨的另一個水平上,可假設有這樣一個觀賞者,他對人類是熟悉的,但對米開朗琪羅所描述的故事卻一無所知。他或許會看到一個孔武有力的老人,周圍有一些兒童相伴隨,衝出了由他身上的帶子繞成的載體,將雙臂伸向無垠的空間。在這一抽象的較低水平上,那些象徵性聯想的範圍受到了更多的限制,但它的表述或許由於其更為具體化因而更加強烈。一個作過更充分準備的觀賞者在看到這幅畫時會產生關於《創世紀》的全部聯想;一個虔誠地相信上帝創造世界奇迹的觀賞

者則會超越理智解述而完全被米開朗琪羅的宗教想象與異見所感染。

更進一步的充實或許在於認識到這一特定的圖畫與藝術家的整體創作構成怎樣的關係，與十六世紀義大利藝術與哲學又有怎樣的關係，與已知的關於米開朗琪羅對他自己使命的理解又是如何相關的。誠然，完全的知識是不可能獲得的。在此意義上可以說，對一件藝術作品的任何一種領悟都不是完美無缺的。與我們目前討論的目的相關的問題是，在高於適當的抽象水平時，許多知覺產生出的關於作品的意象是這樣的，它們雖然或許只是一種近似，但卻能夠揭示出那些關於全體的方面來，而這些方面在更注意細節的觀察中卻很容易被忽略。

觀賞者與目標

讓我們還是回到藝術作品的客觀的知覺與觀賞者對之進行感知的方式之間的關係問題上來。為了說明作品與觀賞者之間相互作用所導致的結果，首先必須瞭解是哪些心理學的、社會的和哲學的因素決定着觀賞者看問題的方式，哪些先前的經驗為當下的經驗所召喚。這些決定着觀賞者經驗的個人的或文化的要素在今天正受到極大的關注。當差別巨大的時候，譬如，當一個人試圖理解為甚麼不同時候或不同文化中的人以不同的方式來看待同樣的對象時，上述要素就尤其重要了。在像我們自己所處的這樣一個原子化社會裏，看待事物方式的各

相殊異很容易會使人得出下面這樣的極端理論來，即認為在不同的見解之外就沒有甚麼東西存在了，任何人都不能分享另一個人的體驗。在對這一理論的眾多表述中，讓我引一段榮格（C. G. Jung）在《心理類型》一書中所得出的一個結論，"在我的實踐中，我發覺人類幾乎沒有能力理解不屬於他們自身的觀點並承認其有效性，我一次又一次地為此而不知所措。"榮格相信，心靈僅僅在無意識深處才是"共同的"，儘管對於他自己成功地對病人進行了治療來說，他必須能夠在其他水平的共通經驗上進行交流。

這樣一種失敗論者的見解雖然在今天比以往任何時候都更加盛行，但它無疑是片面的。它必須得到別的考察態度的補充。例如，在自然科學中，審慎觀察的"客觀"態度通常都會被毫不遲疑地接受下來。姑且承認，即使在嚴格的科學中，對研究問題的選擇以及解決問題的方式都受到那一時代哲學和實踐需要的影響。但不會有人以牛頓提出的行星運動的法則是十七世紀英國人頭腦裏主觀的產物而對它們的客觀有效性提出質疑。為了說明對一個現實情景作出的反應，我們需要知道的東西並不止於觀賞者一方的決定因素。我所舉的關於建築的例子已經表明，除非我們知道所向作出反應的東西是甚麼，否則就無法理解一個反應；所向作出反應的正是"客觀知覺對象"。

可以用我在別的地方也使用過的一個圖表來說明上述情景（圖61）。在圖中，T指認識過程的目標，

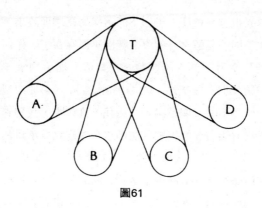

圖61

A、B、C和D則代表不同的反應者或反應羣。每一種反應都是由T和特殊觀察者內在固有的決定要素所構成的一個格式塔情境。我所提到的極端的相對主義者忽視了T的輸入，對那些天真地相信T的存在的人大加嘲笑，從而取得一種近似虐待狂的滿足。還有一種研究方式處於另一個極端，即帶着除了T以外別的任何東西都是無關緊要的這樣一個隱含的假設來研究T的本質。

　　極端的相對主義見解雖然是一些哲學家所秉持的，然而在具體運用時卻幾乎完全被人們遺忘了。在實踐中每個人都是立足於這樣一個假設來行事的，即他是在處理某些客觀事實，即使往往要費一些工夫去確定那些事實。這裏值得一提，愛因斯坦是提倡相對論的典範人物，然而他的主要目標卻不是要證實"任何事物都是相對的"，恰恰相反，他要證實，儘管存在着由個人的觀察框架所引入的相對性，自然規律仍然絕對起着作用。G. 霍爾頓（Gerald Holton）提醒過我們，愛因斯坦

在早年"並不喜歡將他的理論稱作'相對論'而恰恰是相反:'不變論'。不幸的是,這個精當準確的術語在今天未被採用。使用這個術語或許可以防止相對論在許多領域中的濫用"。我們這些現代智者或許還不如愛因斯坦還是一個小孩的時候從父親那裏得到一個袖珍羅盤時所陷入的沉思。這羅盤使愛因斯坦如此動心,因爲不管怎麼動它,它都始終保持指向同一個方向。

從物理學方面看眞實的東西從心理學方面看也是眞實的。爲甚麼有必要知道目標對象的客觀特性?用一個臨床心理學方面的例子或許可以說明問題。在羅沙克測驗(Rorschach test)中人們有意讓所使用的墨蹟表現出盡可能多的不同所指,因爲人們有意容許對它們的反應產生出最大範圍的不同。即使如此,要是沒有人考慮到哪些方面是由墨蹟本身的性質而不是反應者的個人偏好所決定的,對測試結果的臨床解釋就仍是有局限的。例如,有人曾指出,在對稱的和相似的有機體的圖形中,標準的知覺目標偏好其中的一些性質,而對另一些則不持歡迎態度。

情境中的知覺

然而,確定目標所具有的客觀特性這一需要引起了一個微妙的方法論問題。既然T是一個知覺,它只有靠觀察者的恩賜才會得以存在;但是每一觀察者的見解都爲決定他觀點的特殊條件所模糊了。這等於說,沒有人

曾有過客觀知覺——這是一個我們唯有通過推論才能把自己解脫出來的難題。這樣一個程序是一個大家都在進行的實踐，例如，在實驗心理學中就是如此。對於初級機制的研究（這種機制尤其重要，因為更為複雜的反應正是建立在其基礎之上的），實驗者使用的是一組隨機挑選來的觀察者樣本。他們所作出反應之間的差異被認為對於觀察中的現象來說只是偶然的。它們是"噪音"，可以通過從一個足夠大數量的隨機選擇的觀察者羣作出的反應中找一個平均數來加以消除。去除掉了那些偶然的特徵，知覺就以純粹的形式表現出來了。

不過，這一做法只對於那種關於簡單現象的研究才是充分的，這些現象對於有機生命的作用來說是基本的，以至於可以說它們幾乎不受觀察者個人態度的影響。假定凡高（Van Gogh）的這一個聲明使我們感到疑惑：他要求他所描繪的在阿爾勒的那個臥室給人以休息和睡覺的暗示。"看着這幅畫也就應讓大腦得到休息，或者甚至想象也應該停止活動。"畫家的反應是重要的，但是只有當我們知道了他的油畫作為一個客觀知覺對象所具有的性質之後，這種反應才可以被評價。這樣我們必須問：難道這幅油畫"真的"是那樣的嗎？

為着這個目的，將一定數量隨機挑選出來的觀察者作出的反應記錄下來是有用的，但僅此還不夠。不能期望有關這些觀察者個性的相關參數是隨機分佈因而綜合起來得以平均化。更適當的是民意測驗工作者所採用的技術手段，他們以相關特徵為依據來選取他們所會見的

人羣組。但是，與其選取一些人作爲整體被測試人羣的代表而進行研究，我們或許倒不如嘗試確定被挑選出來的觀察者的性格傾向，然後對他們所作的反應作出相應的權衡。對於凡高繪畫的考察來說，必須有所瞭解的是會見的人是一個美國的藝術史研究學者，還是一個1890年的法國精神病學家，是一個現代室內裝飾者，還是一個日本家庭主婦，抑或正是畫家本人。例如一個習慣了二十世紀野獸派和表現主義繪畫濃墨重彩的人對凡高使用的色彩所作出的反應或許與那些受畢沙羅（C. Pissarro）色彩柔和的風景畫薰陶而成長起來的人所作的反應迥然不同。對那些經過權衡的結果進行比較綜合，就可以對圖畫本來的性質達到期望中的接近。

一旦這一點得以實現，我們就可以試圖去理解和解釋，爲甚麼一個特定的人（譬如畫家本人）要以他所採取的那種方式來作出反應。這一程序似乎有些累贅，但不嚴格地說，藝術史研究者在試圖從自身的偏見中抽身出來並以一種其它時代的觀察者的眼光來看待某一特定風格的藝術時，正是這麼去做的。他們特別有興趣去探究爲甚麼某些作品對於產生它們的那個時代的人來說是那麼樣被看待的。但是，除非預先明述或隱含地假定，在一個作品的全部個別解釋背後，還隱藏着一個作品“自身”，否則這種探討就會是徒勞無益的。那麼，藝術史研究者如果並不相信存在着一種描述他們所見到東西的客觀上說來恰如其分的途徑，又從哪裏獲得勇氣來對一件作品的結構進行分析呢？

從來沒有人見過作品自身、見過客觀的知覺，我們對此不必感到大驚小怪。如果有人願意這麼稱呼，這正是一切格式塔背景、一切物理的和心理的情境的責任之所在，在這類情境中，每一成分的本性都是由它所處的位置和它在整體中所起的作用來決定的。這些成分不能孤立地看待，但這不阻止這種成分由於它自身所具有的特徵，在每一背景中都發揮出某種可以預知的效用來。正如同一個給定的溫度對於一個剛從寒冷處走出來的人來說會使他感到暖和，而對另一個剛從酷熱之中逃出來的人來說則使他感到清涼；同一種色彩由於周圍的色彩不同，它看起來也就不同；同一個音調在一個旋律或和弦中的位置不同，聽起來也就不同。

只有在格式塔背景中我們的目標對象T才是可以得到的，因此它不能被感知為"本身"。或許可以這樣說，如果造成差異的那些修飾性的內在因素並不存在，客觀知覺也就是在神經系統內產生出來的那些知覺。在某些情形中，知覺的客觀性可以通過與它們的物理對應物進行類推而間接地揭示出來。使人感覺涼或熱的水具有一個可測量的溫度。不過，物理刺激還不是知覺。

在藝術中，這一區分常常被人忽略了。所測量出的某個色彩的明亮度或波長並不是知覺的特性而只是它的一個物理相關物，知覺只有從人類經驗才可以得到。人們可以測量出一個街道的寬度來，但是若要確定為甚麼街道對於公孫王子來說是那麼令人壓抑的狹窄，而對於窮人乞丐來說又是那麼令人愜意的寬敞，這可不是物理

測量能够給出答案的。

把藝術家本人也算作那些由於自己所帶有的特定偏見而以一種不同於客觀知覺的方式來看待作品的人，這似乎有嫌荒唐。然而這的的確確是必要的，儘管藝術家本人對自己作品的見解有着特殊的重要性。在這點上一個極端的例子是由巴爾扎克筆下的畫家弗倫霍夫所提供的：他看見一個艷麗的婦人，而他的同行所看到的不過一堆毫無意義的胡亂塗抹。更一般地說來，藝術家常常沒有意識到表明他們的作品之特徵的特殊風格——首先被它打動的是圈外的觀察者。誠然，風格是客觀知覺的一個重要成分，然而對於擁有這種風格的藝術家來說，它是他們存在的一個不變條件，他們對它就正像對他們所呼吸的空氣一樣沒有甚麼特別的意識。

我前面所提到過的對聖卡羅教堂的分析已經證實，各種見解之間的不一致並不是對眞理之探求的最後一站。倘若每種見解的辯護者面對他自己論點的根據問題只是聳聳肩不置可否，那爭論中最具有說服力的部分就喪失了。各種見解都是可以進行修正的，糾正之功正在於對於給定的事實指出有錯誤存在着。睜開雙眼面對以前曾經看錯了的或者根本就不曾看到的事物呈現，這不就是我們所擁有的最美好的經驗嗎？這並不簡單地是一種"現在我以一種不同的方式看到了它"的經驗，而是"我看到了眞理！"這樣一種經驗。

與此相關，最有裨益的莫過於意識到並不是所有的原型都是起作用的；也就是說，觀看一視象的某些方式

會喚起對象的抵抗。觀者會感覺到他正在歪曲事實。對象並不與意料中的結構相適合，或者它展示了並不為該結構所容許的特徵來。藝術作品之於人們的觀賞方式會有怎樣的對應呢？人們應對這個問題變得敏感起來，這對於藝術教育來說是十分重要的。

■客觀價值

對甚麼而言有價值？

一旦考察了知覺的客觀有效性問題，人們就可能進一步詢問，對象的價值尤其是藝術作品的價值如何也能被認作這些對象的客觀特徵。顯然，只有在確定了作品所具有的知覺客觀性之後這一問題才可以提出來，因為如果知覺不具有個別或一組的觀賞者的特定經驗以外的有效性，那就根本沒有理由要去證實知覺具有客觀的價值了。

我們正面對着一種奇怪的情景。在實踐中，每一個從事藝術的人都是立足於這樣一個暗含的假設來行事的，即某些藝術作品客觀地說來比另一些作品更好。提香（Titian）要比N.羅克威爾（Norman Rockwell）更好，儘管大眾意見會得出相反的結論來。儘管旅遊者常常會做出相反的選擇，羅馬威尼斯廣場上的中世紀宮殿

實際上要比"結婚蛋糕"——國王伊曼努爾二世的大理石紀念碑——更爲漂亮。

除非存在着這樣的客觀價值，否則一切試圖將好壞鑒別出來，並且使人們的審美能力得到提高的傳授都只會是冒牌貨。但是，從一種更爲一般的理論角度來質詢這些從事藝術的人，一特定作品的價值是否是建立在一個客觀基礎之上的，他們中的許多人——他們都受着時下流行理論的影響——都會回答："不是，當然不是。"他們會說，價值完全是建立在個人的特殊審美趣味和喜好基礎之上的，這些趣味和喜好是依憑文化和個人的背景而培養起來的。

對象、情景或行動只有在它們實現了確定的功能之後才可以說有了"價值"。一部汽車的實際價值在於它能以某一特定的速度安全且有效率地裝載運送乘客。沒有人會將這一價值評價與另一個不同的問題混淆起來，即是否某一輛特定的汽車正好爲某個特定的消費者所喜愛，或者它是否還可以用於別的甚麼目的。給出一個特定的目的和一種特定的手段，我們就可以客觀地探討它們之間相互配合得怎麼樣。

一般地看，這對於建築來說也是適用的，只要對它們的物理功用進行討論便是如此。人們能夠客觀地判定辦公大樓內的電梯是否够大够快，或者它的地下室是否滲水。同時人們假定這些內在的價值也是建造它的委託人所認可的。的確，人們廣泛地接受了這些價值，以致於我們忘記了考慮另外一些人的不同價值觀，他們認爲

電梯使得人缺少身體鍛鍊，或者認為潮濕的地下室內更有浪漫情調。

在考察建築物所具有的那些更明白的心理學特徵時，情形卻改變了。對比例、色彩構思，以及開放或閉合程度的反應都只被認作是主觀趣味。人們忘記了，每一個這樣的知覺特性正如同手段的物理功能一樣，都創造出某種可以確定的效用，從而對於這些效用的獲得來說具有了某種內在的、客觀的價值。人們還忘記了，除非意識到了這些內在的價值，否則對於某一特定消費者的價值便不能理解。

對於美學意義上的價值來說，情形也是如此。沒有甚麼自身足備的價值；只有與有待實現的功能和需要相關，價值才會存在。正如在倫理學中一樣，在藝術中我們也不能問一件事情是否是好的，而只能問對於此種或彼種目的來說它是否是好的。美學意義上的價值可以通過一系列範疇來確定：藝術家的宣言是深刻的還是淺薄的？是一以貫之的還是支離破碎的？是感人至深的還是蒼白乏力的？是眞實的還是虛偽的？是富有新意的還是老生常談？每一種特徵都實現一種功用，這種功用都是可以客觀地加以規定的。還可以對它們之應用於特定作品的程度進行考察——或許不能通過精確的測量，但這並不妨礙其具有某種客觀存在。一旦人們瞭解了內在於作品中的那些價值，它們對於特殊的感受者所具有的價值也就能被理解了。

價值之維

似乎在我們可以追問對誰而言才有價值這一問題之前，先得追問對甚麼而言才有價值這一問題。不僅如此，爲了回答這兩個問題的任何一個，我們還需要探求承載那些價值的性質具有怎樣的範疇。爲了說明這一需要，我要提到 B. 澤維（Bruno Zevi）論建築的現代語言的一本書（原1973年出版）。澤維抱怨沒有人認眞嘗試從具有充分普遍意義的方面來確定現代建築的特徵。他聲稱對現代建築也正需要作出像 J. 薩墨森（John Summerson）在1964年廣播講演裏就"建築的古典語言"所進行的研究。澤維進而闡述了現代建築中的"不變成分"；他的闡述是按照一個簡單的思路進行的，即將古典主義的某些特徵顛倒過來。實際上，薩墨森在講演中並未把這些特徵很規整的開列出來。他主張，只有當一座建築展示出帶有古典建築的裝飾時——主要指五種傳統的形態——才稱得上是古典式的。在講演的末尾他還說，在最一般的意義上，支配並激發創造過程的"理性程序"是古典主義留傳給我們當代建築的一個遺產。與此相似，澤維也希望他自己提出的原則被人們理解爲對一般建築（既包括過去的也包括現在的）的一種重新闡釋。

澤維所提出的標準比它所借鑑的薩墨森的描述要更爲系統一些。他給讀者提出了一套規整的命題。例如，

既然對稱性一直主宰着古典風格，他就宣稱在反古典化建築中必須避免對稱的出現。由於在古典建築中，一切功能都在一個立方體中緊密地融爲一體，反古典建築就應當分解爲幾個獨立的單位。

在這裏我並不要追問澤維這個靠着對傳統立場的簡單否定而得出的綱領是否爲"現代"建築提供了一種可以接受的描述，或者它能否作爲一個表明建築設計師將來會向何處去的恰如其分的宣言。我之所以要提到這一綱領，只不過是以它來指出某些在實踐中人們用來進行評價的範疇。

澤維是以一個論戰者而不是旁觀者的身分來進行論述的。因此他在兩種相互排斥的選擇之間進行思維：一個建築非此種風格即是彼種風格。但是，由於他所提出的這些對立面中的每一方面都是對另一方面的否定，人們可以將每一個對立都描述爲一個連續序列的兩極。我認爲這種漸變的序列構成了對藝術作品的知覺和審美判斷、從而也是對建築物的知覺和審美判斷所據以成立的那些維度來。

如果我們不將建築物分成不是對稱的就是非對稱的兩類，那我們就可以承認對稱有着不同的程度。一個球形有無數多個對稱軸。單從水平方面看，對一個圓柱形的塔來說——例如羅馬風格的鐘樓——情形也是如此；而中世紀時期的輪形窗框所有的對稱軸則視乎放射形圖案重複出現多少次而定。如果它沒有一個中心而只是軸向的，則對稱所受到的限制就更多了。一個典型的正面

外壁從中心垂直線看左右皆同形，有時這一形態一直延伸到建築的內部空間。像動物的身體一樣，這樣的一座建築從縱剖左右兩面來看是對稱的。至於非對稱之於對稱的偏離可以是很微小的，也可以是完全的。羅馬威尼斯宮除了塔的位置與通向主要入口處的軸線對不上以外，其餘都是對稱的。而法國龍尚那一所科布希爾所設計的教堂的總體構想就完全避免了一切對稱圖形。

對稱與不對稱是可以用來描述一座建築的特徵或風格的一個維度。在這個範圍內，每一座建築都可以被指定一個位置。確定該一建築在各種維度內的位置或等列可以藉此描述出該建築作品的知覺特徵。

各個維度相互之間並不是各自獨立的。譬如，對稱就可以說是那種從簡到繁程度的一個特例，對於其它形式或色彩關係來說，情形也是一樣的。"簡單與複雜"作為一個維度是最重要和最具綜合性的。它還可以表明，知覺的範疇並不是中性的，它帶有能夠直接對價值評價產生影響的蘊意。簡單性是一種一切物理的和心理的力量結構都趨向於它的狀態。這是一種"自然的趨向"，趨向於簡單性在原則上有別於相反的努力（即達到複雜性）。對稱與任何與它偏離的情況相比，要求較少的特別說明。與之相應，對對稱的喜好建立在心靈中一種較諸對非對稱的喜好要更為基本的秉性之上。當澤維出於他自己意識形態的需要而斷定古典建築風格中幾何學意義上的簡單性代表着專制獨裁與強制性官僚政治，而反古典的風格則提供了"適合於生活和人的自由

形式"，他是跨越了簡單性的基要本質而標榜一種更爲特殊的秉性。另一方面，探究一下是甚麼需要使得古典風格抗拒了背離簡單性的誘惑也是很有意義的。

其它一些範疇也載負着相關蘊意。譬如，建築物通過向上的趨勢與向下的趨勢相對立而表現出其特徵來。每一座建築都包含有這兩種趨勢，然而有的建築總的效果是沖天而起的，而另外一些的效果卻是沉重地聳立着的。由於我們處於一個重力場中，上和下這兩種趨勢並不是對稱的或相等的。向下意味着屈服、處於惰性中、尋求安全，而向上則意味着征服、努力、自豪和冒險。這些一般涵義也對它們應用於其上的建築產生影響。

就重與輕的不同程度而言，情形也同樣如此。還有明與暗、開放與封閉、緊湊與鬆弛以及其它一切方面也都是如此。在每一情形中，區分出兩個極端來的物理和心理意義上的特徵在很大程度上都滲透了人所帶入的蘊意，因此對於一座建築在某一範疇序列上所處的位置賦與了一種特殊的性質。已知了這些客觀的特徵，就可以理解爲甚麼某些人對某些特定的建築給與較高的評價了。

對藝術作品由之而得到感知的那些維度進行系統的考察是極有裨益的。這裏我隨便地舉出一些來："同質/異質、整體主導/局部主導、無限/有限、和諧/不諧、等級/協調。H.沃爾夫林（Heinrich Wölfflin）用以將文藝復興時期的藝術與巴洛克藝術區別開來的那些概念也應該包含在這之中了。

程度的差別

我的見解是，觀賞者感知及評價藝術作品的方式從本質上說來其差別是程度上的；也即是說，它們由於一對象在不同的維度中被指定的位置不同而各各相異。我們可以相當輕易地改變一對象在那些維度中的位置，這解釋了我們那種可以欣賞完全不同風格作品的令人驚異的能力——這種能力在我們這個時代的藝術鑒賞者間特別顯著。具有諷刺意味的是，當某些理論家正在那裏大談缺少一個共通的基礎，從而使得人們難以享有相互之間的知覺和價值時，在藝術畫廊和博物館裏，人們欣賞趣味的廣泛包容和一致性，恰恰證明了相反的事實。在兩個小時的參觀中，一個有代表性的參觀者既要觀賞印象派繪畫，又要看非洲雕塑，既看魯本斯（Rubens）的作品，又看克利（Klee）的作品——並且對它們都表示欣賞。如果這意味着不斷地從一種原則跳躍到另一種原則，那真是一種令人歎為觀止的成就。不過，適應水平的改變是一種共通的生物學和心理學能力。人類和動物對溫度或氣壓的明顯改變都具有適應能力。它們對光、聲的強弱以及事物隔着不同的距離看起來所感知大小的變化也都具有適應能力。對那些不那麼基本的刺激，它們所作出的反應也同樣如此。

人類經驗的維度和範疇是一切人所共同享有的，因為它們產生於我們存在的一般條件。假如風格的不同本質上說來是程度的不同，那麼反應的靈活性看起來也就

極其自然了。需要作出說明的反而是那些在不同環境中阻止人們欣賞那些與他們已經適應了的風格背道而馳的風格的那樣一些心理趨向。强有力的個人和文化承諾和對不熟悉的風格所具有的性質的恐懼或許會對靈活的適應性有所妨礙。這類强有力的因素肯定是古希臘人將他們自己風格以外的任何風格都視作野蠻的而加以拒斥的原因之所在。在我們所處的這個時代裏，有極大一部分人仍舊只接受現實主義風格的藝術。建築中的大衆流行風格也主宰着人們的趣味。

設想我們的那個有代表性的博物館參觀者面對着一個伊特魯利亞人的靑銅小雕像，它的高度是寬度的二十倍，或者面對着一個矮粗的舊石器時代的"維納斯"，他或許突然會感到震驚。然而在熟悉的維度內程度的變化相對來說不需要作那麼大的努力。那是一種移位行動。（當原則上的差異發生時，交流也就確實受到威脅了；想一想從表象藝術向抽象藝術的轉變、從視覺意象向"槪念式"意象的轉變、或者從有調式音樂向無調式音樂的轉變。但是，這種質的區別從美學意義上來說並不是頭等重要的。它們是像用外文寫成的著作那樣行使其功能的。當一種新語言學到手之後，應用於作品之上的那些特性看起來就與那些爲人們所熟悉的普遍之維相伴而行了。）

接受那些通過維度的不同定位而反映人之存在景況的作品（這裏的定位的不同在其有異於觀賞者旣有的標準）意味着一種延伸，這種延伸雖然只是暫時的，但卻

是審美知覺的一個最受鍾愛的結果。它促使接受者試圖去達到他通常並不在其中活動的經驗水平。這樣的延伸是比單單相互之間的經驗交流要遠為富有成效的一個事件。

各種知覺之維所提供出來的受到重視的性質具有一種極強的動力本性，它們還由於同樣強的內在於觀賞者需要之中的動力趨向而有所改變。例如，在建築中，有一些小窗點綴其上的巨大城堡在一個珍視人與人之間自由交往的人眼裏或許會被視為具有很低的開放性。在這裏有必要記住，視知覺並不只限於那些通過物理的方式記錄在視網膜上的形貌；它們還受到任何別的由於符號的類似而視覺地應用於其上的特徵的影響。在我們目前的例子中，開着小窗的城堡可以看作從內部體現出一種試圖突破強制性的外殼的力。反之，一個有強烈被保護需要和私隱需要的人則可能將這一建築視作一個給人以安全感的避難所。它的開放程度會被認為正好合乎需要。在他看來，城堡所抗拒的不再是城牆內的力，而是相反，它以一種環抱的姿勢輕柔地向內聚攏，這正是內部所願意接受的。在兩種情形中，觀賞者的個人需要轉變成為動態的定向力量，它對被感知到的意象進行了變形處理。

一個類似的例子來自前面提到的澤維那本書中對對稱性所進行的一番猛烈抨擊。他把任何形式的高度統一的和有規則的形狀都視作集權主義和官僚制度的表達。在他看來，把任何內容納入任何幾何學上的簡單外形都

是一種削足適履的做法。一個幾何圖形的正面外壁歪曲了建築物內部空間的不同功能。澤維還反對將地板弄成一個統一的平面，這樣不管空間有甚麼不同的功用，到天花板的高度都是一成不變的。在這裏用得上的一個價值判斷的維度就是整體和部分的關係。在維度的一端是整體主宰部分；另一端則是部分的獨立性破壞了統一的整體。對於澤維來說，從權威下獲得解放是反古典建築的一個指導思想，因此他把任何規則的圖形都看作像婦女緊身胸衣一樣，將建築的功用和使用者都擠壓成了整齊劃一的東西。他所特有的偏見使他忘記了，不規則形狀的房間也像有規則形狀的房間一樣在相互之間形成了一種強制。他還不願意看到，在古典風格中，隸屬關係並不一定就代表着專制壓迫。要是大小剛好合適，又怎用得着削足適履呢？建築設計中的部分隸屬於整體從社會意義的角度也可以看作是一個運轉良好的等級式結構的令人愉快的反映。從這一角度來看，一個建築的整體所具有的有規則形狀表現了部分與支配它們的整體之間的和諧。

可循法則規定的價值

我一直在試圖說明，歸附於對象、情景或行動的那些價值不是無從置言地隨意而生的，而是可以就我們知識所及，理解為是從制約着目標和接受者的條件中依一定法則引申出來的。這一立場與破壞性的相對主義是迥

然不同的；這一立場聲稱被感知和評價的目標的客觀性質是任何這種遭遇之不可或缺的構成要素。

現在假定我們已經同意，對於甚麼而言價值才存在這一問題可以以一種客觀的方式來予以回答，它不爲進行價值評價的個人所左右。然而，事實上任何一個接受者的需要始終可能是與另外一個人不同的。這也就暗示出，對於"對誰而言才是有價值的？"這個更進一步的問題，所作出的回答可能因人而異。這與我早先所承認的又相距多遠呢？我早先提出，在藝術實踐中，我們認定藝術對象有客觀的優劣本質。我們認定，一件偉大的藝術作品不僅卓越地完成了本身應起的作用，而且還很好地滿足了我們的客觀需要。那麼甚麼才能作爲這樣一種評價的標準呢？

在我看來回答必須是這樣的，我們不可避免地對人類的最高旨趣懷有一種嚮往。正是由於這個普遍標準我們認爲眞理要比謬誤更有價值，和平要比戰爭更有價值，生比死要比死更有價值，深刻要比平庸更有價值，儘管或許有個別人會作出相反的判斷。由這樣的標準我們便可充分運用我們的智慧來得出結論，偉大藝術家的作品所展示出的價值是以如此罕見的成功滿足了人類的需要，以至於我們願意認可社會爲這些作品所保留的崇高地位。

參考書目

1 . Arnheim, Rudolf. *Toward a Psychology of Art.* Berkeley and Los Angeles: University of California Press, 1966.

2 . ——. Art and Visual Perception. New Version. Berkeley and Los Angeles:University of California Press, 1974.

3 . ——. *The Dynamics of Architectural Form.* Berkeley and Los Angeles:University of California Press, 1977.

4 . ——. *The Power of the Center.* Berkeley and Los Angeles: University of California Press, 1982.

5 . ——."What Is an Aesthetic Fact?" *Studies in Art History,* vol. 2, pp. 43—51. College Park: University of Maryland, 1976.

6 . Balzac, Honoré de. Le chef-d'oeuvre inconnu.

7 . Gogh, Vincent van. *The Complete Letters.* Greenwich, Conn.: New York Graphic Society, 1959.

8 . Held, Julius S. *Rembrandt's Aristotle and Other Rembrandt Studies.* Princeton, N.J.: Princeton University Press, 1969.

9 . Holton, Gerald. *Thematic Origins of Scientific Thought.* Cambridge, Mass : Harvard University Press, 1973.

10. Jung, Carl Gustav. *Psychological Types.* New York: Pantheon, 1962.

11. Kandinsky, Wassily. *Rückblick.* Baden-Baden: Klein, 1955.

12. Naredi-Rainer, Paul v. *Architektur und Harmonie.* Cologne: Dumont, 1982.

13. Steinberg, Leo. *Borromini's San Carlo alle Quattro Fontane.* New York: Garland, 1977.

14. Summerson, John. *The Classical Language of Architecture.* London: Methuen, 1964.

15. Vollard, Ambroise. *Paul Cézanne. Paris:* Crès, 1924.

16. Whitehead, A. N. *Science and the Modern* World. New York: Macmillan, 1926.

17. Woodworth, Robert S. *Experimental Psychology.* New York: Holt, 1938.

18. Wölfflin, Heinrich. *Principles of Art History.* New York: Holt, 1932.

19. Zevi, Bruno. *The Modern Language of Architecture.* Seattle: University of Washington Press, 1977.

藝術心理學新論

譯　後　記

本書中所選譯的文章均出自阿恩海姆的
*New Essays on the Psychology of Art*一書
（1986年）。作者在原書的序言中曾提到，
他的研究並不是對藝術心理學領域作系統的考
察，而常常是集中探討某些作者感興趣的特殊
的疑難方面。不過這裏面也貫穿着一些作者所
堅持主張的基本原理及其應用。所以也許應該
認爲，本文集的意義並不只等於各個單篇文章
各自所具有的意義的簡單相加，它還具有作爲
一部論著的力量。我們相信這後一部分意義也
是作者期望傳達給讀者的。

在本書翻譯過程中，多蒙北京商務印書館
吳儔深先生支持協助。同時中國藝術研究院茅
慧女士、中國社會科學院哲學研究所楊一之先
生、葉秀山先生、傅樂安先生、沙培寧女士、
翟燦女士也曾給過譯者一些助益。在此謹致謝
意。

<div align="right">郭小平　謹誌</div>

本書各篇文章（全部或部分內容）曾分別刊載於下列書刊：

1. "Concerning an Adoration," in *Art Education*, 23:8（November 1970）.

2. "The Double-Edged Mind: Intuition and the Intellect," in E. W. Eisner (ed.),*Learning the Ways of Knowing* (85th Yearbook of the National Society for the Study of Education), Chicago, 1985.

3. "Max Wertheimer and Gestalt Psychology," in *Salmagundi* (1969/70), reprinted in R. Boyers (ed.), *The Leagcy of the German Refugee Intellectuals;* New York: Schocken, 1972.

4. "The Other Gustav Theodor Fechner," in S. Koch & D. E. Leary (eds.), *A Century of Psychology as Science;* New York: McGraw-Hill, 1985.

5. "Wilhelm Worringer on Abstraction and Empathy," in *Confinia Psychiatrica,* 10:1 (1967).

6. "Unity and Diversity of the Arts," in *Yearbook of Comparative and General Literature,* 25 (1976).

7. "A Stricture on Space and Time," in *Critical Inquiry,* 4:1 (Summer 1978).

8. "Language, Image, and Concrete Poetry," in *Yearbook of Comparative Criticism,* 7（1976）.

藝術心理學新論

9 . "On the Nature of Photography," in *Critical In-quiry*, 1:1 (September 1974).

10. " Splendor and Misery of the Photographer," in *Bennington* Review (September 1979).

11. "The Tools of Art——Old and New," in *Tech nicum* (School of Engineering, University of Michigan), Summer 1979.

12. " A Plea for Visual Thinking," in A. A. Sheikh & J. T. Shaffer(eds.), *The Potential of Fantasy and Imagination*(New York: Brandon House, 1979), and in *Critical Inquiry*, 6 (Spring 1980).

13. " Notes on the Imagery of Dante's *Purgatorio*," in *Argo: Festschrift für Kurt Badt* ; Cologne: Dumont, 1970.

14. " Inverted Perspective and the Axiom of Realism," in *Leonardo*, 5 (1972).

15. " Brunelleschi's Peepshow," in *Zeitschrift für Kunstgeschich-*, te 41 (1978).

16. " The Perception of Maps," in *American Cartog-rapher*, 3:1 (1976).

17. " The Rationalization of Color," in *Journal of Aesthetics and Art Criticism*, 33 (Winter 1974).

18. " Perceptual Dynamics in Musical Expression," in *Musical Quarterly*, 70 (Summer 1984).

471

19. "The Perceptual Challenge in Art Education," in *Art Education,* 24:7 (October 1971) [original title : "Art and Humanism"].

20. "Victor Lowenfeld and Tactility," in *Journal of Aesthetic Education,* 17 (Summer 1983).

21. "Art as Therapy," in The Arts in *Psychotherapy,* 7 (1980).

22. "Style as a Gestalt Problem," in *Journal of Aesthetics and Art Criticism,* 39 (Spring 1981).

23. "On Duplication," in D. Dutton (ed.), *The Forger's Art* ; Berkeley and Los Angeles: University of California Press, 1983.

24. "On the Late Style," in *Michigan Quarterly Review,* Spring 1978.

25. "Objective Percepts, Objective Values," in J. Fisher (ed.) *Perceiving Artworks* (Philadelphia: Temple University Press, 1980) and in *Journal of Aesthetics and Art Criticism,* 38 (Fall 1979).

藝術心理學新論

藝術心理學新論／魯道夫・阿恩海姆 (Rudolf
Arnheim) 著；郭小平，翟燦譯. --臺灣初版.
--臺北市：臺灣商務，民81
　面；　公分. --(新思潮叢書；1)
譯自：New essays on the psychology of
art
　ISBN 957-05-0635-0 (平裝)

1. 藝術 - 心理方面

901.4　　　　　　　　　　　　　　　81005637

新思潮叢書 ①

藝術心理學新論
New Essays on the Psychology of Art

定價新臺幣 320 元

主　編　者	江　先　聲
著　作　者	魯道夫・阿恩海姆 (Rudolf Arnheim)
譯　　　者	郭小平　翟燦
責任編輯	江　先　聲
封面設計	王　文　騏
發　行　人	張　連　生
出　版　者 印　刷　所	臺灣商務印書館股份有限公司

臺北市 10036 重慶南路 1 段 37 號
電話：(02)3116118・3115538
傳眞：(02)3710274
郵政劃撥：0000165-1 號
出版事業
登 記 證：局版臺業字第 0836 號

• 1990 年 11 月香港初版
• 1992 年 12 月臺灣初版第一次印刷
• 1994 年 12 月臺灣初版第二次印刷
本書經商務印書館(香港)有限公司授權本館出版
(原書名：還我右半的心靈—直覺的直・心靈右面的剪影—直覺的覺)

版權所有・翻印必究

ISBN　957-05-0635-0 (平裝)　　　　b 42317001